내친구
빈센트

박홍규 지음

Van Gogh

소나무

 내친구 빈센트

초 판 1쇄 발행 1999년 10월 18일
개정판 1쇄 발행 2006년 1월 10일
개정판 3쇄 발행 2011년 1월 20일

펴낸이 | 유재현
글쓴이 | 박홍규
편집 | 전창림 이혜영 장만
마케팅 | 박수희
디자인 | 예감
인쇄 제본 | 영신사

펴낸곳 | 소나무
등록일 | 1987년 12월 12일 제2-403호
주소 | 서울시 마포구 상암동 11-9, 201호
전화 | 02-375-5784
팩스 | 02-375-5789
이메일 | sonamoopub@empas.com

ISBN 89-7139-053-0 03650

내 친구 빈센트

박홍규 지음

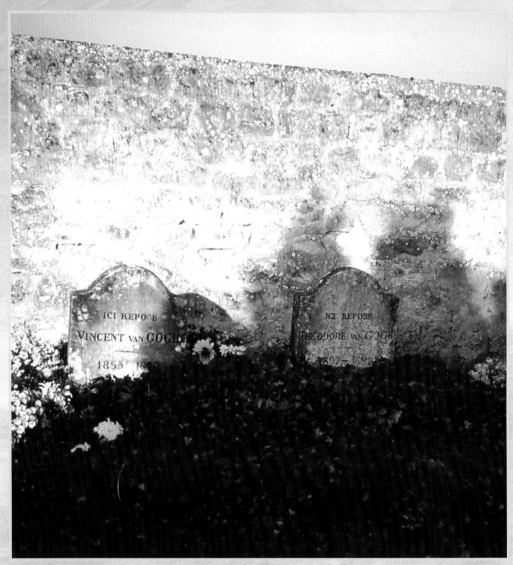

빈센트와 테오 형제의 무덤(프랑스 북쪽 오베르 공동 묘지) ⓒ 박홍규

지금 우리는 빈센트 반 고흐를 만나러 가는 길에 들어섰다

빈센트와 그의 동생 테오의 무덤

우리의 여행은 바로 이곳에서 시작한다

담쟁이 덩굴이 우거진 무덤에서 우리는 무엇을 만나는가

가장 비싼 값에 팔리는 그림을 그린 화가의 마지막 거처치고는

너무도 초라한 그 무덤에서……

그러나 이 여행을 통해서 우리는

빈센트가 왜 그렇게 초라한 무덤에

다른 사람도 아닌 자신의 동생과 함께 잠들었는지 보게 될 것이다

이제 여행을 떠나보자

차 례

인간 빈센트를 만나기 위해

하나. 왜 빈센트인가?

우리가 보통 고흐라고 부르는 빈센트 반 고흐Vincent (Willem) van Gogh(1853~1890)는 언제나 빈센트라고 서명했다. 편지는 물론 그림에도 그렇게 했다. 예술사에서 그 유례를 찾아볼 수 없는 이러한 서명 방식을 고집한 이유는 뭘까? 왜 그는 남들이 흔히 하는 대로 반 고흐라 하지 않고 빈센트라 서명했을까? 우리가 인간 빈센트의 삶 속으로 떠나는 여행 길에서 첫 번째로 만나는 수수께끼는 바로 이것이다.

특별히 자신의 핏줄을 싫어하거나 부끄러워한 탓일까? 그랬을 거라고 짐작하는 사람도 있다. 하지만 아버지와 갈등을 겪은 것 외에 특별히 자신의 핏줄을 싫어할 이유는 없었다. 그것도 20대 후반의 일이고, 그 전에도 빈센트가 그렇게 서명한 것을 보면 타당한 이유가 못 된다. 오히려 아우인 테오Theo van Gogh(1857~1891)에 대한 뿌리 깊은 믿음과 사랑은 유별난 것이 아니었던가.

세상살이에 모두 실패하고 서른이 다 될 무렵에 뒤늦게 그림을 시작한 빈센트. 그때부터 죽기까지 땡전 한푼 벌지 않고 오직 그림만 그린 형에게 테오는 유일한 경제적 후원자였다. 뿐만 아니라 19년 동안 끊임없이 보내 온 668통이라는 엄청난 편지에 답하면서 언제나 불행한 형을 위로했던 것도 그였다. 세상에 이런 아우가 또 어디에 있는가? 더구나 동방예의지국도 아닌 서양에서. 모성애처럼 그를 위해서는 제성애弟性愛란 말이 필요할 정도다. 그런 탓일까? 참으로 보기 드물게도 형제는 함께 담쟁이 덩굴 속에 고요히 잠들어 있다. 이들 형제의 우애는 '빈센트와 테오'를 책 제목이나 영화 제목으로 삼을 정도로 유별났다.[1] 그러면 또 다른 이유가 있는 걸까?

'빈센트'나 '고흐'란 것은 'Vincent'나 'Gogh'의 유일한 발음이 아니다. 나라마다 자기들 편한대로 '고'니 '고호'니 '곳호'니 '고그'니 '고포'니 하고 제멋대로 부른다. 우리 나라에서도 과거에는 일본식으로 '고호'라고 했으나 지금은 미국식으로 '고흐'라고 한다. 출신국 발음으로 불러 주는 것이 옳다면 '핀센트 판 홋호'라고 해야 한다. 그의 고국인 네덜란드에서 그에 대해 물으려면 반드시 그렇게 발음해야 알아듣는다. 그러나 여기는 네덜란드가 아니다. 프랑스에서는 '방상 방 고그'라고 한다. 그러나 여기는 프랑스도 아니다. 일본도 아니며, 미국은 더더욱 아니다. 반 고흐는 스스로 그런 다양한 외국식 발음 때문에 '빈센트'로 불리기를 좋아했다.

1) 빈센트는 수많은 초상화를 그렸으나 유독 테오는 그리지 않았다. 왜 그랬을까? 빈센트의 초상화는 대상이 되는 인물뿐 아니라 그 시대의 성격을 본질적으로 묘사했다는 점에서 중요한 미술사적 의미를 갖는다. 즉 철저히 객관화·추상화·일반화시켜 그렸다. 그렇다면 '너무나 가까운 자기만의 테오'를 그렇게 그리는 것을 빈센트는 처음부터 포기했을 수도 있다. 같은 견해는 Andrea C. Casten, "Van Gogh", In Dutch Art : An Encyclopedia, ed., Sheila D. Muller, New York : Garland Publishing, 1997, p. 415.

앞으로 카탈로그에 기록될 내 이름은 캔버스에 서명한 것처럼 반 고흐가 아니라 빈센트라고 해야겠다. 이곳 사람들은 반 고흐라는 발음을 제대로 할 줄 모른다.

　　　　　　　　　　　　　　　— 1888년 3월 24일, 테오에게 보낸 편지.[2]

그가 빈센트라 서명한 이유는 이처럼 발음이 어렵다는 현실적인 문제 때문이었다. 하지만 나는 다른 이유가 있으리라 생각한다. 무엇보다도 친한 사람끼리 첫 이름을 부르듯이, 그가 대부분의 보통 사람들로부터 이해받고 사랑받고 싶어서 그냥 빈센트라 서명하지 않았을까? 불행히도 그는 평생 동안 남들에게 제대로 이해받거나 사랑받지 못했다. 그는 그렇게 사랑을 갈구했다. 그것도 많은 것을, 아니 이 세상의 모든 것을 사랑하고자 했다. 그의 삶은 그런 것이었다. 그런 희망은 그의 편지 곳곳에 묻어 있다.

　　나는 언제나 생각한다. 신을 사랑하는 가장 좋은 방법은 많은 것을 사랑하는 것이라고. …… 너는 숭고하고 굳건한 마음으로 사랑해야 하고, 의지와 지성으로 사랑해야 한다.

　　　　　　　　　　　　　　　— 1880년 7월, 테오에게 보낸 편지.

　　친구가 되는 것, 형제가 되는 것, 그래, 사랑이야말로 감옥을 여는 열쇠이다.

　　　　　　　　　　　　　　　— 1879년 11월, 테오에게 보낸 편지.

2) 빈센트의 서간집은 현재 영역판(Vincent van Gogh, The Complete Letters of Vincent van Gogh, Thames & Hudson, 1978)이 주로 사용된다. 그것은 모두 3권으로 제1권은 테오에게 보낸 편지 1번에서 271번, 제2권은 272번에서 517번, 제3권은 518번에서 652번, 그리고 반 라파르트, 베르나르, 고갱 및 테오가 빈센트에게 보낸 편지를 담고 있다. 나는 이 책에서 편지의 날짜만을 표시하고 우리 나라 말로 번역된 것은 그 출처를 밝혔다.

빈센트는 이 세상과 여기에 사는 모든 사람을 사랑하고자 했으나, 늘 실패했다. 번번이 실연당했고 직장에서 쫓겨났으며 가족과 친구와 이웃에게 버림받았다. 그에게 세상은 언제나 감옥이었다. 언제나 가족, 형제, 친구, 여인, 그리고 사회와 정신적 일체를 이루길 바랐으나 그의 바람은 외면당하고 말았다. 다시 강조하건대 빈센트라는 서명은 세상과 사람들에게 사랑받고자 한 그의 소박한 바람 때문이었을 것이다.

여하튼 반 고흐가 아닌(고흐란 일반적인 호칭은 잘못된 것이다. 가족명으로 정확하게 읽으려면 '반 고흐'라고 해야 한다) 첫 이름 빈센트를 스스로 애용했기에 이 책의 제목도 빈센트라고 한다. 이제 빈센트라고 하면 바로 화가 반 고흐를 뜻한다는 것을 알 만한 사람은 다 알고 있다. 〈빈센트〉라는 제목의 영화,[3] 팝송,[4] 심지어 빈센트를 상호로 쓰는 카페까지 우리 주변에 널려 있지 않은가. 빈센트는 이제 고유 명사가 아니라 보통 명사가 되었다. 아니 이제 빈센트는 우리의 친구다. 빈센트는 내 친구의 이름이다.

둘. 빈센트의 불행은 어디에서 비롯되는가?

인간 빈센트의 실패뿐인 사랑을 되돌아본다. 세상과 사람들을 향한 그의 지독한 사랑과 그 사랑만큼 지독한 세상의 외면을. 그러나 그것이 어디 그에게만 해당하는 얘기인가? 우리도 마찬가지가 아닌가? 벽이 미는 만큼의 힘으로 벽이 나를 밀쳐내는 것과 같은 세상살이의 어려움을 맛보며 살고 있지 않은가. 그의 삶도 우리와 마찬가지로 평범했다. 빈센트가 보통의 우리들과

3) 이 책의 마지막에 있는 "빈센트를 만나는 길" 참조.
4) 돈 매클린Don Maclean, "빈센트 Vincent", 이 노래는 빈센트를 예수와 같은 자기 희생의 상징으로 노래했다.

너무도 닮았기에 우리는 그를 사랑한다.

빈센트는 자신을 옭아매는 세상으로부터 끊임없이 탈출을 꿈꾸었으나 용기가 없었다. 하루하루 고단한 일상으로부터 훌훌 털고 일어나지 못하는 우리처럼. 빈센트는 자신이 꿈꾸던 이상향, 그것도 기껏 불교와 일본 판화인 우키요에[5]를 통해서만 접할 수 있었던 소박한 동양적 정서를 찾아 남프랑스의 아를로 갔을 뿐이다.

빈센트의 불행은 어디에서 비롯되는가? 대답은 아주 분명하다. 그것은 그가 언제나 함께하는 사람들과 내면적인 교류를 꿈꾸었기 때문이다. 그러나 그의 꿈은 좌절되었고 그럴수록 그는 더욱 사람들과 소통되기를 원했다. 그런 이유로 그는 불행했다. 오늘을 살고 있는 우리처럼. 때문에 지금 나는 동병 상련의 마음으로 인간 빈센트의 고독과 불행을 쓴다.

그러나 우리가 주의할 것은 빈센트의 비극이 그의 성격이나 질병 탓이 아니라 이념과 사상 탓이었다는 점이다. 그의 삶을 따라가다 보면 자연히 알겠지만, 그는 흔히 말하는 불같은 정열의 소유자가 아니라 오히려 냉철하고도 투철한 지성을 지닌 사람이었다. 그의 비극을 불러온 '세상을 향한 절대적인 사랑'은 그의 인생관이자 사회관이고 세계관이었다. 그는 평생을 두고 그것을 실현하고자 투쟁했다. 그림은 그가 택한 투쟁 방법의 하나였다.

흔히 빈센트를 '해바라기'의 화가라고 한다. 그러나 정작 그가 제일 사랑한 것은 지금도 그들 형제의 무덤을 장식하고 있는 담쟁이 덩굴이었다. 꽃도 피우지 못하는 그 못난 야생의 덩굴을 그는 왜 그토록 사랑했을까? 아무도 이 점에 대해 이야기하지 않기에, 심지어 빈센트 자신도 그 이유를 설명한 적

5) 우키요에浮世繪 : '덧없는 세상'이란 뜻으로 17~19세기의 일본 예술을 지칭하는 용어.

이 없기에 정확히 알 수는 없다. 그러나 나는 빈센트가 사시 사철 담쟁이 덩굴처럼 짙푸르게 세상과, 사람들과 엉켜 살고 싶었기 때문이라고 생각한다.

그렇지만 그는 누구와도 엉기지 못했다. 다른 가족은 물론 그렇게 평생을 두고 서로 아꼈던 아우 테오도 예외는 아니었다. 멀리 떨어져 살면서 편지로만 만났기에 망정이지 함께 살았더라면 그 관계도 그렇게 오래 가지 않았을 것이다. 평생 동안 단 두 해, 파리에서 형제끼리 살았을 때 테오는 그야말로 지옥과 같은 고통의 나날을 보내야 했다. 사랑하는 아우와도 죽어서야 비로소 담쟁이 덩굴 아래 엉킬 수 있었다. 아를에서 고갱Paul Gauguin(1848~1903)과 함께 했던 석 달도 마찬가지였다.

언제나 고독했던 그에게 예술은 사랑의 가장 고귀한 구현, 아니 마지막 갈구였다. 세상에 대한 지극히 순수한 사랑에 실패했기에 그는 마지막으로 예술에 서슴없이 몸을 바쳤다. 그는 예술에 아무런 조건 없이 자신을 희생했다. 그것은 그의 유일한 삶이었다. 단 하나의 구원이었다. 마지막으로 찾아가 매달릴 수 있는 단 하나의 도피처였다. 세상으로부터 해방되는 유일한 탈출구였다.

그는 불행했다. 직업으로 택한 화상畵商으로도, 교사로도, 서점상으로도, 전도사로도, 그리고 화가로도 입신하지 못한 무능한 삶이었다. 모든 것에 실패하고 20대 후반부터, 30대 후반에 이르기까지 죽기 전 10년 동안, 마지막으로 그림을 그렸으나 단 한 점의 그림을 헐값에 팔았을 따름이다.

그러나 그는 열심히 그렸다. 평생, 아니 28세부터 죽기까지 10년 동안 그는 약 1,250점의 유화와 1,000점 이상의 소묘를 그렸다. 정말 대단한 노력이었다. 그 중에서 1,100점 정도가 지금 우리에게 남아 있다. 살아생전 단 한

점의 그림만이 팔렸을 뿐인데도 그는 그림을 포기하지 않았다.

그는 그림과 함께 사랑을 갈구하다가 허무하게 죽었다. 그런 빈센트를 사랑한 사람은 아무도 없었고, 어떤 여성도 그를 제대로 사랑하지 않았다. 단한 사람 테오만이 곁에 있었을 뿐이다. 멋드러진 우리 시대의 예술가들처럼 수많은 여성들에 휘감기기는커녕 너무나도 못생기고 전혀 꾸밀 줄 몰랐던 그는 평생 단 한 여자도 제대로 사랑하지 못했다. 또 잘 살기는커녕 빵과 물로도 끼니를 잇기가 어려웠다.

그러나 그는 열심히 사랑했다. 오직 사랑, 그 자체를 위해. 사랑은 그의 전부였다. 그것을 위해 자아는 부정되어야 했다. 술수도 조건도 타산도 없었다. 헌신적으로 사랑했듯이 희생적으로 살며 예술을 창조했다. 그렇지만 그의 삶은 언제나 실패였다. 그렇다고 그의 삶을 과연 불행하다고만 할 것인가? 그를 패배자라고 손가락질할 수 있을 것인가? 사람들이 측은해 한 것처럼 그의 삶은 결코 비극적 천재의 불행한 삶이라고만은 할 수 없다.

나는 그의 삶이 상처로 빛나는 승리의 길이었다고 믿는다. 빈센트라는 이름의 어원을 보면 '승리자' 라는 뜻이 숨어 있다. 빈센트는 자신의 이름처럼 승리했다. 나는 삶의 고통을 이겨 승리하려는 벗들을 위해 이 책을 쓴다. 이제 나는, 그리고 우리는 모두 빈센트이다. 우리는 그와 엉켜 있다. 빈센트를 사랑하는 우리 모두는 그와 함께 사는 담쟁이 덩굴이다. 그가 평생 갈구한 담쟁이 덩굴 같은 공동체를 다시 그리며 나는 이 책을 쓴다.

셋. 지금까지 쓰여진 빈센트에 관한 책들에는 문제가 많다

빈센트의 극적인 삶을 그린 전기 소설은 대단히 많다. 아마도 그만큼 전기

소설이 많이 쓰여진 예술가도 드물 것이다. 우리 나라에서 번역된 것만도 십여 가지가 넘는데, 그 밖에도 수많은 언어로 쓰여진 백여 종 이상의 전기가 나와 있다. 그러나 아직 우리 나라 사람이 쓴 전기는 없다. 솔직히 말해 나는 지난 30여 년 동안 그것을 기다렸다. 그것은 지금까지 번역된 책들에 결코 만족할 수 없었던 탓이기도 했다.

30여 년 전 중학생 시절, 내가 처음으로 읽은 스테판 폴라첵Stephan Pollatschek의 책은 1937년 비엔나에서 출판된 『불꽃과 채색』Flammen und Farben을 번역한 것인데 작가에 대해서 알려진 바는 거의 없다. 이 책은 1941년 일본어로 번역되었고, 1966년 한국에서 최초로 번역된 것[6]은 그 중역으로 보인다. 그 책은 1976년 다시 우리말로 번역되었으나 역시 중역이라는 의심이 간다.[7] 그러나 본문에서 보듯이 이 책에는 많은 문제점이 있다.

여하튼 두 번역본 모두 『세계 전기 문학 전집』의 하나라는 점에서 공통되는데, 전자는 미켈란젤로, 밀레, 세잔과 함께 한 권에 실렸으나, 후자는 10명의 전기 중(처칠, 칭기즈칸, 모차르트 등) 화가로서는 유일하게 실렸다. 따라서 우리 나라에서 빈센트는 세계 최고의 화가, 네 손가락에 꼽히는 화가, 또는 세계 10대 위인 가운데 한 사람이다.

최근 우리 나라에 소개된, 미켈란젤로의 전기 작가로도 유명한 스톤Irving Stone이 1934년에 쓴 『삶의 갈구』Lust for Life [8]는 일본에서 1951년과 1990년,

6) 이원수 역, 『해바라기의 환상 — 반 고흐』(『세계 전기 문학 전집-세계의 인간상』 8), 신구문화사.
7) 최기원 역, 『고호의 생애』(『세계 전기 문학 전집』, 1976). 이하 이 책은 '폴라첵'으로 인용함.
8) 최승자 역, 『빈센트 빈센트 빈센트 반 고흐』, 1981, 까치. 이하 이 책은 '스톤'으로 인용함.

두 차례나 번역되었고, 1956년에는 커크 더글러스Kirk Douglas 주연으로 영화화되었다. 그런데 그것은 스무 살에서 죽기까지의 빈센트를 다루었다. 따라서 그 전의 빈센트를 볼 수 없다는 한계가 있다. 그러나 스물 이전의 빈센트에 대한 이해는 그 후의 삶과 예술을 이해하는 데 없어서는 안 될 것이다.

1990년은 빈센트 사후 1백주년이었던 탓으로 그에 대한 범세계적인 열풍이 부는 가운데 우리 나라에서도 세 권의 책이 번역되었다. 먼저 드리외 라 로셀의 『젊은 날의 반 고흐 — 디크 라스프의 회고』[9]는 본래 1944년에 쓰여진 것으로 번역에서는 원제가 부제로 되어 있고 번역상의 제목은 한국식으로 붙여진 것일 뿐이다. 그런 만큼 이 책은 빈센트의 전기가 아니라 그를 방불케하는 라스프라는 화가를 주인공으로 한 회고식 소설이다. 그것도 소년 시절부터 29세 정도까지에 그치고 있고 대부분의 내용이 허구이므로 빈센트를 정확하게 묘사하고 있는 것은 아니다. 그래서 그 문학적 가치는 차치하고라도 빈센트의 전기라고는 볼 수 없다. 그래서 여기서는 검토하지 않는다.[10]

역시 1990년에 번역된 율리우스 마이어-그레페의 소설풍 전기인 『반 고흐, 지상에 유배된 천사』[11]는 원저가 1921년에 쓰여진 것이므로 고전이라고 할 수는 있어도, 그 후 약 80년의 고흐 연구를 반영한 것이라고는 할 수 없

9) Pierre Drieu La Rochelle, Mémoires de Dirk Raspe, Gallimard, 1966. 이연행 역, 민음사.
10) 그 외 책 제목에 반 고흐가 들어가면서도 실제 빈센트에 대해서는 몇 줄만 언급하는 책이 있다. 로렌스 르산과 헨리 마지노가 쓴 『아인슈타인의 하늘과 반 고흐의 하늘』(김영건 · 박찬수 역, 고려원미디어, 1994)이라는 책이 그것이다. 심리학과 물리학의 책으로 그 자체로는 의미가 있는 책이나 빈센트와는 무관한 책이다.
11) Julius Meier-Graeffe, Vincent : Der Roman eines Gottsuchers, Munich : R. Piper. 최승자 · 김현성 공역, 책세상. 이 책은 '사후 100주년 기념 출판!' 이라고 선전되어 마치 최근에 쓰여진 책인 양하여 독자들이 오해할 여지도 있다. 게다가 역자들은 그 원저에 대해서는 아무런 소개도 하지 않았다. 이하 이 책은 '마이어-그레페' 로 인용함.

다. 게다가 그 원제인 '신을 찾는 이의 소설'이나 한글판 제목에 붙은 '지상에 유배된 천사'처럼 빈센트를 너무나도 이상화된 도덕적 투쟁의 전형으로 그려 지극히 종교적인데다가 과장된 문장까지 보태어져 수월하게 읽혀지지 않는다.[12] 무엇보다도 위의 책들은 7, 80년 전에 쓰여졌다는 이유에서 그 후의 연구 업적을 전혀 반영하지 못한다는 결정적인 약점을 가지고 있다.[13]

1990년에 번역된 파스칼 보나푸의 『반 고흐』[14]는 1995년에 번역된 같은 사람의 『반 고흐 — 태양의 화가』[15]와 함께 이 시대를 사는 우리들이 가장 쉽게 구할 수 있는 전기라고 할 수 있다. 원저들도 1980년대에 쓰여진 만큼 최근의

12) 나는 빈센트의 삶에서 종교가 갖는 의미를 결코 무시하지 않는다. 그는 어려서부터 목사였던 아버지의 영향으로 지극히 종교적이어서 전도사가 되고자 했고 기성 기독교에 절망했으면서도 죽을 때까지 성경을 읽었다. 그러나 그의 삶이나 예술은 종교로만 해명될 수 없다. 특히 마이어-그레페의 책이 나온 제1차 대전 이후의 독일에서 빈센트는 반종교적인 사회주의 내지 아나키즘의 세례를 받은 표현파의 선구자로 받들여진 시기였으므로 그 책은 빈센트에 대한 화가들의 생각과는 전혀 반대되는 것이다.

13) 1950년 이후 나온 빈센트에 관한 많은 문헌들은 우리 나라에 전혀 소개된 적이 없으나 가장 중요한 저작들은 그 시기에 나왔다. 예컨대 1950년대의 가장 표준적인 전기로 평가되는 Jean Leymarie의 Van Gogh(Paris, 1951)와 Qui Etait Van Gogh(Paris, 1968. 영역은 Who was Van Gogh? New York, 1968), 그리고 Carl A. J. Nordenfalk의 The Life and Work of Vincent van Gogh(Lawrence Wolfe에 의한 영역으로 London : Elek, 1953) 및 저널리스틱한 전기인 Henri Perruchot의 La Vie de van Gogh(1955)이다. 특히 Nordenfalk의 전기는 빈센트가 정신적 고통에도 불구하고 뛰어난 예술가였음을 강조한 점에서 중요하다. 1960년대에는 Pierre Cabanne의 Van Gogh(1969), Frank Elgar의 Van Gogh(1969), Marc Edo Tralbaut의 Vincent van Gogh(London, 1969), A. M & Renilde Hammacher의 Van Gogh(1969), 1970년대에는 Albert J. Lubin의 Stranger on the Earth(New York : Holt, Reinhart, and Winston, 1972), Ian Dulop의 Van Gogh(1974), Grieselda Pollock와 Fred Orton의 Vincent van Gogh : Artist of His Time(Oxford, 1978), Susan A. Stein의 Van Gogh : A Retrospective(New York : Hugh Lauter Levin, 1986) 등이 나왔다. 우리 나라에서 쉽게 구할 수 있는 Thames & Hudson사의 World of Art 시리즈의 Melissa McQuillan이 쓴 Van Gogh(London, 1989)도 중요한 업적 중의 하나이다 (이 책은 이하 '매퀼런'으로 인용함).

14) Pascal Bonafoux, Van Gogh. 정진국 · 장희숙 역, 열화당. 이하 이 책은 '보나푸1'로 인용함.

15) Van Gogh. 송숙자 역, 시공사, 시공 디스커버리 총서. 이하 이 책은 '보나푸2'로 인용함.

연구 성과를 충분히 담고 있을 듯하나 반드시 그렇지는 않다. 게다가 후자는 너무나도 간단하고 건조하게 사실만을 나열하는 연대기식 책이어서 빈센트를 이해하는 데 그다지 도움이 되지 않는다. 반면 후자보다 상세한 전자는 "냄새 나는 의사의 무딘 칼로는 위대한 화가의 천재성을 완전히 파헤치지 못한다"라는 문장으로 시작됨에도 불구하고 역시 역겨운 냄새를 풍기고 있다.

내가 쓰는 이 책은 앞의 세 권과 같은 전기 '소설'이나 빈센트의 삶에서 힌트를 얻은 픽션은 물론 연대기적 사실의 나열도, 연극적 독백도 아니다. 앞에서 소개한 작품들도 대부분 빈센트가 남긴 800여 통 이상의 편지에 근거하나, 이 책은 더욱더 편지 그 자체에 근거하여 빈센트 스스로 자서전을 쓴 것처럼 그의 삶을 객관적으로 보여주고자 하는 것이다.

이러한 작업은 이미 스톤에 의해 1937년의 『사랑하는 테오 — 빈센트 반 고흐의 자서전』Dear Theo-The Autobiography of Vincent van Gogh으로 시도된 바 있다. 그러나 이 책은 빈센트의 편지를 고스란히 편집한 것에 불과하다. 우리나라에서도 『고호의 편지』[16]가 소개되었으나 그것은 전체의 10분의 1 정도에 불과한 것이다. 그리고 스톤의 책이나 우리 나라에 번역된 책은 편지를 쓴 날짜를 거의 밝히지 않아 문제다.

빈센트의 편지를 중심으로 그의 생애를 재구성하고자 하는 작업은 스톤 뒤에도 계속되어 많은 업적을 쌓았다. 특히 1980년대 후반에 세계 곳곳에서

16) 우리 나라 번역본은 세 가지이다. 곧 홍순민 역, 『고호의 편지』(1974, 정음사, 정음문고 16)(이하 이 책은 '홍순민'으로 인용)과 최기원 역, '고호의 편지', 폴라첵, 『고호의 생애』, 앞의 책, 331~431쪽 (이하 이 책은 '최기원'으로 인용). 그리고 신성림 역, 『반 고흐, 영혼의 편지』(1999, 예담)(이하, '신성림'으로 인용)이다.

하나의 경향으로 나타났다. 그 중에서도 가장 대표적인 것이 영국의 브루스 버너드가 1985년에 쓴 『스스로 쓴 빈센트』[17]와 프랑스의 파스칼 보나푸가 1988년에 쓴 『빈센트에 의한 반 고흐』,[18] 그리고 네덜란드의 얀 헐스커가 1984년에 쓴 『빈센트 반 고흐 : 편지를 통해 본 생애』,[19] A. M. 하마허와 레닐드 하마허가 1990년에 쓴 『반 고흐 ― 자료에 의한 전기』[20]이다. 날짜를 정확하게 밝힌 편지만이 아니라 빈센트에 관한 모든 자료를 체계적으로 정리했다는 점에서 이 책들은 매우 소중하다.

　나는 스톤의 서간 선집이나 그것보다 더욱 완전한 다른 서간 전집[21]을 번역하는 것도 좋겠다고 생각했으나, 480쪽에 이르는 전자나, 그보다 더욱 방대한 3권에 이르는 후자에 설명을 덧붙여 우리말로 번역하면 너무 방대할 것이라고 여겨져 그 계획을 포기했다. 훗날 이 같은 번역 작업이 누군가에 의해 반드시 시도될 것을 믿어 의심치 않는다. 버너드를 비롯한 1980년대 후반의 책들도 고려했으나 역시 문제가 많았다. 특히 편지의 재편집만으로 완전한 전기는 쓰여질 수 없다고 생각되었다. 편지는 간헐적으로 쓰여지기도 했고, 그 성격상 아주 개인적인 일상사에 대한 소회에 그쳤기 때문이다.

　그래서 1990년, 영국의 데이비드 스위트먼이 쓴 『많은 것을 사랑하기 ― 빈센트 반 고흐의 생애』[22]나 필립 캘로우의 『반 고흐― 생애』[23]와 같이 편지

17) Bruce Bernard, Vincent by Himself, Orbis Publishing.
18) Van Gogh par Vincent, Folio.
19) Jan Hulsker, Vincent van Gogh : Een leben in brieven, Amsterdam : Meulenhoff.
20) Renilde Hammacher, Van Gogh ― A Documentary Biography, Thames & Hudson, 1990.
21) 최초의 서간 전집은 1914년 암스테르담에서 3권으로 출간되었고, 1952~1954년에 발간된 제2판에서는 다른 편지들이 보충되었다. 그 영어판은 Vincent Van Gogh, The Complete Lettres of Vincent Van Gogh, Thames and Hudson, 1958이고 1978년 재판되었다. 그외 여러 권의 선집 또는 고갱과 베르나르, 라파르트 등에게 보낸 편지들이 별도로 간행되었다.

를 중심으로 빈센트 자신의 육성을 강조하되 최근까지의 연구를 충실히 반영한 평전이 좋겠다고 생각했다. 그러나 그것들도 거의 3, 4백 쪽에 이르는 대작이고 잡다한 설명이 많아서 번역을 포기했다. 이렇게 내가 만난 빈센트, 내 친구 빈센트의 삶을 새롭게 쓴다.

넷. 빈센트의 삶을 여섯 장으로 나누다

이 책의 구성에 대해 간단히 말하는 것이 필요하겠다. 나는 여기서 빈센트의 삶을 여섯 마디로 나눈다.

그것은 차례에서 보듯이 첫째 성장 : 세상을 알기까지 20년(1853~1873), 둘째 구도 : 길을 찾아 홀로 떠나다(1873~1880), 셋째 모색 : 새로운 삶과 예술의 추구(1880~1884), 넷째 방황 : 앤트워프 · 파리 시대(1885~1888), 다섯째 해방 : 아를의 노란 집(1888~1889), 여섯째 회귀 : 다시 돌아가다(1889~1890)이다. 여섯 장으로 나눈 그의 삶은 시대별로 점점 짧아져 처음의 20년이 마지막에는 1년 두 달로 집약되는 삶의 긴장과 농도를 보여준다.

이러한 시대 구분은 앞의 다른 책들과는 달리, 나름의 빈센트 이해에 기초한 구분이다. 다른 저자들, 예컨대 보나푸는 5등분, 마이어-그레페는 8등분을 하고 있다. 나는 보나푸가 각각 1개 장으로 처리한 네덜란드의 모색과 파리의 방황 시절을 2개 장으로 구분했다. 그것은 각 시절의 성격이 상당히 다르다고 보았기 때문이다.

22) David Sweetman, The Love of Many Things — The Life of Vincent Van Gogh, Hodder & Stoughton, 1990. 이하 이 책은 '스위트먼'으로 인용함. 이 책은 이종욱 번역으로 우리나라에서도 출간됨. 『세상의 모든 것을 사랑한 화가』(2003, 한길아트)
23) Phillip Callow, Van Gogh —A Life, Allison & Busby. 이하 이 책은 '캘로우'로 인용.

반면 마이어-그레페는 2개 장이 적다. 마이어-그레페는 고갱과의 동지애를 강조하여 여기보다 1개 장이 더해져 있다. 그러나 나는 빈센트의 삶에 고갱이 그다지 중요하지 않다고 보기에 굳이 별개의 독립된 장을 넣지 않았다. 또한 마지막 생-레미와 오베르 시절을 마이어-그레페는 나누었으나 나는 함께 묶는다.

빈센트의 삶을 가장 크게 나누면 3등분이 가능하다. 곧 1853~1872년의 성장기 20년, 1873~1885년의 모색기 13년, 그리고 1886~1890년의 완성기 5년이다. 이 책의 각각 1장, 2~3장, 4~6장에 해당되는 부분들이다.

한편 그림을 그린 것으로 따지면 그 전체는 1881~1890년의 10년이고, 그것은 1881~1883년의 헤이그 수련기, 1883~1885년의 드렌테와 누에넨의 성숙기(이상이 이 책의 3장), 1886~1887년의 안트베르펜과 파리의 방황기(이 책의 4장), 1888~1890년의 완성기(이 책의 5~6장)로 나눌 수도 있다.

이같이 빈센트의 삶은 마치 그의 그림처럼 한 인간의 길, 그 성장, 구도, 모색, 방황, 해방, 회귀, 그리고 마침내 초월을 밝고 투명하게 보여주어 감동을 준다. 스위트먼이나 캘로우의 책에서도 볼 수 있듯이 최근의 고흐 연구는 그가 지금까지 알려진 대로 '광기의 천재'가 아니라 철저히 그 시대를 살아간 인간이자 화가였음을 밝히고 있다.

이는 그가 남긴 방대한 편지를 통해 작품 의도를 논리적으로 설명한 것으로도 충분히 알 수 있다. 자신의 작품을 이렇게 논리적으로 설명한 화가는 일찍이 없었고 그 뒤에도 없었다. 우리의 예술가들도 고흐의 이러한 철저함을 배울 필요가 있다.

그러나 나는 빈센트의 편지가 흔히 말하듯이 소위 '고백 문학'의 대표작

으로서 대단한 문학적 가치를 갖는 것이라고 생각하지는 않는다. 누구나 편지를 쓴다. 이제는 전화니 녹음기니 이메일이니 하여 편지를 쓰는 것은 구닥다리 같은 일이라고 생각하는 사람들도 있는 것 같으나 우리는 여전히 편지를 쓴다. 특히 사랑하는 사람은 편지를 쓴다. 사랑하기에 편지를 쓰고, 잊지 못하여 편지를 쓴다. 편지는 여전히 소중한 우리의 일상이다.

빈센트의 편지도 마찬가지이다. 그의 편지는 대부분 서툰 일상의 얘기일 뿐이다. 야단스러운 문학적 수식도 없다. 심장을 전율케 하는 웅변이나 감상도 없다. 나는 그의 그림 역시 대단한 미술적 가치가 있다고 생각하지 않는다. 빈센트의 그림은 그의 편지와 마찬가지로 서툴다. 결코 완벽한 그림이 아니다. 누구나 그 정도는 그릴 수 있다. 물론 빈센트처럼 뼈를 깎는 노력이 뒤따라야 가능한 일이다.

다섯. 나는 빈센트를 사랑한다. 그래서 이 글을 쓴다

나는 빈센트를 사랑한다. 형제처럼 부모처럼 친구처럼 애인처럼 연인처럼. 나는 그를 존경하거나 숭배하지 않는다. 그는 위인도 천재도 거장도 대가도 사표도 스승도 도사도 아니다. 그는 언제나 모자랐고 약했으며 슬펐다. 지독하게 못났고 어설펐으며 서글펐다. 그가 나와 같은 인간이기에, 지극히 인간적이기에 나는 그를 사랑한다.

이 세상에는 두 종류의 인간이 있다. 강한 자와 약한 자이다. 아무런 노력도 없이 오직 약간의 손재주와 감각으로 예술가연하고자 짐짓 미친 체하는 예술가들은 강한 자이다. 그들은 순수하지 못한 정신적 사기꾼이다.

그들은 똑똑하고 영리하며 재빠르다.

그러나 단 한 번도 가짜로 미친 체한 적이 없는 빈센트가 결국 진짜로 미쳐 버린 것은 그가 약했기 때문이다. 그는 술수를 부리거나 사기를 칠 수가 없었다. 그 정신이 그만큼이나 순수했기 때문이다. 그는 열심히 살고자 노력했으나 실패했다.

나는 이 책을 빈센트를 사랑하는 약하고 순수한 보통 사람들, 열심히 노력하지만 언제나 실패하는 내 마음의 벗들에게 바친다. 그런 사람들이었기에 이 책을 쓰는 나를 기꺼이 도와준 친구들에게 감사한다. 특히 이 책의 출판을 주선해 준 아름다운 마음씨의 김수영 씨, 그리고 이 책을 출판해 준 소나무 여러분께 감사한다. 빈센트가 꿈꾼 예술가의 공동체처럼 사람이 사람처럼 살고자 공동체를 이루고 있는 소나무 여러분과의 인연이 빈센트를 통하여 이루어진 것은 정말 큰 기쁨이다.

1998－1999

박홍규

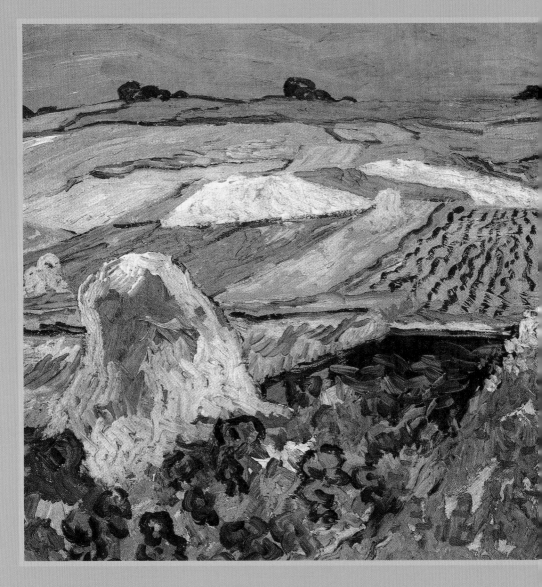

오베르의 담쟁이 덩굴 사이로 빈센트와 테오 형제의 묘지

그리고 그 뒤편으로 펼쳐진 들판을 보라

탁 트인 오베르의 너른 들판은

빈센트의 말년 작품에 많은 소재가 되었다

거스를 것 없는 세상 자유 그가 바라는 세상이었다

이 너른 들판 가로질러 이제 빈센트의 삶 속으로 발을 옮기자

1

성장...
세상을 알기까지 20년

1853~1873

1853~1873

들판의 인간, 내면의 세계를 그리다

모든 사람은 그가 살아간 땅의 아들, 대지의 자식이다.

빈센트가 살았던 삶의 자취를 찾아다니면서 내 가슴엔 지울 수 없는 강한 인상이 새겨졌다. 빈센트와 우리는 다르다는 느낌, 아니 다를 수밖에 없었다는 표현이 더 적절하리라. 늘 산줄기만 바라보는 우리와 들판을 바라보았던 그가 같을 수는 없다. 그래서일까? 그가 그린 많은 그림에는 너른 들판이 펼쳐져 있다. 그것도 한없이 넓은 보리밭. 그 흔한 보리밭 ……

다분히 밀레를 모방한 듯한 초기 농촌 풍경화[1]나, 〈까마귀 나는 보리밭〉 그림 73 ▶284p 과 같은 말년의 풍경화를 보라. 풍경을 묘사하기 위해 일반 캔버스를 옆으로 두 개나 붙여 만든 넓은 화면 위로 너른 들판이 펼쳐진다. 오른쪽에 있는 〈아를의 보리밭〉 그림 1 도 그 중 하나다. 그가 죽기 2년 전에 그림을

1) 흔히 빈센트의 첫 유화를 1881년의 〈양배추와 나막신〉이라고 하나(보나푸2, 53쪽), 테오에게 보낸 빈센트의 편지에서는 〈푸른 초원을 본 조망〉이라고 한다(홍순민, 87~88쪽).

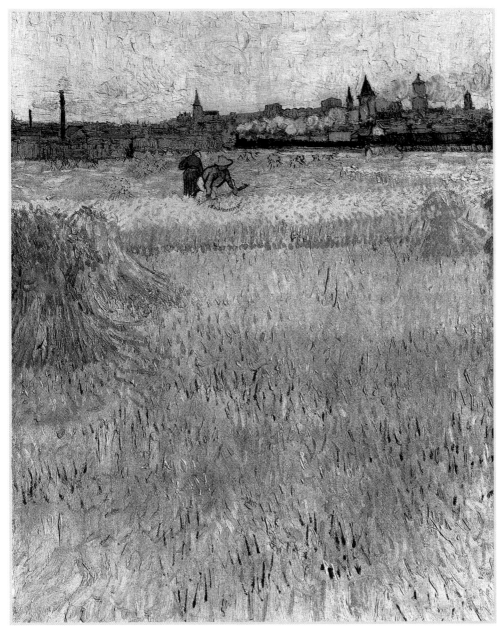

아를의 보리밭 | 1888, 유화, 73×54cm, 파리, 로댕 미술관

그리면서 썼던 한 편지에서 밝히고 있는 심정의 묘사는 참으로 감동적이다.

그것은 언덕 위에서 내려다 본 끝없이 평평한 평지요. 포도원과 수확이 끝난 보리밭이 까무룩히 지평선 끝으로 사라지고 코로Jean Baptiste Camille Corot(1796~1875)의 언덕[2]에 구분된 지평선까지 해면처럼 뻗어 있소. …… 몸이 아주 작은 한 노동자와 보리밭을 횡단하는 열차, 이 그림에서 볼 수 있는 살아 있는 것은 이것뿐이오.

글쎄 생각해 보오. 내가 이곳에 도착한 지 며칠 되지 않은 어느날, 어떤 친한 화가가 이렇게 말하는 것이었소. "그러나 이건 그려도 화가 날 정도로 지리할 걸." 나는 거기에 대답하지 않았소. 이 풍경이 너무나 훌륭해서 조금도 그 바보 녀석을 야단칠 생각이 들지 않았던 것이오. 나는 몇 번씩 거기에 가서 그 곳의 소묘를 두 장 그렸소. ― 거기에는 무엇이고 무한과 영혼 이외에 아무것도 없는 그 평평한 토지의 소묘를. 그런데 내가 그와 같이 그리고 있노라니까 한 사나이가 왔소. 화가가 아니라 병정이었소. 나는 그 사내에게 물었소. "나는 이것을 마치 바다처럼 곱다고 생각하는데, 당신에게는 아주 이상해 보이죠?" 그런즉, 그 사나이는 바다를 잘 알고 있었소. "아뇨, 당신이 마치 바다처럼 곱다고 생각한다 해서 조금도 이상할 것이 없습니다. 그렇기는커녕 나는 바다보다 훨씬 곱다고 생각합니다. 뭐니뭐니 해도 사람이 살고 있으니까." 이렇게 대답하는 것이 아니겠소.

이래가지고야 화가와 병정, 대체 어느 쪽이 더 예술을 아는 사람인지 모르겠소. 내 생각 같아서는 병정이 오히려 더 예술을 아는 것처럼 생각되오. 그렇지 않소?

― 베르나르에게 보낸 편지, 1888년 7월 18일.(홍순민, 217~218쪽.)

..
2) 코로는 고전적이고 시적인 정취가 넘치는 풍경화를 그렸다.

그렇다. 보리밭은 그에게 바다와 다름없었다. 화가들은 황량하기만 한 보리 바다를 아름답다고 느끼지 않았다. 때문에 그림으로 그릴 엄두도 내지 않았다. 하지만 누구보다 평범했던 빈센트는 황금빛으로 물든 풍요로운 보리 물결을 사랑하여 평생토록 그림에 담아냈다. 그리고 그의 바다에는 삶을 그물질하는 사람들이 있었다. 들판만으로는 무의미했다. 그곳은 사람이 태어나서 살아가고 죽어 묻히는 곳이었다. 그래서 그는 그곳을 사랑했다.

그리고 그는 삶이 꿈틀대는 대지를 사랑하지 않는 화가를 경멸했다. 대지의 아름다움을 모르는 화가를 바보 취급했다. 오랫동안 아름다운 것이라고 권위적으로 인정된 것만을 찾아다니는 화가의 눈을 인정할 수 없었던 것이다. 대신 그 아름다움을 사랑하는 보통 사람의 눈을 존경했다. 화가가 그린 그림이라고는 본 적이 없을지도 모르는 병정의 눈을 사랑했다. 그렇기 때문에 그의 눈이 더욱 맑다고 생각했을 것이다.

그 병정의 눈으로 나는 빈센트가 살다 간 땅을 순례하며 그가 그린 풍경을 바라본다. 그가 태어나 살다가 죽은 곳 어디나 너른 들판이 펼쳐있다. 너른 들판이 주는 느낌은 시야를 가로막는 육중한 산줄기와는 달리 해방이고 자유였다. 작열하는 태양과 아스라한 지평선은 거침없이 탁 트인 해방감을, 자유를 느끼게 했다. 빈센트는 그것을 참으로 자유로운 붓놀림으로 그렸다. 자유의 땅을 자유로운 손으로 그렸던 것이다. 그는 들판의 인간, 자유의 화가였다.

그러나 그의 들판은 그저 아름답기만 한 자연이 아니었다. 풍만한 햇빛의 세례 속에서 빛나는 찬란한 자연만은 아니었다. 그저 아기자기하고 조화롭기만 한 자연이 아니었다. 오랜만에 찾는 정겨운 고향은 물론 휴일날 여유롭게 소풍 가는 그런 자연은 아니었다. 그런 자연은 인상파나 그 아류의 그림 소재

에 불과하다.

흔히들 그를 푸지게 쏟아지는 햇빛을 사랑한 '대낮의 화가'라고 생각한다. 하지만 그가 진정으로 사랑한 시간대는 새벽과 황혼 그리고 빌로드처럼 내리깔리는 어둠이 있는 밤이었다. 심지어 새벽 네 시에 들판으로 나가 떠오르는 해를 바라보며 지저귀는 새 소리에 귀를 기울이기도 했다. 고즈넉한 그 때야말로 삶에 지친 그에게는 안식의 시간이었다. 이러한 자연을 경험하면서 그는 자신의 마음 깊은 곳에 자리한 고독과 진실로 마주하게 된다. 저 찬란한 남쪽의 태양이라고 하는 아를의 태양도 알고 보면 황혼녘의 그것이다. 그의 편지에는 빈센트가 그러한 시간대에 건져 올린 황홀경이 출렁인다.

나는 그림을 그리면서 줄곧 나 자신에게 타일렀다. ― 무엇인가 가을의 황혼 기분 같은 것, 무엇인가 신비적인 것, 무엇인가 엄숙한 것이 나올 때까지 그리는 것을 멈춰서는 안 된다고.

― 테오에게 보낸 편지.(홍순민, 100쪽.)

그들은 여명이라든가 황혼의 엷은 빛을 보지 않는 모양이다. 그들에게는 낮 열한 시에서 세 시까지의 시간 외에는 아무것도 존재하지 않는 모양이다. ― 사실 그때는 조용하고 포근한 시간이다 ― 그러나 전혀 아무런 변화도 없는 일이 많다.

― 테오에게 보낸 편지.(홍순민, 118쪽.)

서산으로 기우는 해는 창백한 오렌지빛을 띠고, 그것이 대지를 푸른빛으로 물들이고 있소. 훌륭한 금빛 태양.

― 베르나르에게 보낸 편지, 1888년 3월.(홍순민, 169쪽.)

이것은 해가 지고 달이 뜨는 풍경이오. 어찌되었든 여름의 저녁 녘이오. 보
랏빛의 거리, 누우런 별.

　　　　　　　　　　　　　　　　　— 베르나르에게 보낸 편지.(홍순민, 184쪽.)

　　나는 한 번쯤 별들이 촘촘히 박힌 하늘을 멋지게 그려 보고 싶어 안달이 날
지경이오.

　　　　　　　　　　　　　　　　　— 베르나르에게 보낸 편지.(홍순민, 190쪽.)

　　빈센트를 '야성의 화가', '정열의 화가', '태양의 화가'라고도 한다. 그러
나 그에게서 태양은 대지의 일부일 뿐이다. 나는 그를 '지성의 화가', '정신의
화가', '대지의 화가'라고 부른다. 그는 인상파 화가인 모네Claude Monet(1840~
1926)처럼 풀이나 물의 화가가 아닌 보리와 땅의 화가였다. 물론 모네를 비롯
한 다른 인상파 화가들도 땅을 그렸다. 그러나 빈센트가 그린 것은 그들이 그
린 것처럼 평탄하고 고정된 대지가 아닌 꿈틀거리는 삶의 대지였다.

　　모네와 빈센트는 외면과 내면의 화가로 나누어 볼 수 있다. 분명히 모네의
풍경에는 어떤 찰라에 나타나는 자연 현상이 정확하게 담겨 있다. 그 속에서
풍부한 빛과 현란한 색의 효과는 지극히 아름답다. 그러나 그것은 우리의 마
음을 움직이기에 충분치 않다.

　　반면 빈센트의 보리밭에는 찰라도, 현란함도 없다. 거기에는 사심없이 세
상을 사랑한 빈센트의 따뜻한 시선이 있고, 그 시선에 담긴 따스한 숨결이 파
문을 일으킨다. 그림에 투영된 그의 내면에는 들판의 풍경과 함께 거기서 삶
을 일구는 사람들이 있다. 투박해 보이는 그들의 삶이 더 큰 감동의 진원지
이다.

다른 화가들도 대부분 인물화를 그렸다. 그러나 그들이 그린 인물화는 대개 그림 값을 지불할 정도로 부유한 사람들에게 주문받은 것이어서 화려하고 잘나게 그려진 것이 대부분이다. 그러나 빈센트는 거저 준대도 마다할 만큼 들판의 농부들을 너무나도 자유롭게 그렸다. 그렇지만 화가의 뜨거운 사랑이 묻어 있는 인물화는 인간 내면의 진실된 모습을 분명히 보여준다.

　그러한 인물에 대한 빈센트의 태도는 들판에서 자라는 해바라기와 같은 정물을 그린 경우에도 마찬가지다. 따라서 그에게 풍경, 인물, 그리고 정물 등 모든 것은 들판의 것이자 진정 내면적인 것이다.

　중요한 것은 태양이 아니라 대지였다. 주변의 모든 것을 자기 내면의 드라마를 통해서 바라보는 빈센트의 강렬한 내면의 주장은 대지 그 자체, 자연 그 자체에 자신을 던져 넣는 것이었다. 따라서 태양과 그것을 아우르는 대지는 그의 창세기였다.

　그렇게 빈센트는 자신의 그림으로 아주 색다른 세계를 창조했다. 이전에 볼 수 없었던 세계를 창조함으로써 자연을 보는 새로운 눈을 우리에게 주었다. 그것은 자연을 솔직하게 느끼고 바라볼 수 있는 눈이다. 그래서 그는 위대하다. 그래서 그는 위대한 화가이다. 졸라Emile Zola(1840~1902)는 말했다. "보는 재능은 창조하는 재능보다도 더욱 귀하다." 그야말로 그는 새롭게 보는 사람, 견자見者였다. 그러나 그가 본 것은 겉으로 드러난 자연만이 아니라 그 속에 숨은 내면이었다. 그의 근본은 내면, 내성, 내부에 대한 탐구로 가득했다.

　네덜란드 그림은 예부터 내면 세계를 표현하는 것이 많았다. 특히 할스Frans Hals(1580~1666)나 렘브란트Harmensz Van Rijn Rembrandt(1606~1669)의 내면적 인물, 호베마Meindert Hobbema(1638~1709)의 내면적 풍경, 베르메르Jan Vermeer

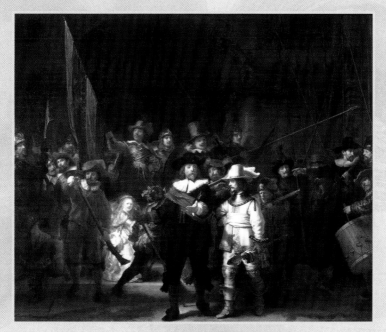

그림 2 야경 | 렘브란트, 1642, 유채, 363×437cm, 암스테르담, 국립미술관

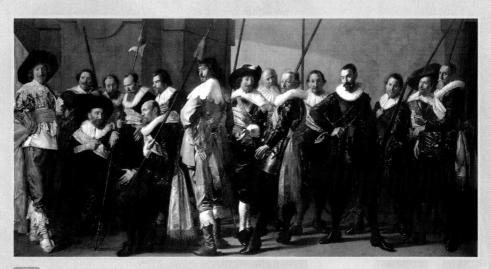

그림 3 민병대의 지휘관들 | 할스, 1633-37, 유채, 207.3 x 427.5 cm, 암스테르담, 국립미술관

(1632~1675)의 내면적 정물이 그랬다. 일상의 작은 소재에 삶의 의미를 담아 표현했다. 그러면 이러한 내면의 표현이 어디에서 비롯된 것일까? 그것은 자연스럽고 자유로운 '단숨에 그리기'에서 비롯된다.

> 내가 네덜란드의 옛 그림을 보고 놀란 것은 대체로 그들이 빨리 그렸다는 점이다. …… 되도록 '단숨에' 칠하고는 그 이상 별 손질을 하지 않고 있는 점이다. …… 단숨에 그릴 것, 되도록 단숨에!

그 중에서도 특히 빈센트가 존경한 사람은 렘브란트였다. 렘브란트가 미묘한 명암과 색채를 자유롭게 사용하여 인간의 내면에 잠재하는 혼을 표현한 것은 어린 시절부터 죽을 때까지 빈센트를 사로잡았다.[3] 이 두 화가는 자화상을 가장 많이 그렸다는 점에서도 닮았다. 그만큼 내면의 성찰을 가장 충실하게 표현했다는 뜻이 아닐까. 동시에 자신을 그릴 수밖에 없을 정도로 가난했던 점에서도 닮은 꼴이다. 렘브란트는 빈센트의 정신적 스승이었다.

그러한 내면성은 북유럽적이라는 점에서 독일이나 덴마크, 노르웨이 등의 화가들 작품에서 두루 나타나지만 대부분의 네덜란드 화가들에게서 더욱 강하게 드러난다. 그들에 비교될 수 있는 다른 나라의 화가로는 시적 정취가 넘친 풍경화를 그린 독일의 프리드리히Carl David Friedich(1774~1840), 덴마크의 함메르세이Vilhelm Hammoershoi(1864~1916), 노르웨이의 뭉크Edvard Munch(1863~1944) 정도다.

3) 그러나 당시의 인상파 화가들에게 렘브란트는 무시되었다. 그 점을 빈센트는 항상 안타깝게 생각했다. "북방 화가에 대한 것이 논의되면 보통 그 문제는 그렇게까지 엉터리로 취급되오. ─ 그러니까 나는 '조금만 더 잘 보시오. 그것은 애쓴 것의 천 배나 보람 있는 일이오' 하고." 홍순민, 187~188쪽 참조.

빈센트가 태어난 땅의 역사

우리는 유럽에 대해 잘 모른다. '유럽' 하면 막연히 단일한 실체를 연상하게 된다. 그러나 유럽은 하나가 아니다. 물론 그 구별은 그다지 분명하지 않지만, 적어도 그 남쪽과 북쪽은 다르다. 소위 라틴과 게르만 또는 프랑스와 독일로 나뉘어지는 두 세계가 있다. 나는 『시대와 미술』[4]에서 서로 다른 두 세계를 구별하면서 현대 유럽 미술을 설명한 바 있다. 여기서도 잠시나마 그 점을 짚고 넘어가자.

빈센트는 북유럽 화가였다. 그는 분명히 북쪽 출신이었고 북쪽 사람답게 그림을 그렸다. 그는 한때 유럽 남쪽 사람들의 인상파나 '동양의 남쪽' 이라고도 할 수 있는 일본 판화에 매료되어 저 아를의 열정적인 빛의 세계를 창조하기도 했지만, 그것도 프랑스 인상파나 일본 판화의 정제된 질서나 조화의 세계와는 전혀 달랐다.[5] 이를테면 절제된 감정 표현의 대가라 할 만한 프랑스 출신 세잔Paul Cézanne(1839~1906)과 넘쳐나는 감정 표현으로 대표되는 네덜란드 출신 빈센트는 단적으로 비교가 가능하다.

프랑스를 중심으로 한 남쪽 라틴계에서는 사색이 조화와 균형의 원리이고 조직과 조정의 요인이 된다. 반면 북쪽 게르만 사람들은 더욱 사색적이어서 그것이 내면에서 소용돌이치기 시작하면 현실에 불안과 혼란을 야기한다. 나아가 구체적인 것으로부터 멀어지면서 절대를 향한 추상의 상상계를 떠돌게 된다. 말하자면 영혼에 사로잡힌 내면의 사람으로 만들어 버린다.

4) 졸저, 영남대학교 출판부, 1997.
5) 여기서 고야의 그림을 예외로 보아야 한다. 빈센트의 그림과 고야의 그림은 여러 가지 차원에서 비교될 수 있으나 빈센트는 고야나 벨라스케즈와 같은 스페인 화가들에 대해서 알고 있었음에도 그림을 직접 보지는 못했다. 베르나르에게 보낸 편지, 홍순민, 187쪽 참조.

하지만 반드시 빈센트가 북쪽 사람이기 때문에 그렇게 되었다는 것은 아니다. 대부분 북쪽 사람들은 안정된 삶을 살아간다. 사실상 지금도 그곳 사람들의 자살률이 높긴 하지만 그것도 상대적인 이야기에 불과하다. 하지만 빈센트도 자살했다고 한다. 그 이유를 북쪽 출신인 그가 오랫동안 그곳을 떠나 자신과 맞지 않는 남쪽에 살았기 때문이라고 보는 견해가 있다. 마치 고향인 크레타 섬을 떠나 스페인의 톨레도에 온 엘 그레코El Greco(1541~1614)가 광기에 빠졌듯이 빈센트도 타향에서 어쩔 수 없이 광기에 빠져 자살했다는 것이다. 반대로 남쪽 출신인 세잔은 남쪽에 돌아와 비로소 조화를 발견했다는 것이다. 고갱에 대해서도 그런 설명이 가능할까? 빈센트의 유별난 내면에의 집착에 대한 이런 식의 해석이 가능한 것일까?

나는 이러한 설명이 어느 정도 진실하다고 생각한다. 그러나 그것만으로 빈센트의 모든 것을 설명할 수는 없다. 오히려 그가 지내 온 공간의 의미보다도 시간의 의미, 곧 역사의 의미가 더욱 중요하다고 생각한다. 바로 그가 살았던 19세기 말이라고 하는 시대를 살펴보자.

당시 유럽은 자본주의가 한창 발흥하던 시절이었다. 빈센트는 그 시대의 한 가운데서 누구보다도 뼈저리게 자본주의의 폐해를 경험했다. 그리고 그는 그것에 절망하여 죽었다.

나는 빈센트에 대해 기존에 나온 모든 전기나 연구들이 자본주의라고 하는 시간성과 무관하게 저술되었다는 한계를 조금이나마 넘어서고자 이 책에서 노력했다. 물론 기존의 책들이 시간성을 모두 무시하는 것만은 아니다. 예컨대 당대의 인상파나 그 앞의 낭만파 또는 바로크파와 연관시키기도 한다. 그러나 그것들은 단지 미술사에 한해서 언급하고 있을 뿐 사회사적인 시간에

대해서는 눈을 감고 있다. 그러한 미술사적인 이해 자체에도 문제가 많을뿐더러 그것만으로는 그의 역사성을 파악할 수 없다.

그는 여러 영향을 받았지만 그 어느 것도 그의 본질은 아니다. 곧 초기의 기법은 낭만파 또는 바로크적이었으나 그 후에는 인상파의 영향을 받았다는 뜻이다. 그러나 사실 불타오르는 듯한 빈센트만의 독특한 기법은 그 어느 것과도 무관했다. 그 격정은 자연의 조화를 추구한 인상파나 내면의 조화를 추구한 낭만파와 또 달랐다. 그들의 영향은 단지 그 어느 것이나 기법적인 차원에 그쳤을 뿐이다. 요컨대 그는 조화를 추구하지 않았다. 빈센트는 또 다른 들판의 화가라 할 수 있는 네덜란드 출신의 화가 몬드리안Piet Mondrian(1872~1944)처럼 마치 경지 정리된 들판인 듯 기하학적 조화의 직선을 추구하지 않았다. 빈센트의 자연은 직선이 아닌 곡선이다. 그것이 가장 자연스러운 자연이다.

빈센트는 언제나 자신을 '네덜란드 사람'으로 소개했다. 그러나 그것은 단지 자신의 국적을 이야기한 것에 불과했다. 그는 자신이 어려서부터 보았던 네덜란드 그림을 사랑했고, 눈에 익었던 네덜란드의 시골 풍경을 좋아했다. 그러나 그 이상으로 다른 나라 그림과 자연을 사랑했다. 따라서 네덜란드라는 나라에 특별한 애정을 가졌던 것은 아니다. 말하자면 그에게 '조국애' 또는 '애국심'이라든가, '네덜란드적 미술' 또는 '네덜란드화'라고 하는 따위는 처음부터 없었다.

렘브란트와 루벤스에 뿌리를 둔 네덜란드 미술을 그가 존경한 것은 사실이나 그것은 그들이 단지 네덜란드 출신의 화가들이라서가 아니었다. 빈센트 역시 네덜란드 출신이었기에 자신의 체질과 취향에 맞았던 것뿐이다. 말하자면 그것은 우연적인 것이었다. 어떤 인간도 자신이 나서 자란 땅과 그 시대의

영향에서 자유로울 수는 없다. 하지만 그 땅도 어떤 절대 불변의 실체가 아니라 역사적 산물이다.

빈센트를 좀더 잘 이해하기 위해서 네덜란드의 역사에 대해 몇 가지를 살펴보자. 1648년 독립 전쟁을 통해 스페인으로부터 오랜 식민지 시대를 끝내고 독립한 나라가 네덜란드다. 그런 시대를 배경으로 렘브란트와 같은 화가에 의해 네덜란드 미술은 발달했다. 우리가 오늘날 풍경화니 정물화니 하는 구분도 그때 그곳에서 생겨났다. 그러나 그 뒤 식민지 경쟁으로 영국과 프랑스와 오랜시간 동안 전쟁을 치르고, 격렬한 내란까지 겹쳐 19세기에 들어서면서 프랑스의 식민지가 되었다가 벨기에와 분리되어 다시 독립한 파란 많은 역사를 가지고 있다.

이러한 역사 때문에 네덜란드 사람에게 자유의 정신은 가장 중요한 가치가 되었다. 따라서 그곳 사람들은 자율성과 자주성이 강하다. 또한 '더치 페이'라는 말에서도 엿볼 수 있듯이 매우 상업적이고 실리적이다. 흔히 독일인의 근면성과 영국인의 실리성을 겸했다고도 한다. 그러나 독일인이나 영국인보다 더 검소하다. 예컨대 엥겔 지수는 유럽에서 가장 낮고, 자전거 인구는 가장 많다. 그래서 유태인과 함께 장사 잘하기로 유명한 사람들이다. 말은 독일말과 비슷하여 독일 사람과 네덜란드어로 애기해도 통할 정도이나, 일찍부터 식민지 경영에 눈떴기에 외국어 교육이 철저한 점도 상업성과 무관하지 않다. 빈센트의 고행에 가까운 검약과 뛰어난 외국어 능력은 네덜란드적인 것이라고 할 수 있다.

대부분의 네덜란드 사람처럼 빈센트도 근면하고 자기 비판적이었으며 과묵했다. 특히 자신이 타인에게 주목받는 것을 싫어했다. 이런 완고한 독립 지

향과 폐쇄 경향은 조국에 대한 조용한 자부심과 모순되었다. 네덜란드의 지형적인 결함에 의해, 나라의 생존을 위해서는 인내와 협동이 필수적이었다. 따라서 인내와 협동은 개인적인 성취를 능가한다는 덕목을 심어 주었다. 나라를 유지하는 것이 첫째인 곳에서 자기 찬양이나 자기 자랑 또는 경박함은 혐오의 대상이었다.

빈센트는 이 모든 특징과 편견을 그대로 몸에 익혔다. 자라면서 그는 그 모든 것이 그의 아버지와 선조들의 종교에 의해 옹호되었음을 알았고 그것을 그대로 받아들였다. 그것을 거부하게 된 것은 그가 스무 살이 되어 그것들이 모두 어리석은 것이라고 생각하여[6] 아버지와 결별하고 예술가가 되기로 결심했을 때였다. 말하자면 그는 홀로 서는 개인으로서 집단을 벗어난 것이다. 그래서 스무 살은 빈센트의 삶에 중요한 계기가 된다.

네덜란드가 작은 나라로 일찍부터 식민지를 경영했다거나 외국어 교육이 왕성했다는 점을 이른바 세계화의 선구로 보고 본받고자 하는 사람들도 있으나, 나는 오히려 그들의 자유 정신을 존경한다. 그곳의 커피숍이 그 대표적인 보기가 될 것이다. 네덜란드의 커피숍에서는 대마초 같은 가벼운 마약을 자유롭게 피울 수 있다. 마약만이 아니라, 동성애와 동성 결혼, 안락사, 태아 성별 사전 식별, 임신 중절 등이 모두 자유인 나라이다. 이 모든 것이 자유로운 나라는 세상에서 유일하게 그곳뿐이다. 이는 웬만한 일은 그냥 넘겨버리는 그들의 생활 태도에도 드러난다. 그래서 이웃한 독일과는 분위기가 아주 다르다. 그런 점에서 차라리 프랑스에 가까우나 프랑스보다도 더욱 자유롭다. 같은 북쪽이라도 독일과 다르다는 점은 역시 역사적인 이유에서이다.

6) 1884년 9월, 테오에게 보낸 편지.

그러나 우리는 네덜란드를 잘 모른다. 우리 역사를 봐도 네덜란드 사람 하멜이 제주도에 표류했다는 정도밖에 별다른 기록이 없었다. 우리는 우리 땅에 처음 도착한 서양인에게 표류지를 제공하는 것으로 끝났지만, 그 비슷한 시기에 일본인들은 자기들 나라에 온 네덜란드 사람들을 잘 구슬려 일찍부터 서구화를 도모했다. 그 후 지금까지도 우리는 네덜란드와 별로 깊은 관계를 맺지 않고 있다.

우리에게 네덜란드는 풍차와 튤립의 나라다. 그러나 빈센트의 그림에서는 그것들을 보기가 어렵다. 그가 자란 내륙에서는 풍차를 쉽게 볼 수 없었고, 빈센트도 왠지 귀족 냄새 풍기는 튤립보다는 담쟁이 덩굴과 같은 들꽃을 더욱 좋아했기 때문이다. 오히려 빈센트에게 네덜란드는 평야의 나라, 들판의 나라이다. 이제 빈센트의 자취를 좇던 나도 새로운 네덜란드를 만난다. 해가 뜨고 지는 신비롭고 조용한 들판의 나라, 네덜란드를.

벨기에와 국경 지대인 네덜란드 남쪽, 브라반트Brabant 지방의 그루트–준데르트Groot-Zundert라고 하는 작은 마을에서 빈센트는 태어났다. 그가 태어날 당시의 모습 그대로는 아니지만 지금도 목사관으로 쓰이는 길가의 목사관. 어느새 말끔히 개장된 채 관광객을 기다린다. 그 집 앞에 있는 동사무소는 여기가 그 마을의 중심임을 알려 준다.

이곳은 네덜란드지만 벨기에 북쪽 항구인 앤트워프를 통해 가는 것이 빠르다. 북쪽으로 30킬로미터 정도, 자동차로 달리면 2, 30분이면 닿을 수 있다. 목사관 옆 교회 앞에는 자킨Ossip Zadkine(1890~1967)이 조각한 빈센트와 테오의 동상이 방문객을 반긴다. 그 아래 대臺에는 빈센트가 테오에게 보낸 마지막 편지가 새겨져 있다.

그림 4 **구름 낀 하늘 아래의 보리밭** | 1890, 50.5×101.5cm, 암스테르담, 시립미술관

러시아 출신의 현대 큐비즘 조각가였던 자킨은 빈센트와 테오를 소재로
한 많은 작품을 남겼다. 자킨이 빈센트를 좋아한 이유는 확실치 않다. 다른
입체파 작가와는 달리 언제나 인간성을 주제로 하여 그 파열에 관심을 가졌
던 자킨에게도 고통에 가득 찬 빈센트의 삶은 감동적이었을 것이다. 더욱이
빈센트와 같이 망명 작가였던 자킨에게는 공감되는 바가 많았을 것이다.

빈센트가 태어난 마을도 들판에 있다. 마을은 넓은 들판에 떠 있는 작은
섬처럼 보인다. 고향에서 살며 바라본 들판의 이미지는 평생토록 그를 지배
했다. 그는 언제나 고향의 들판을 회상했다. 그리고 그가 가는 곳은 어디나
그 들판과 같았다. 고갱과의 유명한 사건으로 귀를 자르고 나서 병상에 누워
그는 다음과 같이 썼다.

병상에서 나는 준데르트의 집에 있는 방 하나하나, 정원의 작은 길이나 나

무 한 그루 한 그루, 주위의 경치, 밭, 이웃 사람들, 묘지와 교회, 그 뒤의 야
채 밭 ― 나아가 묘지의 높은 아카시아 나무에 있는 까치집까지 떠올린다.
　　　　　　　　　　　　　　　　　― 1889년 1월 23일, 테오에게 보낸 편지.

　빈센트의 그림은 모두 그런 조용한 시골 들판의 모습을 그대로 담았다. 그
래서 그는 시골의 화가, 자연의 화가였다. 그는 자연인이었기에 자유인이었
다. 그래서 그는 자유의 화가였다. 자신의 믿음에 충실하게 산 자유의 화가였
다. 그는 자연인답게 사회 질서에 제대로 적응하지 못했다. 어린 시절 학교에
서도, 나이 들어 입학한 신학교에서도 그는 적응하지 못했다.

　최초의 화상 생활 몇 년을 제외하면 그는 언제나 모난 돌이었다. 그의 그
림도 자유의 정신에서 배태되어 반항적이었다. 때문에 그는 항상 고독했고,
고독을 넘어서기 위해 마음이 맞는 사람들끼리 함께 살 수 있는 공동체를 추
구했다. 그러나 그것은 이룰 수 없는 꿈이었고 마침내 그 꿈의 좌절로 죽어갔
다. 고갱과의 비극도 그와의 개인적인 갈등 탓이 아니라 그와 함께 이루려 했
던 공동체의 꿈이 깨어진 탓이었다.

　그가 꿈꾼 공동체는 그 나름의 사회주의에 기초한 소박한 것이었다. 어린
시절의 가족처럼 서로 마음이 맞는 사람들이 함께 만드는 삶의 공동체였다.
물론 그것은 가족으로 되돌아가는 것을 뜻하지는 않았다. 이미 가족은 파괴
되었다. 그에게는 뜻과 마음을 나누는 인간 공동체가 필요했다.

　모든 사회주의가 실패한 것처럼 빈센트의 사회주의도 실패했다. 지극히
이기적이었던 고갱이 아니었다면? 자신과 꼭 닮은 이타적인 사람과 공동체
를 만들고자 했다면 빈센트는 그 공동체의 꿈을 이루었을까? 과연 그런 사람
이 있을 수 있었을까? 잠시 동안 동생 테오와 함께 살면서도 그렇게 갈등했

는데 하물며 타인과 조화로운 공동체 생활이 가능했을까? 고갱이나 테오는 이기적인 사람들이어서 빈센트와 함께 잘 사는 것이 불가능했을까?

이 많은 질문의 실마리를 찾아가기 위해 우리는 지금부터 빈센트의 어린 시절을 순례한다.

천재도 고독한 아이도 아니었던 빈센트

1853년 3월 30일, 빈센트는 가난한 네덜란드 시골의 친절하고도 온순한 개신교 목사 테오도루스 반 고흐Theodorus van Gogh(1822~1885)와 외향적인 안나 코르넬리아 반 고흐-카르벤투스Anna Cornelia van Gogh-Carventus(1819~1906) 사이에서 맏아들로(형이 있었으나 태어나자마자 죽었다) 태어났다. 부모는 빈센트가 태어나기 2년 전인 1851년에 결혼했다. 흔히 전기 작가들이나 심리학자들은 그가 태어나기 꼭 1년 전에 죽은 형에 대해서 과장된 이야기를 하는 경향이 있다. 예컨대 보나푸[7]는 "일요일마다 교회에 가기 위해 이 예민하고 폐쇄적인 성격을 지닌 소년은 자신의 이름과 함께 자신의 출생 일자와 똑같은 날짜가 새겨진 무덤 앞을 지나다니곤 했다. 그 무덤 위에 새겨진 이름 빈센트는 다른 빈센트일까, 아니면 그 자신일까. 그래서 자기 자신이 되기 위해서는 자신을 확인하고 자신을 증명해야 했으며, 이 강박 관념은 평생토록 그를 떠나지 않았다"고 한다. 그러나 그러한 강박 관념을 증명할 자료는 없다. 이는 빈센트를 신비화하는 사람들의 첫째 환상이라고 할 수 있다.

심지어 보나푸는 조상 중 빈센트 이름을 가진 선조 찾기를 열심히 시도한다. "그가, 1674년에 태어나 1746년에 죽은 빈센트 반 고흐라는 그의 조상에

7) 보나푸1, 28쪽.

게 또 빈센트라 불리는 아들 하나가 있었다는 사실을 알고 있었을까. 또한 그는 이 아버지 빈센트가 루이 15세의 상 쉬쓰 근위대의 일원이었다는 사실을 알고 있었을까. 그는 이 빈센트가, 역시 빈센트라 불리는 그의 할아버지의 증조부가 된다는 사실을 알고 있었을까? 여전히 그의 숙부 중의 한 사람인 '왕과 왕비의 내실을 출입하는 상인' 또한 빈센트 반 고흐라고 불렸다. 이렇듯 이백 년 전부터 수많은 빈센트 반 고흐가 존재해 왔던 것이다 ……."[8] 그는 왜 이다지도 줄기차게 이름 타령을 하는 것일까? 서양에서 조상 이름을 후손에게 붙이는 것은 너무나도 흔한 일이다. 또 그런 빈센트라는 이름의 선조가 있었다는 게 무슨 대단한 일인가?

빈센트는 자신의 가계에 대해 아무런 자부심도 느낀 적이 없었다. 자신이 근위대나 부자 상인의 후예였음을 알지도 못했다. 설령 알았다고 해도 민중을 위해 스스로 가장 누추한 삶을 살고자 했던 그가 그것을 자랑스러워했을 리 있겠는가? 그런데 왜 보나푸는 그런 선조 타령을 지리하게 하는 것일까? 혹시 보나푸 자신이 아직도 프랑스에 남아 있다는 귀족 출신이어서일까? 여하튼 보나푸의 책 두 권은 내가 빈센트를 보는 시각과는 전혀 다르다는 점만을 지적하기로 한다.[9]

빈센트의 할아버지와 아버지는 네덜란드에서 가장 오랜 전통의 개신교인

8) 보나푸1, 6쪽.
9) 그런데 보나푸의 이러한 견해는 빈센트의 삶에 대한 심리학적 견해라고 하는 이름을 달고 나타난 하나의 경향이라는 점에 주의해야 한다. 나는 그러한 견해에 대해 여러 가지로 의문이지만 흥미 있는 사람들은 예컨대 Joost Baneke et al., Dutch Art and Character : Psychoanalytic Perspectives On, Amsterdam:Swets & Zeitlinger, 1993; John E. Gedo, Portraits of the Artist : Psychoanalysis of Creativity and Its Vicissitudes, New York : Guilford, 1983, 그리고 Albert J. Lubin, Stranger on the Earth : A Psychological Biography of Vincent van Gogh, New York : Holt, Reinhart, and Winston, 1972 등을 참조하라.

캘빈 교회 목사였다. 당시 네덜란드에서 목사란 공무원이나 화상과 함께 전형적인 중류 계급에 속했다. 빈센트가 태어날 때 27세의 젊은 목사였던 그의 아버지는 설교를 썩 잘하지 못했다. 목사의 생명과 다름없는 설교에 능하지 못한 탓에 그는 평생 시골 변두리를 돌면서 사회적으로 낮은 지위와 경제적인 빈곤을 면치 못했다. 하지만 그는 지극히 온화하고 성실하며 정직한 사람이었다. 말하자면 지극히 평범하고 착한 목사였다.

당시의 그곳은 네덜란드에서 가장 빈곤한 농촌 지역이었고 가톨릭이 주류인 곳이었다. 따라서 개신교인 빈센트의 아버지는 사회적으로 맥도 못추는 예외자였다. 이런 점을 강조하여 전기 작가 중에는 빈센트가 어린 시절 굴욕을 경험했다는 사람도 있으나 지나친 상상이라고 생각한다. 오히려 농촌의 빈곤을 목격하면서 가난으로 인한 고통을 체험했으리라고 보는 것이 옳을 것이다.

한편 어머니는 저명한 왕실 제본사의 딸로 그림을 잘 그렸고 글 솜씨도 있었다. 게다가 어머니 쪽 선조 중에는 몇 사람의 금은 세공사와 한 사람의 조각가가 계셨다. 만약 빈센트의 그림 재주가 집안 물림이라면 어머니 쪽이었으리라. 그러나 어린 시절 빈센트는 그림은 물론 다른 어떤 분야에서도 재주나 특징을 보이지 않은 지극히 평범한 아이였다.

아버지 쪽도 그림과 전혀 무관했던 것은 아니었다. 3명의 숙부가 화상이었고 빈센트의 동생 테오도 화상이 되었다. 그러나 집안(그리고 후손 중에도)에 그림을 그린 사람은 빈센트밖에 없었다. 아직 대가족 제도의 유습이 강하게 남아 있을 때여서 숙부들은 조카들을 언제나 도와주었다. 빈센트와 테오도 그 덕분에 그 뒤 화상으로 일하게 된 것이었다.

빈센트의 전기 소설을 쓴 사람들이나 예술사가 또는 평론가들은 어린 시

절의 천재성 또는 광기를 과장하기도 했으나, 약간의 그림 재주와 드물게 나타난 간질을 제외하면 모두 사실 무근이다. 또한 전기 작가들이 과장하듯 빈센트는 이상하고 고독하며 내성적인 아이도 아니었다. 그에 이어 2년 터울로 누이동생 안나Anna, 남동생 테오, 누이동생 엘리자베트Elizabeth가 태어났고, 다시 4년 뒤에 누이동생 윌헬미나Wilhelmina, 다시 5년 뒤에 남동생 코르넬리우스Cornelius가 태어나 여섯 남매 속에서 빈센트는 행복하게 자랐다. 물론 그는 어려서부터 다른 동생들보다 테오와 친했고 평생을 함께 살다시피 했다. 물론 그 대부분은 편지를 통한 것이었지만.

그림에 재주가 있던 어머니의 영향으로 빈센트는 어려서부터 연필화를 그렸다. 아홉 살 때 그린 개의 스케치나 주변 풍경을 그린 수채화는 뛰어났다. 그러나 당시에 그것은 특별하게 생각되지 않았다. 당시의 아이들이 피아노나 수채화를 익히는 것은 지극히 평범한 일이었기 때문에 특히 장래의 직업과 관련되어 고려되지도 않았다.

어린 빈센트가 처음 본 그림은 아버지의 서재에 걸린 보리밭 장례를 그린 흑백의 동판화였다. 네덜란드 농민화가 반 데르 마텐Van der Maaten(1820~1879)이 그린 그 그림의 강렬한 인상은 평생토록 빈센트를 지배했다. 빈센트가 죽기 직전 마지막으로 그렸다고 추측되기도 하는 보리밭 그림에까지 그 인상은 이어졌다.

아버지의 종교와 어머니의 예술이라고 하는 서로 다른 두 가지 요소는 빈센트의 일생을 지배했다. 그러나 그는 서른 살쯤이 되어서야 예술의 길로 온전히 접어들 수 있었다. 그때까지 빈센트는 아버지의 지배를 받았다. 당시 가부장적인 아버지들보다 훨씬 교양 있고 관대했지만 원칙과 규율의 상징이라는

점에서는 여느 아버지들과 마찬가지였다.

그는 우리 모두가 그랬듯이 그 아버지를 뛰어넘어 그로부터 인정을 받고자 끊임없이 노력했다. 그러면서도 그것과 반대로 목사로 상징되는 세계에서 해방되고자 하는 강렬한 욕구를 예술로 표출했다. 서른이 가까운 나이가 되어서야 그는 겨우 아버지를 극복하고 자신의 삶을 찾았다. 그것은 어머니로의 회귀였다. 그러나 그 기간은 너무나 짧았다. 서른일곱 살로 그는 세상을 떠났기 때문이다.[10]

자연과 더불어 자유를 익히다

빈센트는 어려서부터 죽을 때까지 자연을 사랑했다. 그는 오직 자연을 그렸다. 어린 시절 그는 동생들을 데리고 시골 마을을 쏘다니며 곤충과 같은 작은 동물들과 들꽃을 몇 시간이나 관찰하며, 과학자처럼 꼼꼼하게 수집하고 분류했다. 이러한 자연에 대한 깊은 사랑은 빈센트의 일생을 통해 매우 중요한 요소로 작용한다. 특히 그것은 19세기 문명의 진보에 낙오된 농가와 농촌을 그린 많은 초기 작품에 그대로 반영되었다.

빈센트가 보여준 자연에 대한 사랑은 특히 그가 어린 시절부터 자연을 벗하여 하염없이 걸었다는 점에서도 분명히 드러난다. 그것은 그의 아버지로부터 배운 것이기도 하다. 그는 뒤에 자주 다음과 같이 어린 시절의 걷기를 즐겁게 회상했다.

10) 37세의 나이에 죽은 화가로는 라파엘Raphael, 바토Watteau 그리고 카라바지오Caravagio 등이 있다.

준데르트의 그때 이후 꽤나 여러 번 함께 걸었었지. 바로 이맘때, 우리는 아버지를 따라 보리가 아직 파릇파릇한 밭의 검은 흙에서 종다리가 지저귀는 소리를 듣곤 했지.

— 1877년 3월 22일, 테오에게 보낸 편지.

(홍순민, 33~34쪽 ; 최기원, 344쪽.)

그의 아버지는 목사의 의무를 다하기 위해 교인들을 찾아 하루에도 몇 시간씩 걷곤 했다. 빈센트는 그런 아버지를 따라 걷기 시작했다. 그것은 처음부터 의무적인 것이 아니라 그가 사랑한 자연을 찾아 걷는 즐거움이었다. 그의 아버지는 업무상 주로 낮에 걸었으나 빈센트는 밤에 홀로 걷기를 좋아했다. 특히 밤새도록 걷다가 새벽을 보는 것을 좋아했다. 그는 평생토록 엄청나게 그리고 늘 홀로 걸었다. 그래서 홀로 걷는 자신의 모습을 그리기까지 했고, 그것은 그 뒤 베이컨Francis Bacon(1909~1992)에 의해 화가의 전형으로 묘사되기도 했다.

걷는 화가, 홀로 걷는 화가, 그것도 그림을 그리기 위해서가 아니라 밤새도록 무심코 걷다가 새벽에 환희를 느끼는 화가. 그의 산책은 하루하루의 삶이자 평생의 삶이었다. 하루의 산책이자 평생의 방랑이기도 했다. 아니 하루의 사색이자 평생의 추구이기도 했다. '방황하는 네덜란드인'의 전형처럼 그는 살았다. 그 방황은 그에게 현실을 인식시켰다.

당시의 네덜란드는 의식적으로 산업화를 배제하여 농촌은 엄청난 빈곤과 가혹한 노동에서 벗어나지 못했다. 그럼에도 불구하고 농업 노동은 여전히 고귀하고 신성한 것으로 여겨졌으며, 농촌을 낭만적으로 바라볼 정도의 여지는 있었다. 세상은 급격하게 변했으나 빈센트의 아버지는 시골 목사답게 시

골 일만 걱정했다. 그 밖에는 그다지 큰 걱정거리가 없었다.

이러한 태도는 빈센트에게도 영향을 주어, 어른이 되어 사회 문제에 관심을 가지면서도 항상 자신과 관계 있는 일에만 관심을 기울이는 경향으로 나타났다. 800여 통이 넘는 수많은 편지에도 당시의 중요한 정치적 사건에 대해서는 거의 아무런 언급이 없다. 대신 꽃이 핀 정원이나 흥미 있는 책 또는 아름다운 풍경에 대해서만 열심히 썼다.

그러나 이 때문에 우리가 그를 정치적 문맹이었다고 규정할 수는 없다. 뒤에서 보듯이 그는 당대의 정치적 상황을 정확하게, 더욱이 비판적으로 인식했기 때문이다. 물론 그것은 당시에 이미 널리 세력을 얻은 마르크스Karl Marx(1818~1883), 엥겔스Friedrich Engels(1820~1895) 류의 혁명적 사회주의 같은 비판적 인식은 아니었다. 그것보다 훨씬 약하고 무디며 부드러운 것이었다. 즉 자본주의에 저항하고 그것을 부정하면서 비폭력적 사회주의자 내지 공동체주의자로 평생을 살았다.

그러한 깊고 넓은 사회 의식은 빈센트가 어려서부터 독서에 열중했기 때문에 얻어진 것이었다. 그는 광범한 주제에 걸쳐 철저한 이해로 깊게 파고들며 독서하는 버릇을 어려서부터 익혔다. 특히 종교 서적과 문학 작품에 열광했다. 이러한 독서열은 학교에서 배웠다기 보다는 아버지의 영향이 컸다. 빈센트가 다닌 시골 학교는 지금 우리의 학교가 그렇듯이 문학에 대한 열정을 키워 줄 만한 것이라고는 없었다. 그저 글자를 가르치는 정도에 불과했다.

홀로 독서와 그림 그리고 자연 관찰에 빠진 빈센트는 학교 친구들에게 인기가 없었고, 학교 자체에도 문제가 있어서 1년 뒤에 학교를 그만두고 집에서 혼자 공부했다. 그리고 11세가 된 2년 뒤인 1864년 10월에는 아버지의 강

요로 부근의 얀 프로빌리 사립 기숙 학교에 들어갔다. 학교 생활은 여전히 즐겁지 못했지만 그곳에서 2년간 그는 영어와 불어 그리고 모국어인 네덜란드어를 완벽하게 익혔고 독일어에도 능통했다. 이러한 광범하고 능숙한 외국어 능력은 런던이나 파리에서의 화상이나 화가 생활뿐만 아니라 평생에 걸쳐 그를 독서광으로 이끌었고 뛰어난 지성의 밑거름이 되었다.

당시의 그에게 특기할 만한 일은, 뒤에 그에게 화상 일을 배우게 한 화상 숙부로부터 휴가 때마다 그림 이야기를 들었다고 하는 점이다. 숙부는 당시 유럽에서 막 생긴 바르비종Barbizon파 등과 같이 자연을 주제로 한 그림을 열심히 수집했다. 자연을 즐겨 그린 그 화가들은 고전 회화나 종교적인 주제의 아카데미즘을 거부했다. 그리고, 유럽 각지에서 해마다 열리는 살롱이나 아카데미에 출품하기 위한 그림을 그리지 않았다. 그 대표격인 화가들이 루소Theodore Rousseau(1812~1867)와 밀레Jean François Millet(1814~1875)였다. 그들은 퐁텐블로 숲 속의 바르비종 마을에서 시골 풍경을 그렸다.

그런데 그런 자연주의가 생긴 계기는 이념적인 것이라기보다도 기술의 진보에 따른 것이었다. 당시까지 화가들은 스스로 안료를 부수어 물감을 만들었으나, 그때부터 지금 우리가 사용하는 것과 같은 튜브 물감이 발명되어 화가들이 화실 밖에서 그림을 그릴 수 있게 된 것이었다. 그 전까지만 해도 자연을 그리고자 하는 경우 수채로 간단히 스케치를 하고 화실에 돌아와 유화를 그려야 했으나, 이제는 자연에 파묻혀 그림을 완성할 수 있게 된 것이었다. 또한 철도가 발달하여 교외로 자유롭게 나갈 수 있게 되었다. 그 밖에 사회적인 변화도 있었다. 유복한 부르주아 계급은 색채감이 풍부하고 향수를 자아내는 자연주의 그림에 열광했기 때문이다.

어려서부터 자연을 사랑했던 빈센트는 자연주의 그림에 친숙했다. 그가 어린 시절에 어떤 자연주의 그림을 보았는지에 대한 명백한 증거는 없다. 그러나 나는 숙부가 수집한 그들 그림의 흑백 동판화를 빈센트가 어려서부터 자주 보아 눈에 익었을 것으로 추측한다. 따라서 그는 자연주의 화가들의 화려한 색채보다도 그 소재로서의 자연에 심취했다. 이러한 흑백 심취는 그 뒤 그의 초기 작품에 그대로 반영된다.

1866년 13세가 된 빈센트는 초등학교를 졸업하고 그해 7월 집에서 조금 떨어진 틸버그Tilburg의 중학교에 들어가 처음으로 하숙 생활을 했다. 당시로는 보기 드물게 자유로운 학풍 속에서 그는 처음으로 즐거운 학교 생활을 맛보았다. 게다가 뛰어난 화가이자 교사였던 호이스만스C. C. Huysmans에게 그림을 배웠다. 이 학교는 수학과 언어 외에 일주일에 4시간의 미술 시간이 있었다. 이때 빈센트는 1년이 지나도록 원근법을 익히지 못할 정도로 그림 실력이 낮은 수준이었다.

호이스만스는 날씨가 좋으면 언제나 아이들을 밖으로 데리고 가서 자유롭게 자연을 그리게 했다. 빈센트는 숙부의 가르침과 함께 자연을 자유롭게 그리는 태도를 더욱 확고히 하게 된다. 이는 그가 평생 원근법을 무시하고 자연 속에서 자신이 느낀 대로 자유롭게 그리는 태도를 만들어 주었다. 호이스만스의 이러한 자유 교육은 당시 엄격한 아카데미식 미술 교육은 물론 오늘날 우리 미술 교육과도 대조적인 것이다. 단지 미술 교육뿐 아니라 우리 교육 현실 전반에 대해 시사하는 바가 크다.

지금까지의 일반적인 견해와는 달리 빈센트의 학교 성적은 최상급이었을 것으로 짐작된다.[11] 단지 미술, 그것도 원근법이 문제였을 뿐이다. 따라서 그

가 당시 기준으로 보아 그림을 그리고 싶어 화가가 되고자 했다[12]고는 생각할 수 없다. 여하튼 중학교에 들어가기 전의 예비 교육을 거의 받지 못했음에도 불구하고 그는 어려운 중학 1년차의 시험을 간단히 통과했다.

그러나 만족스런 학교 생활은 2학년이 되면서 달라졌다. 엄격한 규율을 중시한 독일인 교장이 전근 오면서부터 자유로운 학풍이 사라졌기 때문이었다. 빈센트는 학기 도중에 집에 돌아가서 다시 학교로 돌아가지 않았다. 성적은 대학 장학금을 받을 정도여서 공부에 문제가 있었던 것도, 학비가 없었던 것도 아니었다.[13] 생각컨대 그는 학교의 억압적인 교육을 참을 수 없었을 것이다.

나는 빈센트가 10대에 경험한 자연에 대한 사랑과 자유로운 기질, 그리고 이와 반대로 학교의 억압에 대한 반항이 그의 삶을 이해하는 중요한 열쇠가 된다고 생각한다. 결국 그러한 태도가 일생의 틀을 이루었다는 것이다.

쓰라린 중학 중퇴의 경험 뒤 1년 반을 빈센트는 정체된 공백기로 오직 묵묵히 들판을 거닐면서 보냈다. 독서를 열심히 했으리라고 짐작되나 어떤 책을 읽었는지는 확인할 길이 없다. 더욱이 그림을 그렸다는 기록이나 증언은 찾을 수 없다.

답답해진 부모는 그를 당시 네덜란드의 서울이었던 헤이그의 화상인 센트

11) 스위트먼 17쪽과 매퀼런 23쪽 참조. 보나푸1, 7, 28쪽, 보나푸2, 14쪽 등은 빈센트의 학업 성적이 형편없었다고 하나 이에 대해서도 분명한 증빙 자료는 없다. 나는 빈센트의 어학과 독서, 집필 능력을 통해서 그의 학업이 상당 정도에 이르렀을 것으로 추측한다.

12) 보나푸1, 28쪽은 그가 아버지에게 "오직 그림을 그리고 싶고 화가가 되고 싶다"고 말했다고 하나 의문이다.

13) 스위트먼, 21쪽. 매퀼런, 23쪽은 이유를 알 수 없다고 한다. 그러나 보나푸1, 7쪽과 보나푸2, 15쪽은 학비를 지불할 수 없어서 학업을 중단했다고 한다.

Cent 숙부에게 보내기로 결심했다.[14] 그림을 좋아한 빈센트는 물론 동의했고 평소 그를 후계자로 삼고 싶었던 숙부도 환영했다. 그래서 빈센트는 1869년 여름, 16세의 나이로 구필Goupil & Cie 화랑 헤이그 지점의 견습 사원이 되었다. 우리 식으로 말하자면 고등학교 1학년의 나이로 직장 생활을 시작한 것이다.

초등학교 3년과 중학교 1년, 그것이 그가 학교에 다닌 전부였다. 보통 아이들이 경험하는 학교 생활의 반에도 해당되지 않는 짧은 세월이었다. 그러나 그는 훌륭한 사회인이 되었다. 여기서 나는 그가 훌륭한 직장인으로서 성공적인 사회 생활을 시작했다는 점을 강조한다. 왜냐하면 그의 소년 시절을 아주 정상적이었던 것으로 보기 때문이다. 그렇게 1853년부터 1869년까지, 곧 태어나서 16세까지의 소년기가 끝났다. 그리고 그는 청년기를 맞았다.

청년 빈센트, 방랑의 삶을 시작하다

그러나 그 뒤 빈센트의 삶은 방랑의 길이었다. 그 방랑이란 무전 여행 같은 것이 아니었다. 그것은 여행이 아니라 삶이었다. 그는 37년이라는 짧은 생애에 스무 군데 이상을 옮겨 살았다. 그것도 16세 이후 고향을 떠나서부터이니 약 20년 동안 이십 여 군데를 떠돌며 살았던 것이다. 평균 일 년에 한 곳 머물렀던 셈이다. 생활을 위한 '이사'가 아니라 방랑에 가까운 '길찾기' 였다. 그래서 그는 항상 옮겨다녔다고 할 수 있다. 물론 그가 일찍 죽은 탓이

14) 보나푸1, 7쪽은 '과묵하고 고독하고 재능 없고 일거리도 없는 빈센트는 부모의 짐이 되지 않기 위해서 일자리를 찾아야만 했다'고 하나 의문이다. 보나푸는 뒤이어 곧 그런 빈센트가 화랑에 가서는 '온순하고 열심히 일했으며, 시간을 잘 지키고 신중하고 예의 바르고 조심성 있는 종업원'이 되었다고 설명한다. 사람이 금방 그렇게 변할 수 있는 것일까?

사진 1 **구필 화랑의 실내** | 암스테르담, 빈센트 반 고흐 미술관

지만 우리는 노년의 빈센트가 어딘가에 앉아 쉬고 있는 모습을 결코 상상할 수 없으리라. 그는 항상 머물지 않고 언제 어디서나 길 위에 설 준비를 했다.

끝없이 이어지는 방랑은 슬프다. 하지만 최초의 방랑만은 예외다. 시골 소년 빈센트는 아름다운 헤이그에서 하숙을 하면서 4년 동안 멋진 화랑에서 즐겁게 살았다. 헤이그는 어머니의 고향이었기에 그는 수많은 외가 친척과 어울릴 수 있었다. 그들은 대부분 중산 계층의 행복한 가정을 꾸리고 있었다.

그는 처음으로 자유를 얻었다. 부모를 떠나 자신의 삶을 누리게 된 것에 기뻐했다. 물론 당연히 그 나이에 따르는 향수와 고독에 젖었지만 그 대신 주어진 자유와 독립으로 인한 설레임으로 황홀했다. 어려서부터 자유를 체질적으로 익힌 그에게는 더할 나위 없이 행복한 청춘기였다.

헤이그 시절은 그의 삶에서 가장 밝은 시절이었다. 구필 화랑은 네덜란드 왕국의 후원을 얻을 정도로 번창했고, 빈센트는 그림을 잘 파는 세일즈맨 역할을 훌륭하게 수행했다. 당시 그는 자신의 직업에 대한 자부심이 대단했다.[15] 그곳은 우리가 흔히 보아온 덩그런 전시장, 썰렁한 화랑과는 전혀 달랐다. (사진1) 구필 화랑은 돈 많고 지위 높은 고급 손님을 끌기 위해 멋지게 장식되었다. 빈센트가 평생 처음이자 마지막으로 지낸 부르주아 분위기였다.

그는 화랑 가까이에 있는 미술관에도 자주 드나들었다. 렘브란트의 〈해부학강의〉를 비롯한 여러 걸작들, 루벤스Peter Paul Rubens(1577~1640)의 뛰어난 초상화와 역사화들, 브뢰겔Pieter Brueghel(1528~1569)과 홀바인Hans Holbein

15) 1872년 12월 13일, 화상이 된 테오에게 보낸 편지에서 '이 직업은 훌륭한 일이므로 좋아질 것'이라고 말했다. 최기원, 331쪽.

(1497~1543)의 걸작들은 16세의 시골 소년을 들뜨게 했다. 그러나 빈센트는 그러한 중후한 초상화나 관능적인 누드와 같은 공상적이며 고상한 대작 예술품보다도 이름없는 네덜란드 화가들이 그린 일상의 작은 풍경화에 더욱 마음이 끌렸다.

화랑에서도 그는 이 같은 느낌으로 작품을 취급했다. 빈센트는 무엇보다도 바르비종파의 작품, 특히 밀레에 매료되었다. 밀레의 〈이삭 줍기〉그림 5는 이미 10여 년 전인 1857년 살롱에서 충격을 던졌기에 숙부의 화랑에서도 그 복제를 즐겨 취급했다. 시골 생활에 젖었던 빈센트는 표면상의 아름다움이 아니라 그 내면에 담겨 있는 의미에 자연스럽게 끌렸다. 그림 속의 세 여인은 보통의 농민이 아니라(보통 농민은 그림의 배경 멀리에 희미하게 서 있다), 수확이 끝난 뒤 밭에 남은 이삭을 주워 모아 살아가는 빈민들이었다. 그가 남긴 명작 〈만종〉도 마찬가지였다.

따라서 그 그림들은 농민 노동의 신성함을 찬미한 당시의 소박한 농촌화와는 달리 과격한 정치적 주장을 내포한 것처럼 보였다. 특히 빈센트가 본 그 그림은 원화가 아니라 흑백의 동판화였기에 그런 느낌은 더욱 강렬했다. 색과 빛이 더해진 원화는 성스러운 제단화와 같은 느낌을 주어 정치적 선전성이 약화되기 때문이다.

밀레와 함께 빈센트를 매료한 또 한 사람의 화가는 역시 북프랑스의 농민 화가인 쥘 브르통Jules Breton(1827~1906)이었다. 〈아르토와 추수의 축복〉그림 6과 같은 그의 그림도 빈센트는 판화로 보았기에 밀레를 보았을 때와 같이 그 흑백의 강렬함에 열광했다. 이러한 흑백의 미학은 그가 초기 시절에 그린 어두운 그림만이 아니라 말기 시절의 그림에까지 일관되게 관철되었다.

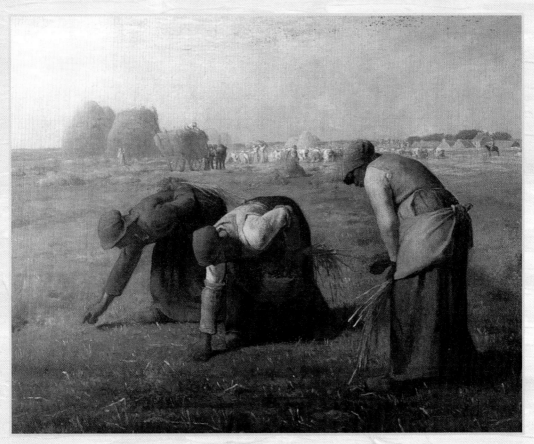

그림 5 **이삭 줍기** │ 밀레, 1857, 캔버스 유채, 83×111㎝, 파리, 오르세 미술관

그림 6 **아르토와 추수의 축복** | 브르통, 1885년 이전, 23×38cm, 헤이그, 메스닥 미술관

당시의 빈센트는 동시대의 프랑스 그림을 판화를 통해서만 볼 수 있었고 그 화가들로부터 직접 배우게 된 것은 훨씬 뒤의 일이었다. 당시 그는 화랑을 통해서 만난 그곳 화가들만 알고 있을 뿐이었다. 그들은 도시의 화가들이어서 바르비종파의 농촌 화가들과는 달리 직업적이었다. 또한 낭만적인 프랑스 화가들과는 달리 생활에 엄격하여 가정적이었다. 빈센트는 그들이 보여주는 모습이야말로 바람직한 화가상이라고 생각했다. 빈센트는 평생토록 그런 화가가 되고자 했으나 평생 그 꿈을 이루지는 못했다.

빈센트는 화랑 일을 보면서 틈틈이 그림을 그렸다. 그러나 그것은 그림을 그린다기보다도 기억을 남기기 위한 간단한 스케치 정도였다. 당시의 그에게 화가가 될 생각은 전혀 없었다. 따라서 전기 작가들처럼 그 스케치들을 천재

화가의 천재적인 초기 작품이라고 떠들 필요는 없다.

빈센트가 살다간 시대, 그 정치와 예술

오히려 여기서 우리는 당시 유럽의 정치와 예술 상황을 잠시 이해할 필요가 있다. 이 점은 빈센트에 대한 모든 책에서 완전히 무시되는 것이기에 더욱 그렇다. 앞에서도 지적했듯이 그는 편지를 쓰면서 정치를 논한 적이 없다. 그러나 그는 신문에서 그림 소재를 구할 정도로 열심히 신문을 읽었기에 당시의 정치 상황에 매우 밝았다고 추측할 수 있다.

빈센트가 태어난 1853년 직전은 자본주의가 극성을 부리고 시민 민주주의 혁명이 터진 시기였다. 곧 1848년 프랑스에서는 2월 혁명 결과 제2 공화국이 수립되었고, 그 여파는 유럽 전역에 미쳤다. 그리고 그것은 정치만이 아니라 예술에도 심대한 영향을 끼쳤다. 당시 가장 중요한 프랑스의 주간 미술 잡지였던 『미술가』*L'Artiste*는 1848년 3월 12일 호에서 '예술의 영원한 불'을 소생시킨 '자유의 정신'을 격찬했고, 그 다음 호는 "도덕과 사회 사상 및 정치 분야와 마찬가지로 예술 분야에서도 장애물이 제거되어 그 범위가 넓어지고 있다"고 주장했다.

1848년 혁명을 구현한 예술가들은 아방가르드Avant-garde로 불렸다. 화가로서는 근대 회화의 길을 연 것으로 평가되는 들라크루아Ferdinand Victor Eugée Delacroix(1798~1863), 위대한 사회 풍자 화가였던 도미에Honoré-Victorian Daumier(1808~1879), 밀레 그리고 리얼리즘의 시조인 쿠르베Gustave Courbet(1819~1877)가 주목되었다. 그러나 들라크루아는 정치적으로나 미학적으로 보수적이었다. 즉 정치적으로는 나폴레옹을 지지했고, 그의 그림은 신고전주의였

다. 도미에와 밀레도 사회주의자는 아니었다.

누구보다도 사회주의적이었던 화가는 쿠르베였다. 특히 그는 아나키스트였던 프루동Pierre-Joseph Proudhon(1809~1865)의 열렬한 동지로서 당시의 사회주의자들과 민중을 형상화한 〈화가의 아틀리에〉그림7를 그렸다. 그러나 당대 체제로부터 소외된 인간을 아방가르드라고 하는 경우 쿠르베는 아방가르드가 아니었고, 오히려 시인 보들레르Charles Pierre Baudelaire(1821~1867)나 소설가 플로베르Gustave Flaubert(1821~1880), 그리고 화가로서는 마네Edouard Manet(1832~1883)가 그 효시였다.

1848년 혁명 이후 파리에서는 레닌Nikolai Lenin(1870~1924)이 '부르주아와 프롤레타리아가 치른 최초의 시민 전쟁'이라고 부른 6월 전투가 이어졌으나 노동자들의 패배로 끝났다. 이어 동유럽의 민족 해방 투쟁도, 비엔나의 10월

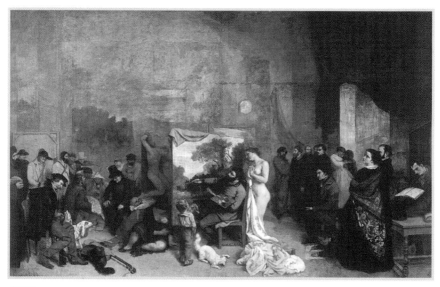

그림7 화가의 아틀리에 | 쿠르베, 1855, 유화, 파리, 루브르 미술관

봉기도, 독일 혁명의 시도도 모두 실패로 끝났다.

프랑스에서는 쿠데타로 1852년 나폴레옹 3세Napoleon III(1808~1873)가, 1862년 독일에서는 비스마르크Otto Bismark(1815~1898)가 권력을 장악했다. 후자는 1870년 스페인의 왕위 계승 문제를 둘러싸고 프랑스와 대립했다. 네덜란드 사람들은 당연히 프랑스가 이길 거라고 생각했으나 결과는 놀랍게도 독일의 승리로 막을 내렸다. 파리를 유럽 문화의 중심이라고 생각한 헤이그의 화가들은 낙담했다.

게다가 1871년 프랑스에서 파리 코뮌이 성립되었다는 소식에 그들은 더욱 놀랐다. 독일과의 전쟁에서 프랑스가 패배하여 나폴레옹 3세 체제가 붕괴되면서 성립된 시민 정부는 비스마르크와 종전 협정을 체결했으나 그 내용은 배신적인 것이었다. 그 결과 성립된 세계 최초의 노동자 정부가 파리 코뮌이었다. 1871년 3월 18일, 파리 시민들은 베르사유군에 대항하여 반란을 일으켰다. 이것이 파리 코뮌의 시작이었다. 이어 3월 28일, 사상 최초의 노동자 정권이 수립되었다. 계급 지배의 철폐, 노동자와 빈민의 구제, 사회주의 공화국의 수립 등이 그 목표였다. 그러나 보수파는 곧 반혁명적 탄압을 시작했다. 4월 2일, 베르사유군은 코뮌 정부에 대한 전투를 시작했다. 그리고 5월 21일, 독일군의 묵인하에 파리에 들어가 시가전을 벌인 그들은 약 3만 명의 시민을 살육하고, 2만 명을 학살하거나 처형했다.

4월 13일, 코뮌의 미술가 연맹이 조직되었다. 위원은 도미에, 쿠르베, 코로 Camile Corot(1796~1875), 밀레(그는 그 선출에 항의했다), 마네를 포함한 47명이었다. 의장이 된 쿠르베는 연맹의 사명을 "과거의 보물을 보호 보존하고 각 부문에서 제작과 발표를 하며 교육에 의해 미래 미술을 부흥"하는 것이라고 선언하고,

추진 사업으로 "미술관, 의회 건조물의 유지, 목록 작성, 수복 작업, 상업 목적이 아닌 전람회의 개최, 교육 시설의 설립", "미술부를 신설하여 미술상의 어떤 의견이나 조직에 대해서도 중립적이고 자유로운 발표의 무대"를 보증하며, 미술가 "개인의 미술상의 새로운 발의, 기획을 장려하여 미술의 진보와 미술가의 지적 해방, 생활의 물질적 향상을 도모"한다는 것을 발표했다.

같은 날, 코뮌 위원회의 다수파는 방돔 광장의 나폴레옹 전승 기념비를 파괴할 것을 결의했다. 나폴레옹이 적국에서 포획한 대포로 주조한 그 기념비는 "야만적인 기념물이고, 폭력과 거짓된 광영의 상징이며, 군국주의를 긍정하고 국제법을 부정하는 것이다. 이는 승자가 패자에게 가하는 끝없는 모욕이고, 프랑스 공화국의 3대 원리 중 하나인 우애에 대한 영원한 침해이다"라는 것이 그 이유였다. 그리고 한 달 뒤 그것은 파괴되었다. 이는 젊은 빈센트에게 너무나도 놀라운 정치 사건이었다. 그는 코뮌의 영웅들을 지키고자 행진하는 파리의 여성 노동자들이 그려진 판화를 열심히 수집했다.

그런데 그는 파리에서 헤이그로 돌아온 화가들에게 밀레가 코뮌 지원을 거부했다는 소식을 들었다. 밀레는 타인의 정치관에 휘말려 행동하는 것은 바보 같은 짓이라고 생각했다. 당시 50대 후반이었던 그는 바르비종에 농가 한 채를 빌려 그림을 그리기 시작했다. 그는 결코 농민처럼 살고자 한 것이 아니었으나, 영웅을 바라는 사회의 신격화에 의해 그렇게 여겨졌다. 빈센트도 그런 조작된 이미지를 그대로 믿었다. 밀레는 단지 존경하는 화가일뿐 아니라 추종해야 할 예언자로까지 여겨졌다.

코뮌이 끝난 뒤 쿠르베는 그 파괴의 책임자로 구속되어 6개월의 옥고를 치루었다. 그리고 전재산을 몰수당하고 출옥한 뒤 1873년, 스위스로 망명했

다. 그러나 쿠르베는 코뮌 위원회의 결의에 참가하지도 않았고 예술 위원회에서 전승 기념비 문제가 토론되었을 때는 도미에와 함께 파괴에 반대했다.

빈센트는 쿠르베에 대해서는 그다지 관심이 없었으나, 도미에와 밀레는 평생토록 존경했다. 따라서 밀레와 달리 코뮌에 적극 참여한 도미에의 영향으로 코뮌에 대해 충분히 관심을 가질 수 있었을 것이다. 그러나 그것을 확인할 만한 편지나 자료는 남아 있지 않다. 코뮌을 마음속으로 지지하던 빈센트가 밀레의 태도를 따라 마음을 바꾸었는지 아니면 코뮌을 계속 지지했는지는 정확하게 알 수 없다. 그러나 가난한 사람들에 대한 뜨거운 사랑이 부자에 대한 경멸과 함께 그의 평생을 지배했던 것으로 미루어 볼 때, 나는 빈센트가 여전히 코뮌을 지지했으리라고 본다.

성경 공부와 독서에 빠지다

당시 빈센트는 정치적 관심과 함께 성경 공부에 열중했다. 일반적으로 그의 전기 작가들은, 그가 정치적이기에는 너무나도 소극적이고 유약했기에 또 하나의 현실 극복의 길인 종교에 매달렸다고 한다. 그러나 나는 그의 정치적 관심은 언제나 종교적 관심과 동반되었다고 생각한다. 물론 이러한 표현이 그가 정치적으로 행동했다는 뜻은 아니다. 오히려 가난한 사람들에게 보인 끝없는 관심이 그의 가난한 일상 생활을 통하여 나타났다고 보는 것이 옳다.

여기서 다시 밀레가 삶의 사표가 되었다. 비록 와전된 것이기는 해도 밀레의 깊은 신앙심과 검소한 삶은 빈센트에게 강한 영향을 미쳤다. 빈센트도 그를 따르고자 검소하다 못해 빈곤한 삶을 스스로 선택했다. 당시 그의 지위나 급료로 볼 때 부르주아적 생활에 젖기가 쉽지 않았을 것이다. 그렇다고 불가

능할 정도는 아니었다. 그러나 그는 어려서부터 몸
에 밴 탓인지, 다른 젊은이들처럼 당시 자본주
의의 유행이나 사치에 부화뇌동하지 않았다.

당시 그는 가난하고 불행한 사람들에게 명백하게 깊은 공감을 드러내지
않았고 자신의 검소한 태도에 만족했으나, 차차 그런 공감을 강하게 표출하
게 되었다. 그의 성경 공부는 당연히 목사인 아버지의 영향과 어려서부터의
신앙 생활 탓이라고 짐작되나, 그것은 그가 사회 생활을 하게 되면서 목격한
비참한 사회 현실과도 깊이 관련되었다고 볼 수 있다. 당시 유럽 대부분의 대
도시와 마찬가지로 헤이그도 극단적인 빈부 갈등을 보이고 있었다. 그는 그
현실의 고통을 비록 주관적이고 피상적이나마 절실히 느끼고 있었다.

그는 독서 삼매에 빠져 런던이나 파리의 신간 도서들도 열심히 읽고 문학
동호인의 모임에도 열심히 참석했다. 독서를 통해 외국어 독해 능력이 더욱
늘어 그 후 일생 동안 프랑스의 시와 소설과 역사, 영국 소설 등을 자유롭게
읽게 되었다.

특히 그는 일상의 삶을 소재로 하여 명쾌한 도덕적 교훈을 주는 책을 즐겨
읽었다. 그가 즐겨 읽은 영국 소설은 찰스 디킨스Charles Dickens(1812~1870)와
조지 엘리엇George Eliot(1819~1880)의 작품들이었다. 지금 우리는 그들의 소설
을 따분한 사회적 감상주의나 전통적인 도덕주의 정도로 여기지만 당시로는
대단히 사회 비판적인 작품들이었다.

문학 작품 이상으로 열심히 미술 서적을 읽었다. 그림을 소재로 한 시로부
터, 르네상스기 거장의 작품에서 교훈을 이끌어 내는 이야기 책까지 참으로
다양했다. 언제나 손에서 책을 놓지 않았고 미술에 관한 이야기가 담긴 책은

무엇이든 찾아 읽었다. 가족이나 친구들에게 책을 추천하고 빌려주며, 남들이 귀찮아할 정도로 몰두하여 책에 대해 이야기했다.

일반적으로 화가들은 스스로 독서인이나 사색가가 아니라, 감성적이고 실제적인 인간이라고 생각하지만, 빈센트는 처음부터 책과 그림을 함께 사랑한 지성적인 인간이었다. 그림은 자신이 읽은 것을 이해하는 데 도움이 되고 책은 자신이 본 것을 설명해 준다고 생각했다. 그는 평생토록 이러한 태도를 견지했다.

그칠 줄 모르는 독서를 통해 그는 책의 내용을 정확히 이해하는 데는 성공했으나, 현실 생활은 늘 서툴렀다. 그의 화제는 언제나 예술과 책뿐이어서 일상적인 대화는 늘 빈곤했다. 그 결과 그는 교양이 없는 사람들과는 잘 사귀지 못했다. 그러나 무엇보다도 당시의 빈센트에게 미술은 화상으로서의 업무가 아니라 생명과 같은 것이었다. 그는 그림을 보기 위해 여러 해 동안 수십 번씩 암스테르담의 국립 미술관을 방문했고 벨기에까지 찾아갔다.

그렇다고 하여 당시 빈센트가 불행했던 것은 아니다. 물론 그 역시 십대나름의 고뇌가 있었다. 예컨대 농민의 고뇌를 그린 화가들이 사치스럽게 사는 현실의 모순을 그는 제대로 이해할 수 없었다. 그는 그런 부유한 화가들은 물론 그들보다 더욱 부유한 부르주아 손님들을 경멸했다.

그리고 이때까지만 해도 아버지와 갈등은 없었다. 가난하고 성실한 그들을 경멸하기는커녕 누구보다도 존경하고 사랑했다. 그래서 기회가 있을 때마다 고향에 돌아가 부모 형제를 만났다. 그것은 아직도 그가 종교적인 분위기에 젖어 있음을 보여주는 예였다.

여기서 우리는 빈센트가 종교에 침잠한 그 시대가 전반적으로 반종교적인

분위기가 시작된 시대였음을 살펴볼 필요가 있다. 물론 시대의 주류는 여전히 종교적이었으나, 이제 막 그 종교적 믿음과 도그마에 대한 광범한 의문이 시작된 시기이기도 했다.

아마도 그 첫 계기는 기독교의 창세기 신화를 근본적으로 부정한 다윈Charles Darwin(1809~1882)의 『종의 기원』On The Origin of Species by Means of Natural Selection이었을 것이다. 이 책은 빈센트가 태어나고 2년 뒤인 1859년에 간행되었다. 그리고 최초로 무신론자를 주인공으로 다룬 도스토예프스키Feodor Mikhailovich Dostoevski(1821~1881)의 『죄와 벌』Crime and Punishment이 1866년에 출간되었다. 그리고 종교와 함께 국가까지 부정한 아나키스트 바쿠닌Mikhail Aleksandrovich Bakunin(1814~1876)의 『신과 국가』Gott und Staat가 1874년에 출판되었다. 이어 앞의 누구보다도 빈센트에게 깊은 감동을 준 톨스토이Lev Nikolaevich Tolstoy(1828~1869)의 『나의 종교』가 1884년 출판되었다.[16] 그러나 가장 폭발적이었던 것은 빈센트처럼 목사의 아들이었던 니체Friedrich Wilhelm Nieztsche(1844~1900)가 '신은 죽었다'고 선언한 것이었다. 그리고 피카소가 열세 살 난 빈센트의 사진을 보고 꼭 같다고 감탄한 랭보Arthur Rimbaud(1854~1891)가 자본주의를 비웃고 기독교를 부정했다. 뒤에 화가 마송André

16) 톨스토이의 『예술론』은 빈센트가 죽고 난 뒤인 1898년에 간행되었으나 책 속에서 빈센트가 격찬한 빅토르 위고, 디킨스, 엘리엇, 스토를 격찬하는 내용을 볼 수 있다. 이렇듯 톨스토이와 빈센트의 예술관에는 유사점이 너무나도 많다. 빈센트가 그의 생전에 발표된 톨스토이의 『전쟁과 평화』(1868~1869)나 『안나 카레니나』(1875~1878)를 읽었다고 볼 만한 증거는 없으나 『참회록』(1878~1880) 이래의 종교에 대한 글은 읽었으리라고 짐작된다. 톨스토이가 생전에 『나의 종교』라는 제목의 책을 낸 적은 없고, 그의 여러 종교 관계 논문을 모은 것으로 짐작된다. 빈센트와 톨스토이는 특히 자연인으로서 물질 문명에 반발하고 자연을 사랑하며 민중의 진실이 가장 중요하다고 본 점에서 일치하고 있다. 이상 톨스토이의 여러 글은 김병철 역, 『세계 사상 교양 전집』 후기 제6권, 을유문화사, 1966 참조.

Masson(1896~1987)은 빈센트, 니체, 그리고 랭보를 '검은 태양'을 찾은 세 사람이라고 불렀다.

빈센트가 당시에 이러한 책들을 읽었다는 것을 편지나 다른 증언으로부터 쉽게 찾을 수는 없다. 아마도 헤이그나 런던 그리고 그 후 이어지는 네덜란드 시절까지 그런 책들을 읽지 않았을지도 모르나, 파리 시절에는 충분히 접할 수 있었으리라고 추측된다(아쉽게도 파리 시절에는 거의 편지를 쓰지 않아서 그의 독서 편력을 찾아볼 수 없다). 그는 죽을 때까지 무신론자임을 자처하지는 않았으나, 전통적인 종교에 대한 불신은 해가 갈수록 더욱 깊어졌다. 결국 그는 삼십대 이후 만년에는 교회를 찾지 않았다.

편지의 시작과 런던 생활

1872년부터 아우인 테오가 화랑에서 함께 일하게 되자 빈센트는 몹시 행복했다. 그해 8월 학교를 다니다가 일시 귀향한 테오에게 보낸 짧은 편지를 쓴 것[17]이 그 후 그들 사이에서 평생을 두고 오간 편지의 시작이었다. 편지는 언제나 '본 것'과 '한 것' 그리고 '느낀 것'과 '읽은 것'의 이야기로 가득 찼다. 상세한 일상의 보고와 평가, 독후감과 그림의 설명, 나아가 그 이상의 내밀한 생각과 의문, 신념 등이 놀라울 정도로 정직하게 토로되어 마치 일기와 같은 느낌을 주었다.[18]

17) 홍순민, 7쪽; 최기원, 331쪽.
18) 그래서 그것들로 자서전을 구성하려는 시도도 있었음은 앞의 〈인간 빈센트를 만나기 위해〉에서 본 바와 같다. 그러나 그 편지들은 특별하고도 즉각적인 요구에 의해 쓰여졌다. 1879년 10월 이전에 쓰여진 약 130통의 편지는 테오의 격려와 경제적 지원이 빈센트의 예술적 가능성에 대한 믿음을 뜻했고 그것이 빈센트의 예술적 발전을 가능하게 했음을 보여준다. 그리고 10개월의 단절 후 1880년 7월에 빈센트는 다시 편지를 쓰면서 테오에게 그의 경제적 지원이 자신이 보내주

불행히도 둘 사이에 오간 편지들 중에서 테오의 편지는 지금 거의 남아 있지 않고[19] 빈센트가 그에게 쓴 668통만 남아 있다. 예술가의 내면과 작품의 제작 과정을 이렇게 면밀하게 보여주는 기록은 세계사에 유례가 없다. 편지는 그의 생활은 물론 그의 사고를 그대로 전달했다. 가끔 빈센트가 침묵에 빠져 편지를 쓰지 않은 것조차도 많은 것을 말해 준다.[20]

흔히 빈센트를 괴팍하고 우울한 예술가의 전형으로 생각하기 쉬운데, 테오에게 보낸 편지를 보면 아우를 끔찍히도 생각하는 친절하고 자애로운 형이었음을 알 수 있다. 당시 스무 살의 빈센트가 런던으로 전근 가기 전에 테오에게 쓴 편지[21]에서는 그 모험에 즐거워하면서도 생활의 변화와 고독을 피할 수 없다는 불안을 호소하는 젊은이 특유의 감성도 읽을 수 있다.

빈센트는 파리를 거쳐 런던에 도착했다. 파리에서 그는 루브르 미술관 등을 매일이다시피 방문하였으나 루브르의 걸작보다도 작은 미술관의 작품들에 더욱 매료되었다. 그리고 그가 4년을 지낸 헤이그의 다분히 상류 계급적인 미술관이 아니라 대중들이 즐겁게 관람하는 분위기에 흠뻑 젖었다. 그러나 그가 당시에 가장 화려한 자본주의 도시였던 파리에 매력을 느꼈던 것은 아니다. 오히려 그 분위기를 역겨워 했다.

는 그림에 대한 대가라고 말했다. 그래서 테오는 빈센트의 고용주와 같은 지위에 놓였다.
19) 1888년 10월 19일부터 1890년 7월 14일까지 쓰여진 41통.
20) 그 밖의 편지는 누이동생, 윌헬미나에게 1887년 중반부터 보낸 22통을 비롯하여 다른 가족에게 보낸 것이 있다. 그리고 화가에게 보낸 것으로는 네덜란드 화가인 반 라파르트Anton G. A. Ridder van Rappard(1858~1892)에게 1881년부터 1885년 사이에 보낸 58통과 연하의 프랑스 화가인 베르나르Emile Bernard(1868~1941)에게 1887년 여름부터 1889년 12월까지 보낸 22통, 폴 시냐크Paul Signac(1863~1935)와 폴 고갱, 비평가 알베르 오리에Albert Aurier에게 보낸 것들이다. 고갱이 빈센트와 테오에게 보낸 편지, 의사들이 보낸 편지, 화가들과 친구들이 빈센트에게 보낸 편지도 남아 있다.
21) 1873년 3월 17일, 홍순민, 9~13쪽 ; 최기원, 332~333쪽.

런던 지부로의 전근은 승진이었고 그곳에서 그는 즐거웠다.[22] 적어도 첫사랑에 상처를 입기 전까지 그곳 생활은 헤이그 시절 이상으로 그의 삶에서 가장 행복했던 시절이었다. 그의 장래는 마냥 찬란하게만 보였다. 게다가 이제는 완전히 부모로부터 해방되었다. 헤이그만 하더라도 부모가 사는 나라에 있었으나 이제는 그야말로 자유로운 이국 땅에 발딛게 되었다.

런던은 그에게 엄청난 놀라움을 주었다. 당시의 편지[23]에는 하숙집에 정원이 있고 공원과 광장이 특히 멋있다고 묘사되었다. 그가 보낸 런던에서의 1년은 그의 생애에서 가장 행복한 시기였다. 업무도 만족스러웠고 고객 접대에도 아무런 문제가 없었다. 한 달 후의 편지에는 키츠John Keats(1795~1821)를 읽었다고 썼다. 그 밖에도 그는 수많은 영문학 걸작들을 읽었다.

당연히 그는 영국 미술에도 관심을 가져 여러 미술관을 찾아 다녔다. 게인즈버러Thomas Gainsborough(1727~1788), 레이놀즈Joshua Reynolds(1723~1792), 터너Joseph Mallord William Turner(1775~1851)와 같은 영국 미술 거장들의 걸작들을 처음 접했으나 그다지 큰 감명을 받지는 못했다.[24] 그들의 귀족적이고 아카데미적인 성향에 빈센트가 반발한 것은 당연했다.

오히려 그들보다는 바르비종파를 닮은 〈황야〉 그림 8 를 그린 보턴George Henry Boughton(1834~1905)과 컨스터블John Constable(1776~1837)의 풍경화나 라파엘 전파Pre-Raphaelite Brotherhood의 〈잃어버린 잔돈〉 그림 9 을 그린 밀레이John Everett Millais(1829~1896)와 같이 면밀하고도 사실적으로 감상적인 신앙심을 표

22) 보나푸1, 7쪽은 그것에 "조국으로부터의 추방이라는 의미가 내포되어 있었지만 그는 거부할 수 없었다"고 한다. 그러나 빈센트가 그렇게 생각했다거나 느꼈다는 증거는 없다.
23) 1873년 6월 13일, 테오에게 보낸 편지. 최기원, 334~335쪽.
24) 1873년 7월 20일, 테오에게 보낸 편지. 그러나 보나푸1, 8쪽은 빈센트가 그들의 그림에 '열중'했다고 한다.

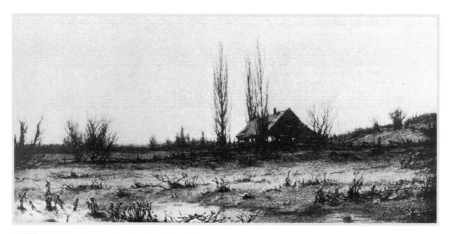

그림 8 황야 | 보턴, 1859, 『크리스마스 미술 연감』*The Christmas Art* , p. 57, 사진 24, Annual, 1904년판

현한 그림을 좋아했다.

 그는 많은 전람회도 보았으나 영국 미술은 유럽 살롱에 비하여 그 질과 양
에서 모두 뒤졌다고 느꼈다. 좀처럼 비판을 하지 않는 그였으나, 영국 미술에
대해서는 언제나 신랄하게 비평했다. 소위 대영제국의 근엄한 계급적 미술이
그에게 맞을 리가 없었다. 영국식 미술과는 반대로 그는 여전히 자연에 대한
사랑이야말로 예술을 진정으로 이해할 수 있는 길이라고 생각했다.

 화가란 자연을 이해하고 사랑하는 사람이다. 그들은 우리에게 자연을 바라
 보는 방법을 가르쳐 준다. 참으로 자연을 사랑하는 사람은 어디서나 아름다
 움을 발견할 수 있다. ― 1873년 6월, 테오에게 보낸 편지.

그림 9 **잃어버린 잔돈** | 밀레이, 수채, 14×10.6cm, 하버드 대학, 포그 미술관

피카소는 열세 살의 빈센트를 또 하나의 '랭보'라고 했다

하지만 열아홉 살의 빈센트는 또 하나의 '톨스토이'였다

스무 살의 첫사랑

속으로만 곪아가는 화농처럼 가슴팍을 도려내는 듯한

순수한 사랑의 열병을 앓았던 것을 보면

그것이 진정 첫사랑이었을 거라는 생각이 든다

누구나 겪는 이십대의 시련은 빈센트에게도 가혹했다

그에게 첫 실연이 찾아왔다

2

구도...

길을 찾아 홀로 떠나다

1873~1880

1873~1880

스무 살의 빈센트에게 찾아온 첫사랑

누구나 겪는 이십대의 시련은 빈센트에게도 가혹했다. 첫 실연이 찾아왔다. 이 첫 실연의 의미가 지금까지 쓰여진 빈센트 전기에서는 그다지 중요하게 취급되지 않았다. 예컨대 보나푸가 쓴 전기의 제2장은 1877년부터 시작되고 마이어-그레페가 쓴 전기의 제2장은 1880년부터 시작된다. 이렇게 실연으로부터 시작되는 빈센트의 이십 대가 별개의 장으로 다루어진 적이 없는 것으로 볼 때, 그만큼 소홀히 다루어진 듯한 느낌을 지울 수 없다. 그러나 나는 첫 실연을 경험한 1873년을 삶의 제2막이 열리는 시점으로 보고 있다.

피카소는 열세 살의 빈센트를 또 하나의 '랭보'라고 했다. 하지만 열아홉 살의 빈센트는 또 하나의 '톨스토이'였다.[1] 빈센트도 톨스토이처럼 자신의 못생긴 외모에 열등감을 느꼈다. 그래서 빈센트는 여성 앞에서는 언제나 할 말을 잊었고 사랑이 타오르는 자신의 마음에 스스로 상처를 입혔다. 오히려

1) 캘로우 26쪽.

이 점은 여성에 적극적이었던 톨스토이와 다른 모습이었다.

누구에게나 그렇듯이 빈센트에게도 사랑은 소중했다. 아니 그의 삶에서 가장 중요한 것이었다. 스무 살의 첫사랑. 그것은 그때나 지금이나 이른 편은 아니다. 혹시 더욱 이른 나이에 첫사랑의 열병을 앓았던 것은 아닐까? 안타깝게도 우리는 사실 여부를 확인할 수 없다. 그러나 속으로만 곪아가는 화농처럼 가슴팍을 도려내는 듯한 순수한 사랑의 열병을 앓았던 것을 보면 그것이 진정 첫사랑이었을 거라는 생각도 든다. 여하튼 스무 살의 빈센트에게 찾아온 첫사랑은 그가 묵던 하숙집 딸 외제니Eugénie Loyer[2]였다.

그러나 누구에게나 그렇듯이 빈센트의 첫사랑도 손에 쥘 수 없는 신기루였다. 책에 빠져 살던 그는 사랑의 길도 책에서 찾았다. 당시의 빈센트는 영국의 칼라일Thomas Carlyle(1795~1881)이 쓴 책들과 미국의 롱펠로Henry Wadsworth Longfellow(1807~1882)가 쓴 시도 열심히 읽었으나 프랑스의 미슐레에 더욱 열광했다.[3] 방대한 역작 『프랑스사』Histoire de France로 유명한 역사가 줄 미슐레 Jules Michelet(1798~1874)의 『사랑』L'Amour이라는 작은 에세이가 그것이었다. 그것은 여성의 성격에 관한 철학적인 논문이자 남자가 어떻게 여성에게 접근해야 하는지를 가르치는 연애 지침서이기도 했다. 그 책을 읽고 쓴 편지를 보자.

'여자는 늙지 않는다'(이 말은 세상에 노파가 없다는 말이 아니라 여자란 사랑하고 또 사랑을 받는 한 나이를 먹지 않는다는 뜻이다)는 장과 '가을의 호흡'이라는 장은 기가 막혀.

2) 스톤 11쪽 이하, 폴라첵 26쪽, 마이어-그레페 21쪽, 보나푸1 8쪽, 보나푸2, 8, 19쪽을 비롯하여 보통 그녀의 이름을 우르슬라 또는 울슈라라고 하나, 그것은 그녀의 어머니 이름이다.

3) 빈센트가 20대에, 미슐레가 1833년부터 1867년에 걸쳐 쓴 24권의 『프랑스사』와 칼라일이 1837년에 쓴 『프랑스 혁명사』The French Revolution : a History에 관한 책들을 모두 읽었다고 볼 만한 증거는 없으나, 당시 청년들의 독서 경향에 비추어 미슐레의 『프랑스사』 중에서 제7권에 해당하는 『프랑스 혁명사』와 칼라일의 책을 읽었으리라고 짐작된다.

여자는 남자와 전혀 다른 존재라는 것. …… 그리고 남자와 여자는 하나가
될 수 있다는 것. 즉 완전한 하나이지, 반쪽 둘이 합해진다는 뜻이 아니라는
것. 옳은 말이야. 나도 그렇게 믿는다.

— 1874년 7월 31일, 테오에게 보낸 편지.

(홍순민, 16~17쪽 ; 최기원, 335~336쪽.)

미슐레는 자신의 이상적인 여성상을 검은 옷을 입은 중년의 여성상으로
소개했다. 그녀는 솔직하고 정직하며 지성적이었다. 뿐만 아니라 순수하고
교활하지 않은 여성이자 비탄에 빠진 신비한 모습이기도 했다. 이러한 여성
상은 빈센트의 짧은 삶에서 반복하여 나타난다. 미슐레의 책을 읽고 난 빈센
트에게 사랑이란 자신이 사랑하면 상대도 동시에 사랑에 빠져 신비롭게 결합
되는 자연 발생적인 현상이라는 결론에 이르렀다.[4]

또한 그의 여성관은 동시에 당시에 그가 읽은 존 버니언John Bunyan(1628~
1688)의 『천로역정』The Pilgrim's Progress에 나오는 요부를 비롯하여, 그가 애독
한 롱펠로의 『에반젤린』Evangeline에 나오는 순결과 인내의 여인상, 사회적 소
설을 쓴 여류 작가 조지 엘리엇의 도덕적인 소설인 『자넷의 뉘우침』Janets
Repentance, 『제인 에어』Jane Eyre를 쓴 샬럿 브론테Charlotte Brontë(1816~1855)의
『셜리』Shirley(1849) 등에 나오는 정열적인 여성상에 의해서도 형성되었다.

젊은 시절, 빈센트는 작은 하숙방에 언제나 두 여인의 모습을 걸어 놓고
바라보았다. 그 하나는 미슐레의 책에 나오는 드 샹페뉴Philippe de Champaigne
(1602~1674)의 〈비탄의 여인〉Woman in Mourning 그림 10 이고, 또 하나는 〈브르타뉴
의 앤〉Anne of Brittany이라는 무덤의 초상이었다. 후자는 그에게 풍경 속의 바

4) 1873년 10월 11일, 캐롤린과 윌렘 반 스토쿰에게 보낸 편지.

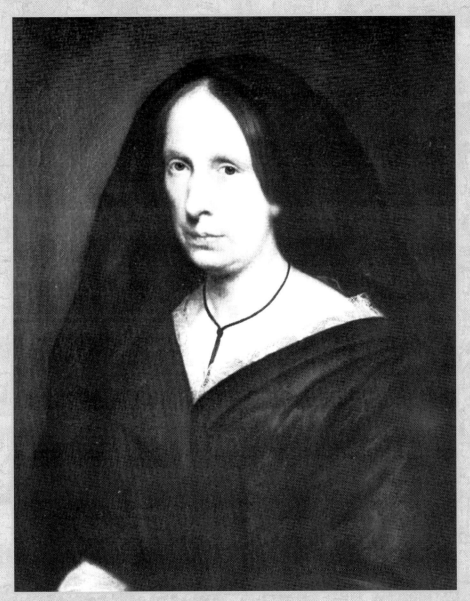

그림 10 **비탄의 여인** | 드 상페뉴, 17세기, 61×51cm, 파리, 루브르 미술관

위와 바다 이미지와 함께 강하고 호전적이며 사랑스러운 여성의 이미지를 심어 주었다.

외로운 이국 땅에서 감성이 풍부한 청년이 사랑에 빠지는 것은 지극히 당연한 일이다. 그러나 자신이 열심히 사랑하기만 하면 상대도 자연히 자신을 사랑할 것이라는 비현실적인 착각에 빠진 것이 문제였다.[5] 상대는 이미 다른 남자와 결혼을 약속한 상태였다. 크게 낙담한 빈센트는 결국 영국을 떠난다. 사랑으로 인한 방황이자 방황하는 인생의 서막이었다.

고향에 돌아온 빈센트는 심각한 정신병적 증세를 보였다. 그러나 정신병은 그의 집안에서는 그다지 드문 것이 아니어서 부모는 크게 걱정하지 않았다. 일찍이 할아버지와 두 숙부도 그런 증세를 보였고 어머니 집안에도 간질 환자가 많았다. 게다가 부모는 아직도 보살펴야 할 자식이 다섯이나 있었다.

빈센트는 자신이 사랑하는 여인의 마음을 돌리기 위해 기억을 더듬어 하숙집에서 바라본 풍경을 스케치했다. 그리고 헤이그에서 만난 다른 여인에게 주고자 주변의 자연도 스케치했다. 이러한 스케치는 무엇인가 창조적인 행위에 몰두하면 일시적으로 절망을 이길 수 있음을 알게 한 최초의 경험이었다. 그것은 첫사랑의 시련에서 그가 배운 최초의 교훈이었다. 그러나 그 그림들은 형편없는 졸작들이었다.

그래도 안심이 되지 않은 부모는[6] 빈센트를 누이동생과 함께 런던으로 돌려보냈다. 하숙집 주인과 그 딸도 그가 누이와 함께 온 것을 알고는 안심했다. 그러나 빈센트의 집요한 사랑은 변할 줄 몰랐다. 결국 그는 하숙을 옮겨

5) 빈센트는 그 후 1881년 11월 12일, 테오에게 보낸 편지에서 자신의 심경을 피력했다.
6) 1874년 7월 31일, 테오에게 보낸 편지.

야 했다.[7] 화랑 일에도 흥미를 잃은 터에 누이마저 직장을 찾아 떠나 버리자 빈센트의 외로움은 극에 달했다.

시사 판화를 통해 사회 비판적 관심이 싹트다

빈센트에게 사랑을 가르친 미슐레는 단지 사랑의 교사에 그치지 않았다. 빈센트는 1848년 혁명을 지지하고 쿠데타에 반대한 미슐레를 지지했다. 나아가 그는 이미 당시에 유행한 사회주의와 혁명에 대해서도 명백하게 지지했다. 그러나 그것은 결코 사회주의 운동이나 혁명 노선에 스스로 투신했다는 것을 뜻하지 않았다. 빈센트는 그들의 이념에 심정적인 지지를 보낸 것에 그쳤다. 그렇다고 우리는 그 점을 비난할 수는 없다. 이제 겨우 스무 살의 어린 나이가 아닌가? 물론 그런 태도는 그가 죽을 때까지 변하지 않았지만 말이다. 또한 그는 팔리지도 않는 그림을 그린 무명의 시골 화가에 불과했다. 다시 말해 그는 하루살이에 급급했던 프롤레타리아였던 것이다. 만일 그가 당시에 이미 명성을 얻었더라면 그의 태도가 달라졌을지도 모른다.

실패한 첫사랑으로 참담함과 외로움에 빠져 있던 빈센트는 신문에 실린 시사 판화를 보며 아픈 가슴을 달랬다. 그러나 신문을 읽기 시작한 것은 실연을 당하기 전부터였을 것으로 짐작된다. 따라서 우리가 정확히 확인할 수는 없지만, 그의 사회 의식은 이미 그 전부터 싹텄을 것임에 틀림없다. 어쨌든 이십대 초반의 그에게 첫사랑에 대한 실망과 함께 사회에 대한 절망은 거대한 폭풍처럼 닥쳐 왔다.

1870년의 교육법에 의해 많은 사람들이 문자를 익히게 되자 간단한 기사

7) 1874년 8월 10일, 테오에게 보낸 편지

와 굵은 선의 삽화를 실은 신문이 인기를 끌었다. 삽화는 의식적으로 일반인의 상식을 흔들고자 그려졌고, 특히 그 당시 사회의 불공평을 비판적으로 풍자했다. 그야말로 '빈민의 비통함을 절규한다' 는 식이었다.

특히 영국에서 1873년부터 잡지 『그래픽』 The Graphic과 『삽화 런던 뉴스』 Illustrated London News 등에 발표된 도레Gustave Doré(1832~1883), 필데스Luke Fildes(1844~1927), 버크먼Edwin Buckman(1841~1930), 리들리Matthew White Ridley(1836~1888) 그리고 허코머Herbert van Herkomer(1849~1914) 등의 판화를 통해서 그는 런던의 암흑을 보았다. 바로 철교 밑의 부랑자들, 아동 노동, 매춘, 집 없는 빈민, 더러운 집, 불결한 교도소와 병원, 걸인과 범죄자로 들끓는 골목이 즐비한 곳이 바로 런던이었다. 빈센트는 자신이 수집한 목판화들을 하숙집 벽에 걸고 항상 바라보았다. 그는 그것들이 프랑스의 풍속화가 도미에가 그린 것보다도 더욱 숭고하고 심오한 감동을 불러일으킨다고 썼다. 영국의 회화에는 실망했으나 영국의 시사 판화에는 열광한 것이었다.

도레가 그린 〈뉴게이트 감옥의 운동장〉 그림 11 은 10여 년 뒤 1890년 생-레미에서 빈센트에 의해 모사되었다. 자세히 보면 그림 위에 줄이 쳐져 있는 것을 볼 수 있다. 이것은 모사를 위해 그가 직접 그은 선이었다. 그리고 필데스의 〈빈 의자〉 그림 12 는 빈센트가 존경했던 디킨스가 죽고 난 직후 그의 서재를 묘사한 것으로서, 역시 10여 년 뒤인 1888년 아를에서 그린 〈의자와 담뱃대〉 그림 76 ▶299p의 원형이 되었다. 이처럼 현대 영국 사회 문제를 다룬 강렬한 흑백 판화의 이미지는 평생 동안 빈센트에게 깊은 영향을 끼쳤다.

그러나 빈센트는 이렇게 어두운 이미지의 배면에 깔린 현실을 경험적으로 이해한 것은 아니었다. 그때까지 그는 런던의 중산 계층 생활에 젖어 빈민가

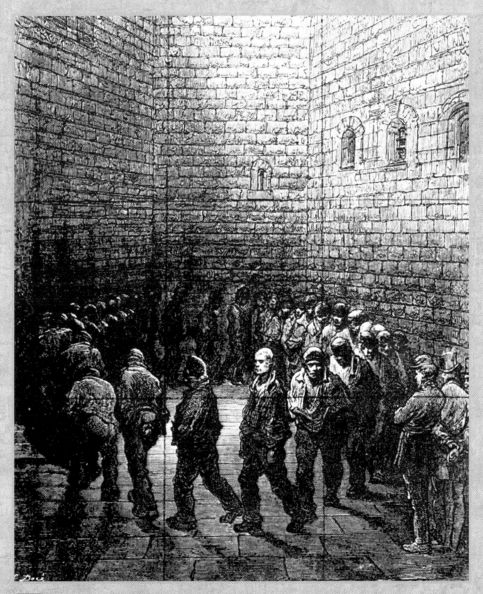

그림 11 **뉴게이트 감옥의 운동장** | 도레, 1872, 판화, 24.5×19.1cm, 암스테르담, 빈센트 반 고흐 미술관

그림 12 **빈 의자** | 필데스, 1870, 판화, 31.6×40.3cm, 암스테르담, 빈센트 반 고흐 미술관

를 본 적도 없었다. 하지만 일단 목격하자 그 비참함은 지워지지 않았다. 그래서 그는 종교적 구원을 추구하여 밤늦도록 더욱 열심히 성서를 읽었다. 그리고 당시에 막 결성된 구세군이나 신앙 부흥 운동가들의 설교에 깊은 감동을 받기도 했다.

그러나 종교적 구원을 추구한 그의 신앙은 단순히 광신적 종말론자들이 보여주는 종교열과는 다른 것이었다. 스무 살의 그가 읽은 중요한 종교 서적은 크리스트에 대한 종래의 도그마적 해석을 부정하고 과학적 해석을 주장한 르낭Ernst Renan(1823~1892)의 『예수의 생애』[8] Vie de Jésus(1863)였다. 이 책은 저자가 페니키아 학술 조사 결과를 바탕으로 쓴 것이다. 예수에 관한 기적의 이야기는 신에 대한 공경과 기만이 포함되어 있으므로 엄밀하게 비판되고 해석되어야 한다는 성서 해석의 원칙을 서술했다. 그런 원칙하에 르낭은 예수를 '비할 데 없는 인간'으로 묘사하여, 당시 서구를 들끓게 하고 가톨릭을 분노케 했으며 마침내 강의를 박탈당하고 말았다.

빈센트가 르낭의 실증적이고 과학적인 성서 비판에 어느 정도로 공감했는지는 알 수 없다. 그러나 빈센트가 '비할 데 없는 인간'인 예수가 가난한 사람들을 위해 헌신한 것을 진실로 따르고자 했다는 것만은 의심의 여지가 없다. 따라서 가난한 사람들을 위한 일이 산더미처럼 쌓였는데, 부자들에게 그림 나부랭이나 파는 일로 일생을 바친다는 것은 도저히 참을 수 없다고 느끼게 되었다. 당시 그는 화랑 관리자에게 '장사는 조직화된 절도'라고도 말했다. 이 말은 동시대의 아나키스트 프루동이 『소유란 무엇인가』Qu'est-ce que la propriete(1841)[9]에서 '소유는 절도다'라고 한 말을 연상시킨다. 빈센트가 프루

8) 최명관 역, 을유문화사, 1989.

동의 책을 읽었다는 증거는 없으나, 당시 널리 유행한 그러한 사조에 상당히 기울었던 것은 틀림없다. 이제 그렇지 않아도 뜨악하던 화랑 일에 완전히 흥미를 잃어버린 것이다.

그런 빈센트의 태도에 놀란 화랑측은 근무지를 바꾸면 그의 태도가 변할 것으로 기대하여 그를 파리로 전근시켰다. 빈센트는 사랑하는 여인 곁을 떠나기 싫었으나 어쩔 도리가 없었다. 그는 처음으로 남의 의사에 따라 자신의 행동을 결정하여야 함에 분노했다. 파리에 도착한 그는 한동안 아우에게 편지 쓰기를 중단할 정도로 비통에 잠겼다.

같은 시기 파리, 인상파가 등장하다

바로 이 즈음, 파리는 어떠했을까? 빈센트가 도버 해협을 건너기 전의 파리로 한 발 먼저 가보자.

빈센트가 근무할 당시, 화랑이란 돈 많은 부르주아들이 작품을 감상하고 점원에게 뭐라고 아는 체하면, 점원은 '말씀대롭죠'라고 답하면서 굽실거리며 그림을 파는 속물 근성과 금전 추종의 장소였다. 이런 화랑은 그림을 팔아먹고 살아야 하는 화가들에게 엄청난 권력을 행사했다. 그런데 그림의 가치를 평가하는 곳은 관전인 살롱이었다. 따라서 살롱에서 누가 입선하느냐 하는 것은 문화적인 논쟁이 아니라 생존의 사활이 걸린 문제였다.

오늘날 한국에 사는 우리에게 살롱은 퇴폐적인 술집 정도로 여겨지지만, 그것이 처음 생긴 프랑스에서는 여전히 전시회를 뜻한다. 응접실이란 뜻의 이 말이 전시회를 의미하게 된 것은 프랑스 아카데미가 루브르 궁전의 응접

9) 박영환 역, 형설출판사, 1993, 23쪽.

실에서 열렸기 때문이다. 전시회란 그런 왕궁 내지 귀족 취미에서 비롯된 것이다.

이러한 미술 작품 유통의 구조를 개선하고자 하는 노력이 10년 이상 걸려, 1863년 관전에 반대하는 최초의 '낙선자 전람회'가 열렸다. 마네의 걸작 〈풀밭 위의 식사〉가 살롱에서 낙선된 것이 그 계기였다. 그러나 그곳에 전시된 작품들은 일반적으로 너무나도 저질이라고 판정되어서, 관전 심사위원의 눈이 정확하다는 것을 확인시켜 준 서글픈 결과로 끝나고 말았다.

그러나 그 11년 뒤인 1874년, 초상 사진으로 이름난 사진가인 나다르Nadar (1820~1910)의 사진관에서 열린 '제1회 인상파 전람회'가 유럽 미술계를 뒤흔들어 놓았다. 인상파 최초의 전람회가 사진관에서 열렸다는 것은 여러 가지로 의미가 있었다. 미술사적으로는 그곳이 근대 회화의 산실이었다는 점에서 중요했다. 동시에 사진처럼 순간을 옮겨 놓은 듯한 인상파의 그림이 그려졌다는 점도 주목할 필요가 있다. 거꾸로 사진이 발명되었기에 사진 같은 그림이 아니라 인상파라는 새로운 그림의 흐름이 나타났다는 사실도 중요했다. 여하튼 그것은 바로 빈센트가 파리에 오기 직전의 일이었다.

그 전시회에는 오늘날 우리가 손꼽는 19세기의 대가들이 시대의 반역아로 등장했다. 모네, 르누아르Pierre Auguste Renoir(1841~1919), 시슬리Alfred Sisley(1839 ~1899), 피사로Camille Pissaro(1830~1903), 세잔, 드가Edgar Degas(1834~1917)와 같은 화가들이 165점 이상의 작품을 출품했다. 모네의 〈인상·일출〉 그림13 을 본 어느 평론가가 조소하면서 그들을 '인상파'라고 불렀다. 그 전시회 본래의 이름은 '익명 예술가 협회 전람회'였던 것이 뒤에 '제1회 인상파전'으로 역사에 기록되었다.

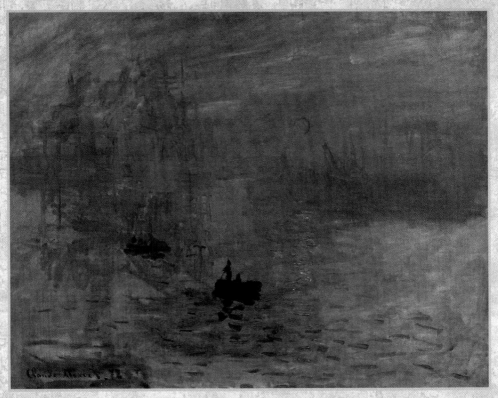

그림 13 **인상 · 일출** | 모네, 1872, 캔버스에 유채, 50×65cm, 파리 마르모탕 미술관

당시 사람들은 원색을 그대로 사용한 그들의 그림에 놀라움을 금치 못했다. 바르비종파와 같은 외광파도 밝은 색조를 구사했으나 인상파 화가들처럼 원색을 사용하지는 않았다. 그것은 새로운 색채 이론에 의한 것이었다. 전통적인 아카데미즘은 "모든 사물은 독립된 존재로서 고유한 색을 가지며 그림자 부분은 그 표면색이 어둡게 되는 것"이라고 생각했다. 그러나 인상파는 어떤 사물에도 고유한 색이라고는 없고, 그것은 다만 빛에 따라 시시 각각 변하므로 그림은 빨리 그려야 한다고 주장했다.

　이는 사진술의 발달에 따라 그림이 눈에 보이는 세계를 기록한다는 단조로움에서 해방되어야 한다는 생각과도 결부되었다. 사진이 아닌 그림 그 자체, 색채와 터치가 문제시 되었다. 어떻게 그리느냐가 문제이지 무엇을 그리느냐는 더 이상 아무런 문제가 되지 않았다. 또한 인상파들이 시민들의 일상생활을 소재로 삼은 것도 당시로서는 혁명적이었다. 왜냐하면 전통 회화는 대부분 신화나 역사에서 소재를 구했기 때문이다.

　신기한 기법으로, 너무나도 일상적인 소재를 그린 그 그림들은 화상, 비평가, 일반 고객에게 엄청난 충격이었다. 특히 비평가들은 무능한 화가들이 그린 미완성의 그림들을 비웃고 매도했다. 그러나 그 이면에는 그 그림들이 단지 기법상의 변화 이상으로 위험한 것이라고 보는 사회적인 불안 심리도 있었다. 견고하고 세련되며 안정된 양식의 살롱화와는 반대로 그야말로 파괴적이고 혁명적이며 민주적이었기 때문이다. 그래서 주최측이 경찰을 불러야 할 정도로 엄청난 소동이 벌어졌다.

　당시 화상이었던 빈센트는 당연히 그것에 관심을 가져야 했으나, 철저히 무관심했다. 게다가 그가 숭배한 바르비종파가 인상파의 선구였던 만큼 더욱

깊은 관심을 가질 만했으나 그는 철저히 그것을 외면했다. 후세의 비평가들은 당시 빈센트가 인상파에 열광했다고도 하나, 그것은 그와 인상파를 어떻게든 연관시키려고 한 억지에 불과하다.

그러나 어떤 면에서는 빈센트의 그러한 태도가 그다지 이상한 일도 아니었다. 당시에는 바르비종파를 좋아한 사람들조차 인상파 화가들을 물감을 아무렇게나 엎질러 놓은 어린아이로 여겼다. 인상파에 앞서서 기성의 규범에 반하여 대중에게 충격을 준 쿠르베도, 그 기술이나 기능이 뛰어나다고 관전 심사위원이나 대중으로부터 인정받았으나 인상파는 전혀 달랐다. 이제는 화가의 기능 자체가 문제되었기 때문이다. "도대체 화가라고 하는 것이 무엇이냐, 이래도 화가라고 할 수 있느냐"라는 식의 근본적인 문제가 논점이 되었던 것이다.

빈센트도 마찬가지였다. 그는 인상파의 기법은 둘째치고 그 그림의 소재를 이해할 수 없었다. 왜냐하면 그는 그때까지도 예술은 당연히 사랑이나 자비 또는 성실과 같은 숭고한 가치를 표현하는 것이라고 생각했기 때문이다. 그래서 인상파가 단지 춤추고 산보하는 것을 그리는 것에 찬성할 수 없었다. 두 번째 인상파 전시회가 열린 1876년, 그는 파리를 떠났기에 그것을 보지 못했다. 인상파에 적대적이었던 당시의 그로서는 차라리 다행스러운 일이었다. 그래서 두 차례에 걸친 인상파전은 그와 철저히 무관했다.

그 10년 뒤인 1886년부터 1888년까지 파리 생활에서 그는 인상파 화가들을 만나서 그들의 영향을 받았고, 다시 아를에서 1년 동안 그 영향을 드러내는 그림을 그렸으나, 차츰 인상파에 대한 강한 반발을 보여 오히려 인상파를 알기 이전의 그림으로 되돌아갔다. 그렇다면 빈센트가 인상파의 영향을 받은

것은 겨우 2~3년 정도밖에 되지 않았다고 할 수 있다.

8년 동안의 화랑 생활, 무급 교사, 목사 수업을 받기까지

크리스마스 휴가를 얻어 고향에 돌아온 빈센트는 사랑하는 사람이 있는 곳으로 돌아가고 싶었다. 그래서 그는 런던으로 돌아가야 한다고 부모를 설득하여 다시금 런던에서 근무하게 되었다. 그러나 그의 생활은 변하지 않았다. 여전히 업무는 관심 밖이었고 성서 공부에만 열중했다. 그럼에도 불구하고 화랑측은 그를 내쫓지 않았다. 오히려 화랑에 대한 그의 숙부의 공로를 배려하여 승진까지 시켜 다시 파리에서 근무하도록 했다.

그러나 빈센트는 파리에서도 살롱풍의 작품들에 진저리를 냈기 때문에 업무에 더욱 소홀할 뿐이었다. 게다가 급변하는 파리의 화려한 세계에도 등을 돌리고 오로지 성서 공부에만 매달렸다. 사람들은 성서에만 관심을 갖는 빈센트를 따돌렸고, 그럴수록 종교를 향한 그의 희구는 더욱 깊어졌다.

그는 집세가 싼 몽마르트르에 살았다. 같은 이유로 많은 화가들이 그곳에 살았으나 빈센트는 그들에게 전혀 관심이 없었다. 툴루즈—로트렉Henri de Toulouse-Lautrec(1864~1901)이 그린 퇴폐적인 매춘부와 가난한 보헤미안의 세계도 그와는 무관했다. 그는 렘브란트의 〈성서 읽기〉, 어린 시절 아버지의 서재에서 본 반 데르 마텐의 〈보리밭의 장례 행렬〉, 밀레, 코로, 도비니Charles-François Daubigny(1817~1878)를 비롯한 자연주의 화가들의 판화들을 걸어 놓은 하숙집과 직장만을 시계추처럼 오갔을 뿐이다. 빈센트는 그런 쳇바퀴 같은 생활에서 오직 하루 일요일만은 벗어날 수 있었다. 오전에는 몽마르트르 언덕 위의 교회에 갔고, 오후에는 입장료를 받지 않았던 루브르 박물관을 찾았

다. 루브르에서 그는 자신의 그림에 결정적인 영향을 미친 메소니에Louis-Ernest Meissonier(1815~1891)와 브르통의 그림에 매료되었다.[10] 그리고 그림을 모사하는 미술 학도들을 즐거운 마음으로 바라보았다. 숙명적으로 그를 지배했던 종교와 예술은 일요일마다 더욱 강하게 그를 사로잡았다.

화랑 생활이 지겨웠으면서도 그림에 대한 집착은 조금도 약화되지 않았다. 오히려 그림에 대한 자기 나름의 확신은 더욱 강해졌다. 그래서 화랑에서 살롱풍 역사화를 사고자 하는 고객에게 바르비종파와 비슷한 풍경화를 강요하여 물의를 빚기도 했다.

무료한 화랑 생활의 어느날 그는 밀레의 부음을 들었다. 이어 코로가 죽었다. 이에 빈센트는 한 시대가 끝났다고 비통해 했다. 성서에 더욱 열중한 빈센트는 애독했던 미슐레까지도 배척하게 되었다.

당시 그는 고뇌하는 고귀한 인간을 묘사한 조지 엘리엇의 작품과 함께 특히 감명을 받은 켐피스Thomas á Kempis의 『크리스트의 교훈』The Imitation of Christ을 읽었다. 후자는 기독교도의 공동 생활을 제창하면서 그 속에서야말로 허식 없는 만족감을 얻을 수 있다고 주장했다. 이때 생긴 공동체 생활에 대한 신념은 평생 빈센트를 지배했다.

온건한 목사였던 아버지는 빈센트의 열광적인 신앙에 불만을 품었고, 아우인 테오도 화랑에서의 불성실한 태도에 대해 불만이었다. 상사들도 그를 꾸짖었으나 그의 태도는 바뀔 줄 몰랐다. 마침내 빈센트는 해고를 당했다.[11] 1876년, 빈센트의 나이는 스물세 살이었다. 8년 동안의 화랑 생활이 끝난 것

10) 1875년 5월 31일, 테오에게 보낸 편지.
11) 1876년 1월 10일, 테오에게 보낸 편지.

이었다. 화랑에서 일을 시작한 후, 스무 살이 되기까지의 첫 4년은 너무나도 행복했다. 그러나 실패한 첫사랑 이후의 4년은 그지없이 불행했다.

빈센트는 자신을 이해하지 못하는 가족과 떨어져 살면서 사랑하는 외제니 곁에 머물기 위해 영국에서 새로운 직장을 찾았다. 그가 생각해 낸 일자리는 교사였다. 그는 이 직업을 헌신적인 성직이라고까지 생각했다. 그래서 여러 학교에 구직의 편지를 보냈으나 직장을 구하기란 쉽지 않았다. 교사 자리를 얻기 위한 구직 생활은 그에게 또 다른 절망을 안겨 주었다.

그 때 빈센트는 벌워-리턴Edward Bulwer-Lytton(1831~1891)의 소설 『냉정한 캐넬름』Kenelm Chillingly(유복한 청년이 자신의 계급에서 벗어나 하층 계급의 생활에 들어 처음으로 휴식과 평안을 얻었다고 하는 내용)을 읽으며 마음을 달랬다. 이 때도 그는 여전히 자연에 대한 사랑을 간직했다. 당시 편지에서 그는 다음과 같이 동생에게 충고했다.

> 너는 여행할 때 마다 여러 가지의 아름다운 사물을 보게 되겠지. 설령 자연에 대한 애착이 '전부'는 아닐지라도, 그것은 역시 귀중한 것임에는 변함이 없다. 너는 언제나 자연을 사랑해야 한다.
> — 1876년 3월 23일, 테오에게 보낸 편지.
> (홍순민, 333쪽 ; 최기원, 22쪽.)

1876년 4월 16일, 영국 남동부의 람스게이트에 있는 학교에서 숙식만 제공되는 무급 교사로 채용하겠다는 연락이 왔다. 그는 고향을 떠나 영국으로 가는 배를 탔다. 비록 무급이었지만 그것은 새로운 희망을 찾아 떠나는 여행이었다. 그는 그때의 환희를 자신의 부모에게 다음과 같이 썼다.

이튿날 아침 동이 틀 무렵, 해리지에서 런던으로 가는 차 안에서 본 경치는 굉장히 아름다웠습니다. 시커먼 밭, 어미 사슴과 새끼 사슴이 있는 푸른 목초지, 이따금 보이는 찔레꽃 넝쿨, 다보록한 잔가지와 이끼 낀 줄기가 보이는 몇 그루인가의 전나무, 훤히 밝아 오는 푸른 하늘에는 아직 지지 않은 샛별이 반짝이고 있었습니다.

지평선에는 잿빛 구름이 걸려 있었습니다. 그리고 아직 해가 뜨지 않았는데도 종달새 소리가 귓전에 날아와 앉았습니다.

종착역 런던에 다다를 무렵 태양이 떠올랐습니다. 거무스레한 구름은 사라지고 언젠가 보았던 듯한 저 단순하고도 커다란 태양이 거기에 모습을 나타냈습니다.

틀림없이 부활제의 태양이었습니다. 풀 덩굴은 이슬과 밤 서리로 빛나며 반짝이고 있었습니다. 그러나 저는 출발 순간의 저 어두운 한때의 기분에 진창이 되어 버린 마음으로 있었습니다.

— 1876년 4월 17일, 부모에게 보낸 편지.
(홍순민, 25~28쪽 ; 최기원, 339~341쪽.)

새로 부임한 빈센트는 태양이 솟아오를 듯한 새로운 희망에 부풀어 있었다. 그러나 아무런 사명감도 없는 학교는 빈센트에게 처음부터 실망을 줄 뿐이었다. 학교에서 그가 하는 일은 학생들을 가르치는 것이 아니었다. 그보다도 오히려 수업료를 걷는 일이 더 중요했다. 그는 무료한 시간을 보내기 위해 다시 스케치를 하며 새로운 직장을 찾았다. 목사를 보좌하는 자리를 찾고자 런던의 빈민가에서 활동하는 전도 단체에 문을 두드려 보았으나, '나이가 어리다', '머리가 붉은 색이다', '말투가 너무 격하다'는 등의 꼬투리를 잡혀 번번이 퇴짜를 맞았다. 수업료를 제대로 걷지 못한 그는 학교에서 곧 해고당

하고 말았다.

6월 중순 그는 런던에서 존스Thomas Slade Jones 목사를 만나 그가 경영하는 학교의 교사로 채용되었다. 그리고 교사보다 성서의 말씀을 전하고 싶어하는 빈센트에게 존스 목사는 마침내 설교를 허락했다. 그러나 자연에 대한 사랑을 설파한 그의 설교는 그다지 성공적이지 못했다. 그래도 빈센트는 열심히 설교 노트를 만들고, 버니언의 『천로역정』을 되풀이해서 읽었다.

간소한 공동 생활에 대한 그의 꿈은 당시 존 러스킨John Ruskin(1819~1900), 윌리엄 모리스William Morris(1834~1896), 그리고 미술 공예 운동Art and Crafts Movement의 이상이기도 했다.[12] 그들은 모두 창조적인 노동을 바탕으로 간소하게 살아갈 것을 주장했고, 중세의 직인 길드를 그 전형적인 이상으로 삼았다. 그것은 19세기 후반 공업화가 낳은 폐해로부터 벗어나기 위한 대안적 움직임이었다. 당시에는 성공했다고 해도 조잡한 소비주의에서 벗어날 길이 없었고, 실패할 경우에는 황폐한 빈곤만이 기다리고 있었기 때문이다. 그 어느 것도 인간적이지 않았다.

흔히 빈센트를 종교적 광신자로 오해하는 경향이 있으나, 실제로 그의 생각은 당시 그러한 철학을 그대로 반영한 것이었다. 그가 불행했던 까닭은 오직 혼자서 그 길을 택했다는 것이다. 생각을 함께 하는 사람이 없었기에 그 사상의 본질이나 복잡함을 적절하게 표현할 길이 없었다. 당시 그의 편지를 보면, 그는 극도로 고독했고 신경질적인 상태에 빠져 있는 것을 볼 수 있다.

1876년 12월, 그는 9개월의 서글픈 영국 생활을 청산하고 다시 귀향했다. 그 동안 그는 자연에 대한 사랑으로 그 서글픔을 견디고 있었다. 영국으로 떠

12) 졸저, 『윌리엄 모리스의 생애와 사상』, 개마고원, 1998 참조.

날 때 부모에게 띄웠던 편지는 단순히 새로운 직장을 찾아가는 희망의 편지만은 아니었다. 황홀한 새벽 일출은 그가 서글픈 아홉 달을 열심히 살게 해준 유일한 희망이었다. 그는 그 동안 열심히 자연 속을 걸었다. 워즈워스 William Wordsworth(1770~1850)나 콜리지Samuel Taylor Coleridge(1772~1834)처럼, 그에게 걷는다는 행위는 하나의 정열이었다.

빈센트가 크리스마스 휴가차 고향에 돌아왔을 때 부모는 그가 영국에 돌아가지 못하게 했다. 영국에서의 생활에 실망한 그 역시 고향에서 취직을 하여 부모 곁에서 지내고 싶어했다.[13] 당시까지도 아버지는 그에게 존경의 대상이었으며 스스로도 아버지와 같은 종교인이 되고 싶어했다.

> 종교인이 되고자 하는 생각은 아직도 변함이 없다. 아버지는 대단히 깊은 애정을 가지고 계시며 또 여러 면에 재능을 가지고 계시다.
> 나는 설령 어떤 경우에 처했다 하더라도 종교인에 유사한 그 무엇인가가 나의 내부에서 나타나 주었으면 좋겠다고 바라고 있다.
> ― 1876년 12월 31일, 테오에게 보낸 편지.
> (홍순민, 29~33쪽 ; 최기원, 342~343쪽.)

1877년 1월, 빈센트는 숙부의 소개로 도르트레히트Dordrecht에 있는 서점 점원으로 취직했다. 그러나 그는 여전히 성경과 철학서 읽기에만 몰두했고, 결국 3개월 뒤에 서점을 그만두고 목사가 되기로 결심했다. 이제 그의 발길은 암스테르담으로 향했다.

13) 1876년 7월 5일, 테오에게 보낸 편지.

아버지는 내가 당신의 뒤를 이을 수 없을까 하여 골똘히 생각하고 계신다. 아버지는 늘 그 일을 나에게 기대하고 계신다. ― 아, 기대에 어긋나지 않게 하소서. ……

　　복음을 널리 펴는 설교자가 되기 위한 공부가 아무리 길고 어려울지라도 나는 반드시 이루어 보일 작정이다.

<div align="right">― 1977년 3월 22일, 테오에게 보낸 편지.</div>
<div align="right">(홍순민, 34쪽 ; 최기원, 344쪽.)</div>

　　그러나 목사 수업을 받기위해 대학에 들어가기에는 빈센트의 나이가 너무 많았다. 입학 후 그는 7년이나 더 공부해야 했다. 게다가 수학과 고전은 국가 시험에 합격해야 했으며, 엄청난 수업료를 내야 했다. 다행히도 빈센트는 해군에 근무한 숙부의 관사에서 다니면서 우수한 교사들로부터 그리스어와 라틴어, 그리고 수학을 배웠다.[14] 빈센트는 등에 상처가 날 정도로 막대기로 때려가면서 열심히 공부했다. 날씨가 추운 겨울 밤에도 밖에서 한뎃잠을 자면서 15개월을 버텼다. 그러나 운명의 여신은 그의 편이 아니었다. 그는 결국 실패하고 말았다. 그 와중에 빈센트는 어머니의 친척인 목사의 딸 코르넬리아Cornelia Adriana를 만났다. 어린 자식을 잃고 덩달아 남편까지 잃어버린 그녀는 슬픔에 젖은 '검은 옷의 여인'으로 다가왔다. 빈센트는 다시 우울증에 빠졌다.

　　그러나 그는 빈민을 위한 종교인이 되고자 하는 꿈을 포기하지 않았다. 그 해 7월, 빈센트는 다시 플랑드르 전도사 양성 학교에 입학했다. 그곳에서 그는 처음으로 스케치다운 스케치를 했다.[15] 그러나 결국은 적응에 실패하여

14) 1877년 5월 21일, 테오에게 보낸 편지. 홍순민, 37~38쪽 ; 최기원, 345~346쪽.

수업을 끝까지 마치지 못하고 말았다.

탄광촌 보리나주에서 싹트는 사회주의 의식

그 후 빈센트가 보리나주Borinage로 떠난 것은, 같은 시대 톨스토이의 순례와 비교된다. 1878년, 비록 그 결과는 서로 달랐지만 묘하게도 그들은 빈민을 위한 종교를 추구한 점에서 일치했다. 다시 말해, 보리나주의 경험을 통해 빈센트는 종교인에서 농민 화가로 변신하게 되지만, 톨스토이는 크리스트처럼 살 것을 결심하고 모든 예술을 경박한 것으로 간주하기 시작했다.

빈센트가 전도사 학교에 들어간 그 해 7월, 톨스토이는 모든 재산을 버리고 농민처럼 살고자 친구와 더불어 모스크바 부근으로 순례를 떠났다. 두 사람은 모두 기독교가 아닌 성경에 의지했다. 이로부터 한참이 지난 1888년 9월 아를에서 띄운 한 편지에서 빈센트는 톨스토이의 『나의 종교』를 언급하면서 그가 주장한 내면의 혁명에 동감을 표했다.[16]

1879년 1월, 그는 전도사가 아닌 평신도의 자격으로 전도하기 위해 프랑스와의 접경 지대에 있는 보리나주로 떠났다. 월 50프랑에 6개월 근무라는 조건이었다. 지금은 보잘것없이 잡초만 무성한 산골이지만, 당시의 보리나주는 3만 명의 광부, 2천 명의 여성 노동자, 2천 5백 명의 14세 이하 소년 노동자들이 살았던 거대한 광산촌이었다. 그러나 그곳의 풍경을 처음 본 빈센트에게 보리나주는 무척 낭만적인 곳이었다. 유럽에서 가장 악명 높은 탄광 지대였지만 그에게는 오히려 고마운 일이었다. 게다가 보리나주는 그에게 한

15) 1878년 11월 15일, 테오에게 보낸 편지.
16) 1888년 9월 26일, 테오에게 보낸 편지.

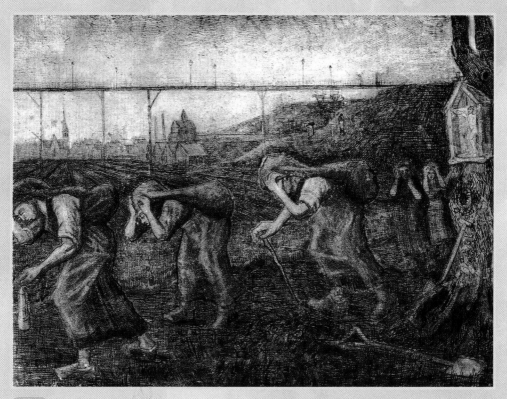

그림 14 석탄 자루를 나르는 사람들 | 1881, 연필 · 잉크, 43×60cm, 오테를로, 크뢸러 뮐러 국립미술관

폭의 그림처럼 다가왔다.

여기의 시골 풍경은 정말 그림처럼 아름답다. 뿐만 아니라 아주 독특하기 까지 하다. 모든 것들이 있는 그대로 말을 걸어온다. 그것들은 원래 특색을 가지고 있다. 크리스마스 전, 음산한 날씨가 계속되는 요사이, 땅 위에는 눈이 잔뜩 덮여 있다.

온갖 것이, 가령 농민 화가 브뢰겔과 같은 중세의 그림을 연상시킨다. 빨간 색과 파란색, 검은색과 하얀색의 대조가 이루는 묘한 효과를 실로 멋지게 표현한 저 많은 화가들의 그림 말이다.

때때로 기회 있을 때마다 나는 마티즈 마리즈Matthijas Maris(1839~1917)의 작품이며 알브레히트 뒤러Albrecht Dürer(1471~1528)의 작품을 머리 속에 그려 본다.

움푹 들어간 길과 찔레꽃 덩굴이 펴져 나와 있다. 그런가 하면 흙투성이의 고목이 있는데 그 뿌리는 환상적인 모양을 하고 있다. 이러한 조망은 뒤러의 에칭etching에 나오는 〈죽음과 기사〉에 그려져 있는 길, 그것과 아주 비슷하다. 그래서 며칠 전의 일이지만 흰 눈을 밟으며 집으로 돌아오는 광부들의 모습을 보았을 때는 정말 진귀한 광경처럼 생각되었다.

이곳 사람들은 정말 새까맣다. 그들이 캄캄한 탄갱에서 벗어나 밝은 곳으로 나올 때의 모습은 굴뚝 청소부 그 자체다. 그들이 사는 집은 정말 작다. 차라리 오막살이라 부르는 편이 좋을 정도다. ……

나는 이렇게 말했다. 우리들은 노동자로서 바울에게 의지해야 한다고. 그 얼굴에 ― 불멸의 영혼과 함께 하는 것 외에는 어떤 총명함도 매력도 없는 그 얼굴에 ― 슬픔과 고통과 피로의 주름살을 지으면서 오로지 썩지 않는 음식, 즉 '신의 말씀'을 갈구했던 노동자 바울에게 의지해야 할 것이다.

— 1878년 12월 26일, 테오에게 보낸 편지.

빈센트가 이렇게 낭만적으로 느낀 것은 그가 그곳의 현실을 몰랐기 때문

이었다. 차차 비참한 현실을 직접 체험하기 시작했을 때 그런 환상은 사라졌다. 빈센트는 자기 생활이 사치스럽다고 생각하여 광부촌의 오두막으로 이사하고 자신이 가진 빵과 옷을 이웃 광부들에게 나누어 주기 시작했다. 마치 아시시의 성 프란체스코처럼.

빈센트에게 큰 영향을 준 에밀 졸라Emile Zola(1840~1902)는 당시 〈루공-마카르 총서〉Les Rougon-Macquart를 집필 중이었는데, 1885년에 나온 그 제13권 『제르미날』Germinal은 보리나주와 가까운 프랑스 북부 탄광 지역의 비참한 실상을 묘사한 것으로서 그곳은 보리나주와 비슷했다. 이 소설은 영화화되어 그 실상이 우리에게도 생생하게 소개된 바 있다. 특히 2천 피트(약 600여 미터) 깊이의 탄갱에 대해 졸라가 쓴 소설의 한 대목을 연상케 하는 빈센트의 묘사는 다음에서 보듯이 마치 한 사람이 쓴 것처럼 비슷했다. 그러나 빈센트는 졸라의 책을 훨씬 뒤에 읽었고, 졸라가 생전에 빈센트의 편지를 읽었을 까닭이 없기 때문에 그야말로 우연의 일치였다. 그러나 다음에서 비교할 수 있듯이 대문호 졸라보다 빈센트의 묘사가 훨씬 생생했다.

> **졸라 —** …… 가끔 그는 상승하고 있는지 하강하고 있는지 알 수 없게 되었다. 정적의 순간이었다. 승강기가 골조에 닿지 않고 수직으로 떨어질 때였다. 곧 뜻밖의 진동이 생겨 들보 사이에서 승강기가 상하로 흔들려 사고가 생긴 것이 아닌지 두려워졌다. 어쨌든 쇠그물에 얼굴을 처박아도 그는 환기 갱의 벽을 볼 수 없었다. 그의 발 밑으로 사람들 모습이 전혀 보이지 않을 정도로 램프는 어두웠다.
> —『스위트먼』, 103쪽에서 재인용.

> **빈센트 —** 너무나도 좁은 데다가 천정의 낮은 통로를 거친 들보로 나눈 작

은 방들이 줄지어져 있는 것을 상상해 보라. 각각의 구멍에는 한 사람씩 광부가 들어 있다. 조잡한 아마포 옷을 입고 굴뚝 청소부처럼 더럽고 검은 옷을 입고 있다. 그들은 작은 램프의 흐릿한 불빛에 기대어 석탄을 캐기에 너무나도 바쁘다. 갱부가 바로 설 수 있는 곳도 있으나 대부분은 바닥에 엎드려 일한다. 방이 배치된 모양은 마치 벌꿀통 같기도 하고 지하 감옥의 희미한 통로나 작은 직기가 늘어 서 있는 것처럼 보인다. 또는 농가에서 사용되는 요리용 오븐이나 납골당의 칸막이 벽처럼 보인다.

— 1878년 12월, 테오에게 보낸 편지.

광부 중에는 남자와 여자만이 아니라 일고여덟 살 난 아이들도 있었다. 그들은 언제나 갱도 붕괴나 가스 폭발 등의 사고 위협에 시달려야 했다. 그러한 보리나주가 그 후 벨기에 사회주의 운동의 요람이 되었던 것은 당연한 일이었다. 탄광주들은 광부의 상황을 알지도 못했고 알려고도 하지 않았다. 빈곤에 절어 조직도 없고 지도자도 없는 광부들은 비참한 현실을 개혁할 만한 기력조차 없었다. 그러나 빈센트는 그곳에 있는 동안 저항 운동의 싹을 보았고 스스로 그 운동에 투신했다.

물론 그것을 사회주의 운동이라 할 수는 없다. 자신은 물론 다른 누구도 빈센트를 사회주의자라고 하지 않는다. 그러나 사회주의 운동을 부르주아에 대항하여 빈민과 노동자를 지원하는 것이라고 하는 넓은 의미에서 말한다면 당시의 빈센트는 사회주의자였고 운동가였다. 이제 그는 밀레처럼 전원 풍경이 아니라, 그 배후에 숨은 노동자의 절망과 고뇌를 보았다. 그에게 그것은 도저히 참을 수 없는 진실이었다.

1879년, 그는 한 편지에서 노동자의 파업에 대해 언급하고 있다. 그러나 한

번도 당시에 이미 널리 알려진 사회주의자들인 마르크스나 엥겔스, 또는 그들보다 더욱 유명했던 아나키스트 바쿠닌에 대한 언급은 하지 않았다. 그 뒤 그림을 그리면서 사는 동안에도 예술가들 사이에서 인기가 높았던 바쿠닌에 대한 언급은 없었다. 그렇다고 해서 빈센트가 그들을 몰랐다고 할 수는 없다.

1879년은 제1인터내셔널에서 바쿠닌과 마르크스가 결별한 해였다. 1840년대부터 시작된 사회주의의 국제적 조직화 운동은 1848년 마르크스와 엥겔스가 쓴 『공산당 선언』을 거쳐 1866년부터 '인터내셔널(국제노동자협회)'로 발전되었으나 그때부터 사회주의자와 아나키스트들의 대립이 격심해졌다. 그 대립의 근본은 사회주의 건설에서 국가를 인정하느냐 부인하느냐 하는 것이었다. 이러한 대립의 전제는 아나키즘이 개인의 자유와 자치를 더 중시했기 때문이었다.

아나키스트 중에는 종교를 부인한 바쿠닌과 달리 톨스토이처럼 종교를 인정한 사람들도 있었다. 당시의 빈센트도 가난한 사람들 사이에 살면서 정치보다는 종교에 더욱 매료되었다. 그래서 그는 톨스토이의 내면적 혁명 사상에 깊은 인상을 받았고[17] 당대의 누구보다도 톨스토이에 비견되어 왔다.

흔히 빈센트는 사회적인 저항에는 무관심했고 오직 자신을 향한 저항에만 몰두했다고 하나, 이는 전기 작가들의 주관적인 판단에 불과하다. 그는 나름으로 가난의 구제에 투신했고 파업 노동자들에 동조했다. 그것이 그 때 빈센트가 선택할 수 있는 최선의 길이었다.

17) 1888년 9월 25일, 테오에게 보낸 편지.

광부들과 하나가 되고자

사회적인 문제를 해결하기 위해서 빈센트가 선택한 길은 사회주의 운동에 투신하는 것이 아니라 자신의 몸을 움직이는 것이다. 주변에서 마주치는 고통을 생각할 여유조차 없도록 자신을 혹사하며 열심히 일하는 것이었다. 그는 우선 어느 집에나 있는 환자를 돌봤다. 어른들은 탄가루로 진폐증에 걸렸고, 아이들은 사고로 불구가 되어 있었으며, 그 밖에 원인 모를 병에 걸린 사람들이 너무나도 많았다. 그는 자신의 옷을 잘라 그들의 상처를 동여매고, 굶주린 아이들에게는 자신의 초라한 식사마저 나누어 주었다. 그들에게 줄 것이 떨어지고 나면 더럽고 초라한 자신의 오두막 마루에 엎드려 눈앞에 펼쳐진 생지옥이 자기 탓인 양 절망에 겨워 울부짖었다. 그는 목욕조차 하지 않을 정도로 광부들과 하나가 되고자 했다.

이제 그에게 설교는 아무 의미가 없었다. 무엇이든 그들에게 줄 것이 필요했다. 자신이 가지고 있던 것이 모두 떨어지자 빈센트는 그곳에 있을 필요가 없다고 느꼈다. 사람들은 그가 보여준 겸손과 친절에 신뢰를 보냈고 고마워했지만 그는 더욱 절망했다. 그는 편지에 썼다. 탄광은 인간성을 앗아갔지만 그들은 너무나도 감성적이고 독립적이라고. 그리고 그들은 자신들을 지배하는 사람들에게 강렬한 불신을 품고 있다고.

빈센트가 마음을 달래는 길은 벽에 걸린 판화를 보는 것과 동생에게 보낼 편지를 쓰는 일밖에 없었다. 그리고 그 속에 스케치를 그려 넣었다. 그는 자신이 생활하는 탄광의 현실을 동생이 더욱 쉽게 이해할 수 있도록, 당시까지 어떤 화가도 그린 적이 없는 지하 탄갱 세계의 그림들을 그리려 했다. 그러나 그 주제는 그가 감당하기에 벅찬 것이었다. 그의 마음속에 너무나도 생생하

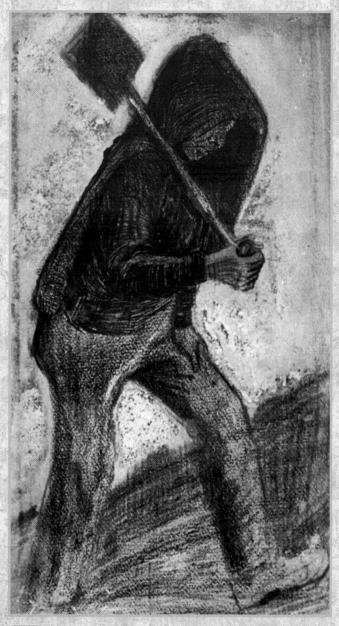

그림 15 어깨에 삽을 메고 있는 사람 | 49.5×27.5cm, 1879, 오테를로, 크뢸러 뮐러 국립미술관

고 강렬하게 남아 있는 탄갱의 실상을 제대로 그려낼 엄두가 나질 않았다. 그래서 빈센트는 겨우 광부들의 지상 생활만을 몇 장 그리는 데 그쳤다.

당시에 그가 그린 대부분의 그림들은 없어졌으나 기적적으로 남은 그림 중의 한 장이 1879년 여름에 그린 〈어깨에 삽을 메고 있는 사람〉 그림 15 이다. 거친 스케치에 불과하지만 펜과 붓 외에 검은 분필과 연필, 잉크를 섞어 사용한 최초의 시도였다. 그 소재는 독창적이나 선명한 윤곽선과 중후한 인물상 묘사의 기법은 밀레에게서 배워 온 것이다. 그러나 그림에서 풍겨 나오는 놀라울 정도의 힘, 그리고 광부와 그 고통을 일체화한 듯한 느낌은 큰 감동을 불러일으킨다. 분명히 미숙한 그림에 지나지 않지만, 그것은 그때까지 편지에 삽입한 삽화들에 비하면 커다란 진보였다.[18] 일하는 광부의 이미지는 후일 보리나주를 떠난 뒤에도 오래도록 빈센트를 지배했다.

그는 영국에서 탄광 사고의 삽화를 본 적은 있었으나, 실제로 그 현장을 목격한 적은 없었다. 보리나주의 탄광 사고는 그가 맞닥뜨린 최초의 처참한 사건이었다. 그들을 위한 병원도 없었으므로 대부분의 치료를 빈센트가 직접했다.

광부들의 저항은 1880년대에 정점에 달해 폭력 사태를 초래하는 파업이 반복되었다. 빈센트는 그 파업 주동자들과도 알게 되어 그들에게 공감했음을 테오에게 보내는 편지에 적었다. 그 편지에서 그는 스토Harriet Elizabeth Beecher Stowe(1811~1896) 부인의 『톰 아저씨의 오두막』Uncle Tom's Cabin(1852)을 읽은 느낌도 함께 적었다.

...
18) 1879년 8월 5일, 테오에게 보낸 편지.

세계에는 아직도 노예제가 남아 있는 곳이 많다. 이 훌륭한 책은 수많은 예지와 사랑, 그리고 학대받은 사람들의 진실한 행복에 대해 뜨거운 열의와 관심을 가지는게 얼마나 중요한지를 말하고 있다. 따라서 사람들은 이 책을 반복하여 읽을 때마다 새로운 발견을 하게 될 것이다.

— 1878년 9월 25일, 테오에게 보낸 편지.

그러나 이 편지에서 그는 탄광 사고에 대해서는 아무 말도 하지 않았다. 아마도 3개월 만에 쓴 편지여서 격조한 탓이라고도 할 수 있으나, 당시 빈센트의 정신 상태가 매우 나빴던 탓도 있지 않을까 생각한다.

앞서 말했듯이 초기에 광부들은 빈센트를 존경했다. 그러나 이제는 광인이라 놀리며 손가락질을 하게 되었다. 바로 그때 전도단이 파견되어 형편없는 고행자의 모습을 한 빈센트를 보았다. 그들에게 전도사란 모름지기 사회적으로 존경받는 인간, 바로 그들이 동경한 부르주아의 미덕을 갖춘 인간이어야 했다. 그러나 빈센트는 당시 부르주아에 대해 엄청난 반감을 가졌고, 가난한 광부들과 완전히 하나가 되고자 노력했으므로 그들에게는 도저히 이해될 수 없었다.

1879년 7월 말, 결국 빈센트는 해임되었다. 당연한 결과였지만 빈센트에게는 다시금 엄청난 시련이었다. 그는 신을 위하여 모든 것을 바쳤으나 신은 분명히 그를 거부했다고 느꼈다. 무일푼이었던 그는 그 상황을 타개하고자 초인적인 정신력으로 브뤼셀까지 걸어가서 과거에 자기를 도와 보리나주로 보내준 피체즈센 목사를 만나 복직을 부탁하고자 했다. 그는 목사에게 그림들을 보여 주었다. 세상에서 최초로 빈센트의 그림을 본 목사는 그에게 종교보다도 예술이 더욱 중요하다고 느꼈고, 그에게 그림을 그리라고 충고했다.

그 순간 빈센트는 화가가 될 것을 결심했다.[19] 우리는 그 목사에게 감사해야 한다. 아니 세계는 그에게 진심으로 감사해야 한다. 그로 인해 빈센트가 그림을 그렸고 그의 그림을 우리가 보게 되었기 때문이다.

그는 보리나주로 돌아왔다. 그리고 고향에도 잠시 들렀다. 그곳에서 그는 하루 종일 디킨스의 『어려운 시절』Hard Times(1854)[20]을 읽고서 사회로부터 따돌림 당한 고독한 주인공에 공감했다. 그는 파리에 들러 동생 테오를 만났으나 동생은 너무나도 이상하게 변해버린 형과 의견이 맞지 않아 처음으로 충돌했다. 그곳에서 돌아온 빈센트는 처절하게 다음과 같은 편지를 썼다.

일하는 것이 금지된 채 독방에서 지내는 죄수는 시간이 흐르면, 특히 너무 많은 시간이 지나버리면, 오랫동안 굶주린 사람과 비슷한 고통을 겪게 된다, 내가 펌프나 가로등의 기둥처럼 돌이나 철로 만들어지지 않은 이상 다른 모든 사람들이 그렇듯 다정하고 애정어린 관계나 친밀한 우정이 필요하다. 아무리 세련되고 예의바른 사람이라 할지라도 그런 애정이나 우정 없이는 살아갈 수 없으며, 무언가 공허하고 결핍되었다는 느낌을 지울 수 없을 것이다. 이런 말을 하는 것은 네가 이번에 나를 찾아준 것이 너무 고마웠기 때문이다.

우리 사이가 소원해지기를 원하지 않는 만큼 당분간 집에 머무르고 싶었다. 그러나 지금은 집에 돌아가고 싶지 않다. 아무래도 여기 있는 게 나을 것 같다. 모두 내 잘못이고, 내가 사물을 바로 보지 않는다는 네 말이 옳을지도 모르겠다. 그래서 나로서는 힘들고 꺼림칙한 선택이지만, 며칠은 에텐에 가 있을지도 모르겠다.

— 1879년 10월 15일, 테오에게 보낸 편지.(신성림, 13쪽)

..
19) 이 날짜는 중요하다. 왜냐하면 지금까지 빈센트가 화가가 되기를 결심한 시기가 그 후 그가 브르통을 방문한 1880년 3월이라고 알려졌기 때문이다.
20) 장남수 역, 푸른산, 1989.

1879년 10월, '초상화를 그렸다'는 문장으로 끝나는 편지를 마지막으로 빈센트는 1년여 동안 편지를 쓰지 않았다. 그는 교회 당국의 허가도 없이 다시 사람들에게 헌신하기 시작했고 소묘에 열중했다. 이제 그는 종교적인 열정이 아니라 사회 의식에 자극되어 광부들에게 더욱 가깝게 다가갔다.

파업이 터지자 그는 광부들을 대변하여 탄광주와 만난 자리에서 공정한 분배를 호소하기도 했다. 그러나 그는 미친 사람 취급을 당했고, 계속 그러면 정신병원에 집어넣겠다는 협박을 들어야 했다. 한편 광부들이 파업에 돌입하려고 하자 그는 다시 그들을 말렸다. 폭력은 인간의 선량함을 파괴할 뿐이라고 그들을 설득했던 것이다.

여기서도 우리는 톨스토이식 비폭력주의자로서의 빈센트를 보게 된다. 그는 폭력 투쟁의 노선을 취한 사회주의자나 아나키스트가 아니었다. 그런 그는 실제 투쟁의 현장에서는 어느 쪽에서도 환영받지 못했다. 그것은 그를 절망의 구렁텅이로 몰아넣었다. 어떻게도 할 수 없고, 어느 쪽에도 속할 수 없다고 하는 끝없는 절망의 나락으로.

빈센트가 그림을 그리게 된 가장 큰 동기는 무엇이었을까? 그것은 광부들과의 일체감이었다. 그들과 함께 하고 있는 자신에 대한 확인이었다. 몇 점 남아 있지 않은 초기 습작들은 그야말로 사회주의 리얼리즘의 작품들로 봐도 손색이 없을 정도이다. 〈광부들〉과 〈광부들의 귀가〉, 〈석탄 자루를 짊어진 광부들〉이 그것들이다. 그 그림들은 〈어깨에 삽을 메고 있는 사람〉과 마찬가지로 엉성한 데생에 불과하다. 음영도 어색하며 손발의 크기도 균형이 잡히지 않았다. 하지만 더욱 중요한 것은 그림을 그린 빈센트의 마음이었다. 빈센트는 그 때의 심경을 테오에게 보낸 편지에서 이렇게 밝히고 있다.

아직도 광부나 방직공은 보통 사람들과 다른 세계를 형성하고 있다. 그리고 나는 그들에게 많은 동정심을 가지고 있다. 언젠가 이들의 모습을 그리게 되어 그로 인해 세상에 알려지지 않은 이들이 많은 사람들에게 보여질 수 있다면 얼마나 행복하겠니. 깊이 좌정한 이 사람은 광부이다. 그리고 꿈꾸는 듯한 분위기, 조금은 생각이 없는 듯이 보이며 거의 몽유병자같이 보이는 이들은 옷감을 짜는 사람들이다. 나는 이들과 2년이라는 세월을 함께 살아오면서 그들의 독특한 성격을 조금은 이해할 수 있게 되었다.

— 1980년 9월 24일, 테오에게 보낸 편지.

보통 사람을 위한 예술로의 귀의

빈센트는 당시 프랑스의 아카데미 회장인 샤를 블랑Charles Blanc이 만든 데생 교본[21]을 보고 열심히 그렸다. 당시 그가 독학한 교본은 해부학적인 선을 강조한 낡은 것이었다. 지금은 자유로운 표현을 방해한다는 이유로 무시되지만 빈센트는 열심히 그것을 보며 연습했다.

그러나 그가 화가의 편안한 삶에 안주하여 마냥 그림이나 그리면서 살겠다고 생각한 것은 결코 아니다. 거꾸로 한겨울임에도 그는 광부의 집을 방문하여 남아 있는 옷과 부모가 보내준 몇 푼 안되는 돈으로 산 음식을 모두 나누어 주었으며, 병자들을 헌신적으로 간호했다. 그리고 자신은 맨몸으로 추위에 떨면서 겨울밤을 보냈다. 그것은 육체적인 고통만이 아니라 정신적인 고통에서 나온 것이었다.

그는 진지한 태도로 데생에 몰두하면서도 신에 대한 사명감을 한시도 저버리지 않았다. 그리고 그는 해임으로 인해 자신이 정신적인 공황에 빠지지

21) Grammaire des arts du dessin, architecture, sculpture, peinture (1867).

않을까 하는 불안과 양심의 가책 사이에서 끝없이 괴로워했다. 겨울이 깊어가면서 데생을 계속하는 것이 어려워지자 돌연 광부의 스케치를 중단하고 그곳을 떠날 결심을 했다.

빈센트가 먼저 찾아가고자 점 찍은 곳은 바르비종이었으나 너무나도 멀어서 단념해야 했다. 대신 헤이그 시절에 알았던 당시의 유명한 농민화가 쥘 브르통을 찾아가고자 무일푼으로 1주일을 걸었다. 그러나 지극히 엄격한 그 화가의 집을 보고 마음이 변했다. 하지만 그 여행이 전혀 소득이 없었던 것은 아니었다. 뒤이어 테오에게 오랜만에 편지를 쓰면서 그는 그 화가의 집을 떠나오며 다시 그림을 그리겠다고 썼다. 여행은 단순히 예술에 대한 헌신을 맹세한 것만으로 끝나지도 않고 바로 보통 사람을 주제로 한, 보통 사람들을 위한 예술을 하겠다는 뚜렷한 목적까지 갖게 해주었다.

보리나주로 돌아온 그는 데생에 더욱 열중하면서 많은 책을 읽었다. 위고 Victor Marie Hugo(1802~1885)의 『레 미제라블』Les Misérables(1862)에 특히 감명받았다. 당시 그는 영국에서 보았던 신문 삽화를 그리는 판화가가 되고자 데생에 열중했다. 그리고 보리나주의 밀레가 되고자 밀레의 그림을 열심히 모사했다. 그러나 학교에서 원근법조차 제대로 익히지 못했기에 혼자서 고독하게 익히는 데생 솜씨는 언제나 어린아이 수준이었다.

그는 자신과 같은 꿈을 가진 예술가 지망생과 함께 살고자 공동 생활을 꿈꾸던 옛날을 그리워했다. 물론 과거의 그것은 종교적인 것이었으나 이제는 예술가의 공동체였다. 이제 예술과 종교는 그에게 대립되는 것이 아니라 하나로 생각하게 되었다. 그래서 아버지의 종교와 어머니의 예술이 그의 내면에서 화해하게 되었다. 그는 테오에게 다음과 같이 썼다.

구도… 길을 찾아 홀로 떠나다 1873~1880 · **109**

참으로 좋은 것이나 아름다운 것 — 내면의 모럴이든, 정신적인 것이든, 인간이나 그 작품에서 보는 초월적인 아름다움이든 간에 — 은 모두 신에게서 비롯된다고 믿는다. 그리고 인간과 그 작품에 드러난 나쁜 것이나 틀린 것은 신에게서 비롯된 것이 아니며 신 또한 그것을 인정하지 않는다.

예컨대 렘브란트를 진심으로 사랑하는 사람들이 있다. —그들은 그곳에서 신의 존재를 느끼며 그것을 확실히 믿기 마련이다.

위대한 화가, 진지한 거장이 그 작품을 통하여 우리에게 전하고자 하는 참된 의미를 이해하고자 노력하는 것은 신을 알아가는 과정과 같다. 책으로 그것을 쓰고 말하는 사람도 있고, 그림으로 그것을 표현하는 사람도 있다.

— 1880년 10월 15일, 테오에게 보낸 편지.

11개월 만에 재개된 이 편지를 계기로 하여 테오는 빈센트가 죽을 때까지 재정 지원을 하게 되었다. 그 편지를 쓴 직후 1880년 10월, 빈센트는 아무도 그를 이해하지 못한 보리나주를 영원히 떠났다. 짓궂은 아이들은 ‘미친 놈, 미친 놈’ 하며 그를 쫓아 다녔다. 그 후 그는 다시 그곳에 돌아가지 않았다. 그러나 언제나 그곳을 그리워했고 처음 그곳에 도착했을 때 느꼈듯이 ‘유황색 태양의 땅’으로 회상했다. 보리나주를 떠나던 빈센트는 맨발이었다.

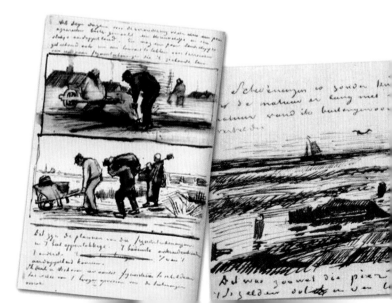

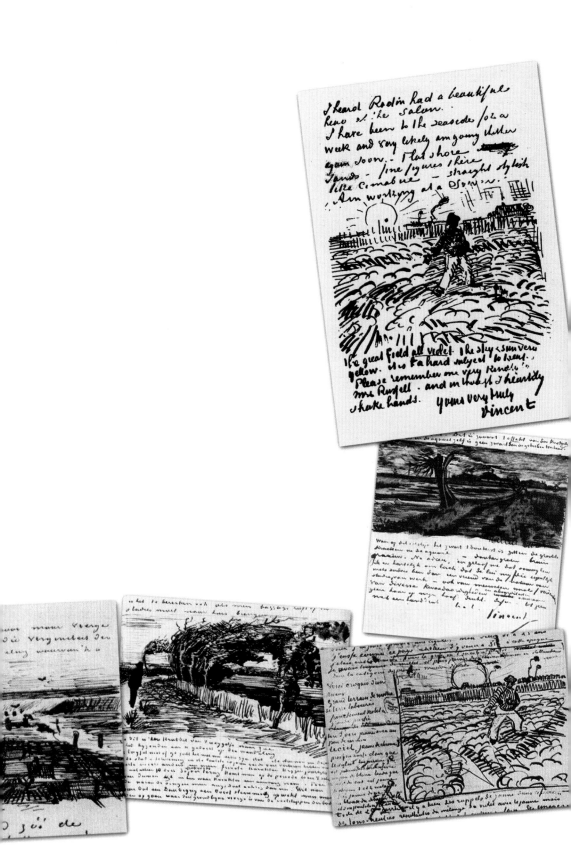

사랑하는 동생아 또 너에게 편지를 쓴다만 나쁘게는 생각하지 말아다오

사실 그림을 그리는 것이 나에게는 아주 특별한 즐거움이라는 것을

다만 너에게 알리고 싶을 따름이다

그 전부터 늘 그리고 싶다 그리고 싶다고 생각만 하고 있던 것을

요전 일요일부터 그리기 시작했다

나는 마차를 끄는 말처럼 혼신을 다해 그렸다

이렇게 말하면 내가 나의 작품에 벌써 만족하고 있는 것처럼 들리지만

전혀 그 반대이다

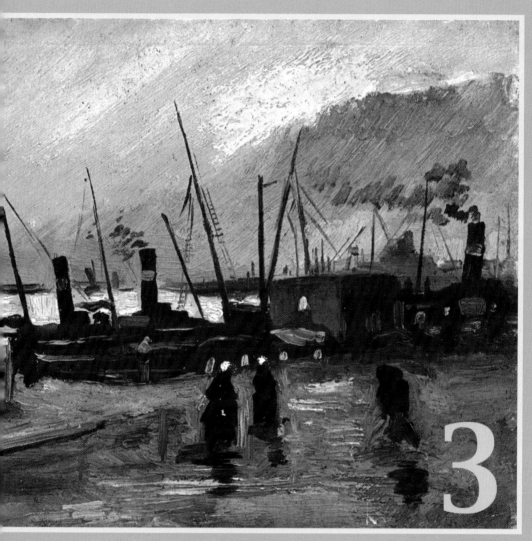

3

모색...
새로운 삶과 예술의 추구

1880~1885

1880~1885

파리 화단과 화가들

1879년 7월, 화가가 될 결심을 한 빈센트는 이듬해 3월, 브르통을 찾아갔으나 만나지 못한 채 다시 탄광으로 돌아왔다. 바로 그해 1880년 여름부터 스물일곱 살의 빈센트는 화가가 되고자 데생 수업을 시작했다. 그러나 그가 본격적으로 그림을 그리기 시작한 때는 대체로 유화를 그리기 시작한 1881년부터로 잡는다. 그리고 1883년, '자연과 더불어' 농민을 그리기 위해 드렌테로 떠난 이후, 1884~1885년의 누에넨 시기를 예술의 성숙기로 잡는다. 누에넨 시절에 이미 빈센트의 특징인 거칠고 빠른 터치가 나타났으나 색조는 어두웠다. 그의 또 다른 특징인 대담한 원색과 윤곽의 구사는 그 뒤의 파리 시대에 와서야 등장했다. 1885년, 〈감자를 먹는 사람들〉을 그린 것으로 이제3의 시기는 끝났다.

먼저 빈센트는 브뤼셀로 갔다. 그곳에서도 그는 보리나주에서와 같이 데생 교본에 따른 독학에 열중했다. 이러한 형의 너무나도 단순하고 무모한 태

도에 테오는 놀라고 말았다. 이미 화상으로 성공한 테오는 화실과 화가, 미술 학교와 살롱의 복잡한 관계 속에서 주위의 도움 없이 화가로 성공하기가 얼마나 어려운지 잘 알고 있었기 때문이다.

당시 화단에서 가장 유명했던 화가는 구필 화랑의 사위였던 장 레옹 제롬 Jean Leon Jerome(1824~1904)이었다. 기마 부대 사관처럼 풍체가 당당했던 제롬은 사후 잊혀졌다가, 최근 오리엔탈리즘이라는 관점에서 다시 공격을 받아 주목받고 있다. 곧 비유럽인을 하위 존재로 보고 이국적으로 묘사한 것이 교묘한 인종 차별이었다고 규탄받고 있다. 물론 생전에도 그는 비판받았다. 당연히 빈센트도 그를 비판했다. 당시 졸라는 그를 사진의 모방자라고 매도했다. 그러나 더욱 본질적인 비판은 그가 기성 체제를 대표하는 화가였다고 하는 점이었다. 하지만 당시 빈센트와 같은 화가 지망생은 제롬과 같은 대가로부터 배우고 그의 후원을 받는 것이 출세의 지름길이었다.

당시 화단에 인상파가 등장했고 빈센트도 그것을 알았으나 무관심했다고 하는 사실은 이미 앞에서 이야기했다. 1879년에 그 제4회 전시회가 열렸다. 그것은 인상파 운동의 전환점이자 제2기의 시작을 알린 것으로서, 테오뿐 아니라 빈센트도 미술에 대한 인식을 완전히 뒤바꾼 계기가 되었다. 테오는 특히 피사로에 매혹되어 그와 친교를 맺었다. 이는 뒤에 빈센트에게 커다란 행운으로 작용했다.

제1회 전시회와는 달리 제4회 전시회에 대해 대중은 더 이상 흥분하지 않았다. 상류층들도 태연하게 관람할 뿐 아니라 작품도 샀다. 특이한 점은 그동안 그 누구보다도 인상파의 중심 인물이었던 모네가 마지막으로 출품했고, 르누아르는 아예 출품조차 하지 않았다는 사실이다. 그러한 변화 속에서 피

사로만이 신구 세대 사이를 잇는 교량으로 존재했다. 아나키스트이기도 했던 그의 특징은 당연히 고정 관념을 부정하는 것이었다. 그의 개방성은 이러한 진보적인 생활 태도에서 비롯되었다. 다소 우익적인 르누아르는 그의 아나키스트 정치관을 신뢰하지 않았다.

피사로는 1831년 덴마크령의 작은 섬에서 흑인 혼혈 어머니와 유태계 포르투갈인 아버지 사이에서 태어났다. 베네수엘라에서 덴마크 화가에게 그림을 배운 그는 아주 복합적인 사람이었다. 23세에 파리에 와서 화가로 살게 되었으나 그는 평생동안 자신에게 과연 재능이 있는지를 되물었다. 그래서 언제나 새로운 경향에 대하여 개방적인 태도를 취했다. 그런 그가 모네를 처음 접했을 때 그 작풍에 완전히 사로잡혀 자신의 개성조차 잊을 정도였다.

인상파의 다른 창립 멤버들은 그가 더욱 새로운 것을 모색하는 젊은이들을 끌어들여 자신들의 업적을 손상시킨다고 우려했다. 그 젊은이들 가운데 세잔이 있었다. 33세가 되기까지 부모의 간섭에 고민하면서 마네의 영향하에 있던 세잔은 피사로의 부름을 받고 그에게 와서 야외 제작의 효과를 배우며 자유로운 감각을 익혔다. 피사로는 세잔을 제1회 인상파전에 출품하게 했으나 세잔은 그 애매한 운동에 처음부터 찬성하지 않았다. 그는 화려한 빛의 효과보다는 견고한 형체에 사로잡힌 화가였다. 따라서 누구보다도 피사로에 가까웠다. 피사로는 그 후 세잔을 의사 가셰에게 소개하여 보호를 부탁했다.

또 다른 젊은이는 고갱이었다. 피사로는 세잔보다 고갱을 더욱 긴밀하게 지지했다. 망명 언론인의 아들로 태어난 고갱은 페루에서 자라 상선의 선원으로 근무하다가 파리에 왔다. 이곳에서 주식 중개인으로 일하다가 그림을 그리게 된 그의 이력이 피사로에게 더욱 깊은 친근감을 주었다.

인상파는 사람들이 '본다'는 행위를 그대로 그리고자 했다. 따라서 '무엇을' 보는가는 중요한 문제가 아니었다. 그래서 인상파 화가들은 신흥 도시 생활자의 삶을 의견이나 판단 없이 그리는 것에 만족했다. 그러나 피사로는 달랐다. 그는 밀레처럼 농민 생활을 그렸다. 고갱 역시 10년간 피사로 풍으로 그렸으나 그는 인상파에 만족할 수 없었다. 그런 고갱을 피사로가 제4회 전시회에 참가시킨 것이 인상파의 결속을 깨뜨린 계기가 되었다. 그 후 인상파를 떠나 새로운 미술을 시작한 젊은이들은 모두 피사로가 후원한 화가들이었다.

테오는 그들 젊은이들의 작품을 사들였다. 또한 그는 새로운 풍조에도 민감했다. 곧 1870년대부터 1890년대에 걸쳐 생긴 반동 현상이었다. 하이티와 같은 먼 이국 땅이 프랑스의 통치하에 들고, 신비학이나 불합리한 것에 대한 관심이 높아지면서, 종래의 과학적 진보의 절대성을 의심하는 풍조가 미술에도 등장하기 시작했다. 그것은 전통적인 명암법이나 원근법에 의지해서 그리는 것에 대한 의문을 뜻했다. 테오는 이러한 당시 화단의 움직임을 빈센트에게 편지로 상세하게 알렸다.

그림 그리는 생활을 시작하다

그러나 아직도 빈센트에게 인상파는 먼 것이었다. 브뤼셀에서 혼자 살던 빈센트에게는 생활 차원에서 세 가지 고민이 있었다. 즉 기아 상태에 빠질 정도로 경제적으로 쪼들렸고, 자신의 그림에 대한 자신감이 부족했으며, 함께 탐구할 친구가 없었다. 그는 오직 독학으로 데생 공부에만 매달렸다. 그러나 그의 공부를 평가해 줄 사람이 아무도 없었다.

당시의 아카데미Académie Royale des Beaux-Arts는 무료였으므로 빈센트도 그곳에서 배울 수 있었다. 하지만 스물일곱이란 나이로 데생 반에 들어가기에는 너무 늦은 감이 있었다. 또한 스스로 시간이 없다고 하는 절박한 심정에 시달렸다. 게다가 여전히 자신은 가난한 이들을 위해 가난한 이들을 그리는 화가가 되고 싶다고 하는 분명한 사명감을 가지고 있었다. 그는 도시 주변의 공업 지대에서 일하는 노동자들을 그리기 시작했다. 그는 특히 브뤼셀의 화가였던 뢰롭스Willem Roelofs(1822~1897)와 라파르트Anton van Rappard(1858~1892)에게 자연 속에서 그림을 그리는 것에 대해 배웠다.

1881년 4월, 잠시 에텐Etten의 아버지 집에 돌아간 그는 밀레의 〈씨 뿌리는 사람〉을 모사 그림 16 그림 17 하고 야외에서 농민을 스케치했다. 그러나 인물의 묘사에는 아직도 문제가 많았다.

그림 16 씨 뿌리는 사람(밀레그림모사) |
1881, 연필·잉크, 48×36.8cm,
암스테르담, 빈센트 반 고흐 미술관

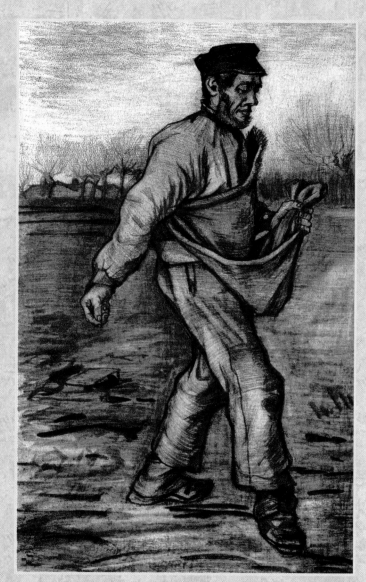

그림 17 씨 뿌리는 사람 |
1882, 연필·잉크, 61.3×39.8cm, 개인소장

그가 독학한 데생 교본은 인체에 음영을 넣어 질감을 느끼게 하는 기술이 결여되어 있었다. 따라서 그는 인물을 자연 속에 정착시키기가 어려워 너무나도 부자연스럽게 그렸다. 그러나 이 시기에 그려진 그림들은 뒤에 그가 그린 내면적인 그림의 토대가 되었다. 예컨대 〈절망〉 그림 18 이라는 스케치를 빈센트는 죽기 전 다시 유화로 그렸다.

그곳에서 빈센트는 옛 사랑인 코르넬리아를 다시 만났다. 그러나 그녀에게는 아무 말도 못하고 그녀의 아들을 데리고 산보를 나서곤 했다. 그는 언제나 아이들을 좋아했다. 그는 여인에게 다시 한 번 사랑을 고백했으나 역시 단호하게 거절당했다. 테오에게 띄운 편지에서 그녀의 마음이 변할 것이라고 썼으나 혼자만의 기대였을 뿐 아무런 변화도 없었다. 그러나 이번에는 런던에서와는 달리 우울증에 빠지지 않고 오히려 반항적인 태도를 보였다.

빈센트는 떠나간 그녀를 뒤쫓아 암스테르담으로 갔다. 그녀가 집에 없다는 말을 의심한 그는 오른손을 석유 램프 불 위에 올리고서 손이 타는 아픔을 견디는 동안만이라도 그녀를 만나게 해달라고 빌었다. 그러나 아무런 효과가 없었다.

그는 헤이그로 가서 최초의 유화 습작인 들판을 그렸다. 그 기쁨을 그는 동생에게 다음과 같이 간절하게 그리고 상세하게 전했다.

> 사랑하는 동생아, 또 너에게 편지를 쓴다만, 나쁘게는 생각하지 말아다오. 사실 그림을 그리는 것이 나에게는 아주 특별한 즐거움이라는 것을 다만 너에게 알리고 싶을 따름이다. 그 전부터 늘 그리고 싶다, 그리고 싶다고 생각만 하고 있던 것을 요전 일요일부터 그리기 시작했다. 그것은 마른 풀잎의 더미가 있는 평탄한 푸른 초원을 바라본 조망이다. 석탄재 깔린 길에 있는 웅덩

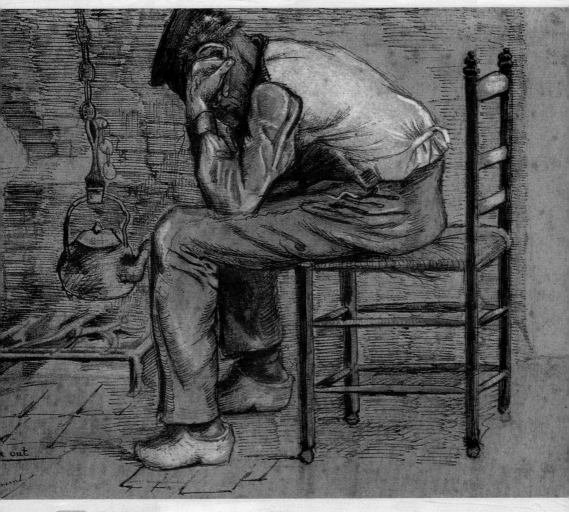
그림 18 절망 | 1881, 수채, 23.5×31cm, 암스테르담, 보어재단

이를 끼고 그 위를 비스듬히 달리고 있다. 그리고 지평선이 있는 그림 한 복판에 태양이 있는 것이다.

전체가 색채와 색조의 혼합 — 온갖 색채가 공기 중에서 서로 만나 이루는 미세한 떨림이다. 우선 엷은 보랏빛의 아지랑이가 있다. 아지랑이 속에는 붉은 태양이 반짝이는 빨강으로 아름답게 테를 친 어두운 보랏빛의 구름 사이로 반쯤 숨어 있다.

태양 근처에는 붉은색이 퍼져 있고, 그 위쪽으로는 한 그루의 줄을 이룬 황색이 점점 녹색으로 변하고, 더욱 위쪽으로 가면서 청색으로(나중에는 실로 보드라운 하늘색으로까지) 옮아가고 있다. 그리고 군데군데에 엷은 보랏빛이나 회색의 구름이 떠 있어 태양의 반사를 받고 있다.

대지는 녹색과 회색, 불타색의 강한 융단의 직물처럼 명암과 생명에 가득차 있다. 웅덩이에 고인 물이 진흙 바닥 위에 빛나고 있다. …… 그리고 그림 물감을 잔뜩 써서 커다란 모래 언덕을 두텁게 옆으로 그렸다.

이 두 작품을 보면 확실히 내가 처음으로 그린 유화 습작이라고는 생각되지 않으리라. 솔직히 말하면 나 자신도 놀라고 있다.

나는 마차를 끄는 말처럼 혼신을 다해 그렸다. 나는 지금 죽을 것처럼 지쳐 있다. 어쨌든 유화 습작 7점을 단숨에 그렸으니까. 문자 그대로 숨도 쉴 수가 없다. 그래도 일을 내동댕이치거나 쉬고 싶지는 않다.

그러나 또 한 가지 하고 싶은 말이 있다. 그림을 그리고 있으면 여러 가지 물체가, 내가 이전에 보지 못했던 색채를 가지고 눈앞에 나타난다. 여러 가지 물체가 폭과 힘을 충분히 가지고 말이다.

이렇게 말하면 내가 나의 작품에 벌써 만족하고 있는 것처럼 들리겠지만, 그건 아니다. 그러나 나는 어느 지점까지는 만족하고 있다.

자연 속의 무엇인가가 눈에 띄면 그것을 한층 힘차게 표현하는 방법을 전보다 훨씬 잘 구사하고 있으니까.

— (홍순민, 87~89쪽.)

그러나 생활은 고달팠다. 빈센트는 헤이그에서 살기 위해 아버지 집으로 짐을 가지러 갔다가 다시금 아버지와 크게 다툰다. 석유 램프 사건을 안 부모는 당연히 격노하였다. 그의 아버지는 목사라고 하는 자신의 직업에까지 환멸을 느낄 정도였다. 나아가 아들이 신과 종교를 모욕했다고 생각했다. 빈센트는 종교에 대한 환멸을 분명히 드러냈다. 아버지는 아들에게 집을 나가라고 소리쳤다.[1]

이제 그에게 종교는 버려야 할 대상만이 아니었다. 그는 조직화된 종교에 대한 명백한 적대감을 드러냈다. 그리고 그는 그림을 시작했다. 그 후 처음으로 창녀들을 가까이했다. 그리고 끝없이 고뇌하면서도 스스로를 달랬다.

> 나는 그림 그리는 생활을 시작했다. 주사위는 던져진 셈이다. 그야 당분간은 곤란한 것투성이지만. 그러나 어떻게든 해내지 못할 것도 없지 않을까? 1월 1일에 나는 새 화실로 이사할 예정이다. 너도 상상할 수 있겠지만 나에게는 걱정거리와 불안이 산더미처럼 쌓여 있다.
> — 1881년 12월, 테오에게 보낸 편지.
> (홍순민, 47~53쪽 ; 최기원, 350~353쪽.)

> 대체 많은 사람들 눈에 나는 무엇일까? 나라는 인간이 있기는 한 것일까? 괴짜인가? 고약한 녀석인가? 사회적으로 아무런 지위도 갖지 않은, 또 가질 성싶지도 않은 사내인가? 요컨대 가장 지독한 불량배보다도 더 형편없다.
> 좋다, 정말 그렇다 하더라도 그처럼 아무것도 아닌 존재, 그처럼 너절한 사내의 염통에 무엇이 숨겨져 있는지를 나는 머지않아 내 작업을 통해 보여주고 싶다고 생각하고 있다.

1) 1881년 12월, 테오에게 보낸 편지. 홍순민, 47~48쪽 ; 최기원, 350~351쪽.

그것이 나의 야심인 것이다. 그러나 그 야심은 증오보다도 사랑에, 흥분보다도 침착하고 밝은 감정에 기초하고 있다.

그리고 실제로 몇 번씩 불쾌한 일로 싸우지 않으면 안 되는 때에도 역시 내 속에는 침착하고 청순한 조화와 음악이 있다.

예술은 완고한 제작, 쉬지 않는 제작과 끊임없는 관찰을 요구한다. 완고한 제작이라는 말에는 무엇보다도 먼저 끊임없는 제작을, 그리고 동시에 이러저러한 남들의 의견 가운데서 자기의 견해를 유지한다는 것도 포함되어 있다는 것을 이해하고 있다.

최근에 나는 화가들과 그리 많은 이야기를 하지 않았다. 그래도 별로 불편함을 느끼지 않는다. 화가의 말보다는 차라리 자연의 말에 귀를 더 기울이게 된다.

— (홍순민, 91~92쪽.)

위 편지에서도 우리는 빈센트가 당시의 화가들과는 상당히 거리가 있었음을 알 수 있다. 그러나 그것은 어떤 개인적인 인간 관계의 갈등이라기보다도 당시 아카데미즘에 젖은 화가들과 얘기하는 것을 쓸모없다고 느꼈다는 뜻일 것이다.

헤이그, 모브와 시엔을 만나다

1881년 12월, 실의에 빠진 빈센트는 번창하는 신흥 도시 헤이그로 가서 변두리의 집을 빌리고 그 주변을 그렸다. 그곳은 도시도 시골도 아닌 기묘한 중간 지대였다. 그런 그의 그림은 교외 주택지에 의해 도시와 전원이 분리된 역사상의 순간을 그린 유니크한 기록이기도 했다. 그림 속의 인간들은 비인간적으로 묘사되었다. 황야의 상공을 원을 그리며 나는 새는 작은 바다새가 아

니라 독수리와 같았다. 이제 그림 기술은 스스로도 믿을 수 없을 정도로 향상되었고 극적인 효과를 노린 원근법도 훌륭했다. 지평선에 개성 없는 건물이 늘어선 살풍경한 황무지를 느끼게 하고자 화면의 대부분을 공백으로 채웠다.

헤이그에서 그는 종형인 화가 모브Anton Mauve(1838~1888)를 찾았다. 이미 이즈라엘즈Jozef Israels(1824~1911), 마리즈, 메스닥Hendrik Willem Mesdag(1831~1915)과 함께 헤이그파의 거장이었던 그는 1872년 빈센트의 질녀와 결혼하여 그 전부터 빈센트와 친했다. 그는 빈센트에게 펜과 잉크를 버리고 유화를 시작하라고 권하며 인물 소묘의 기본을 가르쳤다.

또한 빈센트는 풀크리Pulchri 스튜디오에서 일주일에 두번 씩 야간에 모델을 두고 그림을 그렸다. 그리고 당시 화가이자 평론가로 널리 알려졌던 바이센브르흐Jan Hendrik Weissenbruch(1824~1903)에게도 격려를 받았다. 그는 모브와 달리 빈센트에게 유화와 함께 펜화를 계속하라고 권했다. 모브와의 관계는 의견 충돌로 곧 끝났지만 빈센트는 평생 그를 존경했다.

1882년 새해에 그는 후르닉Christine Clasina Maria Hoornik이라는 창녀를 알게되었다. 그가 시엔Sien이라고 부른 그녀는 그보다 세 살 위였으나 실제보다 더욱 늙어 보였다. 미혼이면서도 다섯 살 난 딸이 있었고, 그 전에도 두 명의 아이를 낳았으나 모두 죽었다. 빈센트를 만났을 때에도 임신중이었다. 그리고 알코올 중독에 성병을 앓고 있었다. 피임법이 개발되지 않은 당시의 창녀들은 끝임없이 임신해야 했다.

그녀에게는 아무런 매력도 없었으나 그녀의 불행 그 자체가 그의 마음을 사로잡았다. 그는 코르넬리아가 입었던 검은 드레스를 입은 그녀를 그리기도 했다. 어떤 전기 작가는 그녀가 임신한 아이가 그의 아이라고도 하지만[2) 그

는 그 사실을 인정한 적이 없다. 만일 그의 아이였다면 그의 성격상 죽을 때까지 숨겼을 리가 없다.

그는 오직 고뇌하고 학대받는 사람들에 대한 동정을 그녀를 그리며 남김없이 쏟아냈다. 그러나 그녀의 삶은 그런 동정을 받을 만큼 비극적이지 않았다. 그다지 빈곤한 가정 출신도 아닐 뿐 아니라 그녀가 창부가 된 것은 오히려 나약한 성격과 게으름 때문이었다. 처음에 그는 가끔씩 그녀를 찾았으나 얼마 후에는 그녀의 유일한 보호자가 되다시피 했다. 그는 다른 인물도 그렸으나 그 자신의 복잡한 감정을 가장 잘 표현할 수 있는 대상은 역시 시앵이었다. 다음 쪽에 있는 〈슬픔〉 그림 19 도 그 중 하나이다. 이 작품에 대해 스스로 자신의 최고 작품이라고 테오에게 써 보내기도 했다.

그 제목을 일부러 영어로 쓴 이유는 그가 언제나 떠올린 영국 생활의 고뇌를 소화하고자 노력했기 때문이라고 해석할 수 있다. 그는 여전히 디킨스와 조지 엘리엇을 읽었고, 영국에서 시작한 신문 동판화 수집을 계속했다. 1870년부터 1880년까지 그는 『그래픽』을 212권이나 수집했다. 그리고 그것들 속에서 빈민 구제소 같은 작품³⁾의 아이디어를 얻었다.

이무렵 암스테르담에 사는 화상 숙부에게 헤이그 풍경화를 12점 그려 달라는 주문을 받고 그림을 보내자 다시 6점을 더 그려 달라는 부탁을 받게 되었다. 그러나 추가로 그려 보낸 작품에 대해 아무 말도 없이 주문은 끝나 그는 절망에 빠졌다. 게다가 그는 무서운 성병에 걸려 출산을 위해 입원한 시엔과 함께 응급 치료를 받으며 자신도 3주간이나 입원해야 했다.

2) 1970년대 초 영국인 케네스 윌키Kenneth Wilkie가 그러한 주장을 했으나 신빙성은 없다.
3) 1883년 1월, 테오에게 보낸 편지. 홍순민, 55쪽; 최기원, 354쪽.

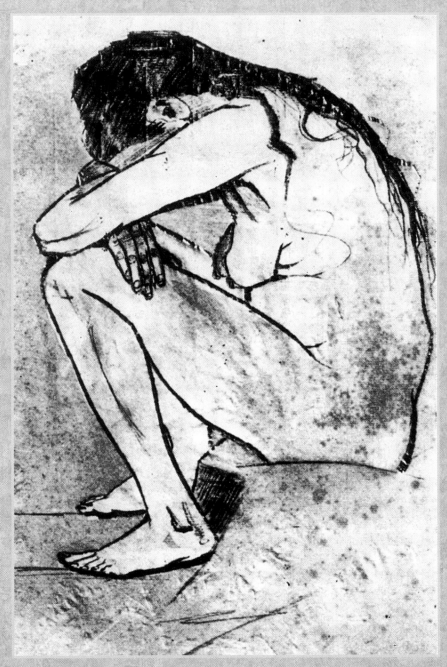

그림 19 | 슬픔 | 1882, 연필·초크, 44.5×27cm, 윌셀 미술관

시엔이 출산을 하자 빈센트는 그들 모자와 함께 살았다. 부모도 헤이그 화가들도 당연히 그 일을 못마땅하게 생각했다. 그는 더욱더 고립되었으나 빈센트는 오히려 진정한 행복을 느꼈다. 그는 요람에 누워 잠자는 아기나 어머니의 품에 잠든 아기를 그렸다. 그 그림에는 아기에 대한 그의 사랑이 절절이 나타나 있다.

그는 시엔을 '어두운 밤을 비추는 별'이라고 불렀을 정도로 그녀와 행복했으나 아무도 그것을 이해하려 하지 않았다. 오히려 사람들은 그를 부도덕하다고 비난했다. 이 사실을 알게 된 부모는 그를 정신병원에 수용하려고까지 했다. 물론 빈센트는 그들에게 격분했다. 그 사건으로 그는 결코 아버지를 용서할 수 없다고 말할 정도였다.

빈센트는 행복한 가정을 만들고자 노력했으나 시엔은 가정적인 일에 너무나도 서툴렀다. 그래도 그는 아이를 끔찍하게 사랑했고 시엔에게 새 삶을 찾아 주고자 노력했다. 그러나 신경 과민이었던 그녀는 출산 후 우울 상태에 빠졌고 오랫동안 젖어 있던 창녀 생활로 인해 새로운 삶은 불가능해 보였다.

그녀와의 관계는 보리나주의 빈곤한 광부들과의 관계와도 같았다. 그는 타락한 여인을 구원하고자 했다. 그러나 담배를 피우는 그녀를 그린 스케치에서 알 수 있듯이 그녀의 태만으로 그 환상은 곧 깨지고 말았다. 그래서 안정을 추구한 그의 노력은 그녀의 제멋대로의 행동에 간단히 무너지고 말았다. 테오가 보내준 돈으로는 다섯 명이나 되는 시엔 가족의 입에 풀칠하기도 어려워 그녀는 창녀로 되돌아가고자 했다. 게다가 그녀의 난폭한 동생은 돈 문제로 빈센트를 폭행하기까지 했다. 1883년이 되자 테오가 빈센트에게 그녀와 헤어지기를 요구했다. 처음에는 거절했으나 결국은 파국이 오고 말았다.

새로운 화법을 시도하다

빈센트는 그 비참함에서 벗어나고자 다시 교외로 나가 유화를 그렸다. 그는 우연한 계기에 처음으로 튜브에서 바로 짜낸 물감을 두껍게 칠하게 되었다. 여기서 그는 자신의 새로운 가능성을 발견했다.

> 인물은 딱딱한 붓으로 약간 강한 터치로 단숨에 칠했다. 어린 나무들이 대지 위에 흔들림 없이 힘차게 뿌리내리고 있는 모습은 감동적이었다.
> 맨 처음 나는 그것을 붓으로 시작했으나, 이미 바탕이 되는 대지를 두꺼운 그림 물감으로 칠해 놓았기 때문에 붓의 터치는 아무런 효과도 낼 수 없었다. 그래서 나는 뿌리와 줄기는 튜브에서 바로 짜내면서 모양을 만들었고 약간의 붓질로 형태를 다듬었다. 그제서야 나무들이 그림 속에서 자리잡고, 그림 안에서 솟아오르고, 그리고 깊이 뿌리를 내렸던 것이다.
> 어떤 의미에서는 유화를 배우지 않았던 것을 나는 기뻐하고 있다. 만일 배웠더라면 아마도 이런 인상은 대수롭지 않게 보아 넘겨버렸을 것이다.
> — 1882년 9월, 테오에게 보낸 편지.
> (홍순민, 100~101쪽 ; 신성림, 75쪽.)

그러나 그는 전통적인 생각에 입각해서 습작과 완성작을 분명히 구별했다. 이미 인상파는 그런 구별 없이 완성작도 교외의 공기 속에서 순간적으로 그렸으나, 그는 아직도 그런 생각을 하지 못했다. 완성작은 습작해 온 자연을 창의력과 상상력으로 고쳐 다시 그려야 한다고 생각했던 것이다.

당시 작품에는 숲 속에 단 한 사람의 여성이 서 있는 모습이 많았다. 그것은 영국 동판화에서 힌트를 얻은 것이었다. 자연을 그대로 그리지 않고 조용한 장소에 홀로 멈추어 선 신비한 인물에서 정감을 불러일으키고자 했다. 그

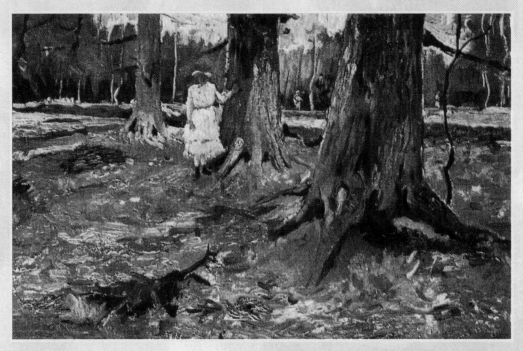

그림 20 **헤이그 숲 속의 흰 옷 입은 소녀** | 1882, 유화, 39×59cm, 오테를로, 크뢸러 뮐러 국립미술관

의 의도는 상징적인 것이 아니고 인물에 특별히 다른 의도를 부여한 것도 아니었다. 오직 자연의 전경에 자신의 솔직한 반응과 감정을 부여한 것이었다. 곧 그가 고독하면 풀은 젖어 있고 소는 얼음처럼 굳은 들판을 그냥 방황하고, 그가 행복하면 태양은 빛나고 꽃은 불처럼 타올랐다.

이러한 제작 태도는 전혀 의도적인 것이 아니라 철저히 본능적인 것이었다. 파리에서 막 생긴 인상파 등의 새로운 생각이나 채색 방법은 그와는 아직 무관했다. 그는 여전히 졸라류의 자연주의를 벗어나지 못하고 공쿠르 형제, 위고, 디킨스 등을 읽고 있었다. 사실 빈센트가 시도한 새로운 그림은 자신의 예술관과 배치되는 것이기도 했다. 그러나 그의 그림에는 여전히 자신의 사회적인 관심이 뚜렷이 남아 있었다. 예컨대 무료 급식소에 모인 사람들을 그린 그림은 『그래픽』에 실린 같은 주제의 삽화를 그대로 그린 것이었다.

드렌테와 누에넨, 자연을 찾아 떠나다

1883년 9월, 30세의 빈센트는 1년 10개월간의 헤이그 생활을 끝내고, 시엔과 아이들의 슬픈 전송을 받으며, 사람들이 거의 살지 않는 네덜란드 동부의 황량한 드렌테Drenthe 지방으로 떠났다. 그야말로 '자연과 혼자서' 대결하기 위해서였다. 도시에서 해방된 그는 광막한 그곳에서 황야의 농부와 오두막을 비롯한 일련의 소묘를 그렸다. 사람들은 마치 땅 속에서 살고 있는 것처럼 보였다. 우울한 풍경은 시엔의 소식을 한없이 기다리다 지친 그의 슬픔과 일치했다.[4]

4) 시엔은 1901년 결혼했으나 3년 뒤 투신 자살했다.

요즈음 나는 심한 불안과 슬픔과 까닭 없는 좌절과 절망감에 사로 잡혀 있다는 사실을 너에게 털어놓아야겠구나.

나는 한 여인의 운명을, 나의 소중하고 가련한 작은 천사와 그녀의 아이의 운명을 걱정하고 있다. 그들을 도와주고 싶지만 그럴 수가 없구나.

— 보나푸1, 40쪽에서 재인용.

다시 유화를 그렸으나 그것은 소묘와 크게 다르지 않아 마치 유화로 소묘를 한 것과 같았다. 그런데 황야를 누비며 혼자서 그림을 그리는 가운데 짙은 어둠과, 윤곽을 따라 빛나는 빛이라고 하는 네덜란드 회화의 핵심을 발견했다. 물론 그것도 어떤 모색에 의한 것이라기보다도 그의 본능적인 표출에 불과했다. 황야의 작은 집이나 토탄을 캐는 여인들의 초상도 문명과 완전히 단절된 자연을 동경한 그에게는 불만이었다.

빈센트는 그곳에서 테오에게 화상 일을 그만두고 같이 그림을 그리자고 권유하는 긴 편지를 많이 썼으나 테오는 거부했다.

12월, 겨울이 되어 그림 그리기가 어려워지자 그는 3개월간의 드렌테 생활을 끝내고 네덜란드 남부 벨기에와 접경 지역인 누에넨Nuenen의 아버지 집으로 돌아갔다. 그러나 그는 테오에게 가족들이 자신을 미친 개 보듯이 했다고 썼다. 부자간의 갈등은 더욱 깊어져 아버지의 모든 것에 반항하게 되었다. 그는 교회와 교인들을 위선자라고 비난했다. 아버지는 자신이 혐오하는 졸라와 공쿠르 그리고 모파상의 소설에 빠져 있는 아들을 비난했다. 당시 그런 자연주의 소설들은 보수층에게 증오의 대상이었다.

그럼에도 불구하고 아버지는 목사관 뒤뜰의 세탁장을 화실로 제공했다. 그는 그곳에서 1883년 12월부터 1885년 11월까지 꼭 2년을 보내면서 280점

의 소묘와 수채화, 그리고 그만큼의 유화를 그렸다. 그의 그림은 드렌데에서의 우울한 그림자를 벗고 차차 밝아졌다.

그는 가족과의 불편한 관계 때문에 폐허에 갇힌 죄수처럼 느꼈으나 부상당한 어머니를 간호하면서 다시 관계가 좋아졌다. 그림을 좋아하는 어머니는 그의 그림에 기뻐했다. 종교로 상징된 아버지에 대한 사랑이 예술의 어머니에게로 옮겨졌다. 어머니를 헌신적으로 간호하는 그를 본 아버지도 함께 기뻐했다.

어머니가 완쾌되면서 그는 시골 여기저기를 다니며 그림을 그렸다. 땅을 갈고 씨를 뿌리는 농부들, 숲속의 빈터에서 닭에게 먹이를 주는 여인들을 그렸다. 이 무렵 이웃 섬유 공장의 주인 딸인 마르호트Margot Begeman[5]가 필요 이상으로 빈센트를 따랐다. 그러나 그보다 열 살이나 많은 마흔 한 살의 그녀에 대해 가족은 불안해 했다.

그러나 당시의 빈센트는 시엔에 대한 가책으로 괴로워하면서 그녀와 헤어지게 만든 테오를 저주했다. 당시의 테오는 보수적인 구필 화랑측과도 갈등이 있었다. 아직 무명이었던 인상파에 매료된 그는 최초로 피사로의 작품을 팔았다.

이 무렵 인상파 화가들은 마지막 인상파 전이 열리고 난 뒤 모두 파리를 떠났다. 1884년 제1회 앵데팡당 전이 열렸다. 20대의 쇠라가 그곳에 점묘로 그린 〈아니엘의 수욕〉을 출품하여 인상파를 잇는 새로운 미술의 선구자로 대두했다. 특히 시냐크Paul Signac(1863~1935)가 그를 새로이 추구해야 할 예술의 전형으로 보았다. 그 때 '마네 사건' 이 생겼다. 1883년에 죽은 그의 회고전

5) 폴라첵, 149쪽은 루이제라고 한다.

을 친구인 교육부 장관이 열려고 하자 제롬이 격렬하게 반대한 것이었다. 인상파에 대한 적의는 여전히 그대로였다.

그다지 크지 않은 빈센트 화집이라면 보통 누에넨 시대의 작품부터 시작한다. 화집을 편집하는 사람들은 장삿속에서인지 아니면 스스로 감상적이어서인지는 모르나 운명적 대비를 좋아하여 화집의 첫 그림은 〈누에넨 교회를 나오는 사람들〉 그림 21 로, 그리고 마지막 그림은 죽기 직전인 1890년에 그린 〈오베르의 교회〉 그림 22 로 두고 서로 대치시킨다.

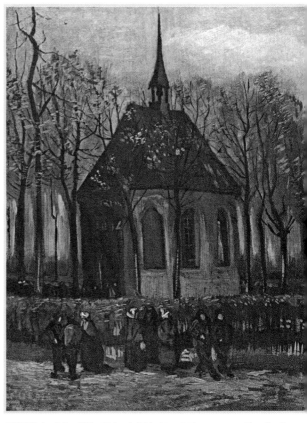

그림 21 **누에넨 교회를 나오는 사람들** | 1884, 유화, 41×32cm, 암스테르담, 빈센트 반 고흐 미술관

아버지의 작은 교회를 그린 이 첫 그림은 을씨년스러운 1월의 풍경이어서 춥고 어두운 느낌이다. 반면 화창한 봄인 6월에 그려진 〈오베르의 교회〉는 밝고 맑은 느낌이다. 이렇게 느낌이 전혀 다른데도 그 두 그림은 고립된 하나의 건물을 그린 구도에서 공통되므로, 그러한 고립이야말로 빈센트의 외로운

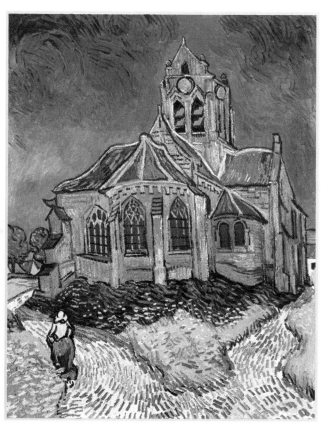

삶이 투영된 그의 특징이라고들 한다.

그러나 이는 지나친 이야기이다. 그에게는 고립되지 않은 건물을 그린 풍경화가 많이 있다. 교회 그림만이 고립된 건물을 그린 것인데 교회란 대부분 고립되어 있기 마련이다. 실제로 빈센트는 병상에 누워 있는 어머니를 위로하기 위하여 이 그림을 비롯해 목사관 등을 그렸다.

누에넨 교회는 지금도 여전히 남아 있다. 그리고 교회 부근에는 빈센트의 가족이 살았던 목사관, 빈센트에 관한 자료관, 빈센트의 기념비, 아버지의 묘가 있다.

일하는 사람들을 그리다

누에넨에서 빈센트는 노동자들이 사는 오두막 그림을 주로 그렸다. 그 대부분은 밖에서 그렸다. 그는 아침 일찍 집을 나서며 약간의 빵과 치즈만 챙겼

다. 어머니는 풍족한 도시락을 준비했으나 그는 고기 따위는 사치라며 거부했다. 그러나 유일한 즐거움인 코냑은 예외였다. 그림을 그리면서 그가 놀란 것은 집안의 대부분을 차지한 거대한 직기였다. 그 좁은 공간에서 기계와 인간은 하나였다. 초기 스케치에서 기계는 거대하고 상세하게 그렸으나 인간은 그가 말했듯이 '기계 속의 유령'처럼 흐릿하게 윤곽만 그렸다. 그것은 기계에 사로잡힌 비참한 노동을 상징한 것이었다. 그러나 일부 미술사가들은 몽상자나 명상자로 묘사했다고 감상적으로 보았다.

1884년 1월부터 6월 사이 그는 소묘에서 유화로 옮겨가며 직기들을 그렸다. 그러나 〈직조공〉 그림 23 을 비롯하여 그때 그린 그림들은 기계와 인간을 거의 구별할 수 없게 어두운 색조로 그린 음울한 분위기에다가 조악한 힘으로 충만한 것들이기는 마찬가지였다. 피사로와 같은 화가들의 그림에 익숙했던 테오는 형의 어두운 그림들에 실망했다.

하지만 테오는 빈센트의 즐거운 생활에 기뻐했다. 특히 마르호트와의 사랑이 그랬다. 그러나 빈센트의 과거를 잘 알고 있던 그녀의 집안은 그들의 교제를 탐탁치 않게 생각했다. 그 결과 그녀는 정서 불안에 빠졌다. 7월, 산보 중 그녀는 발작을 일으켜 쓰러졌다. 약을 먹고 자살을 기도한 것이었다.[6]

빈센트는 마을 사람에게 실내를 장식할 사계절의 그림을 의뢰받았다. 그는 밀레의 영향이 뚜렷이 나타난 그림들을 그렸다. 그러나 보수를 받지는 못했다. 그 후 그는 농민의 묘사에 더욱 열중했다. 그들은 결코 이상화되지 않은 모습으로 캐리커쳐 정도로 보여서 노동의 의미를 명확하게 드러내고 있

6) 보나푸1, 16쪽은 그녀가 '인상주의를 과격한 파괴주의로 잘못 이해하여' 자살했다고 하나 의문이다.

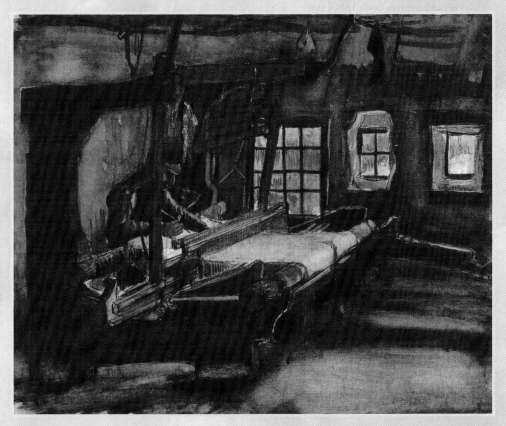

그림 23 작은 창문이 있는 실내의 직조공 | 1884, 연필·수채·잉크, 35.5×44.6cm, 암스테르담, 빈센트 반 고흐 미술관

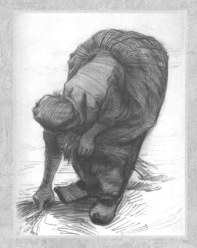

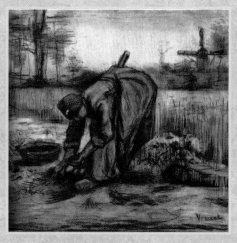

그림 24 **이삭 줍는 농촌 여인** | 1885, 초크,
51.5×41.5cm, 에센, 폴크방 미술관

그림 25 **감자를 심는 여인** | 1885, 초크, 41.7×45.2cm,
프랑크푸르트 국립미술관

다. 1884년부터 1885년에 걸친 추운 겨울, 그는 열심히 농민들을 그렸다.

지금까지 빈센트의 그림에 영향을 미친 것으로 분석된 사람들 중에 그다지 주목받지 못한 화가가 노동 화가 샤를 폴 르누아르Paul Renouard(1845~1924)이다.[7] 빈센트는 1885년 겨울, 〈감자를 먹는 사람들〉그림 27을 그릴 무렵 테오에게 보낸 편지에서 르누아르가 1884년 10월 『일루스트라시옹』L'Illustration에 그린, 리용의 파업 노동자 그림을 보내 달라고 부탁했다. 빈센트는 그 그림이

7) 이 점에 대한 최초의 논문은 린다 노크린의 다음 글이다. Linda Nochlin, "Van Gogh, Renouard, and the Weavers' Crisis in Lyons", The Politics of Vision : Essays on Nineteenth-Century Art and Society, Thames & Hudson, 1989, pp. 95~119.

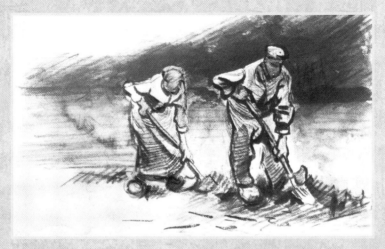

그림 26 땅을 파는 농부들 | 1885, 초크, 20.0×33.0cm, 오테를로, 크뢸러 뮐러 미술관

야말로 "가장 아름다운 것으로서, 삶과 그 깊이를 볼 수 있어서 밀레, 도미에, 르파주Lepage에 필적한다"고 말했다. 그는 그 앞뒤의 편지에서도 이 그림에 대해 계속 언급했다.

르누아르는 앞에서 이미 보았던 도레나 허코머 또는 필데스와 같이 사회적 문제를 여러 잡지에 그린 화가들 중 한 사람이다. 특히 그는 1880년대에 가난하고 억압받는 사람들을 즐겨 그렸다. 그것들은 당시의 화려한 인상파와는 아무런 관련이 없는, 지극히 조용하고 사색적인 분위기 속의 지치고 병든 고독한 노동자 그림들이었다. 빈센트 역시 1884년을 전후한 누에넨 시절, 유

화, 수채, 소묘 등 30점 이상으로 고독한 직공을 더욱 종교적으로 그렸다.

여기서 우리는 빈센트가 전통적인 유화보다도 사회적 삽화에 깊은 관심을 기울였고, 그 자신 그러한 그림을 즐겨 그리려고 했다는 점을 중시할 필요가 있다. 그 뒤 파리에 간 빈센트가 이러한 그림들에 대한 관심보다도 인상파적 표현에 더욱 깊은 관심을 갖게 된 것은 그 자신의 내면이 변화되어서가 아니라 그것을 표현하는 기법상의 변화라고 보는 것이 옳다.

그러나 당시의 그런 그림들은 정치적인 의도와는 무관한, 말하자면 인도주의적인 것에 그쳤다. 그림만이 아니라 빅토르 위고나 조지 엘리엇 등의 문학에서도 그러한 경향은 마찬가지였다. 그러한 소박한 인식으로부터 치열한 사회 의식이 예술에서 나타난 것은 독일의 하인리히 하이네Heinrich Heine(1797 ~1856)의 시와 게르하르트 하우프트만Gerhart Hauptmann(1862~1946)의 연극, 그리고 케테 콜비츠Käte Kollwitz(1867~1945)의 그림에 와서였다.

아버지의 죽음과 〈감자를 먹는 사람들〉

누에넨에서 아버지와의 갈등은 더욱 커졌다. 무신론자인 졸라를 미워한 아버지와는 그의 소설을 두고 격렬한 논쟁을 벌이기도 했다. 빈센트는 고독했다.

3월의 어느 밤, 사생에서 돌아오는 길에 석유 등불 아래 흰 수건을 머리에 두른 가족이 모여 앉은 정경을 보고 그것을 그리기 시작했다. 〈감자를 먹는 사람들〉[8] 그림 27 이었다. 이 무렵 그의 아버지가 돌아가셨다.

8) 이 그림은 현재 두 개이다. 하나는 81×112cm, 암스테르담, 국립 빈센트 반 고흐 미술관, 또 하나는 72×93cm, 오테를로, 크뢸러 뮐러 미술관.

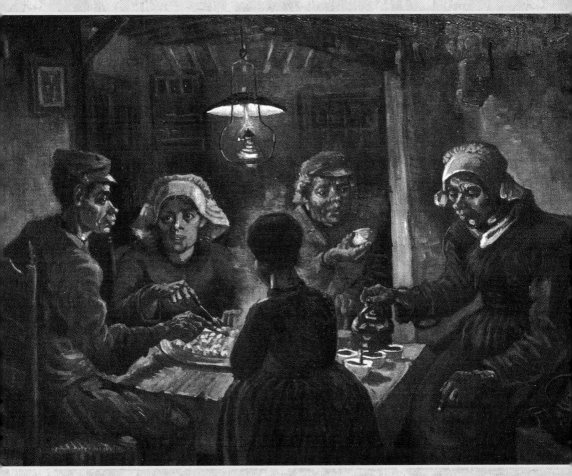

그림 27 **감자를 먹는 사람들** | 1885, 82×114cm, 암스테르담, 빈센트 반 고흐 미술관

그림 28 **펼쳐져 있는 성경** | 1885, 유화, 65.5×79cm, 암스테르담, 빈센트 반 고흐 미술관

당시 편지에는 아버지의 죽음에 대해서 한 마디도 쓰여 있지 않았다. 아버지가 죽은 뒤 빈센트는 정물에 열중했다. 성경과 졸라의 소설을 함께 놓은 정물이었다. 바로 〈펼쳐져 있는 성경〉 그림 28 이었다. 흐릿한 성경에 비해 분명하게 그려진 졸라의 『삶의 환희』는 아버지에 대한 빈센트의 적의를 상징했다는 해석이 있다. 가족들의 비난에도 불구하고 그는 아버지를 용서하지 않았다는 것이다. 그러나 이러한 해석도 과도한 것이 아닐 수 없다.

아버지의 죽음으로 그 자신도 더 이상 제작에 몰두할 수 없었다. 그것은 그에게 고문과도 같았다. 자신의 마음을 사로잡은 우울과 의문 그리고 불신을 씻을 수 있는 유일한 방법인 작업, 마음의 악마를 쫓을 수 있는 유일한 방법인 그림이 불가능해진 것은 그에게 엄청난 고통이었다.

그래서 그는 독서에 열중했다. 먼저 들라크루아의 색채 사용법을 이론적으로 설명한 책을 읽었다. 그의 생생한 색채의 비밀을 알고 싶어서였다. 인상파 화가들이 등장하기 전부터 들라크루아는 외제느 슈브뢸Eugène Chevreul의 색채 이론, 곧 고유색이란 없고 색채는 이웃한 색채와 상호 영향을 준다는 것을 처음으로 해명한 과학적 이론을 받아들였다. 들라크루아는 그러한 보색 효과를 적절하게 사용했다.

그리고 막 출간된 졸라의 『제르미날』Germinal을 읽었다. 그것은 빈센트에게 보리나주 시절을 회상하게 만들었다. 그리고 자신이 그린 〈감자를 먹는 사람들〉에 만족감을 느꼈다. 그는 그것을 파리의 테오에게 보냈다. 그것에 대해 빈센트는 테오에게 상세히 편지에 썼다.

나는 램프등 밑에서 감자를 먹고 있는 이 사람들이 접시를 드는 것과 같은 그 손으로 대지를 팠다는 것을 강조하려 했다. 곧 이 그림은 '손과 그 노동'을

얘기하고 있다. 그리고 그들이 얼마나 정직하게 스스로의 양식을 구했는가를 얘기하고 있다.

나는 우리들 문명화된 인간과는 전혀 다른 생활 방법이 있다는 인상을 주고 싶었다. 따라서 누구나 다 갑자기 이 그림을 좋아해 주기 바란다던가 칭찬해 주기를 바라는 것은 결코 아니다. …… 이 그림이야말로 진정한 농민화라는 것을 인정받게 되리라.…… 농민들의 소박한 모습을 그대로 그리는 편이, 농민에게 진부한 매력을 부여하여 그리는 것보다 훨씬 좋은 결과를 얻는다고 나는 생각한다.

나는 귀부인 같은 사람보다도 농민의 딸이 훨씬 아름답다고 생각한다. 먼지투성이고 누덕누덕 기운 자리 투성이인 푸른 치마를 입은 농민의 딸이.

그 질박한 옷은 바람이라든가 햇빛이라든가 기후에 따라 실로 미묘한 색감을 띤다. 농민이란 단정한 옷차림으로 일요일에 교회에 가는 모습보다도 검정 코르덴의 작업복을 걸치고 밭에 있을 때의 모습이 훨씬 진실하다.

따라서 농민화에 어떤 특정한 유창함을 부여하는 방식은 잘못된 것이다.

농민을 그린 그림에 베이컨이나 담배나 감자의 물씬한 냄새가 그득 차 있는 경우 — 그렇다, 그것은 불건전한 그림이 아니다. 마구간에 말똥 냄새가 나는 경우 — 그렇다, 말똥 냄새는 마구간에 으레 있는 것이다.

밭에서 익은 강냉이나 감자 냄새가 나고 새똥이나 거름 냄새가 나는 경우 그것은 건전한 것이다. 특히 도시 인간들에게는 말이다. 이러한 그림은 도시인에게 무엇인가를 가르치리라. 그러나 향수 냄새가 풍기는 것과 같은 것은 농민화에 필요 없다.

우리는 항상 '진실한', 그리고 '정직한' 무엇인가를 만들어 내지 않으면 안 된다. 농민의 생활을 그린다는 것은 진지한 일이다. 예술을 진지하게 생각하고 인생을 진지하게 생각하는 사람들에게 진실한 마음을 불러일으키려고 하는 그림을 만들고자 하지 않는다면 나는 나 자신을 책망하지 않을 수 없다.……

우리는 틀림없이 농민의 한 사람이 되어 농민이 느끼거나 생각하는 그대로 농민을 그려야 한다. 농민은 여러 가지 점에서 문명화된 세계보다도 훨씬 멋진 하나의 세계를 형성하고 있다.

— 1885년 4월 30일, 테오에게 보낸 편지.

(홍순민, 61~64쪽 ; 최기원, 357~359쪽 ; 신성림, 112~115쪽.)

이 그림은 그때까지 그려진 어떤 농민화와도 달랐다. 예컨대 그가 사랑했던 쥘 브르통의 〈아르토와 추수의 축복〉 그림 6 ▶58p에서 강조된 농촌 의식의 경건함에서 나타난 영원성에 비해, 빈센트의 그림엔 보다 현실적인 농촌 모습이 드러나 있었다. 그는 종교를 상징하는 십자가를 그림 윗구석에 보잘것없이 작게 그려 그림 전체로 보면 거의 무의미하게 처리해 버렸다.

이 그림에 대해서도 여러 가지 해석이 있다. 예컨대 그림 속의 인물들은 전혀 말도 하지 않고 각자 고립되어 피로와 인내로 가득 찬 침묵만을 강요당하고 있다는 해석이다. 그러나 이 역시 너무나도 감상적인 것이 아닐까? 그야말로 죽지 못해 감자로 먹고 사는 빈곤한 식사 시간이 아닌가? 당연히 침묵하는 시간이 아닌가? 빈센트는 오히려 건강한 농촌의 삶을 표현하고자 한 것이 아닐까? 적어도 위 편지에 기대어 본다면 우리는 그렇게 이해해야 한다.

또 다른 해석은 최근 사회사적인 차원에서 제기된 것이다. 곧 위 편지에서 빈센트가 "우리들 문명화된 인간과는 전혀 다른 생활 방법이 있다는 인상을 주고 싶었다"는 부분에서 빈센트가 그 그림을 농민이 아닌 도시의 부르주아에게 보여 주고자 의도했다는 것이다.[9]

9) 그리젤다 폴록Griselda Pollock이 처음 제기하고 린다 노클린Lynda Nochlin이 따른 견해이다. 전자는 Griselda Pollock, 'Van Gogh and the Poor Slaves : Images of Rural Labouras

이러한 지적은 옳다. 편지에서도 이러한 의도는 분명하게 드러난다. 그러나 그렇다고 해서 빈센트가 자신의 그림을 농민들이 사랑해 주기를 바라지 않았다고 볼 수 있을까? 설령 이런 해석만이 가능하다고 해도 그것이 무슨 의미를 갖는 것일까? 자신이 문명의 인간임을 자처한 것은 아니지 않을까?

빈센트는 도시 부르주아가 아니었다. 노동자였다. 그는 목사의 아들이었으나 그 아버지도 가난했다. 그는 화랑과 서점의 점원이었고, 비록 전도사였으나 보리나주에서는 노동자와 똑같이 생활했다. 그는 오로지 그림을 그리며 살 때에도 노동자나 농민과 같이 살았다. 더욱이 이 그림을 그린 당시는 물론 그 전부터도 그의 아버지를 거역하여 중산층의 사회 규범에 따를 것을 거부했다.

그는 이 그림으로 농민 화가가 되고자 한 꿈을 이루었다. 그것은 농민을 그려서가 아니다. 농민처럼 느끼고 살며 그 느낌을 그대로 그렸기에 그는 진정한 농민 화가였다.

그러나 농민들은 결코 그를 환영하지 않았다. 〈감자를 먹는 사람들〉의 여자 모델이 임신한 사실로 빈센트가 누명을 써서 더 이상 인물을 그릴 수 없게 되었다. 누에넨의 주임 신부는 교구민이 빈센트를 위해 모델이 되는 것을 금지했다.

그래서 그는 다시 도시를 그리워하여 암스테르담을 자주 드나들었다. 그

Modern Art', Art History, 11:3 (September 1988): 408~432. 그리고 후자는 Linda Nochlin 'Abstraction and Populism : Van Gogh', Stepyhen F. Eisenman 외, Nineteenth Century Art : A Critical History, Thames & Hudson, 1944, pp. 255~273. 김영나, 『서양 현대미술의 기원』(시공사, 1997), 49쪽에는 노클린이 소개되어 있으나 저자는 노클린이 빈센트를 중산 계급이라고 했다고 부정확하게 인용하였다.

곳에서 그는 렘브란트, 루벤스, 벨라스케즈, 들라크루아의 색채에 매료되었다. 그 후 누에넨에서 그린 최후의 가을 풍경이나 인물에는 밝은 색조가 조금씩 드러나기 시작했다.

그러나 그는 도시에서 본 아카데미의 그림들이 싫었다. 그래서 아카데미의 그림들을 다음과 같이 비판했다. 그것은 농민 화가로서 자기 선언이기도 했다.

'천사를 그린다! 흥, 누가 대체 천사를 보기나 했단 말인가?' 라는 쿠르베의 말을 남들은 비웃을지도 모른다.

그러나 나는 가령 〈할렘의 재판〉에 대해서 그와 같이 말하고 싶다 — 흥, 대체 누가 할렘의 재판을 보았느냐고. 거기다 그 밖의 〈대승정의 접견〉 등의 그림처럼 많은 무어인이나 스페인의 그림은 세로 가로 모두가 엄청나게 큰 역사화가 전부다. 대체 이것은 모두 무엇을 위해서인가? 그리고 이것은 모두 어쩌자는 심산일까? 이것들은 대개 모두 몇 해가 지나면 곧 진부하고 재미도 없는 것이 되어 더욱더 따분한 것이 되어 버리는 것이다.

…… 현재 미술통이라고 하는 친구들이 B. 콩스탕 같은 화가의 그림이라든가, 내가 모르는 스페인의 어느 화가가 그린 〈대승정의 접견〉 앞에 서면, 거만스런 표정으로 '잘된 기교'에 대해서 뭐라 말하는 것이 습관처럼 되어 있다. 그러나 그 같은 친구들이 농부 생활의 한 장면, 가령 라파엘의 소묘 앞에 서면 아까와 똑같은 표정으로 기교에 대한 비평을 하리라. 너에게 묻지만 테크닉을 칭찬 받는 저것들의 어느 그림 뒤에 어떤 인간이, 어떤 관찰자와 사색자가, 어떤 성격이 있는가? 나는 정말이지 그 모든 이국적인 그림이 작업실 안에서 그려졌다는 사실에 충격을 받는다. 밖으로 나가 직접 그려야지!

보통 농부와 그 오두막을 그리는 데도 얼마나 열심히 뛰어 돌아다니며 일을 하지 않으면 안 되는가를 생각해 본다면, 많은 화가가 그 이국적인 주제

— 〈할렘의 재판〉이나 〈대승정의 접견〉과 같은 — 나 색다른 주제를 위해서
하는 여행보다도 이러한 여행이 한층 더 길고도 고생이 심한 것이라고 말하
고 싶다.

날마다 농가에서 농부처럼 살아야 한다. 여름에는 무더위를, 겨울에는 눈
이며 지독한 추위를 견뎌 내며 야외로 나가는 것이다.

얼른 보아 넝마주이라든가, 거지라든가, 또는 노동자를 그리는 일만큼 간
단한 일은 없을 것 같지만, 사실 회화에서는 일상적인 인물만큼 그리기 어려
운 화재畵材도 없다. 내가 알기로는 땅을 파는 농부, 불에 냄비를 거는 여자,
바느질을 하는 여자를 스케치하고 유화로 그리는 법을 가르치는 아카데미는
하나도 없다. 반면에 어떤 도시에서건 전혀 이름도 알려져 있지 않는 그런 거
리에도 역사적인 아라비아풍의, 현실적으로는 존재하지 않는 여러 인물을 위
한 모델을 갖춘 아카데미가 있다. 아카데미의 인물화는 모두 같은 방식으로
잘 구성되어 있다. '이젠 이 이상으로 할 수 없다'고 말하고 싶을 정도이다.
정말 결점을 찾을 수 없고, 하나도 나무랄 데가 없다. 내가 무엇을 말하려는
지 너는 벌써 알았으리라고 생각한다. 즉 나는 거기에서 아무런 새로운 것을
발견할 수가 없는 것이다.

밀레나 …… 도미에 같은 인물은 그렇지 않다. 그들도 물론 구성은 잘했지
만, 아카데미가 가르치는 방식은 아니다. 나는 본질적으로 근대적인 것, 본질
적인 성격, 진정으로 '그것은 창조된 것이다'라고 말할 만한 것이 빠져 있다
면, 한 인물이 제아무리 아카데믹하고 정확하게 그려졌더라도 현대 회화에
있어서 역시 피상적인 그림이라고 생각한다. 가령 그것이 엥그르 자신의 것
이라 하더라도 역시 그러하다.

그러면 인물이 더 이상 피상적이지 않다는 건 무엇을 의미할까? 그건 흙을
파고 있는 사람이 정말 파고 있는 경우, 농부가 정말 농부답고, 농부의 아내
가 촌부다울 때다.

그림 29 **브라방드의 촌부** │ 1885, 유화, 42.5×34cm, 암스테르담, 빈센트 반 고흐 미술관

밀레와 같은 화가는 그것을 딴 것보다 아름답다고 생각했던 것이다. 그 인체의 해부나 구조는 아카데미의 눈으로 보면 언제나 절대적으로 정확하다고 말할 수는 없을 것이다. 그러나 그것은 생명을 가지고 있다! 특히 들라크루아의 경우가 그렇다.

흙을 파는 사나이를 사진으로 찍어도 그 사나이는 네 의견으로는 흙을 파고 있지 않는 것이 확실하다.

설령 다리가 분명히 너무 길어, 허리와 골반이 지나치게 크더라도 나는 미켈란젤로의 인물을 훌륭하다고 생각한다.

밀레는 물체를 있는 그대로, 바꾸어 말하면 무미건조하게 분석하면서 느낀 대로 그리지 않고 그들이 직접 느끼는 대로 그리기 때문에 위대하다.

농부나 노동자의 모습은 장르로서 시작되었다. — 그러나 삽시간에 저 잊을 수 없는 거장인 밀레를 선두로 하고, 그것은 현대 예술 그 자체의 심장이 되었다. 그리고 앞으로도 그러하리라.

도미에와 같은 사람들은 높이 평가되지 않으면 안 된다. 그들은 선구자니까 — 사람들이 노동자나 농부의 모습을 그리는 일이 많아지면 많아질수록 나는 그만큼 더 기쁘다. 나에게 그보다 더 흥미 있는 일은 없다.

— 1885년 7월, 테오에게 보낸 편지.
(홍순민, 105~113쪽 ; 신성림, 117~127쪽.)

빈센트의 미술관을 집약한 것이라고 할 만한 위의 긴 인용은 여러 가지 면에서 흥미롭다. 그 중의 하나는 당시 아카데미즘의 한 흐름이었던 오리엔탈리즘에 대한 비판이다. 빈센트는 쿠르베처럼 단 한 마디로 오리엔탈리즘이 허구적인 환상임을 비판했다.

물론 그것은 오늘날 에드워드 사이드Edward Said[10]를 중심으로 비판되고 있

10) 졸역, 『오리엔탈리즘』, 교보문고, 1991.

는 제국주의의 식민지 침략술로서 오리엔탈리즘을 분석한 것에 이르는 것은 아니다. 그러나 그러한 분석은 당대는 물론이고 최근에 이르기까지 행해진 적이 없다. 그런 점에서 빈센트의 비판은 지극히 선구적인 것이라고 평가할 수 있다. 지금까지 미술사에서도 오리엔탈리즘은 정치적인 차원에서 비판되지 못하고 단지 미적인 차원에서 리얼리즘의 한 형태로 평가되어 왔다.

나는 앞에서 오리엔탈리즘의 대가였던 '제롬'이 빈센트의 20대 시절 미술계를 주도했고, 그는 빈센트가 근무한 구필 화랑의 사위였기에 빈센트가 특히 잘 알고 있었다는 사실을 밝힌 바 있다. 빈센트가 화가로서 출세하고 싶었다면 그의 제자가 되는 것이 첩경이었을 것이고, 빈센트로서는 그것이 그리 어려운 일도 아니었을 것이다. 그러나 빈센트는 처음부터 제롬류의 아카데미즘에 비판적이었고 그런 태도는 평생 그를 지배했다.

아카데미즘의 동양 묘사는 그야말로 환상이었다. 그들의 그림과 반대로 당시의 동양 현실은 제국주의에 의해 갈갈이 찢긴 식민지였다. 이러한 묘사는 현대 한국의 한국적 그림이라고 하는 아름다운 농촌 그림이나 탈춤 그림 따위에서도 그대로 재현되고 있다. 아니 현실을 무시하는 인물화나 정물화, 또는 풍경화 심지어 추상화 그 어디에서도 그러한 비현실은 전반적으로 존재한다. 그런 점에서 한국의 현대 미술은 인상파 이전의 19세기식 유럽 아카데미즘을 고스란히 답습하고 있다.

아버지가 죽은 뒤 어머니와 가족은 더 이상 누에넨에 머물 필요가 없어졌다. 빈센트도 안트베르펜에 가서 아카데미에 입학할 작정이었다.

이 구두라는 도구의 밖으로 드러난 내부의 어두운 틈으로부터

들일을 하러 나선 이의 고통을 응시하고 있으며

이 구두라는 도구의 실팍한 무게 가운데는

거친 바람이 부는 넓게 펼쳐진 평탄한 밭고랑을 천천히 걷는 강인함이 쌓여 있고

구두 가죽 위에는 대지의 습기와 풍요로움이 깃들어 있다

구두창 아래는 해 저물녘 들길의 고독이 깃들어 있고

고난을 극복한 뒤의 말없는 기쁨과

아기의 출산에 임박한 초조함과 죽음의 위협 앞에서의 전율이 스며들어 있다

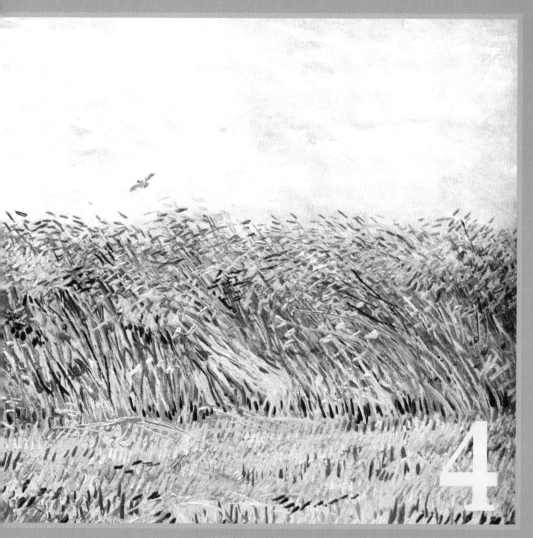

4

방황...
안트베르펜 · 파리 시대

1885~1888

1885~1888

안트베르펜에서의 방황과 모색

1885년 11월 말, 빈센트는 시원섭섭한 마음으로 영원히 조국을 떠났다. 그는 먼저 안트베르펜Antwerpen으로 갔다. 그러나 안트베르펜에 머문 시간은 다음해 2월까지 약 3개월에 불과했기에 사실 빈센트 삶의 넷째 장은 그 뒤 2년간 이어지는 파리 시대라 부르는 것이 더 적당하다. 그러나 안트베르펜에 있던 짧은 시간 동안 그의 그림은 근본적으로 변했다. 그곳에서 빈센트는 루벤스의 그로테스크할 정도로 인간적이면서도 숭고한 색조에 깊은 감명을 받았다. 그때까지 자신이 그린 어두운 색조의 그림에 불만을 느껴 원색을 사용하기 시작했다.

특히 루벤스의 적색과 청색은 그 후 빈센트의 그림에서 놀라울 정도로 그대로 사용되었다. 게다가 안트베르펜은 밝고 아름다운 곳이어서 누에넨 시절의 어두운 색채를 금방 잊게 만들었다. 빈센트는 그전부터 루벤스를 좋아했으나 그의 작품을 깊이 분석하고 자신만이 취할 수 있는 가치를 발견한 것은

그림 30 **십자가에서 내림** │ 루벤스, 판넬에 유화, 421×311cm, 안트베르펜

안트베르펜에 와서였다.

> 루벤스는 확실히 나에게 강한 인상을 주고 있다. 나는 그의 묘사가 너무나
> 도 훌륭하다고 생각한다. 나는 머리와 손 그 자체를 말하고 있다. …… 루벤
> 스가 순수한 적색의 강력한 필촉으로 얼굴 선을 그리는 수법과, 마찬가지로
> 강력한 붓질로 손가락을 그린 묘법에 실로 감동한다. 그 얼굴은 정말 살아 있
> 다. 그는 색채의 결합에 의해 조용함, 슬픔을 표현하고자 했다. 때로는 그 인
> 물은 공허하기도 하지만 제대로 그것을 표현하는 것에 성공한 사람이다.
> — 1885년 12월 8~15일, 테오에게 보낸 편지.

안트베르펜에서 빈센트는 당대의 그곳 화가들에 대해서도 깊은 관심을 가
졌고, 특히 그곳 중세 성당의 스테인드 글래스 사진 2 에도 매료되었다. 후자는
그가 아를에서 한때 빠졌던 고갱과 베르나르류의 장식적 그림이나, 아를 시
대 이후부터 배경을 단순한 원색으로 처리하는 기법에 깊은 영향을 주었다.

원색의 사용은 대담한 윤곽선과 원색을 사용한 일본 판화 〈목욕하는 두 여
인〉 그림 31 을 보면서 더욱 강화되었다. 아카데미에 입학하면 나아질 것이라고
생각하면서 졸라의 신작 소설 『작품』 *L'Oeuvre*(1886)의 첫 부분을 잡지에서 읽었
다. 그 책을 통해 인상파를 처음으로 알게 되었으나 자신이 그때까지 추구한
것을 후회하지는 않았다.[1]

빈센트는 그림을 제대로 배워 보겠다고 아카데미에 들어갔으나 거기에서
는 아무것도 얻을 수 없었다. 1886년 1월, 아카데미에 들어간 빈센트는 팔레
트를 살 돈이 없어 아무렇게나 만든 나무판을 들고 속사포를 쏘듯 격렬하게

1) 1885년 11월 28일, 테오에게 보낸 편지.

사진 2 스텔라의 창 | 16세기, 안트베르펜

그림 31 목욕하는 두 여인 | 오코 쿠니사다, 1868, 채색 목판화, 37.4×25.1cm,
암스테르담, 빈센트 반 고흐 미술관

그림을 그렸다. 그러나 진부한 농민화를 그렸던 아카데미의 교장은 빈센트를 이해하지 못했다. 그는 빈센트에게 데생반으로 옮기라고 명령했다. 빈센트는 수치심과 분노에 떨며 당장 데생반으로 옮겼다. 빈센트의 이상한 용모와 그림을 본 데생반에서도 소동이 일었으나 그는 인체의 표현법을 배우고자 열심히 그렸다. 그러나 그는 그곳에 도저히 적응할 수 없었다. 게다가 그의 건강과 생활은 최악의 상태였다.

드디어 폭발이 일어났다. 미로의 비너스를 그리는 수업 시간에 그는 엉덩이가 큰 시골 여인의 나체를 연상시키는 그림을 그렸다. 선생이 그것을 찢자 빈센트는 "당신은 여자에 대해 아무것도 모른다, 여자에게는 엉덩이와 아이를 키울 자궁이 있다"고 소리쳤다.

일반 전기에는 이 사건으로 빈센트가 아카데미와 인연을 끊었다고 하나 사실은 그렇지 않았다. 그는 그 뒤에도 학교에 들렀으나 차츰 아카데미가 자신에게 아무런 도움이 되지 않는다고 생각했다. 그래서 아카데미 생활은 한 달 만에 끝내게 되었다. 그리고 그는 어쩔 수 없이 자화상을 그리기 시작했다. 미술사상 렘브란트와 함께 자화상을 가장 많이 그린 화가인 빈센트가 렘브란트가 살았던 북쪽에서 자화상을 시작했다는 것은 의미 심장하다.

아카데미에 대한 실망과 함께 비록 일시적이나마 화가가 되려는 꿈을 더욱 심각하게 포기하게끔 만든 일이 생겼다. 그것은 보리나주의 과거를 생각하게 한 사건이 터졌기 때문이었다. 탄광 지대의 저항은 더욱 거세어져 노동자의 임금 인상과 보통 선거, 그리고 부르주아의 병역 면제 특권 폐지를 주장하는 운동이 거세어졌으나, 정부는 경찰과 시민군을 동원해 철저히 탄압했다. 파업 파괴자가 침투하고 광부들은 교도소에 끌려갔다. 우익 신문은 사회

주의를 상징하는 적기赤旗 게시를 금지하는 법률을 만들라고 주장했다.

1886년에만 120명이 지하 갱도에서 죽었다고 보도되었으나 빈센트는 그것이 빙산의 일각임을 알고 있었다. 그는 다시 광산으로 달려가 몸 바쳐 봉사하고도 싶었으나 이미 신에 대한 신앙은 없어진 뒤였다. 그래서 그림을 그리고자 했으나 그 심각한 사태는 화가가 되겠다는 그의 결심도 거의 사라지게 만들었다.

> 최근 여러 곳에서 터진 쟁의 행위로 인해 내가 염세에 빠져 있다고 해도 과언이 아니다. 앞으로의 세대에게 그것은 물론 무익한 것이 아니고 오히려 하나의 승리라는 점이 분명히 밝혀질 것이다. 그러나 지금은 노동을 하여 빵을 얻어야 하는 힘겨운 시절이다. 해를 거듭하더라도 여전히 그런 상태가 더욱 더 나빠질 것으로 보인다.
> 부르주아에 대한 노동자들의 저항은 1백 년 전 제3계급이 다른 두 계급에 저항했던 것과 같이 마찬가지로 정당하다. 그런데 할 수 있는 최선의 길은 침묵을 지키는 것이다. 왜냐하면 운명은 부르주아 측에 있는 것이 아니고 우리는 곧 그것을 보면서 살아갈 것이기 때문이다. 우리는 아직도 그 목표와는 멀다.
> — 1886년 2월, 테오에게 보낸 편지.

이 편지는 노동 계급 운동에 대한 빈센트의 연대와 부르주아에 대한 공포와 죄의식, 곧 그의 정치적 진보주의와 가부장적 보수주의를 동시에 보여주는 것이었다. 계급 갈등의 딜레마에 대한 그 나름의 해결은 당시 생-시몽 Comte de Saint-Simon(1760~1825)이 『새로운 기독교주의』Nouveau Christianisme(1825)에서 보여준 유토피아와 유사한 것이었다. 곧 생-시몽은 "모든 사람은 다른 사람을 형제로 대우해야 한다"고 주장하면서, 새로운 종교는 "가장 불쌍한

계급의 정신적, 물질적 복지를 향상시켜 모든 사회와 나라의 모든 계급에게 가능한 가장 빠른 속도로 번영을 가져다 주는 것"이어야 한다고 역설했다.

나아가 빈센트의 사회 사상은 19세기의 수많은 예술가, 저술가, 철학자들이 공유한 낭만적인 반자본주의의 그것으로 이해되어야 한다. 빈센트는 특히 그가 애독한 낭만주의 저술가들인 칼라일, 디킨스, 미슐레가 자본주의 이전의 문화적 가치라고 하는 관점에서 19세기의 정치, 경제, 사회 질서를 비판한 것을 통하여 그의 사회 사상을 형성했다.

안트베르펜에서 지친 빈센트는 아우에게 파리로 가고 싶다고 편지했다. 그러나 별다른 재능도 없어 보이는 형이 자신을 힘들게 만들 것이라고 생각한 테오는 처음부터 강력하게 반대했다. 하지만 결국 빈센트는 파리로 갔다.[2]

파리에서 꽃과 구두를 그리다

오늘날처럼 빈센트의 시절에도 파리는 예술의 중심이었다. 프랑스 출신이든 아니든 파리와의 접촉은 필수적이었다. 특히 외국 출신은. 스페인 출신의 피카소, 러시아 출신의 샤갈Marc Chagall(1887~1985), 이탈리아 출신의 모딜리아니Amedeo Modigliani(1884~1920), 리투아니아 출신의 수틴Chaim Soutine(1894~1943) 그리고 빈센트도 그랬다.

그들은 대부분 몽마르트르에 모여 살았다. 테오도 그곳에 살았다. 지금도 그곳에는 테오와 빈센트가 살았던 54번지의 아파트가 남아 있다. 그리고 부근에는 빈센트를 비롯한 많은 화가들이 그린 '무랑 드 라 걀렛'이 복원되어

2) 1986년 3월, 테오에게 보낸 편지. 홍순민, 68~69쪽 ; 최기원, 361쪽.

있고, 빈센트가 그렸던 술집도 남아 있다.

1886년 3월, 10년 만에 찾아온 파리는 빈센트에게 충격이었고 동시에 고통이었다. 그가 존경한 밀레와 들라크루아, 그리고 도미에의 파리가 아니라 너무나도 이상한 파리였다. 인상파 화가들은 서로 헐뜯는 것에 여념이 없었다. 자신이 스스로 걸작이라고 자부한 〈감자 먹는 사람들〉을 본 세잔은 미치광이 그림이라고 비웃었다. 그 자극으로 빈센트도 변하기 시작했다. 그는 아돌프 몽티셀리Adolphe Monticelli(1824~1866)의 생생한 느낌을 주는 자유로운 색채에 매료되어 그를 모방한 〈해바라기와 꽃〉 등을 그렸다. 그리고 몽티셀리가 은퇴한 프로방스를 그리워했다.

처음에 그린 꽃과 함께 그는 1886년 말 〈낡은 구두〉 그림 32 를 그렸다. 그것은 빈센트 이전에는 밀레만이 그림의 소재로 생각할 수 있었던 삶을 그대로 드러내는 소재였다. 구두 그림은 아직도 네덜란드의 내음을 가졌지만 그 붓놀림은 더욱 격렬하게 교차했고 색채도 더욱 밝아지기 시작했다. 이 구두에 대해서는 하이데거Martin Heidegger(1889~1976)의 설명만큼 분명한 것은 다시없을 것이다.

이 구두라는 도구의 밖으로 드러난 내부의 어두운 틈으로부터 들일을 하러 나선 이의 고통을 응시하고 있으며, 이 구두라는 도구의 실팍한 무게 가운데는 거친 바람이 부는 넓게 펼쳐진 평탄한 밭고랑을 천천히 걷는 강인함이 쌓여 있고, 구두 가죽 위에는 대지의 습기와 풍요로움이 깃들어 있다. 구두창 아래는 해 저물녘 들길의 고독이 깃들어 있고, 이 구두라는 도구 가운데서 대지의 소리 없는 부름이, 또 대지의 조용한 선물인 다 익은 곡식의 부름이, 겨울 들판의 황량한 휴한지 가운데서 일렁이는 해명할 수 없는 대지의 거절이

그림 32　낡은 구두 | 1886, 유화, 37.5×45.5cm, 암스테르담, 빈센트 반 고호 미술관

동요하고 있다. 이 구두라는 도구에는 빵의 확보를 위한 불평 없는 근심과 다시 고난을 극복한 뒤의 말없는 기쁨과 아기의 출산에 임박한 초조함과 죽음의 위협 앞에서의 전율이 스며들어 있다.[3]

이 그림속의 구두는 언뜻 한 쌍처럼 보이지만 사실은 한 쌍이 아니고 같은 짝이라는 얘기도 있으나 별로 중요한 문제는 아니다. 또한 보다 낡은 한 짝은 빈센트, 다른 짝은 테오를 뜻한다는 해석도 있으나 그것도 중요하지 않다.

빈센트가 파리에서 보낸 2년은 그의 생애에서 자신에 대한 기록이 가장 적었다. 반대로 타인에 대한 회상이 많이 남아 있는 시기였다. 그가 도착했을 때 졸라의 『작품』이 완간되었다. 인상파의 종언을 알린 이 책의 출판과 같이 제8회 인상파전이 피사로와 그 지지자들인 쇠라George Seurat(1859~1891)와 시냐크를 중심으로 열렸다. 피사로는 선구적인 인상파 화가들을 참여시키고자 했으나 마네를 비롯하여 아무도 나서지 않았다. 여하튼 과거의 인상파전과는 달리 쇠라의 〈그랑드 쟈트 섬의 일요일 오후〉 그림 37 ▶179p는 대단한 호평을 받았다. 고갱도 19점을 출품했으나 쇠라의 그 한 점만큼도 주목받지 못했다.

쇠라의 화풍은 그야말로 혁명적이었다. 모네나 르누아르가 순간적인 광선의 미묘한 움직임을 표현하고자 한 것과 반대로 쇠라는 그 문제에 접근했다. 즉 쇠라에게 순간은 영원히 변하지 않는 견고한 것으로 표현되었다. 그 성공의 비밀은 색채의 선택에 있었다. 그는 투명한 빛에 나부끼는 오후의 조용한 밝음을 표현하는 데 성공했다.

쇠라는 전통적인 미술 교육을 받은 냉정한 성격의 소유자로서, 직감에 의

3) 마르틴 하이데거, 오병남 역, 『예술 작품의 근원』, 경문사, 99쪽.

존하는 인상파에는 과학적인 명석함이 결여되어 있다고 생각했다. 그는 과학적 진보에 대한 신뢰라고 하는 그 시대 분위기에 젖어 예술에도 그것을 응용해야 한다고 믿었다. 그 역시 선배들처럼 슈브루르로부터 시작하여 빈센트처럼 들라크루아를 거쳐 인상파에 도달했다. 그러나 그는 음악적인 추상으로서의 색채에 더욱 몰두했다. 미술과 음악을 연관시킨 것이다.

1885년 샤를 앙리Charles Henri가 감정과 색채를 연관지은 『과학적 미학』을 출판했다. 예컨대 적색이나 황색과 같은 자극적인 색채는 행복감을, 청색은 슬픔과 우수를 낳는다는 것이었다. 쇠라는 과학적인 색채 이론, 특히 캔버스의 순수한 색채를 광학적으로 혼합시키는 수법을 사용해 작품을 제작했다. 그는 보는 사람의 눈을 통해 감정을 불러일으키려고 했다.

쇠라의 그림은 빈센트에게도 엄청난 충격이었다. 파리에 온 지 두 달 만에 그는 인상파의 두 가지 수법을 동시에 목격한 것이었다. 그리고 몽마르트르의 아나키적인 분위기에 젖었다. 그러나 인상파 화가들이 새로운 도시의 모습에 눈을 돌린 반면 그는 아직도 밭이 남아 있는 도시 주변 지역에 끌렸다.

그의 파리 시대 초기 그림에는 아직도 네덜란드 시대의 어두운 색조가 남았으나 청결함이 강조되기 시작했다. 몽마르트르의 추악한 현실은 마치 색채 사용법을 익히기 위해서라면 사회주의적 관심은 불필요하다는 듯이 그림에서 제거되었다.

빈센트는 파리에서 인상파적인 풍경화를 많이 그린 것이 사실이나 가장 그다운 작품은 오히려 인물과 정물이었다. 그는 해바라기와 같은 인상파적 정물도 그렸으나 과거의 화풍을 잇는 구두 연작도 그렸음은 이미 앞에서 보았다. 비록 그 색깔은 과거보다 밝아졌지만 구두, 그것도 낡은 구두라고 하는

해바라기가 있는 정물 | 1887, 유화, 60×100cm, 오테를로, 크뢸러 뮐러 국립미술관

독특한 소재는 역시 그만의 것이었고, 바로 〈감자를 먹는 사람들〉에서 보여주는 개성적인 소재 선택이었다.

빈센트와 인상파

빈센트를 고갱이나 세잔과 함께 흔히 '후기 인상파' 라고 한다. 그러나 나는 일반적으로 미술사에서 빈센트와 인상파의 관련을 강조하는 것에 의문을 갖는다. 이 말은 1910~1911년 영국에서 열린 '마네와 후기 인상파' 라는 전시회 이름에서 비롯된 것인데, 그 원어인 Post Impressionism을 그렇게 번역하는 것이 옳은지에 대한 의문이 있다는 것이다. 왜냐하면 Post란 '이후' 를 뜻하므로 그 말은 오히려 '인상파 이후' 로 이해하는 것이 옳기 때문이다.

그래서 그 전시회에서도 세 사람 외에 쇠라, 시냐크, 르동Odilon Redon(1840~1916), 마이욜Aristide Maillol(1861~1944), 마티스Henri Matisse(1869~1954), 루오Georges Rouault(1871~1958)와 같은 포비즘Fauvism 작가들의 작품이 전시되었고, 1912년에 열린 제2회 전시회에는 피카소Pablo Picasso(1881~1973)와 같은 큐비즘Cubism 작가들의 작품도 전시되었다. 그들은 마네 이후 당시까지의 현대 미술을 모두 망라한 것일 뿐이지, 오늘날 우리가 '후기 인상파' 라고 부르는 것과는 아무런 상관이 없다.

게다가 이 말은 지금까지도 프랑스에서는 사용된 적이 없다. 적어도 그곳에서는 빈센트를 무슨 파라고 한정짓지 않는다. 그와 세잔, 고갱 사이에 과연 어떤 관련이 있을까? 그들 그림 사이에 어떤 공통점이 있을까? 빈센트는 세잔과 파리 시절에 잠깐 만났으나 그 후 전혀 만나지 않았다. 그리고 고갱에 의하면 빈센트는 세잔을 협잡꾼으로 보았으며 세잔의 그림에 대해서는 그의

방대한 편지에서 단 한 마디도 언급한 적이 없다. 사실 빈센트의 그림과 세잔의 그림 사이에는 어떤 공통점도 없다.

고갱은 세잔보다는 빈센트와 가까웠으나, 아를에서 생긴 사고로 빈센트와 인간적으로는 많이 갈등했고, 고갱의 성격은 오히려 세잔에 가까웠다. 왜냐하면 두 사람 모두 냉정했고, 그 성격처럼 견고한 그림을 추상적으로 그렸기 때문이었다. 빈센트는 고갱의 그림에도 반발했다.

우리는 이 문제에 대해 더 이상 고민할 필요가 없다. 그 세 사람에 대해 미술사적으로 많은 이야기가 있으나 우리의 관심을 끌 만한 것이 못 된다. 분명한 것은 빈센트가 세잔이나 고갱과 함께 후기 인상파라는 규정을 받을 이유가 없다고 하는 점이다. 그는 그렇게 단순히 분류되기에는 너무나도 복잡하며 다양한 사람이고 다양한 그림을 그렸기 때문이다.

여기서 나는 흔히 미술사에서 말하듯이 근대 미술이 과연 인상파에서 시작되었고, 그 후의 미술은 모두 인상파와 관련지어 보는 점에 대해서도 의문을 제시하고자 한다. 사실 빈센트는 밀레를 끝으로 진정한 미술은 끝났다고 보았을 정도로 밀레를 찬양했다. 흔히 미술사에서 '근대 회화의 아버지'라고 불리는 마네는, 빈센트의 경우 아버지이기는커녕 전혀 고려의 대상조차 되지 않았다. 밀레와 같은 시대를 산 마네였음에도 불구하고. 빈센트는 뒤에 다음과 같이 말했다.

마네는 예술에 관한 현대의 관념에 대하여 새로운 미래를 연 사람이라고 하는 졸라의 결론에 나는 동의할 수 없다. 많은 사람들에게 새로운 지평을 열어 준 본질적으로 현대적인 화가는 마네가 아니라 밀레라고 생각한다.
— 1884년 1월 24일, 테오에게 보낸 편지.

나는 여기서 미술사를 다시 쓰고자 하는 웃기는 짓을 더욱 우스꽝스럽게 해 볼 생각은 전혀 없다. 다만 인상파에서 현대 미술(모더니즘)이 비롯되었고 그 것이 전부라고 하는 전통적인 모더니스트 미술사가들의 생각을 부정하고자 할 뿐이다. 그래서 빈센트를 후기 인상파니 뭐니 하며 하나의 고정된 범주로 규정하려고 하는 태도도 부정한다. 왜냐하면 그것만으로 빈센트를 이해하기 에 그는 너무나도 복잡하기 때문이다. 이러한 태도는 다른 어떤 화가에 대한 평가에서도 마찬가지다. 예컨대 아래에서 보는 피사로의 경우이다. 피사로 를 통하여 우리는 참된 인상파의 자유 정신을 검토하여야 한다.

인상파, 그 자유 정신의 표현

인상파 화가 중에서 피사로만큼 빈센트와 가까웠던 사람은 없다. 그는 빈 센트를 비롯하여 세잔느와 고갱의 스승이었고 19세기 후기 프랑스 미술의 모든 유파와 관련되었다. 최초에 그는 스승인 코로에 필적하는 정확한 풍경 화를 제작했다. 그리고 인상파에 가장 충실한 화가로서 8회의 인상파전 전부 에 참가한 유일한 화가였다. 문제는 그러한 사실 자체가 아니라 그가 자연스 러운 시각에 대한 충성을 평생 견지했기에 그 어떤 인상파 화가보다도 인상 파에 충실했다는 것이다. 왜 그랬는가? 여기서 우리는 인상파를 새롭게 조명 할 필요가 있다. 왜냐하면 그동안 우리에게 그것은 너무나도 피상적으로 이 해되었기 때문이다.

모든 권위를 부정하는 아나키스트로 평생을 살았던 피사로에게 인상파는 사회적 진보, 정치적 급진주의, 그리고 과학에 대한 신앙과 궤를 같이하는 자연스러운 것이었다. 따라서 조악한 인상파의 불합리한 맹신, 개인주의, 개

그림 34 **서리내린 아침** | 피사로, 1895, 유화, 82.3×61.6cm, 보스턴, 파인아트 미술관

인적 감응을 직접 멋대로 표현하는 것과는 처음부터 무관했다. 그는 평생에 걸쳐 직접적 지각에 성실한 예술을 주장했고, 인간과 자연의 성질은 기본적으로 훌륭한 것이며, 그것은 편견과 반계몽주의에 의해, 억압적이고 인간을 기만하는 사회 질서에 의해서만 더럽혀지는 것이라는 아나키스트적인 믿음을 지녔다. 말하자면 철저히 반자본주의적인 태도로 인상파에 임했다.

인상파는 원초의 시각적인 자연 상태를 추구했다. 즉 아카데미즘의 선험적인 규범으로부터도, 아틀리에에서의 경험적인 이상화로부터도 해방된 자유로운 감각과 지각을 추구했다. 그야말로 자신의 감각을 맹목적으로 믿는 것이었다. 이는 자연의 시각을 예술의 최고 가치로 보고 전통을 부정함에 의해서만 비로소 달성할 수 있다고 하는 믿음이었다. 그래서 피사로는 루브르를 불태워야 한다는 과격한 주장까지 했다.

말하자면 문 밖의 찬란한 빛으로 전달되는 명확한 색채 감각을 수동적으로 기록하는, 중립적이고 객관적인 눈이 존재한다고 믿는 것은, 일상적인 주제를 취급한다거나 우연적인 시각을 선택하는 것과 함께 인상파 이데올로기의 한 측면에 불과하다는 것이다. 그것은 무엇보다도 먼저 미술관의 전통 회화나 미술 학교의 전통 교육에 대한 저항을 의미했고, 자연 속에서 무심하게 살면서 자연의 눈으로 되돌아가 자연스럽게 보고, 보이는 대로 솔직하게 그리는 것을 뜻했다. 그런 의미에서 그것은 바로 자연주의였다. 그것도 '자연을 그리는 것'이 아니라 '자연스럽게 그린다'는 의미의 자연주의였다. 아니 그 본질은 무엇보다도 자유주의였다.

그래서 이제 회화는 과거처럼 아카데미에서 여러 단계를 밟아 가며 고정된 미술 기법의 체계를 습득하는 기술이 아니라, 사람들이 살면서 경험하는

어렵고 슬픈 자연스러운 과정을 자연스럽게 그리는 것을 탐구하고 배우는 것으로 새롭게 태어났다. 따라서 그것은 미학의 혁명이자 그것이 전제로 하는 사회적 · 도덕적 · 인식론적 전통을 거부하는 것이기도 했다. 우리가 인상파를 현대 미술 또는 모더니즘의 선구라고 부를 수 있다면, 그것은 바로 이러한 거부의 태도가 지금까지도 이어지고 있기 때문이다.

그러나 더욱 중요한 점이 있다. 그것은 순수한 눈이 대결하지 않으면 안 되는 것이 바로 당대의 상황이라고 믿었다는 점이다. 피사로는 모든 예술은 그 시대 정신의 표현이라고 주장했다. 그래서 그는 산업화로 찌든 당대의 풍경화를 그렸다. 오늘날 우리 식으로 보자면 공장 지대나 고속도로 또는 공해 현장을 그대로 그리는 것과 같았다. 당시 영국의 터너Joseph Mallord William Turner(1775~1851)가 산업화를 보고 흥분하여 그것을 환상적으로 그린 것과 다르게 피사로는 냉정하게 그렸다.

그러나 인상파는 피사로와 달리 낭만적이고 주관적인 경향으로 흘렀다. 그래서 피사로는 예컨대 모네나 고갱을 공상적인 환상에서 비롯된 부르주아적 무질서라고 비난하고, 더욱 과학적인 기법을 채용한 신인상파에 기울었다. 그러나 피사로의 자유로운 양식은 결코 신인상파의 철저한 합리주의와 일치하지 못하였다. 그는 죽을 때까지 나름대로의 직관으로 현실을 냉정하게 그렸다. 그에게 자유란 자기 자신의 감각 이외의 모든 것으로부터 해방된 자유를 뜻했다. 우리는 이러한 인상파의 자유 정신에 곧 빈센트도 공감하는 것을 보게 된다.

파리에서의 모색

빈센트는 먼저 파리에서 몽마르트르 부근에 살고 있는 코르몽Ferninand Cormon(1845~1924)의 화실로 들어갔다. 관전파의 역사 화가였고 당시에는 최고의 거장으로 대우받던 코르몽은 보수적인 사람이었다. 그는 빈센트, 툴루즈-로트렉, 그리고 카임 수틴의 스승으로 알려져 있다. 같은 제자였던 수틴은 빈센트의 영향을 가장 많이 받은 화가였으나 그 자신은 언제나 그것을 부정했다.

그곳에서 빈센트는 순수한 색채의 추구에 열중했다. 또한 툴루즈-로트렉, 에밀 베르나르 등과 친해졌다. 툴루즈-로트렉은 다른 젊은 화가들과는 달리 캐리커처적 그림으로 대중적 인기를 얻고 있었다. 그러나 그는 빈센트와 예술적인 차원에서가 아니라 인간적인 차원에서 친해졌다. 난장이였던 그가 빈센트와 같이 다른 사람들로부터 혐오를 받았던 탓이다.

빈센트는 당시 젊은 화가들의 사교장이기도 했던 탕기Jilien Francois Tanguy의 화랑에도 자주 드나들었다. 코뮌의 전사였던 탕기는 새로운 미술이 자신의 사회주의와 일치한다고 생각했다. 그에게 인상파 화가란 체제로부터 배제된 민중의 화가였으므로 열심히 그들을 도왔다. 특히 자신과 같은 신념을 지녔던 세잔을 열심히 지지했다. 세잔이 떠나고 난 뒤에 가장 열심히 그곳을 드나든 사람은 빈센트였다. 코르몽의 화실 이상으로 그곳은 그의 학교였다. 그곳에서 그는 다른 화가들과 이야기하고 싶다는 욕구를 충분히 채웠다.

파리에서 빈센트는 해방감을 만끽했다. 6년 전만 해도 가난한 사람들에게 봉사하는 자신의 고통이 아직도 부족하다고 무릎을 꿇고 빌며 울던 남자가 이제는 유럽에서도 가장 시끄럽고 난잡한 술집에 앉아 신을 저주하는 사람들과 밤새 술을 마시면서 마음껏 어울려 놀았다. 특히 당시 그는 마약과 같았던

압센트에 중독되다시피 했다.

그러나 그는 여전히 고독했다. 사람들은 여전히 그에게 냉담했다. 그래서 그는 자신이 조금이라도 나아지고 있는지를 알 수 없었다. 코르몽에게서는 무엇 하나 배울 점이 없어서 툴루즈-로트렉과 마찬가지로 3개월만에 그 화실 나가기를 그만두었다. 당시 젊은 화가들은 인상파를 따랐으나 그는 오랫동안 그것으로부터 비켜나 있었다. 그가 만약 카리스마적인 쇠라를 만났다면 3류 분할주의자가 되었을 것이다. 그러나 빈센트가 만난 사람은 다행히도 시냐크였다.

시냐크와의 만남은 순수한 호의에서 시작되었다. 그러나 그는 빈센트의 생애에서 거의 유일하게 마지막까지 관계를 유지했던 친구였다. 그는 쇠라의 영향을 받았으나 나름의 개성을 유지했다. 모네의 그림에서 볼 수 있는 순수한 색의 작은 점에 매혹되어 그것을 자신의 작품에 응용했던 점에서 쇠라와는 달랐다.

고전적인 조용함을 추구한 쇠라의 그림은 과거의 실내 제작 그림으로 되돌아간 것이었다. 그는 인상파의 발전에 공헌했으나 인상파의 본질적인 측면, 곧 자연과의 직접적인 관련, 자유로운 제작 태도, 변하는 빛을 충실하게 추구하는 자세 등을 부정했다.

이에 반해 시냐크는 자연을 자연속에서 직접 작업해나갔다. 특히 평생동안 보트나 항구, 강을 정열적으로 그렸다. 그리고 꼼꼼하게 그려야하는 점묘화를 교외에서 그릴 수 없었으므로 곧 커다란 사각의 반점을 사용하게 되었다.

빈센트는 쇠라의 그림을 보고 놀랐으나, 그의 실내 제작은 자신과는 맞지 않다고 느꼈고, 그 새로운 기법도 전면적으로 받아들이지 않았다. 그러나 시

그림 35 클리치의 거리 | 1887, 유화, 46×55.5cm, 암스테르담, 빈센트 반 고흐 미술관

그림 36 레스토랑의 내부 | 1887, 유화, 45.5×56.5cm, 오테를로, 크륄러 뮐러 국립미술관

냐크의 반점 기법을 어느 정도 응용한 강변 풍경을 그리기 시작했다. 철교가 있는 강의 풍경, 아니엘의 공원, 조용한 교외의 뒷길, 레스토랑의 조용한 내부, 밝은 녹색과 황색, 엷은 청색의 하늘, 멀리 있는 인물의 윤곽을 어렴풋이 보여주는 엷은 적색, 마침내 흑색은 사라지고 북쪽의 어두운 공기도 사라졌다. 그러나 시냐크의 점묘를 그대로 따른 것은 아니었다.

인상파의 영향으로 이제 민중을 위하여 민중을 그리는 예술을 하고 싶다던 그의 갈망은 자취를 감춘 것처럼 보였다. 민중의 모습은 전체 구도의 균형을 맞추기 위한 요소로만 작게 그려졌고, 무대 장치의 일부에 불과한 듯했다. 대신 빈센트 특유의 짧고 예리한 선이 정열적으로 소용돌이처럼 현기증을 불러일으킬 듯 그어져 강렬한 힘이 실리기 시작했다.

그러한 소용돌이 기법은 그 자신의 당시 삶을 그대로 보여준 것이었다. 그는 언제나 술에 취했고 더욱 황당한 짓을 저지르기 일쑤였다. 그래서 동생 테오는 참기 어려울 정도였다. 그러나 테오는 만일 자신이 형을 버린다면 그것은 그의 예술마저 파괴하는 일임을 잘 알고 있었다. 테오는 형의 그림에 독특한 개성이 살아남을 가능성을 발견하고 희망을 가졌다.

이제 인상파가 된 빈센트는 더 이상 밀레의 제자가 아닌 것처럼 보였다. 1887년 5월에 열린 밀레 전시회를 보고서도 그는 과거처럼 감동하지 않았다.

그가 열광했던 일본 판화에도 농민은 있었으나 그 농민은 밀레식의 고귀한 존재가 아니라 아무런 표정도 없이 우스꽝스럽게 그려진 무대의 한 인물에 불과했다. 그러나 서민을 위해 그려진 일본 판화처럼 빈센트의 새로운 그림도 이제는 그 소재가 아니라 그 색채나 구도에서 서민을 위해 그려졌다는 것을 우리는 무시할 수 없다.

쇠라와 빈센트

쇠라와 빈센트는 흔히 지극히 대조적인 화가로 비교되어 왔다. 예컨대 전자는 전형적인 프랑스 출신의 도시인이자 코스모폴리탄이다. 그에 비해 빈센트는 자연과 시골의 인간이다. 또한 전자는 그 기질과 예술에서 지극히 냉정하고 비정서적이나, 후자는 불안하고 정열적이다. 그래서 전자의 그림은 고전적이고 규범적이나, 후자는 낭만적이고 자기 표현적이다. 그 외에도 여러 가지의 비교가 가능하다. 예컨대 고전주의적/바로크적, 고대적/현대적, 라파엘 또는 푸생적/렘브란트 또는 루벤스적이라는 등이다.

이러한 비교는 사실 쇠라만이 아니라 고갱이나 세잔, 베르나르나 시냐크와도 가능하다. 요컨대 소위 후기 인상파 화가들 모두와 빈센트가 대조적이라는 것이다. 하물며 인상파 화가들과 대조적인 것임은 두말할 필요도 없다. 그만큼 빈센트는 독특했다.

그러나 빈센트와 쇠라와 같은 인상파나 후기 인상파가 과연 근본적으로 다른가에 대해서는 여러 가지 의문이 제기되었다. 그림들을 살펴보아도 같은 주제, 소재, 구도, 심지어 색채나 기법의 그림들이 많다. 빈센트는 파리 시절 이후의 방황을 통하여 피사로적, 쇠라적, 또는 고갱적 그림을 열심히 모색했던 것이다.

그러나 결정적으로 다른 점은 그림에서 구현되는 구체적인 인간과 자연에 대한 생각이었다. 우선 인물에서 인상파들(특히 마네·드가·모리소·카사트 등)은 당대 첨단의 여성이나 남성을 그렸으나 빈센트는 프롤레타리아 계층의 남녀를 그렸다. 물론 후자는 그만의 독창이라기보다도 도미에, 쿠르베 또는 밀레의 전통을 따른 것이었다.

자연도 마찬가지로 전자는 우아한 도시이나 후자는 거친 시골이었다. 곧 전자는 파리의 '새로운 도시적인 대중 문화' — 카바레, 서커스, 교외의 공원이나 소풍객 — 를 찬양하고 추구했으나, 후자는 '본래의 토착적인 민중 문화,' 보다 전통적이고 현대 문화 산업에 오염되지 않은 것이었다.

그러나 적어도 쇠라의 경우 부르주아의 묘사는 자본주의를 예찬한 것이 아니라 오히려 그것을 철저히 경멸한 풍자적인 것[4]이었음을 주목할 필요가 있다. 이 점은 독일의 마르크스주의자인 에른스트 블로흐Ernst Bloch가 『희망의 원리』Die Prinzip der Hoffnung에서 〈그랑드 쟈트 섬의 일요일 오후〉 그림37 분석을 통하여 이미 다음과 같이 예리하게 지적한 바 있다.

쇠라가 산책하는 사람들을 그린 〈그랑드 쟈트 섬의 일요일 오후〉에 나타나 있는 것은 마네의 〈풀밭의 식사〉의 부정으로서, 거기에는 마네에서 볼 수 있는 밝은 분위기는 상당히 약해져 있다. 그것은 권태를 그린 한 장의 모자이크화이고 '무위의 즐거움' 의 모순과 실망을 나타내는 걸작이다. 그 그림은 일요일 아침 파리 근교의 세느섬에 모인 중산 계급 사람들을 묘사하고 있는데, 이점이 중요하다. 즉 그들은 단지 경멸의 시점에서 그려진 것에 불과하다.……
이러한 중산 계급 사람들의 일요일 오후는 그림으로 그려진 자살의 풍경과 같다. 단지 그것이 실행되지 않은 것은(설령 그런 때가 되어도) 결심이 서지 않기 때문일 뿐이다. 곧 이 '무위의 즐거움' 에 나타나는 것은 만약 의식된다면, 일요일의 유토피아에 남겨져 있는 전혀 비일요일적인 의식이다.[5]

4) 졸저, 『시대와 미술』, 영남대출판부, 1997, 87~88쪽.
5) Ernst Bloch, The Principle of Hope, trans. Neville Plaice, Stephen Plaice, and Paul Knight, Cambridge, Mass., The MIT Press, 1986, Vol. 2, p. 814.

그랜드 쟈트 섬의 일요일 오후 | 쇠라, 1886, 유화, 207×308cm, 시카고, 시카고 미술관

피사로와 함께 아나키스트였던 쇠라가 자본주의에 반대하면서 그린 그림이 자본주의적 즐거움을 조롱한 것이었음은 두말할 필요도 없다. 그런데 역시 자본주의에 반대한 빈센트의 경우에는 그러한 조롱은 볼 수 없고, 오히려 반자본주의적인 사람들에 대한 애정이 흘러넘치는 그림을 그렸다. 물론 빈센트가 후일 아를에서 자본주의를 상징하는 〈밤의 카페〉 [그림 50] ▶223p 와 같은 그림을 지극히 암울하게 절망적으로 그린 적이 있다. 그러나 그것도 쇠라식의 뒤틀린 조롱은 아니었다.

일본 판화의 영향을 받다

우키요에로 불린 일본 판화는 서민을 위한 값싼 목판화였다. 우리 조선과 같이 일본에서 소위 메이지 유신이 시작되기 직전인 에도江戶 시대(1603~1868)의 한 유파가 낳은 것이었다.

17세기부터 시작된 그것은 기타가와 우타마로喜多川歌(1753~1806)와 우타가와 도요하루歌川豊春(1769~1825)의 인물 판화, 그리고 가쓰시카 호쿠사이葛飾北齊(1760~1849)와 안도 히로시게安藤廣重(1797~1858) 등의 풍경 판화로 대성되었다.

그런데 그 그림들의 내용은 욕망에 들뜬 사회 풍속과 인간 묘사를 주로 한 것이었다는 점에서 그것이 어떻게 빈센트의 취향과 일치했는지는 참으로 의문이다. 그러나 빈센트에게 문제는 그런 소재가 아니었고 그 단순한 형태와 색채였다.

그것은 18세기말 네덜란드 상인들에 의해 유럽에 소개되기 시작하여 1876년 파리 만국 박람회에 우타가와파의 작품이 대량 출품되어 크게 유행하기 시작했다. 특히 그것들은 인상파 화가들에게도 엄청난 영향을 미쳤다. 일본

판화에서 볼 수 있는 위에서 밑을 내려다보는 기묘한 시각, 대담한 색채 사용, 물과 다리의 모티브 등의 채용이 그 보기였다.

모네는 일본 것이라면 광적으로 수집했고 기모노를 입고 부채를 든 아내의 초상화를 그리기도 했다. 값싼 일본 판화집을 수집하는 것은 유파에 관계없이 당시 화가들에게 공통된 유행이었다. 그 당시에 벌써 일본을 방문한 전문 수집가도 생겼다. 그것은 일본 판화가 서양인이 그때까지 전혀 경험하지 못한 엄청난 충격을 주었기 때문이었다.

그런데 빈센트에게 그것은 더욱 중요한 의미로 다가왔다. 곧 그는 일본 판화가 대중이 간단하게 구입할 수 있는 예술을 창조하고자 헌신하는 예술가 길드에 의해 제작되었다고 믿었다. 그것은 오래 전부터 그가 꿈꾸어왔던 것이다. 그래서 그는 1887년 3월, 일본 판화전을 열었다. 그 전시회는 특히 베르나르에게 깊은 인상을 주었다. 후에 빈센트는 서로 그림을 교환한 베르나르에게 다음과 같이 썼다.

······ 일본의 예술가들이 곧잘 서로 이러한 교환을 했다는 것은 나를 매우 감동시키오. 그것은, 즉 그들이 서로 사랑하고 뭉쳐 있었다는 것, 어떤 조화가 그들 사이에 있었다는 것, 그리고 그들이 서로 속이지 않고 형제와 같은 화합 속에 생활하고 있었다는 것을 보여주고 있는 거요. 그 점에서 우리들이 그들을 닮으면 닮을수록 우리들의 생활은 좋아질 것이오. 거기다 이들 몇몇 일본 예술가들은 거의 돈이 들어오지 않아 보잘것없는 노동자와 같은 생활을 한 것처럼도 생각되오.
— 베르나르에게 보내는 편지.(홍순민, 216쪽.)

그러나 누구보다도 빈센트가 받은 영향이 가장 컸다. 먼저 그는 일본 판화

로부터 원근법에 관한 서구의 규범을 파괴하게 되었다. 생각조차 할 수 없는 각도로 걸려 있는 히로시게의 다리를 그린 그림은 빈센트의 아니엘 철교 그림에서 재현되었다. 이러한 구도의 불균형을 통한 새로운 아름다움은 빈센트만이 아니라 휘슬러나 툴루즈-로트렉의 그림에도 나타났다.

그러나 빈센트에게 더욱 중요한 영향은 단순하고 선명한 색조와 평면적 처리 방법이었다. 원색을 사용하여 투명하고 명쾌한 색채는 음영을 그리지 않는 일본 회화의 전통 탓으로 더욱 명백하게 보였다. 그래서 빈센트의 팔레트는 더욱 밝게 변했다. 나아가 일본 판화는 사실적인 입체 구성이 아니라 단순한 평면 구성이었다.

일본 판화는 빈센트가 런던에 살 때부터 런던과 파리에서 널리 알려져 새로운 색채와 형태의 신선한 표현법을 낳는 계기가 되었고 휘슬러나 모네도 그것을 모방했다. 그리고 그 영향은 그가 더 이상 붓을 들 수 없을 때까지 이어졌다.

일본 판화에 대한 관심은 그것을 적극적으로 소개한 공쿠르 형제에 대한 빈센트의 관심과도 관련되었다. 에드몽 드 공쿠르Edmond de Goncourt(1822~1896)는 『체리』Cherie(1884)에서 동생인 쥘 드 공쿠르Jules de Goncourt(1830~1870)와의 긴밀한 협동에 대해서 말했는데 그것은 빈센트에게 동생 테오와의 협력이 불가능한 것을 안타깝게 만들었다. 또한 빈센트가 좋아한『제르메니 라세르퇴』Germénie Lacerteux에서 그 형제는 가난한 사람들에 대한 깊은 동정에도 불구하고 미학적 기준과 예술적 가치의 유지가 가능하다는 것을 증명했다.

빈센트는 일본 판화에서 색채를 해방시키는 힘을 발견하고, 그것에 매료되었다. 다행히 판화는 값이 저렴했기 때문에 빈센트도 몇 장을 사서 하숙집

그림 38 **꽃피는 자두나무** | 우타가와 히로시게, 1857,
채색 목판화, 35×22cm, 암스테르담,
빈센트 반 고흐 미술관

그림 39 **꽃피는 자두나무** | 1887, 55×46cm,
암스테르담, 빈센트 반 고흐 미술관

을 장식했다. 그러나 아무리 싸도 그는 판화와 화구를 사기 위해 며칠을 굶어
야 했다. 그래서 언제나처럼 동생에게 돈을 요구해야 했다.

1887년 봄에 그려진 〈꽃피는 자두나무〉그림 39는 선명한 색채의 점묘로 채
워져 인상파와 점묘파의 중간이라는 느낌을 주나, 위에서 보듯이 그 기본은
일본 판화그림 31 그림 38의 영향이었다. 그것은 자신의 껍질에서 벗어나 모든 고뇌를
잊은 것처럼 보였다.

이제 그에게는 소재보다도 색채나 구도가 더욱 중요해졌다. 그렇다고 여
기서 우리가 그림에서 본질적으로 중요한 것이 소재냐, 색채냐, 구도냐 따위
를 따질 필요는 없다. 어느 것이나 중요하다는 것은 두말할 필요도 없다. 적
어도 파리 시대의 그는 색채나 구도에 더욱 집착했다는 것이다.

그러나 그가 자신의 소재를 무시한 것은 아니었다. 특히 인물에 대한 집요
한 추구는 곧 아를 시대에 다시 재현되었다. 누에넨에서 농부 50명의 얼굴을
그리려고 했던 계획은 아를에서 다시 시도되었다. 더욱 깊이 있는 인물의 탐
구는 그 자신의 자화상으로 드러났다.

파리 시절 그가 그린 초상화 가운데 가장 중요한 작품의 하나인 〈탕기 아
저씨의 초상화〉그림 40는, 빈센트가 베르나르 등과 함께 사회주의 투사였던 탕
기와 '행복과 사회적 조화의 시대'를 열망하면서, 그것을 일본에 투영하여
탕기를 마치 부처처럼 그린 그림이다. 눈을 내리깔고 두 손을 거머쥔 그의 모
습은 바로 부처를 연상시킨다. 그리고 그의 뒤로 일본 기생과 자연을 묘사한
일본 판화가 그려졌다. 이러한 일본식 부처와 자연, 생활에 대한 뚜렷한 동경
은 빈센트가 하나의 이상 사회를 동경하는 그만의 방식이었다. 그만큼 파리
는 갑갑했다.

그림 40 **탕기 아저씨의 초상화** | 1887, 유화, 65×51cm, 스타브로스 S. 니아코스 컬렉션

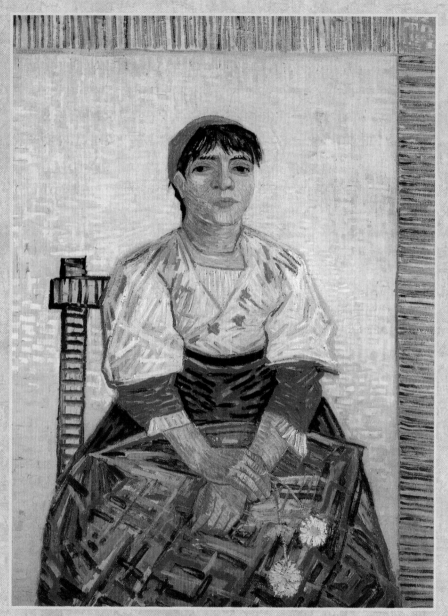

그림 41 카네이션을 든 이탈리아 여인 | 1887~1888, 유화, 81×61cm, 파리, 루브르 미술관

또 하나의 초상화는 〈카네이션을 든 이탈리아 여인〉 그림 41 이다. 빈센트와 연애를 한 것으로도 알려진 아고스티나 세가토리를 그린 이 초상화는 파리 시대 걸작으로 손꼽힌다. 흔히 이 그림에 대해서는 누에넨 시절 이래 빈센트가 탐구해 온 색채의 가능성이 가장 잘 드러났다고 평한다. 이 그림만큼 조화로운 색채의 붓질로 집약된 교향악적 구조를 형성한 작품은 다시없다는 것이다. 그러나 나에게 이 그림의 여인은 탕기의 그림과 함께 빈센트가 추구한 민중상의 전형으로 보인다.

화가들의 갈등과 화해

밝은 터치의 그림과는 전혀 반대로 당시 빈센트의 생활은 참으로 답답했다. 테오는 가능하면 그와 떨어져 있고자 노력했을 정도로 이들 형제의 몽마르트르 생활은 여전히 긴장의 연속이었다. 특히 그해 여름은 심각했다. 같이 그림을 그리던 시냐크가 남프랑스로 떠나 그는 혼자서 그림을 그려야 했다. 게다가 반 년 전만 해도 화가들과 널리 사귀었으나, 이제는 그들의 지극히 이기적인 파쟁의 모습에 질려 카페 출입마저 그만 둔 상태였다.

사실 화가들은 본래 그랬다. 특히 고갱은 다른 사람의 생각을 무시하는 데 천부적이었고, 쇠라는 자신의 점묘법을 독점하여 시냐크에게 그 공이 돌아가는 것에 분노했으며, 인상파 화가들은 신인들과의 공동 전시회를 거부했다. 빈센트가 꿈꾸던 화가 공동체란 그야말로 공상으로만 보였다.

1886년 10월, 후기 인상파 화가들 사이에서도 갈등이 생겼다. 시냐크가 고갱에게 자신의 화실을 사용하라고 했으나 그 사정을 몰랐던 쇠라가 고갱에게 그곳 열쇠를 주는 것을 거부한 사건 때문이었다. 그 후 쇠라와 시냐크, 그

리고 고갱과 베르나르는 대립했다. 이는 그들과 반대로 타인의 작품을 언제나 호의적으로 평가했던 빈센트에게 엄청난 환멸을 심어 주었다.

절망에 젖은 상황에서 다행히도 베르나르가 돌아와 그와 함께 그림을 그리게 되었다. 베르나르는 시냐크와 달리 점묘법을 버리고, 일본 판화와 같이 분명한 검은 윤곽선과 평탄한 터치를 구사했다. 그러나 두 사람 모두 현실의 순간을 정착시키려 하지 않고 색채를 보는 이의 마음 속에 감정적인 반응을 불러일으키려고 사용했다는 점에서는 일치되었다. 그 후 베르나르는 더욱 추상에 가까워졌다. 빈센트도 그런 평탄한 색채법에 가까워졌다.

이때에 그린 〈탕기 아저씨의 초상화〉 그림 40 를 보면 빈센트가 시냐크와 베르나르 사이에 있음을 알 수 있다. 조용히 앉아 있는 노인이 부처를 연상하게 하는 이 그림은 다른 한편 엄격한 색의 구분 위에 예리한 터치로 그려져 속박에서 벗어난 색채감의 표현은 약동을 느끼게 한다. 주제의 조용함과 약동하는 기법 사이의 긴장감의 표현은 빈센트를 억제되지 않은 풍요로운 색채가로 인정받게 만들었다.

빈센트와 다른 젊은 화가들은 11월에 전시회를 열었다. 빈센트가 베르나르 등의 도움을 받아 준비한 이 전시회는 빈센트의 주장으로 서민용 식당에서 열렸다. 일반 대중에게 예술이 무엇인가를 가르쳐야 하고, 그들이 아름다움이 무엇인지를 알 수 있게 도와주어야 한다는 취지에서였다.

전시회는 경제적으로는 당연히 실패였으나 자신들의 작품을 선보인 기회였다. 쇠라, 피사로 등 여러 화가가 다녀갔고, 특히 고갱이 와서 빈센트에게 강한 인상을 남겼다. 빈센트는 34세이고 고갱은 39세였으며, 신체가 약하고 강하다는 차이가 있었음에도 불구하고 두 사람은 매우 닮아 보였다.

고갱은 열대의 마르티니크 섬에서 강렬한 색채와 관능적인 형체를 그렸다. 그 후 베르나르와 함께 브르타뉴에서 인상파의 세밀한 터치를 버리고 더욱 단순하고 강력하며 평탄한 색면의 그림을 그렸다. 빈센트는 고갱의 그림과 거침없는 말투에 당장 매료되었다. 고갱의 화려한 여행담과 여성 편력 얘기는 빈센트의 삶을 후회하게 했다. 그는 압생트와 매독의 후유증으로 정신도 육체도 최악의 상태에 있었다.

건강을 회복하기 위해 휴식을 취하면서 그는 일본 판화를 나름대로 모사하기 시작했다. 그리고 도시 생활로 일그러진 자화상을 그렸다. 1년 뒤인 1887년에 그려진 자화상에는 비로소 평화가 보였다. 그러나 몇 주 뒤의 자화상은 다시 과거의 황량한 그것으로 돌아갔다.

나는 — 결혼하고 싶은 생각도 자식을 갖고 싶은 생각도 안 하게 되었다만, 그리고 그런 식으로는 전혀 생각도 안 했건만, 그래도 서른 다섯 살이나 돼 가지고 이 꼴로 있는 것이 때로는 우울하다. 그래서 그림하고의 악연이 지겨워진다.

리슈방이 어디선가 이런 말을 하더라.

'예술에 대한 사랑은 진정한 사랑을 잃게 한다.'

아닌게 아니라 옳은 말이겠지만, 그와 반대로 진정한 애정은 예술을 싫어하는 법이다. 벌써 나이를 먹어 금이 가버리고 말았다는 생각을 할 때도 있지만, 그림에 열중할 수 있을 정도의 정열을 아직 가지고 있다. 성공을 하려면 야심이 필요하다. 하지만 야심 따위는 시시한 것이다.

결과가 어떻게 될지 모르지만, 너의 부담을 조금이라도 덜어주고 싶다 — 장차 그것이 불가능할 것 같지는 않다. 너에게 폐를 끼치지 않고 내가 그린 것을 버젓이 남에게 보일 수 있도록 계속 발전시켜갈 작정이다.

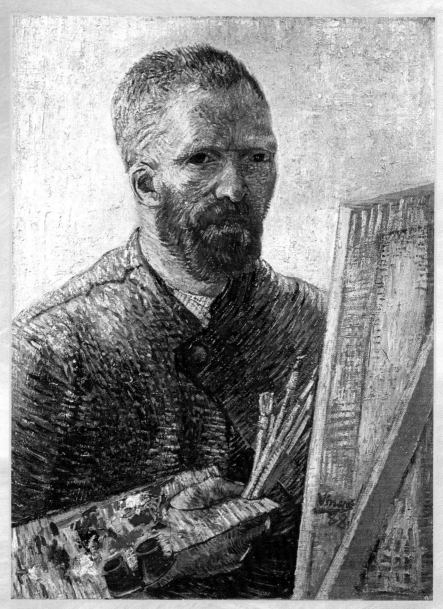

이젤 앞의 자화상 | 1888, 유화, 65.5×50.5cm, 암스테르담, 빈센트 반 고흐 미술관

그리고 인간으로서도 참을 수 없는 숱한 환쟁이 녀석들을 안 만나기 위해
서 남프랑스 어딘가에 틀어박히고 싶다.

— 1887년 여름, 테오에게 보낸 편지.(최기원, 362쪽.)

1888년 어느 정도 건강을 회복하면서 카페에 나가 피사로, 베르나르, 고갱
을 다시 만났다. 그러나 그는 말을 잊었다. 한국은 물론 파리에서도 화가나
시인들은 예술에 대해 말하는 경우는 거의 없다. 대신 경제적인 문제를 논하
기가 십상이다. 그런데 빈센트는 화상인 테오가 화가들을 모두 먹여 살려야
한다는 황당한 소리를 했다. 이에 가장 솔깃해 한 사람이 고갱이었다.

고갱은 베르나르와 이른바 자신들의 '종합주의'[6]Synthetisme의 창시자를 둘
러싸고 다툰 후 돌연 파리를 떠났다. 빈센트는 그가 없는 파리에 있을 이유가
없다고 생각했다. 마지막으로 파리 시대 최후의 자화상을 그렸다. 그것은 금
욕적이고 무감동하며 정열이 고갈된 모습이었다. 필사적으로 이름을 얻고자
하는 사람들 사이에서 지친 모습이었다.

그는 떠나야 했다. 아니면 치열한 생존 경쟁에 빠져 죽을 것 같았다. 나름
의 예술을 추구할 새로운 공간과 시간이 필요했다. 툴루즈-로트렉이 어린
시절을 보낸 프로방스 지방 이야기를 듣고 그곳을 천국처럼 생각했다. 테오
도 당연히 찬성했다. 아를Arles을 목적지로 삼았다.

6) 고갱과 베르나르 등은 분석적인 인상파에 반대하는 입장에서, 인간의 감정을 화면에 직접 투입
하여 표현적인 힘을 높이고자 선이나 색의 설명적인 요소를 생략하고 전체를 상징적이고도 종합
적으로 통일하고자 했다.

우선 이 고장의 공기는 맑아서 그 명쾌한 빛깔에서 받는 인상은 일본을 연상케 한다네

물은 깨끗한 에메랄드빛 파문을 만들고

우리가 일본 판화에서 보았던 풍부한 파랑을 풍경에 더해 주네

엷은 오렌지 빛 석양은 흙을 파랗게 느끼게 한다네

태양과 색채를 그리워하는 예술가들에게는

어쩌면 남프랑스로 이주하는 편이 실제로 유리할지도 모르네

만약 일본인이 자신들의 나라에서 그들의 예술을 아직 발전시키지 못했다면

마땅히 그 예술은 프랑스에서 계승될 걸세

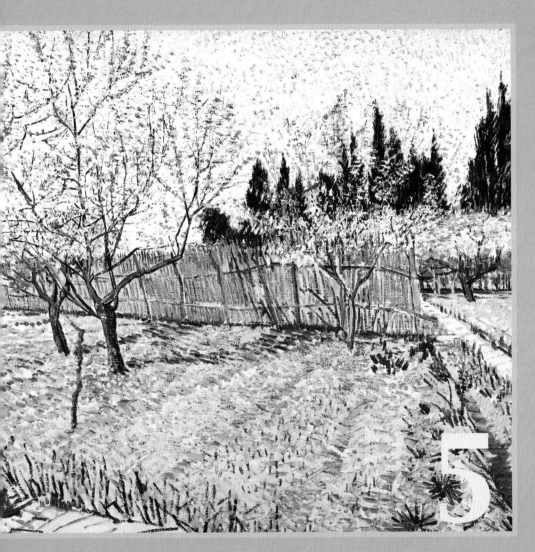

5

해방…
아를의 노란 집

1888~1889

1888~1889

아를에서의 생활

빈센트는 왜 아를로 갔을까? 태양을 찾아서? 흔히들 그렇게 얘기한다. 그러나 그것은 근본적인 이유가 아니다. 가장 중요한 이유는 화가 공동체라고 하는 그의 꿈을 이루고, 자신이 평생 열망한 농민 화가가 되기 위해서였다. 빈센트는 샤를 푸리에의 사회주의적 공동체론에 오래 전부터 관심을 가졌다. 그는 물가가 싸고 날씨가 좋은 아를이 가난한 화가들이 모여 살기에 좋다고 생각했다.

화가 공동체는 빈센트만의 꿈은 아니었다. 이미 밀레 등의 바르비종파, 인상파, 영국의 라파엘 전前파들이 그것을 시도했고, 그리고 고갱처럼 원시적인 동양의 파라다이스를 찾고자 하는 환상적인 움직임도 당시에 유행했다. 빈센트는 고갱과 그의 동료인 베르나르를 특히 아를 화가 공동체에 참여시키고자 했다. 그는 그들에게 다음과 같이 유혹했다.

우선 이 고장의 공기는 맑아서 그 명쾌한 빛깔에서 받는 인상은 일본을 연상케 한다네. 물은 깨끗한 에메랄드빛 파문을 만들고, 우리가 일본 판화에서 보았던 풍부한 파랑을 풍경에 더해 주네. 엷은 오렌지 빛 석양은 흙을 파랗게 느끼게 한다네.

…… 모두들 함께 산다면 더 싸게 될지도 몰라 — 태양과 색채를 그리워하는 예술가들에게는 어쩌면 남프랑스로 이주하는 편이 실제로 유리할지도 모르네. 만약 일본인이 자신들의 나라에서 그들의 예술을 아직 발전시키지 못했다면 마땅히 그 예술은 프랑스에서 계승될 걸세.

— 1888년 3월, 베르나르에게 보낸 편지.(최기원, 368~369쪽).

지금도 기차로 아를 역에 닿으면 주위는 황량하다. 어디로 가야 마을이 있는지 물어보아야 한다. 그러나 물어 볼 사람도 별로 없다. 빈센트는 남프랑스에서는 보기 드물게 60센티미터의 폭설이 내린 한겨울에 아를에 도착했다. 언제나 햇빛이 비친다고 한 툴루즈-로트렉의 말처럼 프로방스의 겨울은 대체로 온난했으나 그가 도착한 1888년 2월은 지독히 추웠다. 그러나 곧 하늘은 거짓말처럼 빛나는 태양으로 짙푸른색을 띠었다. 게다가 금방 꽃이 피었다.

특별한 빛을 보고 싶다는 욕망, 자연을 더욱 밝은 하늘 아래에서 보면, 일본인이 느끼고 그린 것과 같이 오직 정확한 이념을 갖게 되리라는 신념으로 그는 아를에 왔다. 그렇게 그가 바란 찬란한 태양처럼 아를에서의 빈센트 역시 찬란한 성숙기였다. 1888년 2월 20일부터 1889년 5월 3일까지 1년 두 달 반. 그는 190점의 유화를 그렸다.

아를 역에서 오른쪽으로 굽어진 길을 따라 한참 걷노라면 라마르틴 광장에 닿는다. 중세 성벽의 앞이다. 오른쪽에는 론 강이 보인다. 당시 빈센트의

그림에는 도시의 많은 부분이 생략되어 있다. 그래서 사람들은 아를이 풍요한 초원과 목장으로 둘러싸인 전형적인 프로방스의 성곽 도시라고 생각한다. 그러나 실제는 그렇지 않다. 빈센트도 그 점을 바로 알았다. 당시의 아를은 야생 그 자체였다.

지금의 아를은 빈센트와 함께 유네스코에서 세계 문화 유산으로 지정한 로마 시대의 거대한 경기장과 중세식 마을 등으로 세계적인 관광지가 되어 있으나, 당시에는 전혀 그렇지 않았다. 특히 숙박 시설이 거의 없는 것으로 악명이 높았다. 그래도 알퐁스 도데의 『아를의 여인』으로 그곳 여성들이 아름답다는 헛소문이 돌았다. 사실은 1850년대에 철도가 놓여지면서 공장이 생기고 군대가 주둔했으며, 그 노동자와 군인을 따라 창녀들이 와서 매춘굴을 이루고 있었을 뿐이었다. 특히 군대는 싸움질로 악명 높은 주아브Zouaves 부대였다.

빈센트는 여관과 식당을 겸한 '레스토랑 카렐'에 머물렀다. 싸구려 술집에 불과한 이곳의 방값은 파리와 같았다. 지금도 아를의 숙박비는 엄청나게 비싸다.

빈센트가 살았던 1888년 겨울은 두고두고 얘기될 정도로 추웠다. 그래서 빈센트는 하숙집 창을 통해 그림을 그리기 시작했다. 처음 그린 3점의 습작은 아를의 여인, 설경, 그리고 카렐에서 본 이웃집 정원이었다. 그렇게 그는 새로운 마을과 사귀기 시작했다.

그곳에서도 물감과 캔버스는 살 수 있었으나 물감의 질이 엉망이어서 그림이 너무 늦게 말랐다. 며칠이나 방안에 펼쳐 놓아야 했는데 하숙집이 너무 좁아 큰 골치거리였다. 파리에서의 피로도 남아 있었고 위장과 이가 계속 아

팠으며 발작도 이어졌다. 그래서 비뚤어진 생활을 고치고자 노력했다. 거의 알코올 중독 상태였던 파리 시대와는 달리, 술의 양을 줄였다. 반주로 고급 와인을 마셨으며, 아침에도 계란을 두 개씩 먹었다. 과거의 빈센트에 비하면 그것은 상당한 사치였다.

일부러 이곳을 택하기는 했으나 결코 마을이 마음에 든 건 아니었다. 역사적인 관광물로 유명한 원형 경기장도 고대 미술관도 중세식 교회마저도 장엄하기는커녕 잔혹함만을 느끼게 하여 그를 불안하게 만들었다. 빈센트에게는 처음부터 그런 것에 대한 취미는 없었다. 말하자면 문화 유산 답사는 그에게 애초부터 무의미했다.

> 정직하게 말해 저 주아브 병사들, 매춘굴, 첫 성찬식에 가는 저 유명한 아를의 작은 여인들, 검은 저고리를 입은 위험한 코뿔소 같은 신부, 술을 마시는 사람들, 그 모두가 나에게는 별세계의 생물들로 느껴졌다.
> — 1888년 3월 24일, 테오에게 보낸 편지.(신성림, 150~151쪽.)

한때 톨레랑스란 프랑스 말이 유행했다. 홍세화의 『나는 빠리의 택시 운전사』란 책에서 프랑스를 상징하는 말로 알려지면서부터였다. '관용'이니 '아량'이니 하는 뜻인데, 그것이 과연 무엇 때문에 가장 프랑스적인지 나로서는 도저히 알 길이 없다. 그러나 '톨레랑스의 집'이라고 하는 프랑스말은 다른 어떤 것이 아니라 '창녀촌'을 말한다는 사실은 분명하다.

그래서인지 창녀들은 아량이 넓었다. 어쩌면 나그네에게 그것은 당연한 일일지도 모른다. 그는 하숙집에서 그리 멀지 않은 매춘굴을 다니면서 그 마을과 인연을 맺기 시작했다. 진실한 관계를 여성에게서 추구했다가 좌절한

그는 육체적인 관계만을 맺었으나, 차차 라셀Rachel이라는 조용한 창녀와 친해지기 시작했고, 그녀와 함께 삶을 나누었다.

> 망명적 존재, 사회의 폐물, …… 예술가들처럼 그녀도 우리의 친구이고 누이동생일세.
> 우리들과 마찬가지로 — 그녀도 폐물의 처지에서 착실한 독립을 하려 한댔자 조금도 이득이 없다는 것을 알고 있네.
> — 1888년 8월 초순, 베르나르에게 보낸 편지.(최기원, 387쪽.)

인상파를 벗어난 새로운 그림들

3월이 되어 그는 교외에서 아몬드 꽃을 발견하고 두 가지를 꺾어 와서 두 장의 습작을 그렸다. 그것들은 파리의 압력과 질곡에서 해방되어 다양한 스타일과 테크닉을 구사한 것이었다. 유화 물감으로 스케치를 한 뒤 묽은 청색으로 바깥쪽의 윤곽을 칠하고서 색채로 그 중간을 메운다던가, 나뭇잎의 움직임을 표현하기 위해 점묘나 예리한 터치를 구사하여 이론을 무시한 자유로운 기법을 구사했다.

3월 초부터 4월 말까지 마치 땅에서 막 태어난 꽃송이처럼 생생하게 과수원 연작 14점을 그렸다. 파리 시절과는 또 다른 너무나 밝은 색조였다. 그 분위기는 여전히 인상파적이었다. 그러나 보는 이를 몰아지경에 빠지게 하는 도취적인 황홀경을 보여주는 점에서 이미 인상파를 벗어나, 새로운 개성을 만들고 있었다.

> 연분홍빛 복숭아, 희고도 노르께한 배. 필치에 얽매이지 않고 캔버스를 엉망진창으로 찍은 채로 두는 걸세.……

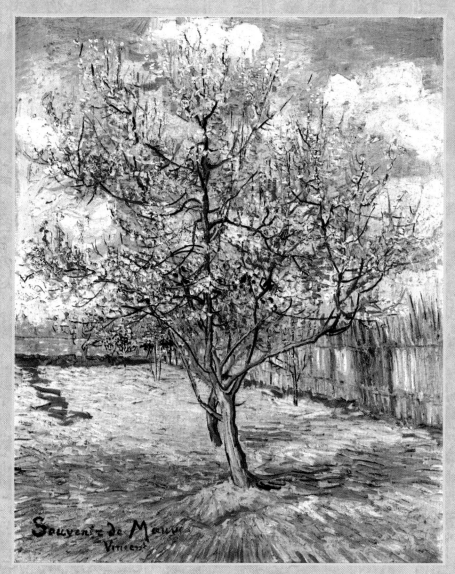

그림 43 **활짝 핀 복숭아 꽃** | 1888, 유화, 59.5×80.5cm, 오테를로, 크뢸러 뮐러 미술관

현장에서 직접 스케치할 때 나는 소묘 속의 요점을 파악하려 하네 — 다음에는 윤곽으로 구획된 공간을, 그것이 표현되어 있거나 말거나 느낀 대로 단순화한 색조로 칠해 버리네. 그리하여 땅 부분은 보랏빛이 도는 같은 색조로 그리네. 또 하늘 전체는 청색 계통으로, 초목은 푸른 기운이 돌거나 또는 노란 기운이 도는 초록빛이 될 걸세. 이 경우에 소묘의 빛깔은 노랑이나 파랑을 강하게 만드네.

　　　　　　　　　— 1888년 4월, 베르나르에게 보낸 편지.(최기원, 370쪽.)

날씨가 풀리는 듯하더니 갑자기 격렬한 북서풍이 소용돌이 쳤다. 다시 날씨가 풀리자 교외의 운하로 나갔다. 그곳에서 〈랑글르와 다리〉그림 44를 그렸다. 푸른 물과 황색의 다리가 선명한 대조를 보여 마치 색채를 해방시킨 듯한 그림이었다. 다리라는 소재와 그 분명한 윤곽선 그리고 원색의 구사는 일본 판화에서 영향을 받은 것이었다. 뿐만 아니라 그는 아를 자체를 일본이라고 생각했다.[1] 물론 그만큼 아름답다는 것이었다.[2] 그러나 터치는 그만의 것이었다. 물은 재빠르게, 풀은 예리하게 표현했다. 좋은 대로 그리고 느끼는 대로 표현할 수 있는 기법을 마침내 발견한 것이다.

　아직도 인상파의 영향은 남아 있었다. 빈센트 스스로 자신의 새로운 예술이 인상파적이며 일본적인 것이라고 생각했다. 아니 그 두 가지는 그에게 같은 것이었다. 그는 인상파 화가들을 '프랑스의 일본인들'이라고 불렀다. 그러나 그는 이미 그것들을 벗어나고 있었다. 섬세한 관찰에 의한 밝은 색조의 인상파적 구사에서 벗어나 순색의 격렬한 색조를 구사했던 것이다. 특히 그

1) 1888년 3월 17일, 테오에게 보낸 편지.
2) 1888년 3월, 베르나르에게 보낸 편지, 홍순민, 169쪽.

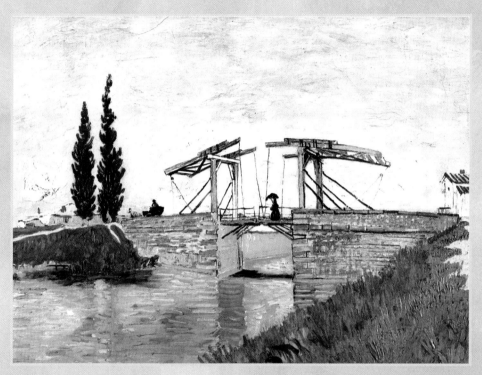

그림 44 **랑글르와 다리** | 1888, 유화, 49.5×64.5cm, 콜로뉴, 월라프 리차르츠 미술관

는 당시의 풍경화에서 그 배경을 노란색으로 칠했다.

태양이 빛나고 행복감에 젖은 그때의 그림들에서 당시 그의 고통스러운 생활은 도저히 읽을 수 없다. 그러나 사실은 너무나도 고통스럽고 슬픈 나날이었으나, 그것을 인정하지 않고 다른 것에 집중하여 슬픔을 잊고자 한 빈센트 특유의 방식이었다. 그러면서도 그는 결코 희망을 버리지 않았다.

하지만 금년 말에는 돈을 벌어서 거처도, 건강도 조금은 나아지도록 하고 싶다. 1년 후의 나는 몰라보게 달라진 사나이가 될 것이다. 내 집을 갖고 안정과 건강을 되찾고 싶다. 그뿐더러 여기서 숨이 차서 쓰러져 버리는 일도 없을 것이다.……

파리를 떠날 때 나는 알코올 중독에 걸리는 지름길을 가고 있었다. 그 후 혼이 났다. 술을 끊고 담배를 줄이며 생각을 접어버리는 것 대신 반성을 하기 시작했다. 그러자 참으로 우울해서 완전히 제 정신을 잃고 말았다. 기가 막힌 자연 속에서의 작업은 내 정신을 지탱해 준다.……

우리들의 우울증이나 그 밖의 것은 너무나 예술적인 우리들의 생활 태도에서 비롯된 것이며, 숙명적인 유산이기도 하다. 지금 문명 사회에서 사람은 대대로 약해져 가고 있다.

— 1888년 5월 4일, 테오에게 보낸 편지.(최기원, 372쪽.)

그때 고갱에게서 편지가 왔다. 빈센트가 테오에게 자신의 그림을 사도록 부탁해 달라고 하는 고갱다운 편지였다. 그런데 빈센트는 고갱에게 아를에 와서 함께 살자는 엉뚱한 답장을 보냈다. 편지를 본 고갱은 빈센트가 자신의 심복이 될 것으로 믿었다. 그는 당장 이사할 형편은 아니나 신중하게 고려하겠다는 답장을 보냈다.

고갱을 기다리면서 빈센트는 아를의 아마추어 화가들에게 화가 공동체를 만들자고 열심히 설득했다. 테오에게도, 베르나르에게도, 툴루즈-로트렉에게도 그런 뜻을 알렸다. 그러나 아무도 답하지 않았다. 오직 고갱만이 그의 희망이었다.

화가 공동체의 꿈을 키우면서 그는 열심히 그렸다. 파리에서 테오가 빈센트의 작품을 앵데팡당전Salon des Independants에 출품했다는 기쁜 소식을 전해왔다. 빈센트는 답장에서 자기의 풀네임은 정확하게 발음되기 어려우므로 빈센트로 소개해 달라고 부탁했다. 그리고 과수원 연작을 테오에게 보냈다. 그후 유화 물감이 너무 비싸 운하의 갈대를 꺾어 소묘를 시작했는데, 그것은 너무나도 정확한 소묘화를 낳았다.

그림은 언제나 성공적이지는 않았지만 그는 실망하지 않고 열심히 그렸다. 그가 실망한 것은 오직 현실 생활뿐이었다. 마을 사람들은 여전히 그를 의심의 눈초리로 수상하게 바라보았다. 그곳 사람들은 전통이 강한 독자적인 문화를 가진 지역 사회를 형성했다. 긴밀한 유대 관계를 형성하고 있던 그들에게 타인이 알아들을 수 없는 독특한 방언을 구사했던 빈센트는 더욱 소외되었다. 그러나 그는 그곳 사람들을 좋아했다.

이곳 사람들은 일반적으로 회화에 대해 백지처럼 무지하나, 그 생김이나 생활 양식은 북프랑스 사람들보다도 훨씬 예술적이다. 나는 여기서 고야나 벨라스케즈에 필적하는 아름다운 사람들을 본다. 그들이 검은 작업복에 장미 한 송이를 꽂거나, 백색에 황색 또는 장미색, 녹색에 장미색, 또는 청색에 황색이 섞인 긴 저고리를 만들어 입는 것을 보면 예술적 견지에서 전혀 흠이 없다. 쇠라라면 이곳의 남자들이 현대적인 복장을 하고 있음에도 불구하고 매

우 회화적인 점을 인정할 것이다.

　세상에서 아름답기로 소문난 '아를 여자' — 실제로 아름다운지 어떤지 알고 싶니? …… 프라고나르나 르누아르와 같은 여인들이 있다. 또한 지금까지 그림에 한 번도 등장하지 않은, 어떻게도 부를 수 없는 여자들이 있다. 나는 이곳에 사는 여자와 아이들을 모두 그려보고 싶다. 그러나 내가 그것을 할 수 있을지 잘 모르겠다.

<div align="right">— 1888년 5월 3일, 테오에게 보낸 편지.</div>

지중해와 노란 집

5월이 되어 그는 작은 노란색 벽의 집을 화가 공동체를 만들기 위해 빌렸다. 뒤에 미술사가 쓰카사 고데라Tsukasa Kodera가 화가들의 '원시적 유토피아'라고 부른 곳이었다.[3] 그리고 6월에는 지중해 생트-마리-드-라-메르 Saintes-Maries-de-la-Mer 해안으로 여행을 떠났다. 처음 본 지중해는 강렬한 충격이었다. '더욱 유려하고 더욱 대담하게' 그는 스케치에 몰두했다. 그곳 그림에는 그가 지금까지 동경했던 꿈의 색채가 나타났다.

　지중해의 색은 빛나는 고기와 같다. 너무나도 변하기 쉽기 때문이다. 초록이라고도 할 수 없고 보랏빛이라고도 할 수 없다. 그렇다고 청색이라고도 할 수 없다. 왜냐하면 빛의 변화로 금방 핑크와 회색으로 물들어 버리기 때문이다.

　어느 날 밤, 나는 인적이 드문 해안을 따라 걸었다. 즐겁지도 않았지만 슬프지도 않았다. 그냥 아름다웠다. 짙푸른 하늘 여기저기에는 짙은 코발트 원색의 푸른색보다도 더욱 푸른 구름과, 더욱 밝은 은하의 창백함을 닮은 푸른

3) Tsukasa Kodera, 'Japan as Primitivistic Utopia:Van Gogh's Japonisme Portraits', Simolus, 3:4(1984), pp. 189~208.

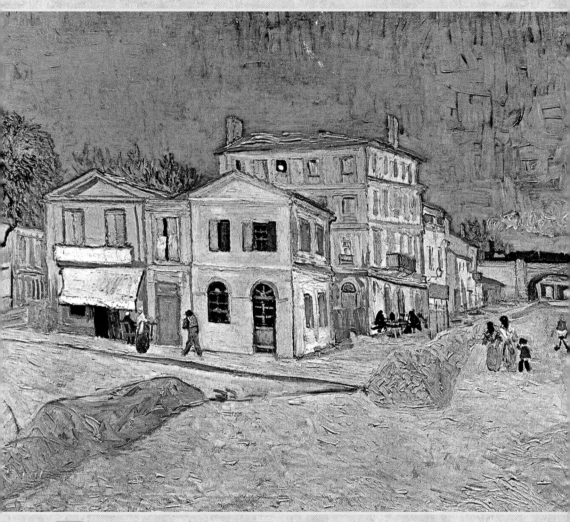

그림 45 **노란 집** | 1888, 유화, 72×91.5cm, 암스테르담, 빈센트 반 고흐 미술관

구름이 떠 있었다. 그 창공 깊숙이 여기저기서 별이 빛났다. — 녹색, 황색,
백색, 장미색 — 파리에서도 본 적이 없을 정도로 보석과 같이 휘황찬란하게
빛났다. 바다는 실로 깊은 군청색이었다.
— 1888년 6월 22일, 테오에게 보낸 편지.(최기원, 374쪽.)

바다에서는 유화 물감이 빨리 마르지 않은 탓으로 수채화를 그린 것이 지
금은 걸작이 되었다. 모래밭의 어선을 그린 수채화 습작은 새로운 색의 사용
법을 대담하게 실천한 것이었다. 청색과 황색의 조화는 거의 폭력적이었고
야만적인 매력을 풍겼다. 그것은 바로 해방을 뜻했다. 원근법에 매이지 않고
그리고 싶은 대로 그렸다고 테오에게 보낸 편지에서 고백하고 있다.

지중해에서 본 아프리카의 환상은 아를에 돌아와서도 강렬한 색채로 재현
되었다. 황색 들판에 황색 건초더미에 황색 집이 온통 황색으로 파도치고, 밀
레를 모사한 씨뿌리는 사람의 그림에는 보라색 터치가 황색과 강렬한 조화를
이루고 그 위에는 불타는 태양이 빛났다. 그리고 그것은 바로 일본 판화의 색
채였다.

바다를 보고 나서, 나는 남프랑스에 머물 것과, 색채의 강조에 의한 과장이
절대적으로 중요하다고 확신하게 되었다.
너도 잠시 이곳에 오면 좋겠다. 조만간 너도 그렇게 느낄 것이다. 인간의
눈은 변한다. 너도 더욱더 일본인의 눈으로 보아라. 그러면 색채를 달리 느낄
것이다. 일본인은 마치 전광석화와 같이 빠르게 그린다. 그것은 그들의 신경
이 너무 날카롭고 그들의 감각이 너무 단순하기 때문이다.
나는 앙크탱Anquetin과 로트렉이 아마 내가 그린 것을 좋아하지 않을 것으
로 생각한다. 『앵데팡당 평론』Revue Indépendante에 실린 앙크탱에 대한 논문

그림 46 생 마리 해변의 배들 | 1888, 수채, 39×54cm, 개인소장

은 그가 일본의 영향을 더욱 분명하게 받은 새로운 경향의 지도자라고 했다. 그러나 프티 불바르Petit Boulevard의 지도자는 분명히 쇠라이고, 아마도 앙크탱 이상으로 일본적 양식을 더욱 발전시킨 사람은 젊은 베르나르일 것이다. 그리고 내가 배의 그림을 그리고 나아가 랑글르와 다리를 그렸을 때 앙크탱에 도달했다고 할 수 있으리라.

— 1888년 6월 23일, 테오에게 보낸 편지.

보통 사람들을 그리다

6월에 장마가 와서 밖으로 나가지 못하자 초상화를 그렸다. 모델은 그 동안 사귄 사람들이었다. 카페를 경영하는 지누Ginoux 부부와 우체국 직원인 룰랭Roulin 부부 그리고 주아브 군인과 미이에 소위가 그들이었다. 노란 집에서 처음 그린 미이에의 초상은 일본 판화를 생각하게 한다. 당시 그는 편지에서 솔직하게 말했다. "나의 작품은 일본 미술에서 시작한다."[4] 7월에는 일본 소녀를 뜻하는 〈무스메〉를 그렸다.

그해 여름, 테오는 빈센트의 그림을 네덜란드의 전시회에 출품했으나 한 점도 팔리지 않았다. 그러나 빈센트는 룰랭을 비롯한 친절한 이웃을 열심히 그렸다. 그는 자신보다 열 살이나 많았던 룰랭과 함께 술을 마시고 매춘굴을 드나들었다. 그의 초상화를 그렸을 때는 항상 술을 마셨기 때문에 그림 속의 룰랭은 언제나 알코올 중독자 같았다. 룰랭은 혁명을 희구하는 공화주의자로서 빈센트의 그림을 이해했다.

그가 그린 〈테이블에 앉은 죠셉 룰랭〉 그림 47 은 소크라테스나 톨스토이를 연상시키는, 빈센트가 그리고자 한 서민의 전형이었다. 사실 그는 파리의 탕기

4) 1888년 7월 22일, 테오에게 보낸 편지.

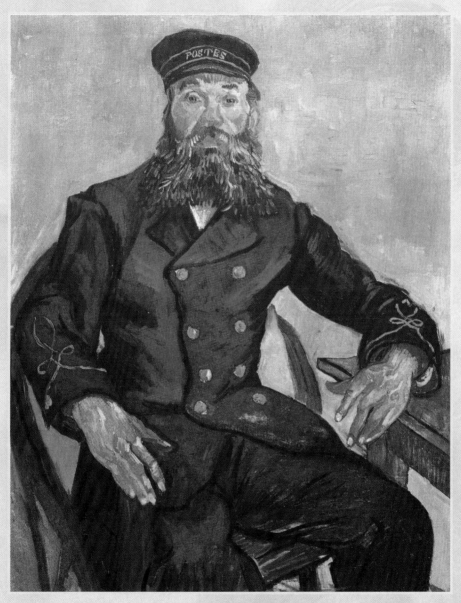

테이블에 앉은 죠셉 룰랭 | 1888, 유화, 81×65cm, 보스턴 미술관

처럼 열성적인 공화주의자였고 사회주의자였다. 빈센트는 편지에서 "그의 음성은 이상하리만치 순수하고 감동적인 데가 있어, 내 귀에는 그 음성이 달콤하면서 동시에 애절한 자장가이자 멀리 울려 퍼지는 프랑스 혁명군의 트럼펫 메아리처럼 들린다"고, 그리고 "그것은 나의 내면에 가장 선하고 가장 근본적인 것을 개발해 주었다"고 썼다.[5]

빈센트는 룰랭의 가족도 그렸다. 입대를 앞두고 슬픈 눈을 한 장남, 언제나 작은 모자를 쓴 차남, 그리고 아기를 안은 룰랭 부인. 빈센트는 아를에서 자신을 포함한 23명의 초상화를 46점이나 그렸다. 이는 초상화의 화가 렘브란트로 회귀하는 것을 의미했다. 당시 인상파는 인물의 추구를 포기했던 것이다.

아를에서의 그림은 색채의 해방이라는 점에서 분명히 새로운 것이었다. 대담한 색으로 고양된 격렬함, 확고하고 분명하며 향상된 이미지가 분명히 드러났다. 빛은 이제 사물을 억압하고 해체시키는 외재적인 힘이 아니라, 사물이 본래 지닌 강렬한 색깔의 고유한 광휘로서 형태만큼이나 확실하게 사물들을 묘사했다. 그러나 그것은 어디까지나 기법상의 변화에 불과했다. 그는 여전히 인간에 관한 탐구를 계속했다.

반대로 인상파는 인간의 탐구를 포기하다시피 했다. 인물도 자연처럼 순간적으로만 포착했을 뿐이었다. 게다가 주문된 인물화였다. 그러나 빈센트의 인물은 달랐다. 주문된 것도, 강요된 것도 아니었다. 과거의 인물화는 주문이나 강요에 의해 그 권세와 직업이라는 사회적 지위와 권력을 공식적이고도 영웅적으로 보여주기 위해 그려졌다. 그러나 빈센트는 들판의 농민들과

5) 1888년 8월 6일, 테오에게 보낸 편지.

같은 평범한 보통 사람들을 그렸다.

　인물은 오직 그들의 개성 때문에 면밀하게 관찰되었고, 그것은 화가의 명확한 확신에 의해 재현되었다. 그래서 아무런 허식 없이 아주 간결하고도 자연스럽게 직접적으로 표현되었다. 그들은 후기 고야의 인물처럼 아무런 가식 없이 우리를 응시하거나 외면하는 모습으로 그 참된 삶의 모습을 보여주었다. 그것은 보통 사람들에 대한 빈센트의 타고난 열정과 경험에 근거한 애정으로서만 가능한 것이었다.

　보통 사람을 보통 사람으로 그리기 위해 빈센트는, 과거의 초상화에서 신비롭거나 극적인 효과를 나타내고자 드리웠던 짙은 음영, 부드러운 채색과 피부의 분장을 말끔히 제거하고, 거친 물감의 질감으로 거친 피부를 자유롭게 표현했다. 게다가 노란색과 파란색으로 배경을 추상적으로 장식하여 어떤 절대적인 내면의 엄숙미를 부여했다. 노랑은 순수와 사랑이며, 파랑은 신비한 밤하늘 같은 무한을 뜻했다. 이러한 색채에 대한 의미 부여는 같은 네덜란드 출신 화가인 몬드리안에게 이어졌다.

　빈센트는 19세기 화가 중에서 누드화나 미인화 또는 풍속화나 역사화를 거의 그리지 않은 아주 드문 화가였다. 그는 르누아르식의 풍만한 누드화나 미인화도, 마네와 같은 화려한 풍속화도, 들라크루와와 같은 역사화도 그린 적이 없다. 그가 그린 누드는 앞서 본 〈슬픔〉 그림 19 ▶127p과 같이 일그러진 모습의 고통을 형상화한 누드뿐이다. 그런 점에서도 그는 밀레와 도미에를 잇고 있고, 당대 화가로는 피사로에 견줄 수 있는 독특한 화풍을 형성했다.

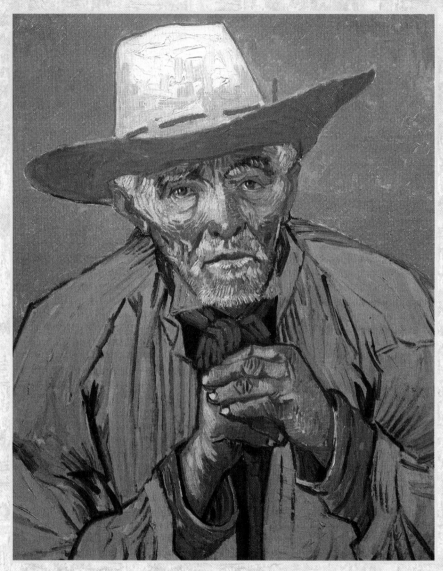

그림 48 프로방스의 늙은 농부 | 1888, 유화, 69×56cm, 런던, 개인소장

그리스도에 대한 사랑

28세의 빈센트가 아버지와 기독교와 결별을 선언한 것은 결코 그리스도를 배반한 것이 아니었다. 그가 비판한 것은 기성 종교였지 그리스도나 성서 자체가 아니었다. 그러나 그는 성서조차 비판적으로 읽어 그 본질을 정확하게 이해했다.

성서의 위안의 말은 비통하며 우리들을 절망과 분노에서 해방시켜 — 아닌 게 아니라 가슴을 찌르네. 모두가 편협과 전염적인 광기에 의하여 과장되어 있기는 하지만 — 거기에 포함되어 있는 위안은, 마치 딱딱한 껍질 속의 핵과 같은 것이며, 쓰디쓴 과육 그것이 그리스도일세.

내가 느끼고 있는 그리스도의 얼굴은 들라크루아와 렘브란트만이 그렸네. 그리고 밀레는 그리스도의 가르침을 그렸다네.

다른 종교화는 약간 비웃고 싶어지네. 예술적인 것이 아닌 종교적인 의미의 종교화가 있을 뿐일세. 이탈리아의 초기 작품 보티첼리나 프라망파의 반다이크, 독일의 크라나하Lucas Cranach(1472~1553) 등은 이교도이며, 고대 그리스인이나 벨라스케스나 그 밖의 자연주의자와 같은 이유에서 나에게는 흥미가 있네.

그리스도만이 — 모든 철학자나 마술사 중에서 …… 영원한 생명의 확실성을 긍정하였네. 시간의 무한성을 인정하고, 죽음을 부정하여, 다음의 평화와 헌신의 존재 가치나 필요성을 가르쳤네. 그는 평온하게 살면서 어떠한 예술가보다도 위대한 예술가로서 살았네. 대리석과 색채를 멸시하면서 산 육체를 가지고 일을 하였네.

다시 말하면, 거의 이해받지 못 하는 이 기막힌 예술가는, 신경질적이고 바보가 된 지금, 우리의 두뇌에서 생겨난 둔한 악기나 조각이나 회화나 책에 의지하지 않고, 감히 불멸의 산 인간을 만들었네.

이것은 중대한 것일세. 특히 그것이 진실이니까.

이 위대한 예술가가 저술을 하지 않았다는 사실은, 기독교 문학이 실로 전체적으로 분개할 만한 것이라는 사실일세. 딱딱하고 호전적이지만 간소한 — 누가 복음과 바울의 서한 이외에는 — 가치 있는 것은 적네. 이 위대한 예술가 — 예수 그리스도 — 는 관념(감각)으로써 책을 쓰기를 좋아하지 않았지만, 이야기하는 언어 — 특히 비유는 그다지 싫어하지 않았었네(파종이나 수확이나 무화과의 비유는 얼마나 기막힌개).

— 1888년 6월 말, 베르나르에게 보낸 편지.(최기원, 376~377쪽.)

이 시기에 그는 톨스토이, 특히 그의 종교론을 열심히 읽었다는 것은 앞서도 여러 차례 설명했다. 흔히 톨스토이의 정신적 위기라고 일컬어지는 1880년 이후의 톨스토이 사상은 사실 그의 청년기로부터 싹튼 것이었다. 예컨대 1856년에 쓴『지주의 아침』에서 그는 소유권에 대한 회의적인 태도를 표명했고, 다음 해의『루체른』에서는 사회의 관례와 풍습을 고발했었다. 또한 당시 일기에서는 프루동을 읽고서 최고의 이상은 아나키즘이라고 썼다. 이어『코삭』에서는 문명을 비판하고 자연 속의 노동을 찬양했으며,『전쟁과 평화』에서도 플라톤 카라타에프를 통해 민중적 기독교를 찬양했다. 특히『안나 카레리나』에 등장하는 레빈의 고백은 그 정점을 이루었다.

1882년부터 톨스토이는 빈민 구제 사업에 뛰어들었고, 그때의 경험을 우리가 흔히 그의『종교론』으로 부르는『내 신앙은 무엇에 있는가』(1884)와『인생론』으로 부르는『그렇다면 우리는 무엇을 해야 하는가』(1885)를 썼다.『종교론』은 산상 수훈을 중심으로 무저항주의를 주장했고,『인생론』은 경제적 불평등의 원인을 논하고 노동의 소중함을 강조하면서 과학과 예술을 부정했다.

그 글들은 미리 압수되고 출판이 금지되었다. 그 후 그의 글은 대부분 금지되어 프랑스를 비롯한 외국에서 먼저 출판되기 시작했다. 빈센트가 톨스토이에 접근한 것은 바로 이 시기였다.

북쪽 그림과 일본에 대한 동경

빈센트는 어린 시절부터 북쪽 그림들에 심취했음은 앞서도 보았다. 이러한 경향은 파리 시절, 인상파에 젖으면서 잠시 약화되기도 했으나 아를에 와서 다시 강화되었다.

말할 것도 없이 북유럽인에게는 렘브란트가 으뜸일세. 그러니까 잘 이해할 필요가 있네. 온 나라 안에 흩어져 있는 작품과, 옛 국가의 각 시대와 그 풍습까지 거슬러 올라가서 역사를 캐고 들어 화가들을 잘 비교해 보아야 하네. ……

벌써 20년 전부터 내 나라의 각파를 공부하고 있지만, 북방의 화가들을 논평하는 것을 들으면 대체로 너무 의견이 구구해서, 질문을 받아도 대개의 경우 변변한 대답조차 못하네.

그런 까닭에 자네에게 할 수 있는 대답은, 좀더 보게, 그러는 편이 훨씬 좋을 걸세, 하는 말뿐일세.

— 1888년 7월 말, 베르나르에게 보낸 편지.
(홍순민, 192~193쪽 ; 최기원, 330쪽.)

렘브란트의 화실에서는 비교를 초월한 스핑크스인 베르메르가 누구보다도 뛰어난, 매우 견실한 기술을 찾아냈기 때문에, 현재 …… 그것을 찾으려고 …… 사람들은 기를 쓰고 있네. 따라서 우리들은 그들처럼 색깔의 대비나 명암의 톤을 연구하네.

중요한 차이는, 즉 강하게 표현할 수 있느냐 없느냐에 달려 있는 것일세.

— 1888년 8월 초순, 베르나르에게 보낸 편지.(최기원, 384쪽.)

특히 빈센트는 베르나르에게 할스에 대해 다음과 같이 말했다.

그는 결코 구세주도, 목동에의 고지告知도, 십자가에 못박히는 그리스도도, 그리스도의 부활도 그리지 않았네. 그는 한 번도 나체의 육감적인, 또는 잔학한 여자의 육체를 그리지도 않았네.

병졸의 초상 및 사관의 모임과 회의하러 모인 시의원들의 초상은 장미빛이나 누우런 살갗 빛을 하고 흰 머리 수건을 썼으며, 검정 모직이나 비단옷을 입고 고아원이나 병원의 예산 일을 논의하고 있는 늙은 귀부인들의 초상일세.

그는 한 잔 술에 얼큰하게 취한 주정꾼을 그렸네. 거기에 명랑한 마녀가 되어 있는 한 안주인을 그렸지. 그리고 아름다운 보헤미아 여인상을, 산의産衣에 감싸인 젖먹이를, 명랑하고 멋진 팔자 수염을 한, 긴 장화에 박차를 단 멋쟁이 기사를 그렸다네.

그는 자기와 아내를 그렸네. 결혼한 날 밤의 그 이튿날, 정원 잔디밭 의자에 걸터앉은 젊은 애인을.

그는 부서진 문짝이며 웃고 있는 부랑아들을 그렸네. 거기다 음악가와 밥 짓는 뚱뚱한 식모도 그렸다네.

그는 그 밖의 것은 그릴 수 없었다네. 그러나 이들 모든 것은 단테의 천국이나 미켈란젤로나 라파엘의 걸작, 아니 그리스의 예술품과 비교해도 결코 손색이 없네.

그것은 졸라와 같이 아름답네. 다만 좀더 건강하고 좀더 밝다네. 그러나 마찬가지로 진실에 육박하고 있네. 그의 시대는 좀더 건강하고 슬픔이 적었기 때문이라네.

— 1888년 7월 말, 베르나르에게 보낸 편지.

그러나 빈센트가 무조건 북방 미술을 좋아했던 것은 아니다. 예컨대 렘브란트나 할스보다 앞선 홀바인Hans Holbein(1497~1543)이나 반 아이크 형제 Hubert(1370~1426) & Jan Van Eyck(1390~1441)에 대해 그는 다음과 같이 사회사적인 견지에서 말하면서 현대 미술을 비판했다.

> (그들은) 아깝게도 모두가 피라미드 같은 계급적 사회에서 살았고, 더구나 건축에 비유한다면 그 피라미드의 돌 하나하나가 서로 지탱해 주는 하나하나의 인간을 나타내고 있었을 것이 뻔하네. 우리들이 사는 사회를 사회주의자들이 새로 쌓아 올린다면 ― 실제에 있어서 그들은 동떨어져 있지만 ― 이론대로 틀림없이 인간화해서 쌓을 것이네.
>
> 그러나 우리들이 사는 사회는, 사실 자유 방임적이고 또한 혼돈 상태에 있네.
>
> 질서와 균형의 애인인 우리 예술가들은, 하나의 것을 정의하는 일마저도 서로 고립해서 하고 있네.
>
> 샤반은 그것을 잘 알고 있었네 ― 그만큼 현명하고 공평했으니까 ― 샹제리제의 관전을 떠나서 현대의 본질을 찾아 그것에 서서히 접근했네.
>
> 아닌게 아니라 네덜란드 사람들은 사물을 솔직하게 그리네. 이론을 따지지 않고 솔직하게, 쿠르베가 아름다운 나부裸婦를 그렸듯이 그들은 초상이나 풍경이나 정물을 그리네.
>
> …… 나아가야 할 방향을 잡을 수 없을 때에는 네덜란드 사람들처럼 하는 수밖에 없네. 가뜩이나 한정되어 있는 지혜를, 우리들의 두뇌에서 낭비해 가면서 종잡을 수 없는 형이상학적이고 비생산적인 명상에 빠진댔자 혼란을 정리할 수도 없고, 그 혼란을 담을 어떤 그릇도 없을 것이네.
>
> ― 1888년 8월 초순, 베르나르에게 보낸 편지. (최기원, 385쪽.)

빈센트에게 일본 판화의 영향은 일본식 생활에 대한 동경으로 나아갔다.

그것은 피에르 로티Pierre Loti(1850~1923)의 『국화 부인』Madame Chrysanthéme (1887)를 읽고 일본의 정신에 매료되었기 때문이다. 이것은 그의 〈수확〉이 흔히 일본적이라고 하는 종합주의와 달리, 표면적으로는 전혀 일본적이지 않으면서도 실질적으로는 순수한 일본적 관점에서 그려진 그림인 이유를 설명해 주는 점이었다.

너도 로티의 『국화 부인』을 읽었을 것이다. 나는 그것을 읽고 진짜 일본인은 집의 벽에 '아무것도 걸지 않고' 그림이나 골동품을 서랍 속에 숨겨 둔다는 인상을 받았다. 그리고 그것이 일본 미술을 접할 때의 태도여야 한다. — 자연에 대하여 지극히 개방적인 텅빈 방, 너무나도 밝은 장소에서. 여기서 나는 벌거벗은 — 흰 네 벽에 갇혀 붉은 기와를 덮은 방에서 작업을 하고 있다. 이곳 크로 평야와 론 강을 그린 두 장 소묘에서 실험하고 있다. 이것은 일본화처럼 보이는 것이 아니라 정말 일본적인 것이다. 아마도 다른 어떤 소묘보다도. 그것들이 선명하게 푸르고 도중에 다른 아무것도 끼이지 않은 곳을 보고 싶다. 이 토지의 자연이 갖는 단순함의 참된 개념을 너에게 보낸다.

— 1888년 7월 18일, 테오에게 보낸 편지.

나의 모든 창작 활동은 어떤 의미에서 일본 미술에 기초를 두고 있으나 우리는 일본 판화에 대해 충분한 지식이 없다. 지금 일본은 미술의 쇠퇴기에 있고, 작품이 수집가 때문에 사장되어 일본 안에서도 발견될 수 없게 되었다. 이러한 시점에서, 일본 미술은 다시 프랑스의 인상파 예술가 사이에서 뿌리를 내리기 시작한 것이다. 다행스럽게도 우리는 프랑스를 통해서 일본인에 관하여 많은 것을 알고 있다.

내가 일본에 관하여 흥미를 갖는 것은 당연하나, 그것은 거래보다도 예술가의 실제적인 가치에 대한 것이다.

일본의 미술은 원시 미술, 그리스 미술, 또 우리들 과거의 네덜란드 미술 — 렘브란트, 할스, 로이스달과 같은 것이다.

— 1888년 7월 22일, 테오에게 보낸 편지.

공허한 삶이 이어지다

빈센트는 열심히 그림을 그렸으나 그 삶은 언제나 공허했고 미칠 것같이 괴로웠다. 그러나 자신이 창조적인 예술가의 삶을 살고 있다고 확신했다.

설령 우리들이 살고 있는 시대를 위대하고 진실된 예술 부흥기라고 생각해도, 고답적이고 관료적인 전통은 아직도 무능과 무기력한 상태로 그나마 지속되고 있으며, 새로운 화가들은 빈곤하며 광인처럼 취급받고 있다. 그리고 그런 취급에 의해 적어도 사회 생활에 관한 한 실제로 광인이 되고 있다.

내가 돈을 쓰면서 광인 취급을 받으면 받을수록 그만큼 나는 하나의 예술가가 되어간다 — 창조적인 예술가.

— 1888년 7월 29일, 테오에게 보낸 편지.

고갱이 아를에 오기 전인 8월부터 9월 사이에 쓰여진 빈센트의 편지는 그가 완전히 지쳐 있음을 보여준다. 그러나 동시에 그는 삶과 죽음에 대한 깊은 통찰로 인해 인생과 예술에 적극적인 자세를 가졌음도 보여준다. 예컨대 당시 백부의 죽음을 통한 삶과 죽음에 대한 그의 통찰은 감동적이다.

죽음을 다루는 가장 좋은 방법은, 누구든 그 훌륭한 망자를 있을 수 있는 세계 중 가장 좋은 세계에서 가장 좋은 사람이었다고 믿는 것이다. …… 죽은 순간부터 우리는 그의 가장 좋았던 시간과 성격만을 기억한다. 그러나 위대한 것은, 그가 아직 우리와 함께 이 세상에 있을 때부터 그렇게 그를 보고자

노력하는 것이다. ……

가족이라든가 고향이라든가 — 그런 모든 것들은 우리처럼 고향이나 가족과도 그다지 관계 없이 살아온 인간에게는 필경 상상 속에서는 더욱 매력을 느끼게 할 것이다. 나는 언제나 자신을 어딘가 목적지를 향하여 가는 하나의 나그네라고 느낀다. 그런데 그 목적지가 실제로는 존재하지 않는다고 자신에게 타이르지만 나에게는 이 지독한 나그네 길이 지극히 타당한 것으로 느껴진다. 그렇다고 하자. 그때 나는 예술만이 아니라 모든 것이 꿈에 불과하고, 자신이라는 것도 전혀 없었던 것을 알고 있다. ……

살아 있는 동안, 어린 시절부터 늙을 때까지 거의 그런 적이 없었는데 망자의 얼굴이 조용하고 평화로우며 장중해 보이는 것은 무엇 때문인가? 나는 지금까지 망자의 얼굴을 보면서 이러한 현상을 종종 만나곤 한다. 그리고 이런 것이 나에게 반드시 가장 중요한 일은 아니었지만, 무덤을 향하는 인생에 관한 하나의 증거였다. 마찬가지로 요람 속의 아이를 조용히 들여다보면 그 눈 속에 영원한 것이 숨어 있음을 알 수 있다. ……

그렇다. 예술가는 후세에 전해짐으로써 자신을 영원하게 만든다 — 들라크루아로부터 인상파에 이르기까지. 그러나 그게 전부인가? 기독교에 억눌려 지극히 한정된 사상밖에 갖지 못한, 어떤 집의 친절한 노모는 그 신앙으로 인하여 영원히 산다고 믿는다. 그런데 들라크루아나 공쿠르 형제와 같이 폐병이나 신경병으로 평생 고생한 사람들은 그 심오한 사상을 지녔으면서도 왜 더욱 영원하게 산다고 믿지 못할까? ……

— 1888년 8월 6일, 테오에게 보낸 편지.

해바라기와 카페 그리고 침실을 그리다

8월이 되자 신랑을 기다리는 신부처럼 빈센트는 고갱을 맞고자 노란 집에 걸 해바라기 연작 그림 49을 그리기 시작했다. 그러나 고갱은 백마를 타고 오는

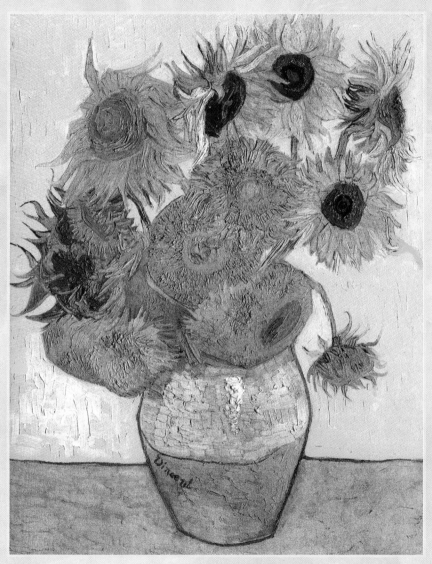

그림 49 해바라기 | 1888, 유화, 91×72㎝, 런던, 국립미술관

신랑이 아니라 너무나도 타산적인 장사꾼이었다. 그는 머리 속으로 여러 가지를 계산해 넣고 있었다.

빈센트는 파리에서도 해바라기를 그린 적이 있었으나, 그것은 태양을 쫓아 절규하는 황색의 그것이 아니었다. 이제는 황색의 테이블 위에 있는 황색의 꽃병에 황색의 해바라기였다. 폭력적일 정도로 생명력에 불타는 새로운 해바라기였다. 그리고 자기 희생에 의한 죽음, 황색의 자살까지 그것에 담겨졌다. 그것은 놀라운 생명의 원천인 프로방스의 태양과 악귀처럼 격렬한 태풍 속에서 삶과 죽음을 공존시킨 꽃이었다.

그는 그림을 그리기 전에 짙은 블랙 커피를 몇 잔이나 마시고 몸으로 고통을 느끼면서 그리는 가운데 황색의 높은 경지에 도달하고자 했다. 그것은 언제나 위험한 게임이었다. 해가 뜨면 질 때까지 온종일 죽도록 그림을 그리고, 밤이 되면 머리가 아파올 때까지 독한 압생트를 마시고서 창녀를 찾거나 집에 돌아와 테오에게 편지를 썼다. 그는 이러한 자신의 생활을 고갱이 바꿔주리라 기대했다.

9월 가을이 되자 그는 〈밤의 카페〉 그림 50 를 그렸다. 카페는 인상파들의 단골 메뉴이기도 했으나, 그들이 그린 쾌적한 부르주아적 카페와는 달리 어둡고도 불안한 카페였다. 거칠고도 충만된 도덕심은 마치 〈감자를 먹는 사람들〉 그림 27 ▶141p의 분위기를 연상하게 했으나 역시 그 분위기와도 달랐다.

나는 빨강과 초록으로 인간의 무서운 열정을 표현하려고 했다.
방은 핏빛 빨강색과 짙은 노란색으로 되어 있고 그 한가운데에 초록색 당구대가 놓여 있다. 그리고 오렌지색과 초록색 빛을 발하는 네 개의 옅은 노란색 등불이 있다. 보라색이나 파랑색의 옷을 입고 잠들어 있는 보잘것없는 불

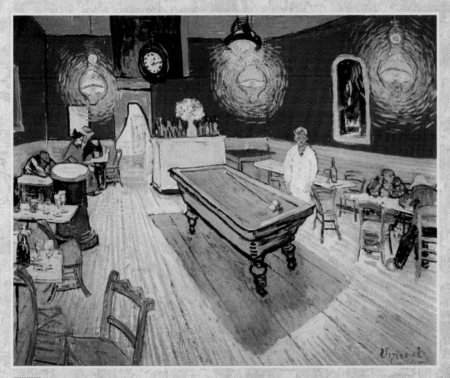

그림 50 밤의 카페 | 1888, 69×88cm, 뉴 헤이븐, 예일대학 미술관

량배들의 얼굴에 나타나 있는 보색 관계인 빨강과 초록의 충동과 대비는 그 황량하고 텅 빈 방 안 곳곳에서 볼 수 있다. 당구대의 핏빛 빨강색과 쑥색은 장미색의 꽃다발이 그 위에 놓여 있는 카운터의 부드럽고 연한 로코코풍 초록색과 대조를 이룬다. 이곳 한 구석에서 밤새 일하는 지배인의 하얀 코트는 연한 노란색이나 밝은 연두색 빛을 발한다.

　나는 카페란 자아를 파멸시킬 수 있고 미쳐 버리게 하거나 죄를 범하는 곳이라는 생각을 표현하고자 했다. 말하자면 나는 저속한 술집이 지니고 있는 어둠의 힘들을 표현하려고 했다. …… 그리고 악마의 용광로와 같은 옅은 황록색 분위기 속의 이 모든 것들을, 즉 일본인들의 명랑함과 타타르인의 좋은 기질을 보여주는 외관 밑에 숨어 있는 모든 것을 표현하고자 했다.

　같은 시기에 그는 〈밤의 노천 카페〉 그림 51 도 그렸다. "밤은 낮보다 더 생기에 넘치고 색채도 더 화려하다." 녹색과 빨강의 주조였던 〈밤의 카페〉와 달리 이 그림의 색채는 더욱 풍부하고 더욱 시적이다.

　우리는 흔히 빈센트를 원색의 화가라고 한다. 그러나 그는 어느 그림에서도 원색을 그대로 칠한 적은 없다. 오히려 그의 색채는 언제나 우아하고 매혹적이었다. 또한 그의 그림을 정열적이라고 한다. 그러나 그의 색채는 언제나 차가운 색조였고 그 위에 따뜻한 색조를 배치하는 식이었다. 오히려 그의 그림은 세잔처럼 화면을 논리적으로 구축한 것이 아니라, 붓놀림의 리드미컬한 집적으로 동적인 구도를 형성했기에 보다 정서적으로, 또는 내면적인 감정의 호소로 보였다.

　10월, 신부처럼 고갱을 기다리며 그는 꽃에 이어 앞의 〈아를의 화가 침실〉 그림 52 을 그렸다. 거친 나뭇결의 침대와 소박하게 그려진 의자나 탁자 같은 가구들이, 반쯤 열린 창과 이상하게 걸린 액자들과 캔버스 위에 높이 솟아 있

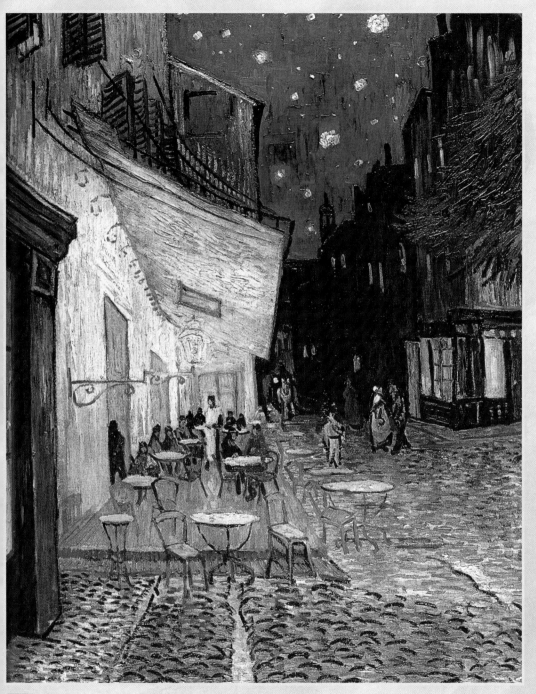
밤의 노천 카페 | 1888년 9월, 81×65.5cm, 오테를로, 크뢸러 뮐러 국립미술관

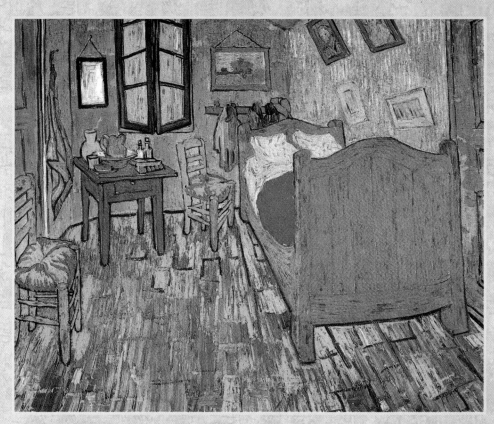

그림 52 아를의 화가 침실 | 1888, 73×90cm, 시카고, 시카고 미술관

는 이 그림은, 돌진하는 선과 함께 기묘한 조화를 이룬 그림이었다. 휴식과 수면을 묘사한 그것은 〈밤의 카페〉가 풍기는 파괴와 광기의 이미지와는 전혀 반대되는 것이었다.

> 단순화가 사물에 보다 더 큰 양식을 준다. 그렇게 함으로써 이 그림에서 휴식이나 수면을 암시하고 싶다. 한 마디로 말하자면 이 그림을 보면 누구나 다 머리를 쉬고 상상력을 쉬도록 그리고 싶다. 벽은 엷은 바이올렛, 마룻바닥은 빨간 벽돌색, 침대 및 의자의 나무 색깔은 신선한 버터가 가진 황색, 시트와 베개는 극히 산뜻한 푸른 빛이 나는 레몬색, 침대의 윗걸이는 진홍색, 창은 녹색, 화장대는 오렌지색, 물병은 청색, 문은 라일락색.
> ― 1888년 9월, 테오에게 보낸 편지.(신성림, 203~204쪽.)

그림 속의 벽이 기묘한 각도로 기울어진 것에 대해, 지금까지 사람들은 그것이 정신적 불안정을 보여주는 징조라고 해석했다. 그러나 그것은 사실과 다르다. 방 자체가 그렇게 되어 있었을 뿐이다. 그는 위 편지에서 썼듯이 프로방스 여름 오후의 열기에 찬 조용한 오수를 즐기는 침실을 그렸을 뿐이다.

고갱을 기다리며, 1888년 늦여름부터 가을 사이에 유례없이 격렬하고도 빠르게 그려진 약 40점의 유화 중에서, 가장 위대한 작품은 역시 〈해바라기〉 그림 49, 〈밤의 카페〉 그림 50와 〈아를의 화가 침실〉 그림 52 들이다. 이것들은 전통적인 관점, 모델링, 분석, 색채 등을 모조리 파괴하는 혁명적인 작품들이었다. 물론 그 어느 것이나 조화를 이루고 있다.

그러나 빈센트가 〈해바라기〉나 〈아를의 화가 침실〉에서 표현하고자 한 생명과 평화는 어디까지나 공상의 세계였다. 사실 노란 집은 그가 테오와 파리에서 살던 때와 마찬가지로 더럽고 어지러운 아수라장이었다. 그래도 그는

열심히 방을 꾸몄다. 덕분에 빵을 사먹을 돈까지도 없어졌다.

고갱, 아를에 오다

1888년 10월 23일, 고갱은 아를에 도착했다. 빈센트가 도착했을 때와 마찬가지로 고갱도 한동안 방황을 했다. 두 사람이 만났을 때, 빈센트는 고갱이 아를, 노란 집 그리고 자신의 작품을 마음에 들어하는지 몹시 궁금했다. 그러나 고갱은 침묵했다. 빈센트는 고갱을 이끌고 마을의 관광지와 아름답다고 소문난 여인들을 구경시켰으나 고갱은 전혀 마음에 들어하지 않았다.

두 사람의 공동 생활에 대한 얘기는 대부분 고갱이 그로부터 15년 뒤에 쓴 회고록 『앞과 뒤』 *Avant et Apres*(1903)[6]에 근거하나, 그의 서술은 그 뒤에 생긴 비극에 대해 자신을 정당화하고자 한 것이었다. 그런데 당시 고갱의 나쁜 태도는 널리 알려져 있었다. 그는 좋은 것은 전부 자신 탓이고 나쁜 것은 모두 빈센트 탓이라고 하는 교만한 태도로 일관했기에, 오히려 독자들은 그 내용을 반대로 이해하기도 했다.

고갱은 이 책에서 빈센트를 중상하기도 했다. 예컨대 그가 네덜란드어로 글을 쓰는 것조차 잊어버렸다고 주장했다. 그래서 고갱을 만나 그의 영향을 받은 것이 빈센트의 생애에 매우 중요했다거나 아니면 반대로 크나큰 불행이었다거나, 그 후에 닥친 사고도 고갱 때문이었다고 하는 얘기가 나오나, 그것은 사실과 다르다. 우선 두 사람이 함께 지낸 기간은 겨우 두 달에 지나지 않았으므로 빈센트의 생애에 큰 영향을 끼치지 않았다고 보는 것이 옳다.

6) 영역은 Paul Gauguin's Intimate Journals, ed. by Van Wyck Brooks, Nloomington, IN:Indiana University Press, 1958.

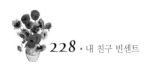

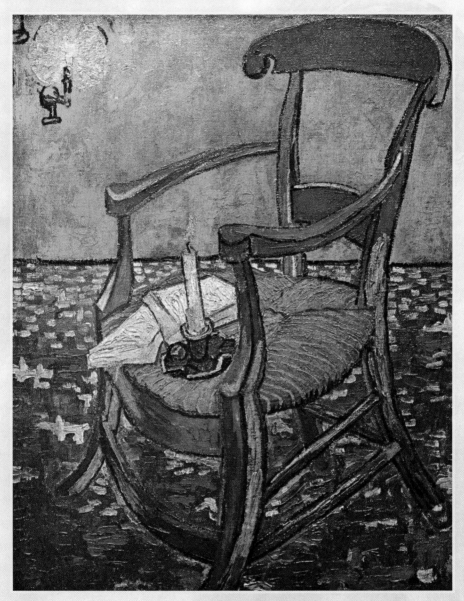

고갱의 의자 | 1888, 유화, 91×73cm, 암스테르담, 빈센트 반 고흐 미술관

처음부터 고갱은 오래 머물 생각이 없었다. 빈센트는 그것을 잘 알았고 고갱의 성격도 이해했기에 가능한 한 그를 잘 대해 주고자 노력했다. 그러나 그렇다고 하여 고갱 자신이 빈센트의 화법을 완전히 지배했다고 주장하는 것은 사실이 아니었다. 고갱이 도착하기 전에 빈센트는 스스로의 의지로 추상화를 어느 정도 지향했기 때문이다.

그러나 그는 결코 그 추상에 몰입할 수는 없었다. 우리는 그것을 고갱이 도착하기 직전 빈센트가 베르나르에게 보낸 편지에서도 읽을 수 있다.

> 가뜩이나 한정된 지혜를, 우리들의 두뇌를 낭비해 가면서, 종잡을 수 없는 형이상학적이고 비생산적인 명상에 빠진댔자, 혼란을 정리할 수도 없고, 그 혼란을 담을 어떤 그릇도 없는 것이다.
>
> — 1888년 9월 10일, 베르나르에게 보낸 편지.

여기서 우리는 당시 고갱도 고독했고, 당시로서는 무시된 전위적인 예술을 창조했으며, 따라서 자신의 예술이 과연 가치가 있는지에 대하여 불안해했다는 점을 이해할 필요가 있다. 그런 불안을 공유한 빈센트는, 공상에 빠져 화가의 이상적인 공동 생활이라고 하는 비현실적인 계획에 사로잡힌 점이 달랐을 뿐이다. 이는 교만하고 자신감 과잉이라는 가면을 쓴 고갱보다는 인간적이나, 어쩔 수 없는 고독한 인간이 살기 위하여 선택한 방위 수단이라는 점에서는 고갱과 같았다.

두 사람은 테오가 보내 주는 돈으로 살았다. 돈의 관리는 고갱의 몫이었다. 창녀에게 치를 화대, 담배값, 그리고 하숙비와 식비로 지출이 구분되었다. 절약을 위해 보다 요령이 있는 고갱이 요리를 했고 함께 그림을 그렸다.

함께 술을 마시는 것 이외에 빈센트의 생활은 참으로 건전하고 질서가 잡히게 되어 건강도 회복했다.

귀가 잘린 자화상을 그리다

11월 중순이 되어 날씨가 추어지자 고갱은 본래의 강인한 자아를 드러내기 시작했다. 먼저 기억과 상상력에 의존하여 불완전한 현실을 수정하는 그림을 그려야 한다고 빈센트를 설득했다. 빈센트에게는 익숙하지 않은 것이었다. 그래도 그는 노력했다. 결국 빈센트는 다시 자연과 직접 마주하며 그리는 것을 택했다.

이러한 그들의 차이는 곧 갈등으로 드러났다. 날씨 탓으로 집안에 틀어박혀 그림을 그리지 않을 수 없게 되자, 빈센트는 해바라기를, 고갱은 빈센트를 그렸다. 그런데 고갱이 그린 빈센트는 미친 사람처럼 보여 빈센트는 화가 났다. 아버지가 그에게 정신이 불안하다고 할 때마다 테오에게 화를 냈던 빈센트였다.

그날 밤, 두 사람은 술집에 갔다. 화가 난 빈센트는 압생트를 마셨다. 고갱에 의하면 빈센트가 그에게 술잔을 던져 그를 집에 데려왔는데, 빈센트는 곧 잠들고 다음날 아침 사과를 했다. 고갱은 빈센트에게 자신이 떠날 것을 테오에게 편지로 알리라고 말했다. 12월 중순, 그들은 함께 몽펠리에로 여행을 했으나 다시 싸웠다. 고갱은 빈센트가 자신이 숭배하는 라파엘, 앙그르나 드가를 높이 평가하지 않는다고 불만을 터뜨렸다. 반면 빈센트가 숭배하는 밀레나 도비니 그리고 루소를 고갱은 용납할 수 없었다.[7]

7) 1888년 12월 15일, 테오에게 보낸 편지.

다시 긴장 속에서 한 달이 지났다. 고갱은 아를과 빈센트가 더욱더 마음에 들지 않게 되었다. 빈센트로서는 고갱이 평화를 갖지 못하는 것이 안타까웠다. 그는 12월 23일의 편지에서 고갱이 마음의 평화를 회복하기를 기다린다고 썼다.[8] 바로 그날, 고갱이 온 지 꼭 두 달이 지난 그날, 빈센트는 룰랭 부인을 그리고 있었다.

저녁을 먹고 나서 고갱은 공원으로 산보를 나갔다. 다음 이야기는 고갱에 의한 것이다.

발자국 소리가 들려 뒤를 돌아보니 칼을 든 빈센트가 나에게 덤벼들려고 했다. 내가 노려보자 그는 멈추고 집으로 달아났다.[9]

1888년 12월 23일 일요일 밤 11시반, 아를의 창녀촌 1번 집의 라셀[10]은 빈센트에게 불려나가 그로부터 무엇을 잘 맡아 달라는 말을 들었다. 피범벅의 붕대를 머리에 두른 빈센트는 곧 사라졌다. 그녀가 신문지를 펼치자 잘린 귀가 나왔다. 그리고 그녀는 바로 실신했다. 다음날 경찰이 빈센트가 사는 노

8) 1888년 12월 23일, 테오에게 보낸 편지. 최기원, 395쪽.
9) 그러나 이 부분에 대한 보나푸1, 20~21쪽의 다음과 같은 설명은 다르다. 고갱은 아를을 떠나면서 빈센트의 초상을 그려준다. "이것은 나다. 그러나 미쳐버린 나의 모습이다……."고 빈센트는 말한다. 1888년 12월 23일, 빈센트는 자기를 홀로 두고 떠나가는 고갱을 라마르틴 광장까지 뒤따라간다.
그러나 보나푸2, 99쪽의 설명은 위 보나푸1의 설명과는 달리 나의 설명 그리고 마이어-그레페의 설명과 비슷하다.
폴라첵, 7~10쪽에 나오는 에른스트 와르딩게르의 〈잘려진 귀의 담시〉에서는 고갱이 빈센트의 자화상을 보고 '이것이 귀란 말인가. 이러고도 자네는 그림을 그린다고 할 수 있나', '자화상이라고? 귀가 전혀 달라'라고 비난한 것을 그 원인으로 들고 있다. 폴라첵, 253쪽 이하의 설명도 마찬가지이다.
10) 폴라첵, 239쪽 이하에서는 이본느라고 한다.

란 집에 가보니 그는 죽은 듯이 침대에 누워 있었다. 오른손으로 칼을 잡고 왼쪽 귀를 거의 완전하게 도려낸 것이었다. 동맥이 끊긴 탓으로 출혈이 심하여 수건과 침대보가 흠뻑 젖었다. 고갱은 테오에게 빨리 와 달라는 전보를 쳤고 밤늦게 테오가 도착했다.

빈센트는 곧 병원에 수용되었으나 귀를 다시 붙일 수는 없었다. 상처를 꿰매는 것으로 마무리 되었으나, 이번엔 정신 상태가 위험하다는 진단이 내려졌다. 흔히 소설류 전기에는 고갱의 핀잔을 들은 빈센트가 수치심을 못 이겨 집으로 달려와 바로 귀를 잘랐다고 한다. 그러나 과연 그랬는지, 아니면 술에 취해 밤늦게 돌아와서 그랬는지 그 자신도, 다른 누구도 정확하게 알지 못했다. 그 원인이나 동기에 대해서도 여러 가지 추측이 있으나 단지 추측에 불과할 뿐이다. 문제는 그가 당시 최악의 상태에 있었다는 점이고 그 뒤의 치료를 어떻게 할 것인가 였다. 다행히도 원시적인 정신병 치료의 시대는 지났으나 여전히 문제가 많았던 시절이었다.

테오와 고갱은 다음날 파리로 돌아갔다. 빈센트는 새해 1월 4일, 테오[11]와 고갱에게 우정 어린 편지를 쓰고,[12] 7일, 퇴원하여 노란 집으로 돌아왔다. 그리고 9일, 테오의 결혼을 축하하는 편지를 썼다.

빈센트는 다시 그림을 그렸다. 거울을 들여다보며 그린 〈귀에 붕대감은 자화상〉 그림 54 은 실제와는 거꾸로 오른쪽 귀를 붕대로 동여맨 거친 모습이었다. 그 표정은 자신이 사로잡힌 광기에 대한 공포를 보여주었다. 그러나 그것은 자기 연민이 아닌 자기 분석의 그것이었다. 나아가 강렬한 보색을 사용하여

11) 최기원, 397쪽.
12) 최기원, 397쪽.

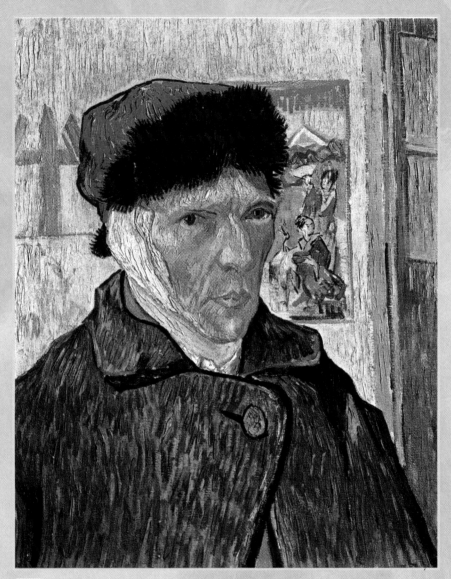

스스로 그 공포를 이겨내겠다는 굳은 결의를 보여준 것이기도 했다. 배경의 적색 앞에 녹색의 코트, 푸른색 모피 모자에 대한 오렌지색들이었다. 그러나 여기서도 예술과 현실은 분명히 구별되었다. 그림에서 자신은 단호한 모습이었으나, 현실의 자신은 너무나도 유약했다.

2월 초, 빈센트는 창녀촌에 가서 라셀에게 감사를 표했다. 그것은 그가 상당히 회복되었음을 보여준 징조였다. 이어서 그는 〈룰랭 부인의 초상〉그림 55도 그렸고, 〈해바라기〉를 다시 그리기도 했다. 그러나 건강은 여전히 좋지 못했다. 심지어 독살될 것이라는 환상에 사로잡혀 며칠간 식음을 전폐하기도 했다. 청소부가 그런 모습을 보고 경찰에 알리자 빈센트는 다시 시립병원에 수용되었다.

빈센트는 지난번과 마찬가지로 곧 회복되어 열흘 후에 퇴원했다. 그러나 여전히 독살 환상에 사로잡혀 있어서 식사와 잠은 병원에서 한다는 조건이었다. 병원에서는 동료들과 지낼 수 있게 되자 빈센트는 술을 끊고 커피도 줄이게 되었다. 엄청난 술과 커피는 고독에서 온 것이었다.

그러나 시민들은 그를 두려워했다. 특히 독살 환상에 시달린다는 소문이 퍼지자 그들의 적대감은 더욱 커져 미친 그를 추방해야 한다고 떠들어댔다. 아이들은 그에게 돌을 던지고, 시민들은 시장에게 그가 과음을 하며 아이들과 여자들을 불안하게 하므로 병원에 수용되어야 한다는 탄원서를 보냈다.

빈센트는 다시 병원(이 병원은 현재 '반 고흐' 기념 병원이 되었다) 독방에 수용되었다. 그곳에서는 독서와 그림, 흡연이 금지됐고 노란 집은 폐쇄되었다. 그러나 이런 조치들이 부당하다는 의사들의 항의로 그는 곧 구금에서 풀려나 다시 그림을 그릴 수 있게 되었다. 그 후 그는 아를 사람들을 '식인종'이라 부

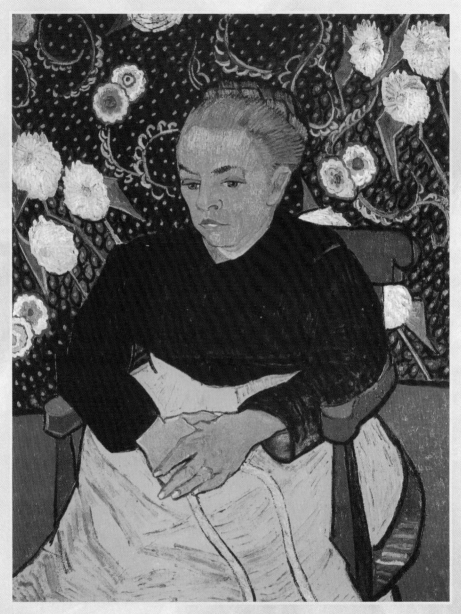

그림 55 룰랭 부인의 초상 | 1889, 유화, 92.7×73.8cm, 시카고, 시카고미술관

르며 경멸했다.[13]

그해 3월 말에 병원으로 찾아온 시냐크와 1년 만에 만났다. 그들은 경찰이 폐쇄한 노란 집 문을 부수고 들어갔다. 그곳에서 몇 년 전까지만 해도 연필 쥐는 법조차 제대로 모르던 사람이 단 몇 달 만에 그린 〈밤의 카페〉, 그림 50 ▶223p 〈룰랭 부인의 초상〉, 〈생 마리 해변의 배들〉, 그림 46 ▶207p 〈별이 빛나는 밤〉, 그림 60 ▶257p 그리고 수많은 해바라기 그림과 수확의 그림들을 본 시냐크는 깜짝 놀랐다.

그들은 문학, 미술, 사회주의, 그리고 자신들의 근황 등을 열심히 얘기했다. 그런데 저녁이 되어 술을 마시면서 취한 빈센트가 유화 기름으로 사용하는 테레핀유를 마시려고 했다. 시냐크는 서둘러 그를 병원에 데려가 입원시키고 다음날 떠났다. 그들은 그 후 두 번 다시 만나지 못했다.[14] 그래도 당시의 빈센트를 찾아온 화가로는 그가 유일했다. 빈센트는 그에게 감사했다.

> 나는 시냐크가 매우 폭력적이라고 들었지만, 오히려 지극히 조용한 사람이라는 것을 알게 되었다. 그는 나에게 균형이 잡히고 안정된 사람이란 인상을 주었고 나도 그것이 좋았다. 나는 부조화나 모순으로부터 벗어난 인상파 화가와 대화한 것이 거의 처음이었다. …… 그가 다녀간 후 나의 정신이 더욱 강해졌음에 감사한다.
> 나는 외출시 카밀 르모니에Camile Lemonier(1884~1913)[15]의 『경작지의 사람들』Ceux de la glébe을 샀다. 그 중 2개 장을 열심히 읽었다 — 실로 장중하고 심오했다!

13) 1889년 6월 9일, 테오에게 보낸 편지.
14) 1889년 3월 24일, 테오에게 보낸 편지.
15) 벨기에의 자연주의 소설가.

나는 지금 발자크Honoré de Balzac(1799~1850)의 『시골 의사』(1833)를 읽고 있는데 정말 훌륭하다. 그 속에 광인처럼 감정이 강한 여인이 나오는데 실로 매력 있는 성격이다. 나는 머리 속에 분명한 몇 개의 관념을 갖고자 몇 권을 더 샀다. 그리고 『톰 아저씨의 오두막』과 디킨스의 『크리스마스 캐롤』을 다시 읽었다.

— 1889년 3월 24일, 테오에게 보낸 편지.

나는 〈요람을 흔드는 여인〉을 다섯 번째 그리고 있다. 네가 본다면 이것은 싸구려 집에서 산 한 장의 착색 석판화와 같다는 내 생각에 동의할 것이다. 나아가 이는 비례의 측면에서 볼 때 사진과 같은 정확함의 장점조차 갖고 있지 않다. 그러나 나는 이런 그림을 그릴 줄 모르는 바다 뱃사공이 육지의 아내를 생각할 때 스스로 상상하는 그림으로 그리고 싶다.

— 1889년 3월 29일, 테오에게 보낸 편지.

파리에서의 인공적인 예술가 생활 따위가 내게 무슨 소용이 있겠느냐?

완전하고도 배타적인 인상파가 되어서는 안 된다. 결국 무엇인가에 장점이 있다면 그것을 놓쳐서는 안 된다. 밝은 색채는 인상파를 통하여 진보했다. 비록 길을 잃었을 때도. 그러나 들라크루아는 이미 그들 이상의 경지에 이르렀다. 그런데 거의 색채를 갖지 않은 밀레는 얼마나 훌륭한 작품을 남겼던가!

배타성을 없애 주는 점에서 광기는 축복받아야 한다. 인상파의 여러 구별은 사람들이 인정하는 정도로 중대한 것이 아니다.

나는 언제나 인상파에 대한 정열을 버리지 않는다. 그러나 지금 나는 더욱더 파리로 가기 전의 사상으로 돌아가고 있다.

나는 네덜란드적인 회색조 팔레트를 버리고 멋대로 몽마르트르의 풍경을 그린 것을 가끔 유감스럽게 생각한다. 그리고 갈대펜의 소묘를 다시금 시작하고자 한다.

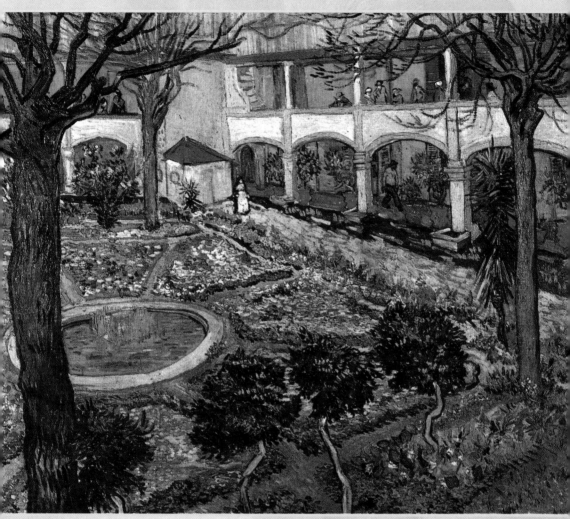

아를 요양원의 정원 | 1889, 유화, 73×92cm, 빈허루트, 오스카 라이하르트 컬렉션

오늘 나는 소묘를 한 장 그렸으나 너무 어둡게 되어 봄풍경으로서는 너무나도 음울하다.

<div align="right">— 1889년 5월 3일, 테오에게 보낸 편지.</div>

그리고 빈센트는 병원의 정원을 그렸다. 그림을 선물하고자 했으나 누구도 즐겨 받지 않았다. 그러나 병원 생활에 곧 익숙해졌다. 작품은 테오에게 보내졌다.

위의 마지막 편지에서 우리는 빈센트가 파리 시대를 부정하고 인상파를 멀리하며, 결국 파리로 가기 전의 북쪽 그림으로 되돌간다고 한 것을 주목해야 한다.

이제 우리는 우리의 친구 빈센트가 살았던 삶의 마지막 길목에 들어선다

생—레미 시절은 참으로 평온한 시기였으나

미술사에서는 가장 '소용돌이치는' 광기의 작품으로

해석되는 그림을 그린 시기이기도 했다

곧 올리브 나무들이 복잡하게 얽히고

꼬인 실편백나무 배경에는 구름이 휘돌아가며

뱀과 같은 아라베스크 속에 별이 빛나는 그림들이 그렇게 해석되었다

그러나 그것들이 과연 단순히 광기의 흔적일까

6

회귀...
다시 돌아가다

1889~1890

1889~1890

생-레미에서 그린 내면의 풍경

이제 우리는 우리의 친구 빈센트가 살았던 삶의 마지막 길목에 들어선다. 아를을 떠난 1889년 5월부터 1890년 7월에 죽기까지 1년 2개월의 시간이다. 그 앞의 1년은 아를 부근 생-레미Saint-Rémy의 정신병원에서, 그리고 나머지 두 달은 오베르-쉬르-우아즈Auvers-sur-Oise에서.

생-레미에서 빈센트는 스스로 선택한 정신 병원이라는 폐쇄된 공간에서 그림을 위한 내면의 투쟁으로 나날을 보냈다. 1889년 5월 8일부터 다음해인 5월 16일까지였다. 그 1년 동안 150여 점의 유화를 그렸다. 거의 이틀에 한 점씩을 그린 점에서 그것은 그림의 마지막 투쟁기이기도 했다. 그것은 질병에 대한 투쟁이라는 뜻에서 문자 그대로 투병 생활이자, 자신의 창조력을 구하고 유지하려는 투쟁이었다. 아를 이래 병은 점점 심해졌으나 그는 그만큼 더 열심히 그림을 그렸다.

1889년 5월 초, 아를 병원측은 빈센트를 생-레미 부근의 사립 요양원에

보냈다. 그곳은 아를과 달리 너무나도 조용하여 수도원 같았다. 더욱이 그가 도착했을 때는 환자 수용 정원의 4분의 1밖에 차지 않아 더욱 고요했다. 그는 자발적인 입원 환자이고 동생이 비용을 부담한다고 보증한 탓으로 특별 대우를 받았다. 곧 식사는 다른 환자와 함께 했으나 침실만은 개인실을 사용했고, 화실로 사용할 2층의 별실도 부여받았다. 그러나 그는 자신처럼 고통받는 다른 환자들과 친밀한 관계를 형성했다. 그것은 평생 변하지 않은 이웃에 대한 끝없는 사랑의 발현, 그것이었다.

　　나는 나의 상태에 대하여 다시 감사해야 할 일이 있다. 나는 다른 환자들도 나와 같이 발작 중에 기묘한 소리나 목소리를 들었다든가 눈에도 여러 가지 이상한 모습들이 보였다는 것을 알게 되었다. 이는 내가 처음 발작했을 때 가졌던 공포감을 없애 주었다. 발작이 왔을 때 그것을 전혀 모르는 사람은 상상할 수도 없을 정도로 놀라게 된다. 그러나 일단 그것이 병의 일부라는 것을 알게 되면 다른 것과 마찬가지로 그것을 받아들일 수 있다. 만일 다른 광인에 접하지 않았으면, 나는 끝없이 그것으로 인한 고뇌로부터 해방될 수 없었을 것이다.

　　정말 한번 발작에 사로잡히면 그 고통과 고뇌는 장난이 아니다. 대개의 간질 환자는 혀를 깨물어 자신을 다치게 한다. 의사 레이는 나처럼 귀를 스스로 다치게 한 다른 환자가 있다고 말했다. 다른 의사도 그런 얘기를 한 적이 있다. 일단 그것이 무엇인가를 알고 자신의 증상, 발작에 지배되는 것을 의식하게 되면, 그 고통과 공포에 의해 그 정도로 격렬한 충격을 받지 않고 어떤 행동을 취할 수 있다. 5개월 사이에 나의 고통은 차츰 줄어들고 있다. 그리고 나는 그것을 극복할 수 있다는 희망을 갖고 있다. 적어도 그 정도로 격렬한 발작은 일어나지 않으리라고 생각한다.

　　나는 2주간이나 계속 큰 소리로 절규하고 말하였으나 같은 증상은 여기 다

른 사람에게서도 나타났다. 그는 복도에서 울리는 잡음 속에서 여러 가지 소리나 말이 들렸다고 생각하고 있다. 필경 그것은 귀의 신경이 너무나도 예민하게 되었기 때문이다. 나의 경우에는 시각과 청각이 한 번씩 그랬는데, 레이에 의하면 간질 발작이 시작되면 보통 하루 동안 그렇다고 한다. 그때 충격이 너무나도 지독하여 나는 몸을 움직이는 것조차 고통스러웠다. 그리고 다른 무엇보다도 제발 두 번 다시 일어나지 않으면 더없이 좋겠다고 생각했다. 지금 이러한 '생명의 공포'는 이미 더욱 약해졌고 우울증도 훨씬 가벼워졌다. 그러나 이러한 상태와 나의 의지 및 행동 사이에는 아직도 거리가 있다.

정말 기묘한 일은 이 마지막 두려운 발작의 결과로 나의 마음에는 분명한 욕망과 희망이라고 하는 것이 거의 남아 있지 않다는 것이다. 그리고 그것이 정열의 연마와 함께 언덕을 올라가는 것이 아니라 내려가는 인간의 기분이 아닌가 생각한다. 나는 아무런 의지를 갖고 있지 않다. 또한 일상 생활과 관계 있는 것은 전혀 아무런 희망도 없다. 예컨대 친구를 만나고 싶다는 욕망도 전혀 없다. 물론 그들에 대해 계속 생각은 하지만. 그것이 내가 아직도 여기서 나가려고 생각하지 않는 이유이다.

— 1889년 5월 25일, 테오에게 보낸 편지.

병원측은 그가 광인이 아니라 일시적으로 간질 발작을 일으키는 정도라고 진단했다. 그런데 후대에 와서는 그의 증상을 정신 분열증이라고 보는 견해가 많아졌다. 그 근거는 고갱과의 사건, 곧 고갱을 공격하려다가 실패하자 자해했다고 하는 점에 있으나 그것은 고갱의 말에 불과하다. 사건 직후 고갱은 베르나르에게 쓴 편지에서 공격을 받았다고는 쓰지 않았다. 따라서 정신 분열증이라고 본 후대의 학설에는 의문의 여지가 있다.

그래도 그에 대한 치료가 휴양과 안식, 곧 '아무것도 하지 않는 것'이라는 점은 그때나 지금이나 같은 의견이다. 그러나 그는 다시 그림을 그렸다. 뜰의

붓꽃을 그린 그림은 너무나도 가까이에서 그렸기에 화면을 가득 채워 마치 시선을 차단하는 듯이 보였다. 그리고 2층에서 내려다보이는 뜰 구석의 나무 아래 놓인 벤치도 그렸고, 들판도 그렸다.

그가 그림을 그릴 때 환자들이 바라보기도 했으나 그냥 보았을 뿐 아를 사람들처럼 조소하거나 욕하지는 않았다. "단언하건데 그들은 아를의 선량한 민중들보다 훨씬 센스가 있고 나를 방해하지 않는 예의를 알고 있다."[1] 6월이 되어 건강이 상당히 회복되자 간호인과 함께 병원 밖에서 그림을 그릴 수 있게 되었다. 당시의 그를 보면 그의 정신 쇠약이 외부 사건 탓이 아니라는 점을 알 수 있다.

생-레미 시절은 참으로 평온한 시기였으나, 미술사에서는 가장 '소용돌이 치는' 광기의 작품으로 해석되는 그림을 그린 시기이기도 했다. 곧 올리브나무들이 복잡하게 얽히고, 꼬인 실편백나무 배경에는 구름이 휘돌아가며, 뱀과 같은 아라베스크 속에 별이 빛나는 그림들이 그렇게 해석되었다. 그러나 그것들이 과연 단순히 광기의 흔적일까?

나는 그렇게 생각하지 않는다. 그것은 '고뇌'의 내면적 이미지를 창조한 것이기는 해도 광기의 그것은 아니었다. 그것은 당시 빈센트가 아를에서 제작한 해바라기 그림 등을 그대로 모사하면서 소용돌이치거나 폭발적인 광기는 전혀 보이지 않았다는 점에서도 알 수 있다. 만약 광기가 그의 예술을 지배했다면 그것들은 반드시 모든 작품에 나타났어야 했다.

이러한 그림들은 그가 초기의 제작 기법으로 되돌아갔음을 뜻했다. 곧 보색의 화려한 사용은 사라지고 더욱더 스펙트럼에 가까운 색채 — 청색과 녹

1) 1889년 6월 9일, 테오에게 보낸 편지.

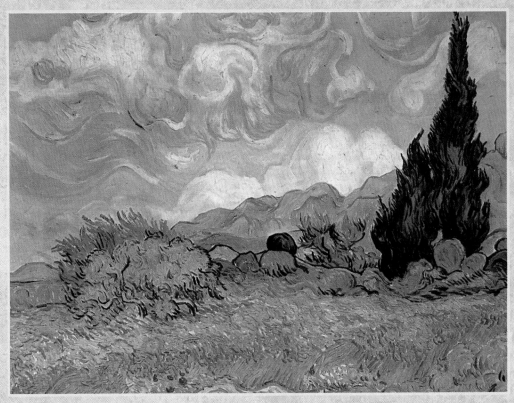

그림 57 **노란 보리밭과 측백나무** | 1889, 유화, 72.5×91.5cm, 런던, 국립미술관

색이 함께 — 가 나타났다. 이러한 북유럽의 특색은 아를에서 경험한 남유럽의 밝은 세계와는 다른 것이었다. 그렇게 그는 북쪽을 그리워하기 시작했다. 그리고 남쪽이야말로 자신에게 닥친 불행이고, 그곳의 불타는 황색 태양, 밝은 색채, 강렬한 찬란함이야말로 자기 고뇌의 원인이라고 비난하기 시작했다.

색채는 세련되어 조용함과 침잠의 경지로 나아갔다. 아를 시대의 화려한 원색 대비는 없어졌고 구도와 형태는 더욱 바로크적인 모습으로 변했다. 아를 시대의 안정이 더욱 명확한 방향성을 갖게 되었고, 곡선, 소용돌이, 나선문 체계에 의해 더욱 직접적으로 내면을 표현하기 시작했다. 기법 역시 더욱 역동적으로 변했다.

파리 시대 이래의 수평, 수직 구도는 없어졌고 평탄한 색면, 장식주의적 색면도 없어졌으며 곡선과 동요, 변용이 더욱 분명하게 드러났다. 이는 자연 자체와의 합체라고 할 수 있는 것이었다. 자연과 내면의 리듬을 합체화, 통일화하려고 한 치열한 자기 확대의 과정이었다.

지금까지 미술사가들은 생-레미에서의 그런 조용한 그림을 고갱류의 상징주의에 기울어진 것이라고 보는 경향이 있었다. 그러나 이는 잘못된 관점이다. 빈센트는 앞에서도 보았듯이 이미 인상파는 물론 상징파로부터도 떠나 있었고 오히려 그 이전으로 돌아갔기 때문이다. 이는 그가 편지에 썼던 이집트 미술, 네덜란드 미술, 그리고 셰익스피어에 대한 탁월한 민중적 이해에서도 알 수 있다.

예컨대 이집트 예술에서 뛰어난 것은, 그처럼 조용하고 현명하고 상냥하고 참을성 있고 선량하고 거룩한 임금들이 태양을 숭배하는 영원한 농민이었기 때문이 아닐까?

이집트의 집 …… 빨강, 노랑, 파랑으로 칠해지고 늘어놓은 벽돌로 땅이 정연하게 구획된 정원 …… 사람이 사는 집을 말이다. …… 이집트의 예술가들도 신앙을 가지고, 감정과 본능에 따라서 일하며, 포착할 수 없는 것을 표현하고, 자비라든가, 불굴의 인내라든가, 현명과 청징淸澄을 가지고 몇 개의 교묘한 곡선이나 놀라운 규모에 의해서 표현하려 든다. 되풀이해서 말하지만, 표현되어 있는 것과 표현 방법이 일치됨으로써 그것에 양식과 안정이 갖추어지는 것이다.……

한 장의 그림을 보고 흥미를 느낄 때 나는 언제나 나도 모르는 사이에 이런 물음을 던진다. "이 그림을 걸어 효과가 있고 적당하다고 생각되는 곳은 어떤 집, 어떤 방의 어떤 장소일까? 또 어떤 사람의 가정일까?"

그래서 할스, 렘브란트, 베르메르의 그림은 낡은 네덜란드 집에만 걸려야 한다. 반면에 인상파의 경우는 어떨까? 만일 한 집의 내부는 하나의 예술 작품이 없으면 완전하지 않다고 한다면, 한 장의 그림도 또한 그것이 생산된 시대의 독자성에 뿌리박고 그 결과인 환경과 조화를 이루지 않으면 완전하지 않다고 말할 수 있다. 나는 인상파가 그들의 시대보다도 뛰어났는지 아니면 열등한지를 모른다. 요컨대 세상에는 그림에 의해 표현된 것보다도 더욱 중요한 가정의 정신이나 실내의 조화가 존재하는 것이 아닐까? 나는 그렇게 생각하고 싶다. ……

— 1889년 6월 9일, 테오에게 보낸 편지.

…… 셰익스피어는 정말 멋지다. 나는 지금까지 한 번도 읽지 않은 장르부터 읽기 시작했다 — 곧 사극부터. 이전에는 다른 것에 흥미를 가졌고 시간도 없어서 읽지 못했다. 나는 이미 『리처드 2세』, 『헨리 4세』를 읽었고 『헨리 5세』도 반 정도 읽었다.

지난 시대를 산 사람들의 관념이 우리들과 어떻게 다른지, 또는 만일 그들이 공화주의자나 사회주의자의 신념을 가졌다면 어떻게 되었을까 등의 의문

따윈 갖지 않고 책을 읽는다. 무엇보다 나를 감동시키는 것은 현대의 여러 소설가와 같이 셰익스피어를 통하여 여러 세기의 과거로부터 들려 오는 작품 속 사람들의 목소리가 나에게 친숙하게 여겨진다는 것이다. 그들은 너무나도 발랄하고 생생하여 마치 그 전부터 알았던 사람처럼 여겨진다.

그리고 화가들 중에도 저 렘브란트만이 가진 것, 〈엠마우스의 순례〉나 〈유태의 신부〉 속에서 우리가 보는 부드러운 눈 ― 너무나도 자연스럽게 나타나는 저 가슴을 찢는 부드러움, 초인간적인 무한한 것에 대한 눈길 ― 을 셰익스피어의 작중 인물의 눈에서 만난다. …… 나는 시간이 날 때마다 이것을 읽는 것을 행운으로 생각한다. 그리고 나는 마지막으로 호머를 꼭 읽고 싶다.

내가 인상파나 현대 미술의 모든 문제에 대해서 생각하는 것도 마찬가지이다. ……

만일 인상파 사람들이 스스로 원시인이라고 부르고자 한다면, 분명히 그들은 그들에게 어떤 권리를 부여하는 칭호로서 '원시인'이라는 말을 제시하기 전에 좀더 '인간'으로서 원시인이 되는 것을 배우는 쪽이 더 좋을 것이다. ……

― 1889년 6월 30일~7월 4일, 테오에게 보낸 편지.

그런데 바로 그때 뜻하지 않은 불행이 찾아왔다. 지금까지와는 달리 5일간이나 극심한 발작이 계속되고 마침내 자살을 기도한 것이었다. 병원측은 그가 그림에 너무 열중한 탓이라고 보고 화실을 폐쇄하면서 그림 그리기를 중단시켰다. 이번에는 회복하는 데 훨씬 오랜 시간이 걸렸다. 다시 그림을 그릴 수 있을 만큼 회복되자 달리 그릴 것이 없어진 그는 또다시 자화상을 그리기 시작했다. 그것은 그 스스로 자신의 건강 상태를 판단하는 방법이기도 했다.

그는 전문 화가처럼 푸른 작업복을 입고 팔레트와 연필을 쥔 자화상을 그렸다. 눈까지 녹색인 얼굴이 어두운 배경에서 떠올라 매우 우려할 만큼 초췌

한 상태에 있음을 보여주었다. 그는 테오에게 보낸 당시의 편지에서 한 인간의 진실을 말하는 유일한 수단이 초상화를 그리는 것이라고 말했다. 그는 사진을 경멸했다. 그래서 우리는 그의 어린 시절 외 다른 사진을 볼 수가 없다.

그런데 자화상은 다시 급변했다. 곧 생-레미에서 그려진 두 번째 자화상 그림 75 ▶289p은 화면 전체가 푸른 배경, 푸른 상의와 조끼, 그리고 얼굴까지 푸른색이었다. 그 모습은 화가의 자화상이 아니라 환자의 그것이었다.

이어 자살을 시도한 뒤에 그려진 그 독방 창의 그림은 화실에서 이미지를 조립한 것이었다. 이는 그가 외부 세계의 현실에 눈을 돌리는 것조차 참지 못하게 되었음을 뜻했다. 그 색도 너무 어둡고 공허하여 아직 한 여름이었음에도 가을을 느끼게 했다. 그렇게 그는 북쪽을 더욱 그리워하기 시작했다. 여기서 우리는 주의하여야 한다. 그것이 단순한 향수병이 아니었다는 사실을. 그는 고향이란 이유로 북쪽을 그리워한 것이 아니었다. 단순한 회귀 본능이 아니라는 뜻이다. 북쪽은 우연히 그의 고향이었을 뿐이다.

> …… 전에도 얘기했듯이 나는 때때로 북쪽에 있었을 때와 같이 팔레트를 사용하고 싶다는 강렬한 욕구를 느끼고 있다.……
>
> 어제 나는 또 창으로 보이는 풍경을 소품으로 그리기 시작했다. …… 〈보리 수확하는 사람〉은 전부 노란색이고 두려울 정도로 두껍게 물감을 칠했으나 주제는 명쾌하고 단순하다. 수확하느라 뙤약볕에서도 힘을 다해 일하고 있는 이 인물에서 죽음의 모습을 본다. 그가 베어들이는 밀이 바로 인간이 아닌가 하는 생각을 한다. 그러므로 전에 내가 그렸던 〈씨뿌리는 사람〉과는 반대되는 것이다. 그러나 이 죽음 속에는 슬픔이라고는 전혀 없다. 태양의 광활한 일광이 모든 것을 휩쓸어 순수한 황금빛으로 만들고 있다.……
>
> 아우여, 내가 편지를 쓰는 것은 언제나 그림을 그리는 동안 어쩌다 짬이 생

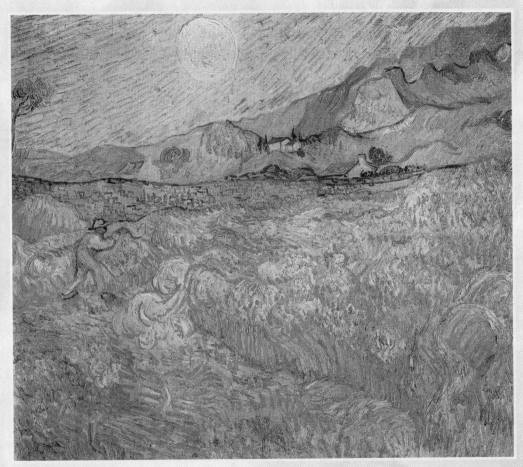

그림 58 밀을 추수하는 사람 | 1889, 유화, 59.5×72.5cm, 에센, 폴크방 미술관

길 때이다. 나는 마치 사로잡힌 것처럼 정신없이 그리고 있다. 이는 나의 요양에도 도움이 되리라. 그리고 필경 들라크루아가 "나는 이도 죄다 빠지고 숨쉬기도 어렵게 되었을 때 비로소 그림을 발견했다"고 말했듯이 무언가가 나에게 일어나고 있다 ─ 나의 불행한 병이 무언의 열광으로 ─ 지극히 서서히 ─ 그러나 아침부터 밤까지 이완되지 않고 나에게 창조를 강요한다는 의미에서 ─그리고 비결은 필경 ─ "오래, 그리고 천천히 작업을 한다"는 점에 있으리라.

<div style="text-align:right">─ 1889년 9월 5~6일, 테오에게 보낸 편지.</div>

내가 남쪽에 가 있을 때 내 자신을 전부 작업에 바친 데에는 그만한 까닭이 있었다는 사실을 너는 알고 있을 것이다 ─ 나는 다른 빛을 찾고 싶었다. 밝은 하늘 밑에서 자연을 관찰하면 일본인들이 느끼고 그린 방식을 더 정확하게 알 수 있으리라 믿었다. 마찬가지로 이 강렬한 태양을 보지 않고서는 들라크루아의 그림을, 솜씨와 기교를 이해할 수 없을 것 같았다. 또한 프리즘의 색채는 북쪽의 안개 속에서는 그림자 속에 감추어지기 때문에 그것을 남쪽의 자연 속에서 보고 싶다고 하는 간절한 소망이 있었다.

이 모든 것은 지금도 여전하다. 도데Alphonse Daudet(1840~1897)가 『타르타랭』Tartarin에서 묘사한 남 프랑스를 마음 깊이 이해하게 되었다. 또한 내가 이곳에서 발견한 친구나 사랑스러운 경치를 더한다면, 이 가공할 병을 알면서도 여전히 내가 이 너무나도 강렬한 토지와 떨어지기 어려울 정도로 관계를 맺었음을 너는 이해할 수 있을까? 이 관계는 장래에 필경 다시 이 땅에서 작업을 하고 싶다는 감정을 나에게 불러일으킬지도 모른다.

그러나 그럼에도 불구하고 가까운 시일에 나는 북쪽으로 돌아가고 싶다. 왜냐하면 친구들과 만나고 싶다는 욕망과 북쪽의 전원을 다시 보고 싶다고 하는 엄청난 갈망이 나를 압도하고 있음을 ─ 게다가 나는 지금 작업이 매우 순조롭고 수년 동안 갈구한 것을 발견했음에도 ─ 너에게 숨기고 싶지 않기

때문이다.

여기서 나를 음습하는 발작이 어리석은 종교적 전환을 불러일으켰음을 알았을 때, 나는 이것이 북쪽으로 돌아가는 것을 요구하고 있다고 생각했기 때문이다.

<div align="right">— 1889년 9월 7일, 테오에게 보낸 편지.</div>

그래서 그는 차츰 요양원에 불만을 느끼게 되었고 그곳을 나가고 싶어했다. 남쪽에서 벗어나고 싶었다. 그래서 보다 북쪽에 사는 피사로가 세잔과 고갱을 받아들였듯이 자신을 받아주지나 않을지 테오에게 상담했다.[2]

빈센트는 1889년 늦가을부터 요양소 뜰의 연작을 그렸다. 뜰 그림에 대한 그의 설명은 당시의 그를 잘 표현하고 있다.

…… 가장 가까이에 있는 나무는 번개에 맞아 쓰러진 후 톱으로 베어진 큰 나무등걸에 불과하다. 그러나 옆으로 뻗은 가지가 아주 높게 자라서 쇄도하는 듯이 많은 검초록의 소나무 가시이파리 안에서 허둥거리고 있다. 비탄 속에서 자존을 지키는 이 침울한 거물 — 그들의 생명의 존재로 볼 때 — 은 그것의 바로 반대편에 있는 시들어가는 숲 속에 핀 마지막 장미의 창백한 미소와 대조된다. 나무들 아래에 텅 빈 돌의자, 침울한 회양목, 그리고 폭풍우 뒤에 남겨진 물웅덩이 안에 반사된 하늘 — 황색 — 이 있다. 마지막 석양빛은 짙은 황토색에서 거의 오렌지색으로까지 물들어 있다. 여기저기에서 작고 시커먼 모습의 사람들이 나무등걸 사이에서 배회하고 있다.

붉은 황토색, 회색으로 칙칙하게 된 녹색의 조합, 그리고 두터운 검은 윤곽선의 사용은 불행 중에 있는 나의 몇몇 동료가 번번이 고통받고 있는 무언가 혹심한 고뇌감 — 소위 검붉음이라고 불리는 —을 자아낸다. 더구나 번개를

2) 1889년 10월 5일, 테오에게 보낸 편지.

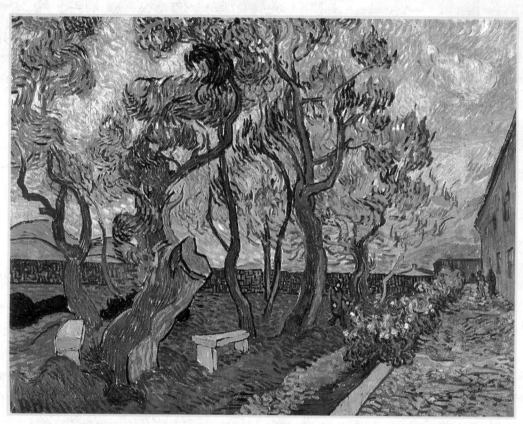

그림 59 생 레미의 정신병원 뜰 | 1889, 유화, 73.5×92cm, 에센, 폴크방 미술관

그림 60 **별이 빛나는 밤** | 1889, 유화, 73.7×92.1cm, 뉴욕, 현대미술관

그림 61 **퐁떼트의 협곡** | 1889, 유화, 72×92cm, 오테를로, 크뢸러 뮐러 국립미술관

맞아 쓰러진 큰 나무의 모습과 마지막 가을꽃의 창백하게 퇴색된 푸르스름한 분홍빛 웃음은 이런 생각을 더욱 고양시키고 있다.

이러한 내면의 변화와 함께 아를 시대의 강렬한 색채는 이제 강렬한 붓놀림으로 바뀌었다. 곧 과거의 것보다 더욱 크고 쇄도하는 병렬적인 터치의 터질 듯한 흐름이 명확히 정해진 길을 따라 화면 위를 거칠게 휩쓸고 지나갔다. 반면 아를에서 그렸던 것과 같이 노란 원색을 넓게 칠한 작품이나 밝은 보색

을 대비시킨 작품 대신 단일한 색조의 그림들이 그려졌다. 예컨대 〈별이 빛나는 밤〉그림60의 청색, 〈길 고치는 사람들〉의 오렌지-황색, 〈퐁떼트의 협곡〉그림61의 우울한 금속색 등이었다.

그림이 주목받기 시작하다.

테오는 빈센트의 〈붓꽃〉그림62과 〈별이 빛나는 론강의 밤 풍경〉그림63을 앵데팡당전에 출품했고, 그 다음해에는 브뤼셀의 전위 화가 전시회에도 출품하도록 부탁받았다. 이는 빈센트가 무명의 시대를 벗어날 좋은 징조처럼 보였다.

그런데 무명이었다고 해서 아무렇게나 작품을 돌린 것은 아니었다. 빈센트는 전시 방법에 대해 지극히 까다로워 액자 모양이나 벽의 색까지 세세하게 지정했다. 또 하나 처음부터 그가 분명히 한 점은 자신과 자기 생각을 이해하지 못한 사람들에게 오해받고 싶지 않다고 한 태도였다. 그는 결코 불쌍한 선인, 성스러운 바보, 화단에서 거부당한 이상한 사람이 아니었다. 그는 유럽 최고의 국제적인 화랑에서 몇 년 동안이나 근무한 화상 출신이었다. 그림의 유통 체계에 대하여 어떤 화가보다도 밝았고, 그가 그것과 어떻게 연관될지도 훤하게 알고 있었다.

그는 보통 사람들을 위하여 예술을 창조하고 싶다고 바란 한편, 자신의 그림을 정확하게 이해할 수 있는 소수의 엘리트로부터도 정당하게 평가를 받고 싶어했다. 그는 언제나 그림을 보통 사람에게 선물로 주었으나, 그들은 대부분 그 그림을 팽개쳐 지금은 거의 없어졌다. 다행히도 그것들은 그가 처음 그린 그림들이었다. 빈센트는 같은 그림을 다시 그리는 버릇이 있었다. 처음에 그린 대부분의 그림들은 없어졌으나, 두 번째 이후 그린 것들은 지금도 남아

그림 62 붓꽃 | 1889, 유화, 71×93cm, 로스엔젤레스, 폴 게티 박물관

있다. 게다가 두 번째 이후 그린 것들이 당연히 더 세련된 것들이었다.

물론 처음 그린 것으로 걸작인 작품들도 상당수 남아 있다. 예컨대 어머니의 70세 생일을 맞아 선물한 자화상이다. 어머니를 기쁘게 해주고자 그해 9월에 그려진 자화상은 젊고 단정한 모습이었으나 역시 슬픔이 배어 있다. 그러나 그 후 작은 한 점을 제외하고는 다시 자화상을 그리지 않았다. 빈센트는

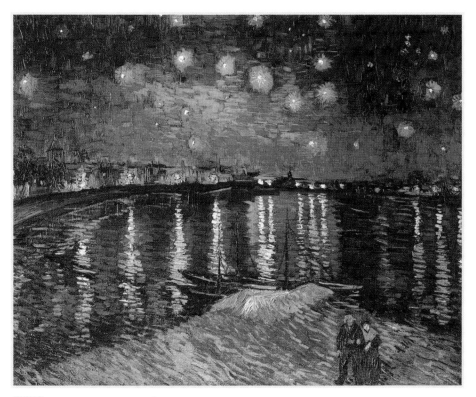

별이 빛나는 론강의 밤 풍경 | 1888, 유화, 72.5×92cm, 파리, 오르세 미술관

아를에서 그린 노란 집의 침실 모사도 어머니에게 선물했다. 그 그림을 통해 자신이 간소하고 건전한 생활을 하고 있다고 알려, 평생 아들의 불행만을 보아온 어머니를 안심시키고자 한 마음을 읽을 수 있다. 가족에 대한 그리움은 북쪽에 대한 그의 동경의 또 다른 표현이었다.

빈센트는 과거에 수집한 판화를 유화로 그리기 시작했다. 그것은 이제는

실패한 화가 공동체를 혼자서 상상으로나마 만들기 위해서였고, 나아가 북쪽 생활과 가장 관련이 있는 것을 깊이 되새기기 위해서였다. 따라서 과거 독학 시절에 했던 모사와는 그 의미가 달랐다. 판화는 이제 자신의 작품을 발전시키기 위한 출발점이 되었다. 마치 곡에 새로운 해석을 붙이는 음악가처럼.

새로운 해석을 위해 최초로 선택한 주제가 밀레였다는 점은 그가 또 하나의 가치로 되돌아갔음을 뜻했다. 그는 테오에게 밀레의 〈들일〉을 보내 달라고 부탁했고, 도미에의 〈술 마시는 사람들〉 <u>그림 64</u> 을 자기 식으로 개작했다. 그는 마치 그 작고한 화가들을 상상의 공동체 구성원으로 삼은 듯이 나무나 꽃을 그렸을 때처럼 판화를 살아 있는 것으로 보고 그렸다. 그러한 모사는 자연을 보고 그리는 것이 아니라는 따위의 잔소리에는 귀를 기울이지 않았다.

그러나 베르나르가 브르타뉴에서 보고 그렸다는 종교화의 사진들을 보냈을 때 그는 몹시 화를 냈다. 그 중에는 과거에 고갱도 그렸던 〈올리브 정원의 그리스도〉도 있었다. 그는 자신도 시도했던 모사를 무시하고, 예술의 기반이 되는 것은 추상이나 상상이 아니라 현실뿐이라고 열렬히 주장했다.

…… 〈올리브 정원의 그리스도〉는 정말 악몽 같아 나는 개탄해 마지않는다. 그래서 이 편지에서 나는 큰 소리로 말하고 싶다. 내 가슴속 깊숙한 곳으로부터 절규하며 부탁한다. 제발 본래의 자신으로 돌아가라.

〈십자가를 진 그리스도〉는 소름끼친다. 그 색칠이 조화로운가? 그 따위 거짓 구도, 그래, 바로 거짓 이외의 아무것도 아닌 구도에는 도저히 참을 수 없다.

너도 알 듯이 고갱이 아를에 있을 때 나도 한두 번 자유롭게 추상을 시도한 적이 있다. 예컨대 〈룰랭 부인의 초상〉이나 황색 서재 속에 검게 그린 〈소설 읽는 여인〉에서. 그때는 추상이 매력적인 방법으로 보였다. 그러나 그것은 사

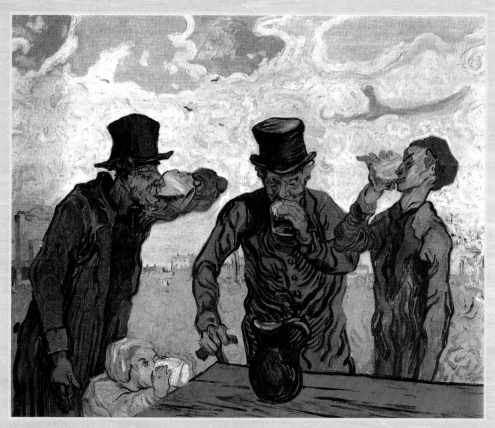

그림 64 술 마시는 사람들 | 1890, 유화, 59.4×73.4cm, 시카고, 시카고 미술관

실 마력에 불과했고 곧 돌벽에 부딪치고 말았다.

<div align="right">— 1890년 2월 1일, 베르나르에게 보낸 편지.</div>

이 편지를 보면 그가 발작 후의 무기력 상태로부터 완전히 벗어나 있었음을 알 수 있다. 그는 밖으로 나가 자연의 올리브나무 연작을 그렸다. 색조는 아를 그림과 달리 어두웠으나 그것이 자기 마음의 새로운 평화라고 느꼈다. 작품을 거짓으로 만드는 상상의 그리스도 모습은 당연히 없었다. 그리고 자기 식의 분할주의를 재확인하듯이 짧은 터치로 물감을 칠했다. 그는 브르타뉴에서 고갱 등이 하는 시도가 거짓된 길이라고 믿게 된 그는 그것에서 자신을 더욱 멀리했다.

그리고 색칠도 더 이상 두껍게 칠하지 않았다. 그는 얇게 색칠하는 것은 조용하고 호젓한 생활 탓이며, 그것이 더욱 좋다고 테오에게 보낸 편지에서 밝히고 있다. 자신은 본래 난폭한 인간이 아니므로 그렇게 두껍게 칠할 필요가 없다고. 이제 그는 안정을 찾아 기꺼이 어두운 색을 얇게 칠하게 되었다.

그는 당시, 자신이 그린 그림에는 어린 시절을 보낸 네덜란드의 오랜 기억에 연결되는 점이 있기를 바란다고도 편지에 썼다. 그리고 테오가 가족의 가계에 부담이 된다는 점을 걱정하면서 자신이 화상을 그만두지 말았어야 했다고도 썼다.

물론 동생은 즉시 답장[3]을 써서 형을 안심시켰다. 형의 그림이 차차 인정받고 있다고 격려하면서 탕기 화랑에 〈해바라기〉가 두 점이나 걸렸다는 소식을 전했다. 그러나 그 편지를 받기 전에 다시 큰 발작이 와서 1주일이나 이어

3) 1889년 12월 22일.

졌다. 그는 다시 유화로 그림 그리기를 금지당했다. 발작시에 곧잘 유화 물감을 먹었기 때문이다.

그 얼마 뒤인 1890년 1월, 그의 그림이 브뤼셀에서 세잔느, 피사로의 아들인 류시앙 피사로, 르동, 시냐크, 툴루즈-로트렉 등의 작품과 함께 전시되었다. 그런데 개막 전날 벨기에 출신의 어느 화가가 빈센트의 '형편없는' 해바라기와 함께 자신의 작품을 걸 수는 없다고 하면서 자기 작품을 철거하는 소동이 벌어졌다. 이어 빈센트의 작품을 둘러싸고 격렬한 논쟁이 벌어졌다. 비평가들은 점묘 화가의 온건한 색조도 혐오했으므로 당연히 빈센트의 강렬한 색채를 야만적일 정도로 강력하게 공격했다.

그러나 비록 단 한 편이었지만 빈센트를 극도로 찬양하는 글이 사회주의 경향의 잡지에 실렸다. 그것은 빈센트 생전에 그에 대해 쓰여진 유일한 글이기도 했다. 나중에 신비화된 빈센트 상을 심는 데에 크게 공헌한 알베르 오리에Albert Aurier[4]의 글이었다. 그는 친구인 베르나르에게 빈센트 이야기를 듣고 테오를 만나 빈센트의 그림을 보았다. 그리고 빈센트의 초기 작품에 대한 글을 자신이 창간한 『모데르니스트』Le Moderniste라는 잡지의 1889년 4월 8일 호에 발표했다.[5] 그 잡지는 모더니즘이라는 말을 처음 만든 것으로서 그것은 곧 인상파, 나아가 모든 새로운 예술을 뜻하는 말이 되었다.

그 제목인 "고독한 인간Les Isolés"[6]처럼 그 글의 내용도 그를 고독한 인간, 공포의 광기에 사로잡힌 천재, 숭고하면서도 그로테스크한 생애는 그의 예술

4) 폴라첵, 285쪽은 오오비에라고 하나 잘못된 표기이다.
5) 그리고 Le Mercure de France, 1890년 1월호에 발표되었다. 이에 대한 관련 논문으로는 Patricia Matthews, 'Aurier and van Gogh: Criticism and Responce', Art Bullentin, LXVIII, 1, March 1986, 94∼104.

과 분리될 수 없다는 식으로 빈센트를 묘사했다. 오리에에게 빈센트는 태어나면서부터 타인에게 오해를 받을 운명에 처한 꿈꾸는 인간이었다. 그리고 빈센트는 현대 예술가 중에서도 특히 뛰어난 존재로서 그를 이해할 수 있는 사람은 '진정한 예술가인 동료 화가들 …… 그리고 보통 사람들, 참으로 보잘것없는 사람들, 공공 교육의 자선적인 가르침으로부터 가끔 도망칠 수 있는 운좋은 사람들' 뿐이라고 했다.

오리에는 새로운 예술을 전투에 비유하고 제롬이나 메소니에와 같은 저열한 보수파를 공격하는 첨병이야말로 빈센트라고 평했다. 메소니에를 빈센트가 오랫동안 숭배했음을 그는 몰랐다. 아이러니컬하게도 빈센트가 밀레나 자신의 고향인 북방을 그리워했을 때, 돌연 그는 상징주의의 대변자가 되었고 고뇌하는 전위 예술가의 대명사로 찬양을 받게 되었다.[7]

이러한 왜곡에도 불구하고 빈센트는 그 글로 처음으로 유명하게 되었다. 그러나 빈센트 자신은 그가 비난을 받은 것도, 찬양을 받은 것도 모른 채 다시 발작을 일으켜 그림은 물론 외출도 금지당해야 했다. 그 후 빈센트는 오리에의 논문을 읽고서 그에게 감사하면서도 메소니에에 대해 변호하는 편지를 쓰고자 했다.

다시 그림을 그려도 좋다는 허락을 받고 그린 유화는 귀스타브 도레의 판화 〈뉴게이트 감옥의 운동장〉 그림 11 ▶81p 을 모사한 것이었다. 빈센트가 이 그림을 통하여 자신의 처지를 표현하려 했다고 보는 사람들이 많다. 물론 그의 병

6) 이를 보나푸1, 22쪽에서는 '무소속의 작품들' 로, 김영나 58쪽은 '섬들' 로 번역한다.

7) 오리에의 논문은 상징주의 회화의 이론을 수립하고자 한 그의 계획의 일부로 집필되었다. 이 점을 그는 1891년 3월에 발간한 폴 고갱에 관한 다른 논문에서 분명히 밝혔다. 그는 상징주의 화가들을 사회성이 강한 화가들(그는 그 전형으로 메소니에를 들었다)은 물론 당시의 다른 전위 화가들과 구별하고자 했다.

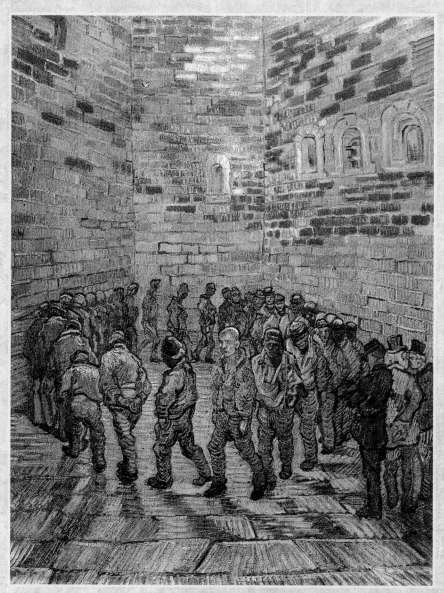

뉴게이트 감옥의 운동장 | 1890, 유화, 80×64cm, 모스크바, 푸쉬킨 박물관

원 생활은 비참했으나 〈뉴게이트 감옥의 운동장〉 그림 65 에 나타나는 정도는 아니었다. 오히려 반항의 의사 표시, 탈출의 의사 표시였지 그 병원의 실제 모습을 그렇게 그린 것은 아니었다.

과거로의 회귀와 추상화

과거로의 회귀를 보여준 또 하나의 징조는 독서욕이 맹렬하게 증가되었다는 점이다. 시간을 보내기 위해 그는 셰익스피어를 비롯한 문학 작품들을 열심히 읽었다. 자신의 극심한 발작에도 불구하고 그는 오히려 마리 지누Marie Ginoux의 몸을 걱정하여, 그의 기분을 표현하는 수단으로 그녀의 초상화를 그렸다. 그림에는 그가 즐겨 읽은 스토의 『톰 아저씨의 오두막』과 디킨스의 『크리스마스 이야기』가 함께 그려졌다. 이는 그가 과거에 읽은 책들도 다시 읽었음을 말해 준다.

과거에 그린 그림을 다시 그리게 된 것도 이 시기였다. 그래서 테오와 어머니에게 과거의 스케치를 보내 달라고 부탁했다. 과거에 비해 기술이 향상되었고 이젠 자신감도 붙었기에 다시 그것을 그려보고자 한 것이었다. 난로 옆에서 머리를 감싸 쥔 노인을 그린 에텐 시절의 스케치 〈절망〉 그림 18 ▶121p ― 그는 그것을 〈영원의 난로〉라고 불렀다 ― 을 유화로 다시 그렸다. 그 시절만이 아니라 헤이그 시절의 스케치도 다시 그렸다.

빈센트는 이제 미술의 모든 새로운 조류에 추상이 대두하는 것을 알았으나 그것에 상관하지 않았다. 그는 오직 사회와 연관된 예술에 흥미를 보이면서 현실과 긴밀한 관계를 유지하고자 했다. 그리고 자연의 세계야말로 참다운 예술가에게 필요 불가결한 것이라고 믿었다. 그러나 빈센트 자신의 추상

에 대한 거부에도 불구하고 그의 후기 그림들은 더욱더 추상화되어 갔다.

여기서 우리는 빈센트의 그림이 추상화되어 갔다고 해서 종래 미술사가들이 이른바 모더니즘으로 빈센트를 연결시키는 것처럼 그것을 과장해서는 안 된다. 이러한 과장된 경향은 최근의 미술 사회사적 관점에서도 마찬가지로 제기된다는 점에서 더욱 경계할 필요가 있다.

나는 빈센트가 과거로 되돌아갔음을 솔직하게 인정하는 것이 왜 그리도 어려운 것인지 이해할 수 없다. 편지에서도 그가 과거로 회귀하고 있음이 뚜렷이 나타났다. 특히 밀레 이후 미술은 잘못된 방향으로 나갔다고 여동생에게 보낸 편지에서 말했다.

오오, 밀레, 밀레! 인간이든 숭고한 존재이든 그가 그린 것은 얼마나 친숙하고 엄숙한가. 그런데 이 시대를 생각해 보라. 밀레는 그림을 그리기 시작할 때 눈물을 흘렸고, 지오토(Giotto di Bondone, 1266~1377, 이탈리아 르네상스 시기의 가장 중요한 화가 가운데 한 사람)와 안젤리코(Fra Angelico, 1400년경~1455, 이탈리아 화가)는 무릎을 꿇고 간원하면서 그림을 그렸다. — 들라크루아는 슬픔에 젖어 감정에 북받쳐 …… 미소를 흘릴 정도였다. 우리 인상파 화가들도 그래야 했던 것이 아닌가? 그러나 생활에 쫓겨 타락한 것은 아닌가? …… '혁명의 숨결에 빼앗긴 혼은 되돌려 질 수 없다'고 옛날 어떤 시인은 절규했다. 마치 그는 우리의 허약함, 병폐, 일탈을 예견한 듯하다. 밀레는 오두막에 살면서 오직 교만과 기행과는 무관한 사람들과 함께 지낸 모범을 보여주었다. 제멋대로의 정열보다도 오히려 오직 약간의 예지를 갖는 것, 그 외에는 불필요하다.

— 1890년 2월 20일 경, 빌헬미나에게 보낸 편지.

파리를 거쳐 오베르로

2월 말, 다시 발작을 일으킨 빈센트는 두 달 만에 겨우 회복된다. 테오는 앵데팡당전에서 빈센트의 그림이 호평을 받았고 고갱까지도 찬양했다는 소식을 전했다. 그러나 빈센트의 병세는 호전되지 않았다. 그는 〈북쪽의 회상〉이라고 하는 소묘 연작에 몰두하면서 시골에서 살고 싶다고 테오에게 보낸 편지[8])에서 호소했다. 남쪽이란 그에게 고통스러웠던 도시를 뜻했다. 이제 시골로 돌아가는 것만이 그의 유일한 희망이었다.

테오는 피사로에게 빈센트가 그곳에 잠시 머물 수 없겠느냐고 묻는 편지를 썼다. 피사로는 거절했다. 대신 그는 파리 북쪽 30킬로미터, 기차로 1시간 정도 걸리는 오베르-쉬르-우아즈Auvers-sur-Oise의 미술 수집가이자 인상파 지지자인 의사 가셰Gachet(1828~1909)를 소개했다. 가셰가 오베르에 살았던 까닭은 빈센트도 존경했던 샤를 도비니(Charles Daubigny, 1817~1878)가 그곳에 살았기 때문이다.

도비니는 1857년 그곳에 와서 큰 집을 짓고 코로와 밀레를 비롯한 화가들을 초대하여 바르비종과 같은 화가 공동체를 형성했다. 지금도 그의 저택과 아틀리에가 남아 있다. 그래서 그곳의 숲과 광활한 보리밭이 19세기 프랑스 풍경화에 자주 등장하게 된다. 이어 피사로와 세잔느 그리고 고갱이 부근의 퐁트와즈에 살게 되어 화가 공동체라는 전통이 이어졌다.

가셰는 많은 화가들을 이해하고 공감하면서 그들을 돌보았다. 테오가 가셰를 만났을 때 그는 빈센트가 정신 이상이 아니며 치료할 수 있다고 말하면서 빈센트를 오베르로 초대했다. 생-레미 병원측은 빈센트의 증상이 더욱 악화

8) 1890년 4월 24일 편지.

그림 66 사이프러스 나무와 별과 길 | 1890, 유화, 92×73cm, 오테를로, 크뢸러 뮐러 국립미술관

되었기에 그의 오베르행을 반대하지 않았다. 출발 직전에도 그는 정열적으로 그림을 그려 〈사이프러스 나무와 별과 길〉 그림 66 을 비롯한 여러 걸작을 제작했다. 흔히 그 그림을 정열의 대명사로 보는 사람들이 많으나, 그곳에 그려진 배경의 작은 집과 길을 가는 마차는 〈북쪽의 회상〉에 그려진 것과 같았다.

빈센트는 혼자서 파리로 떠나 1890년 5월 17일, 아침에 도착했다. 여행은 즐거웠다. 1888년 2월, 아를로 향해 떠난 지 3년 만에 다시 본 파리였다. 테오의 부인 요한나Johanna Gezina van Gogh는 빈센트를 처음 보고 그 건강함에 놀랐다. 명문 출신인 그녀는 우수한 성적으로 학교를 졸업하고 런던의 대영 박물관에서 근무하기도 했다. 셸리에 대한 논문을 쓰고 결혼하기까지 여고에서 영어를 가르친 재원이었다. 결혼 후 남편의 영향으로 그녀는 예술에 빠져들었고, 빈센트의 그림도 진심으로 이해했다.

파리에서 이틀을 머물면서 빈센트는 메소니에와 샤반Pierre Puvis de

Chavannes(1824~1898)의 작품을 보고 즐거워했다. 샤반은 쿠르베와 마네에서 출발했으나 인상파 화가들과는 달리 고전적인 전통을 버리지 않고 전쟁, 평화, 노동, 휴식 등의 우화적인 주제에 매달렸다. 그러나 그러한 고전성에도 불구하고 그는 관전 살롱으로부터 배척당하고 시골 도시의 위촉을 받아 그림을 그렸다. 빈센트는 특히 위에 보이는 샤반의 〈예술과 자연 사이〉 Inter Artes et Naturam 그림 67 에 열광했다. 그것은 빈센트도 오랫동안 추구했던 예술과 자연의 조화, 과거와 현재의 조화를 추구한 것이었다.

빈센트가 그 생의 마지막 두 달을 살았던 오베르는 그때나 지금이나 여전히 작고 아름다운 시골 마을이다. 1890년 5월 21일(또는 20일이라고 한다), 빈센트는 오베르로 가서 바로 가셰를 만났다. 두 사람은 공통점이 많아 처음부터 배짱이 통할 것 같았다. 가셰는 보리나주 부근에서 태어나 어린 시절을 벨기에에서 보냈고, 미술 수집가에 그치지 않고 자신도 그림을 그려 전시회에 출품도 했다. 어려서부터 화가를 꿈꾸었으나 의학에도 흥미를 느껴 의대에서 정신 의학을 전공하면서 미술 학교에도 나갔다. 학창 시절, 인체 해부를 혐오하여 파이프 담배를 피우기 시작했다. 또한 우울증에 빠져 발작을 일으키기도 했다. 의사로서의 그는 정상이 아니었다. 그러나 가난한 농부들을 무료로 진료하는 등 오베르에서는 존경받는 의사였다.

빈센트를 만났을 때 가셰는 61세였다. 과거에 그곳을 방문한 세잔을 환영했듯이 노의사는 빈센트를 크게 환영했다. 그는 처음부터 빈센트의 병세를 중하다고 보지 않았고, 충분한 휴양과 얘기 상대만 있으면 곧 치유되리라고 생각했다.

빈센트와 가셰의 관계도 흔히 하나의 전설처럼 미화되어 왔다. 그러나 빈

센트는 두 달 정도 그곳에 머물렀고 가끔 가세를 방문했으나, 처음부터 그가 자신에게 도움이 될 것으로 기대하지는 않았다. 빈센트에게는 가세도 자신과 같은 정신병자로 보였기 때문이다. 그래서 세잔과 달리 빈센트는 가세를 그다지 좋아하지 않았다.

빈센트는 시청 앞 카페의 2층 방을 하숙집으로 정했다. 좁고 어두운 계단을 지나야 하는 누추한 그 방에는 철제 침대만 덩그러니 놓여 있었다. 그러나 그곳은 곧 그림으로 가득 찼다. 오베르에서 그림을 하루 한 점씩 그렸기 때문이다. 주인인 라브는 빈센트를 좋아하여 아래층 방을 화실로 빌려주었다.

그림 속으로 빠져들다

빈센트는 도착 이튿날부터 맹렬히 그림을 그리기 시작했다. 아침 5시에 일어나 밖에서 그림을 그리고, 점심을 먹으러 하숙집에 들렀다가 다시 나가 저녁때까지 그린 후, 저녁을 먹고 9시에 잤다. 먼저 빈센트는 그가 가장 좋아한 담쟁이 덩굴이 처진 초가집들이 늘어선 꼬부라진 길에 끌렸다. 그에게 담쟁이 덩굴은 북쪽의 상징이기도 했다. 프로방스의 강렬한 햇살과 색채와는 다른 그곳의 서늘한 날씨와 늦게 피는 봄꽃, 그리고 황량한 색조는 그가 새로이 추구하던 바로 그것이었다.

그는 테오에게 편지를 써서, 데생 공부를 다시 하려고 하니 어린 시절에 독학하던 데생 교본을 보내달라고 부탁했다. 그러나 그는 다시 우울 상태에 빠져 테오에게 그와 가세 등을 맹렬히 비난하는 편지를 썼다. 테오는 그의 그림이 최초로 팔렸다는 기쁜 소식을 전했으나, 자신이 오베르에 갈 수 없다고 하여 빈센트를 절망에 빠뜨렸다.

그림 68 **언덕 위의 초가집** | 1890, 유화, 50×100cm, 런던, 테이트 갤러리

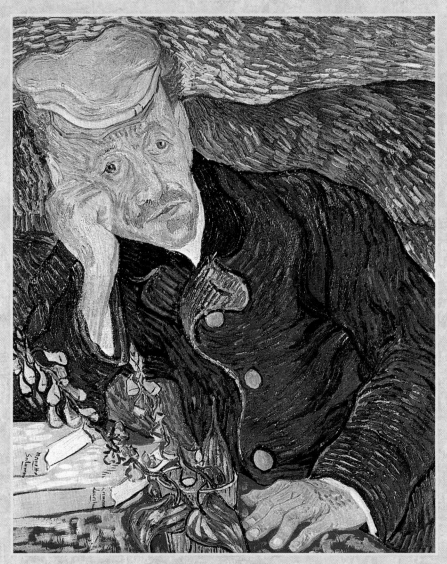

그림 69 의사 폴 가셰 | 1890, 유화, 68×57cm, 파리, 루브르 미술관

빈센트는 가세를 싫어했으면서도 그의 권유로 그의 초상을 동판화로 제작했다. 그는 동판의 매력에 끌렸으나 동판 작품은 그것이 유일했다. 가세는 빈센트에게 의사로서보다도 모델로 공헌했다. 그를 그린 두 점의 초상화^{그림 69}는 빈센트의 초상화 중에서도 특히 걸작이기 때문이다. 슬픔에 잠겨 있는 그는 모델로서 아주 매력적이었다. 빈센트는 고갱에게 보낸 편지에서 '우리 시대의 슬픈 표정'이라고 썼다. 그 그림들 속에는 가세가 좋아한 공쿠르 형제의 『제르미니 라셀토』(1864)와 『마네트 살로몬』(1867)이 그려졌다. 전자는 노이로제, 후자는 파리의 예술가에 대한 책이었다. 또한 당시 신경병 치료에 사용된 디기탈리스 꽃도 그렸다. 후에 빈센트는 그 꽃의 독성과 그 꽃으로 만든 압셍트를 과음했기 때문에 발작하여 자살했다고 분석되었다. 가세는 빈센트의 하숙을 방문하여 그의 그림들을 보고 감탄했으나 그림을 사지는 않았다.

이 시기의 편지에는 작품에 대한 설명이 상세하지 않았다. 주위 사람들의 회상도 작품에 대해서가 아니라 그의 행동에 관한 것이 많았다. 그러한 회상에는 엉터리도 많았으나, 예컨대 빈센트가 푸른색의 짧은 상의에 농민들이 쓰는 보릿짚 모자를 썼고, 마치 언어를 탐구하듯이 정확한 불어를 천천히 말했다는 회상 등은 사실이었다. 빈센트가 아기를 특히 좋아했다는 것은 오베르에서도 오랫동안 사람들의 기억에 남았다.

하숙집에는 다른 화가도 살았고, 식사만 함께 한 또 다른 화가도 있었다. 일찍부터 화가 공동체를 꿈꾼 빈센트는 그들과 잘 어울렸다.

오베르 시대의 그림들

생-레미에서도 그랬듯이 오베르 시대의 그림들을 보면 빈센트는 가까운

곳부터 시작하여 차차 멀리 전원으로 나가 그렸음을 알 수 있다. 곧 초기에는 하숙집 근처의 좁은 길, 초가집, 약간 부유한 사람들이 사는 새 별장 등을 그렸다. 그리고 이어 야외의 광활한 보리밭, 허물어진 성, 강변 등을 그렸다.

다른 시기와 달리 오베르에서는 빈센트 스스로 작품에 대한 얘기를 하지 않아 추측할 수밖에 없으나 몇 가지 사실은 분명했다. 예컨대 정사각형을 두 개 이은 크기의 긴 캔버스에 파노라마처럼 풍경을 그리기 시작하여, 보는 사람으로 하여금 그 풍경 속에 빨려들 듯한 효과를 낳았다는 점이다. 이는 샤반의 영향이었다. 빈센트는 이 새로운 구도에 나무, 나무 뿌리, 보리 짚단 등을 매우 가깝게 화면 가득히 그려 생-레미에서 그린 〈붓꽃〉 그림 62 ▶260p 이상으로 응축된 느낌을 강조했다. 여유 공간도 없고 그 앞도 보이지 않아 보는 사람을 폐쇄 공포증에 휩싸이게 하는 듯도 했다.

마찬가지로 시골 풍경이나 넓은 보리밭을 그린 그림에는 작은 길과 도로가 언제나 끊어진 모습으로 나타났다는 특징도 있었다. 그리고 그 시기 그림에서는 해를 전혀 그리지 않았다. 또한 색채도 훨씬 수수해져 남쪽 시대 작품에서 볼 수 있는 격렬한 색의 대비도 나타나지 않았다.

이는 여러 가지로 해석될 수 있으나 ― 특히 죽음의 그림자라든가 정열이 고갈되었다든가 하는 식으로 ― 그의 사고가 재통합되는 과정에 있었지만 그것이 아직은 완전하게 작품에 반영되지 않았다고 보는 것이 옳을 것이다. 바로 과거 파리 시절의 모색과 같았다. 여러 가지 상이한 영향을 받아들이면서 나름의 방향을 필사적으로 모색한다는 바로 그것이었다.

그러나 언제나처럼 이번에도 밀레의 영향이 가장 크게 나타났다. 곧 그는 누에넨 시절 농민 화가의 전통으로 되돌아간 것이었다. 그는 〈오베르의 교

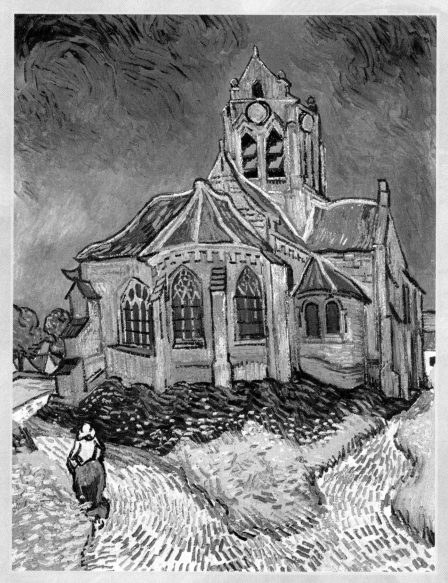

그림 70 오베르의 교회 | 1890, 유화, 94×74cm, 파리, 루브르 미술관

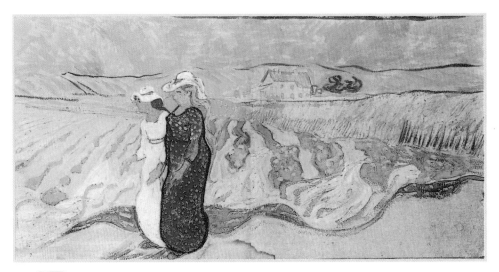

들판을 걷는 여인들 | 1890, 유화, 30.3×59.7cm, 산 안토니오, 메이넌 쿠글러 맥네이 미술관

회〉그림 70를 그렸을 때 누이에게 보낸 편지에서, 그 그림이 누에넨에서 그렸던 탑과 묘지의 습작과 꼭 같다고 썼다. 그리고 그것은 밀레가 그린 〈그레빌의 교회〉에 나타나는 교회와 농촌 여인의 모습을 남기고 있다. 그런데 이 그림에 대해서는 꽤나 유식하고 '철학적인' 또는 상상력이 풍부하여 아예 '환상적인' 해석도 많았다. 예컨대 마르크 에도 트랄보Marc Edo Tralbaut는, 입구가 보이지 않는 교회 뒷면을 그린 점은 조직화된 종교에 대한 반감을 뜻하고, 왼쪽으로 걷는 여인은 과거로 향하는 외제니 등 빈센트가 사랑한 여인들의 상징이며, 오른쪽 길은 빈센트가 앞으로 나가야 할 길을 상징하고 있다고 했다. 그러나 실제로 오베르에 가보면 오른쪽 길은 묘지로 통하는 길이다. 게다가 이 시기의 빈센트는 지극히 안정된 행복한 나날을 보냈으므로 그러한 상상에는 무리

가 많다.

　모델이 필요하면 마을 사람들이 언제나 응해 주었다. 사람들은 그의 정신 상태를 조금도 의심하지 않았을 정도로 그는 안정되었던 것이다. 그는 묵묵히 가끔 파이프를 피우면서 인물을 그렸다. 그리고 자화상을 그리지는 않았다. 그것보다 풍경을, 그것도 종래의 것과는 다른 풍경을 더욱 많이 그렸다. 곧 〈들판을 걷는 여인들〉 그림 71 에는 차가운 푸른 색조 배경에 녹색의 풀, 보라색 옷이 그려졌다. 이는 명백히 샤반의 영향이었다. 그 그림은 인간과 자연을 단순화한 것이라고 누이에게 보낸 편지에서 설명했다.

　　사람들은 밝은 색의 옷을 입고 있으나 과연 그것이 현대의 옷인지 아니면 과거의 옷인지 알 수가 없다.……
　　이 그림을 자세히 오래 바라보면 우리가 사람이 믿고 바라는 모든 것이 완전하면서도 자애롭게 다시 태어나는 느낌이다. ― 먼 고대와 생경한 현대와의 기묘하고도 행복한 만남이다.

새로운 모색

　그는 인간과 자연의 만남을 자신의 예술로 성취하려고 했던 것일까? 그것은 초기의 사회주의적 입장으로 돌아가는 것이라기 보다도 그가 걷고 싶은 자신의 길을 말하는 것은 아닐까? 그는 그것을 모색할 시간이 필요했다. 파리에서와 같은 실험 기간이 필요했다. 당시의 빈센트는 충분히 그러한 모색을 할 수 있을 정도로 안정을 되찾고 있었다.

　그런데 이 무렵 테오가 아들이 아프다는 소식을 전해 왔다. 걱정이 된 빈센트는 파리로 갔다. 집안은 우울했다. 그는 바로 오베르로 돌아왔다. 며칠

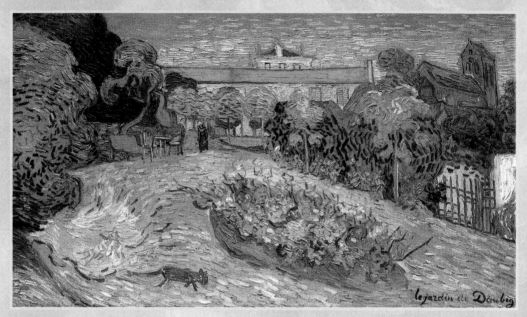

그림 72 도비니의 정원 | 1890, 유화, 50×101.5cm, 바젤, 바젤 시립미술관

뒤 제수 요한나가 빈센트를 안심시키고자 편지를 보냈다. 그러나 빈센트는 낙담의 답장을 보냈다. 다시 테오가 편지를 써서 오베르로 가지 못하고 네덜란드의 고향 집으로 간다는 편지를 보냈다. 빈센트는 그것을 배신이라고 여겼다. 여행에서 돌아온 테오는 다시 편지를 썼으나 빈센트는 오랫동안 답장을 쓰지 않았다.

그 사이의 빈센트 생활에 대해서는 알려진 것이 거의 없다. 몇 사람의 야릇한 회상이 있었으나, 아를에서의 사건에 대해 고갱이 멋대로 지껄인 이상의 것이 아니었다. 여하튼 빈센트는 제작 중인 그림 네 점의 스케치를 담은 편지를 테오에게 보냈다. 그 중에서 보리밭 그림 두 점이 가장 먼저 그려진 것이었다. 왜냐하면 요한나에게 보낸 그 앞의 편지에도 그 그림들에 대한 설명이 있었기 때문이다.

완성된 보리밭 그림 두 점은 상당히 다른 분위기였다. 하나는 〈구름 낀 하늘 아래의 보리밭〉 그림4 ▶41p으로 녹색과 황색의 대지가 수평으로 놓여지고 백색과 청색의 하늘이 무한의 감각을 불러일으켜 조용하고 부드러운 느낌을 주었다. 반면 다른 하나인 〈까마귀 나는 보리밭〉 그림73은 풍경이 더욱 가깝게 그려졌고, 세 개의 길이 나 있으며, 하늘에는 불길한 느낌의 새들이 날아 거친 고뇌의 표정을 담은 것이었다. 이 그림은 마치 빈센트가 어린 시절, 아버지의 서재에서 본 보리밭 장례 행렬의 동판화를 연상케 한다. 지금까지 전자는 테오가 네덜란드로 가기 전에 그려졌고 후자는 그 뒤에 그려졌다고 추측되었다.

두 그림 중에서 특히 후자에 많은 의미가 부여되어 왔다. 불행한 화가의 마지막 절규로서 야수파, 표현파, 추상 표현파 등의 선구라고도 평가되었다. 곧 최후의 비극이 생긴 그 순간 그려진 그림이라는 것이었다.

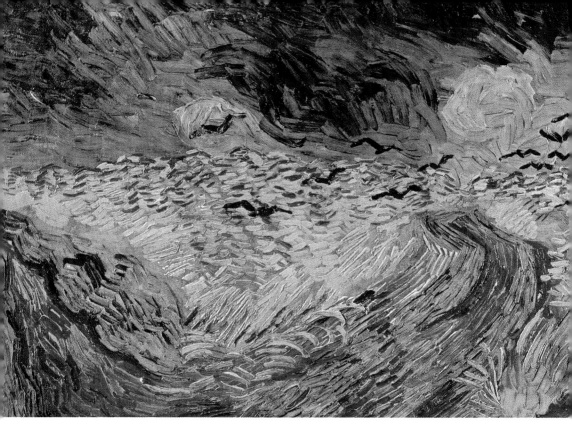

그러나 최후의 비극에 대한 수많은 이야기에도 불구하고 실제로 무슨 일이 벌어졌는지는 아무도 모른다. 흔히 자살은 절망의 시기가 아니라 위기를 탈출하여 적극적인 행동이 가능하게 되었을 때 하는 것이라고 한다. 목격담에 의하면 그는 총상을 입고서 밤늦게 하숙집으로 돌아와 2층 자기 방에 들어가 누웠다. 곧 의사들이 불려와서 치료를 했으나 그들은 모두 외과 전문의가 아니었다.

당시의 빈센트는 새로운 방법으로 예술의 폭을 넓히고자 모색을 하고 있

었는데 과연 스스로 자살을 했을까? 아직도 가능한 일이 산더미처럼 남아 있는데 과연 그가 스스로 목숨을 끊었을까? 당시에는 오베르에서처럼 폭력적인 발작도 없지 않았는가? 전기 작가들은 테오에 대한 부담 때문이라든가,[9] 고갱에 대한 죄의식 탓이라든가,[10] 테오의 아기를 걱정했다던가, 가셰의 딸에게 청혼한 것이 거절당했다던가[11] 하는 이유를 내세우기도 했으나 어느 것이나 추측에 지나지 않았다.

죽기 나흘 전인 7월 23일에 쓴 마지막 편지는 위대한 화가가 되고자 하는 욕구, 그리고 여전히 화가 공동체를 만들려는 욕망을 강렬하게 내비쳤다.

…… 나는 오로지 캔버스와 씨름하고 있다. 전부터 경애하고 찬미하던 화가들에게 지지 않을 정도의 좋은 일을 하고 싶어 노력하고 있다.

지금에 와서 나는 막다른 골목에 와 있다. 생각건대 화가란 더욱더 등을

9) 마이어 샤피로, 빈센트 반 고흐, 중앙일보사, 1991, 11쪽. 그러나 당시의 테오에게는 아무런 경제적인 걱정이 없었다. 테오가 빈센트에게 보낸 1890년 6월 30일 편지 참조.
10) 폴라첵 320쪽은 그런 유서를 쓰고 방에서 자살했다고 한다.
11) 폴라첵 307쪽 이하는 가셰의 딸에 대한 빈센트의 연모를 말하고 있으나 최근 이는 허구라고 보는 견해가 지배적이다.

벽에 밀어붙이고 더욱더 궁지에 빠지면서 피투성이의 싸움을 해야 하는 모양이다.

그렇다면 그것으로 좋다. …… 그러나 오히려 늦은 감이 있긴 하지만, 예의 공동체의 유용성을 화가들에게 설득시키는 시기는 지금이 아니겠는가?

— 1890년 7월 23일, 테오에게 보낸 편지. (홍순민, 79쪽.)

그리고 고갱과 자신의 작품에 대해 설명하고 그림 물감을 주문했다. 그랬던 그가 어떤 이유로 나흘 뒤에 자살을 기도한단 말인가? 자살이 아니라면 누가 고의로 그를 죽였단 말인가? 그럴 만한 이유도 없다. 혹시 그 마을에 많았다는 사냥꾼의 오발 사고는 아닌가? 나는 여기서 유치한 추리 소설을 쓸 생각은 없다. 단지 자살은 아니라고 믿고 싶을 뿐이다. 그가 스스로 목숨을 끊을 이유는 아무리 생각해도 없었기 때문이다.

죽음, 다시 돌아가다

가세가 완전히 정신을 차린 빈센트에게 무엇을 바라느냐고 묻자 빈센트는 담배를 피우고 싶다고 말했다. 평생 사랑한 파이프 담배였다. 그는 아무 말 없이 담배만 피웠다. 다음날 저녁, 테오가 왔다. 형제는 네덜란드 말로 열심히 얘기했다. 낮에는 무사할 듯이 보였으나 밤이 되자 호흡 곤란이 격심해졌다. 아우는 형과 나란히 누워 형의 머리를 안았다. '이렇게 죽고 싶어'[12]라고

12) 이는 테오가 요한나에게 했던 설명에 따른 것이었다. 보나푸1, 23쪽의 설명도 같다. 그러나 마이어-그레페 282쪽은 '고향에 가고 싶다'라고, 폴라첵 325쪽은 '이제 돌아가도 좋다고 일러주시오', '고통은 살아 있는 것이다'라고, 윌슨 107쪽은 '불행은 결코 끊이지 않는 것'이라고, 캘로우 271쪽은 '가고 싶어' '소용없어. 불행은 평생이야'라고 말했다 한다. 로버트 알트만의 영화 〈빈센트〉에서는 '파이프를 채워다오'라고 하고서 죽는다.

그림 74 빈센트의 데드 마스크 | 가셰

말한 형은 30분 뒤에 죽었다. 1890년 7월 29일, 새벽 1시 반이었다.

위에 보이는 데드 마스크그림 74 스케치는 가셰가 그린 것이다. 그는 자신의 초상화를 그려주었던 빈센트의 마지막 모습을 스케치했다. 빈센트가 그림을 그렸던 1층 방에 그의 그림들이 걸려 고별식장이자 회고 전시장이 되었다. 그리고 다음날, 파리에서 에밀 베르나르 등의 친구들이 왔다. 오후 3시에 장례식이 치러졌다. 자살이라는 이유로 종교적 의식 없이 그는 공동 묘지에 매장되었다.

사람들이 돌아가고 혼자 남은 테오는 형의 저고리 주머니에서 접혀진 종이를 찾았다. 그것을 읽은 그는 빈센트가 자살하러 나가기 직전에 쓴 유서 편지라고 생각했다.

그래, 나의 그림, 그것을 위해 나는 나의 목숨을 걸었고 이성까지도 반쯤

파묻었다.

그러나 이 편지에서도 그림에 대한 한없는 열정을 읽을 수는 있어도 자살의 동기를 추리하기는 어렵다. 종래 이 편지가 자살을 암시하는 것으로 해석되었으나 반드시 그렇게 볼 수는 없다.

테오는 파리로 돌아와 어머니에게 형의 죽음을 알렸다. 그의 건강은 최악이었으나 형의 작품을 정리하고자 네덜란드로 갔다. 가족 누구도 그의 그림에 흥미를 느끼지 않았기 때문에 그가 혼자서 그것들을 상속한다는 동의서를 쉽게 받아냈다. 파리로 돌아온 그는 회고전을 준비하고 오리에에게 평론을 부탁했다. 당시 처음으로 소설을 쓰고 있던 오리에는 2년 뒤에 평론을 쓰고자 했으나 장티푸스에 걸려 죽었다. 그 후 테오는 발작을 일으켜 병원에 입원했다. 병명은 형의 그것과 같았다. 1891년 1월 25일, 그는 33세로 죽었다. 사랑하는 형이 죽은 지 6개월 뒤였다.

그렇게 빈센트와 테오는 죽었다. 빈센트는 죽기 직전 100년 후의 우리들에게 징후처럼 보일 초상화를 그리고 싶어했다. 바로 그때 빈센트보다 10살이나 아래인 뭉크가 '숨쉬고 느끼며 괴로워하고 사랑하는 인간을 그려야 한다'고 말했다.

20세기에 들자 말자 뭉크는 노동자들을 그리기 시작했다. 이어 콜비츠가 노동자들을 더욱 힘차게 그렸다. 그것은 빈센트가 이미 20대 말에 처음 그림을 그리기 시작할 때에 그렸던 것들이었다. 시대는 노동자들의 혁명기였다. 빈센트가 더 오래 살았더라면 그 역시 노동자들을 그렸을 것이다.

자화상 | 1889, 65×54cm, 파리, 루브르 미술관

빈센트가 살았던 자취를 더듬는 여행은 여기서 대단원의 막을 내린다

하지만 석연치 않은 그의 죽음과 신비화된 삶이

빈센트를 '정열의 화신' 이라 추켜세우며

우리들로부터 아주 멀리 있도록 하고 있다

그 간극을 좁힐 수 없도록 하고 있다

나는 기원한다

원래 그가 바랐듯이 빈센트를

아주 평범한 우리들의 벗의 자리로 되돌려 주기를

그가 바랐듯이 그가 그린 그림이

우리 모두에게 편안히 다가오도록 내버려 두기를

그래서 호사가들에 의해 과장되지 않은

인간 빈센트, 그 자체로 만날 수 있기를

아주 간절히 기원한다

7

빈센트를 만나는 길

내 친구 빈센트에 대한 몇 가지 생각

하나, 편안한 민중의 벗

빈센트는 세상 사람들에게 가장 많이 알려진 화가들 가운데 한 사람이다. 그만큼 유명한 사람은 피카소나 미켈란젤로 정도밖에 없다. 아니 우리 나라에서는 피카소밖에 없다. 이런 현상은 우리 나라만의 것이 아니다. 하지만 이것이 꼭 그가 가장 위대한 화가라는 것을 뒷받침하는 증거는 아니다. 피카소도 그렇지만 실제로 빈센트의 유명세는 그림보다도 이미 전설이 되어버린 그의 일생 탓이다.

그래서 빈센트는 아직도 우리와 멀다. 편안한 벗으로 삼기에는 너무나 별난 사람이 되어버린 것이다. 흔히 '스스로 귀를 자르고, 결국엔 자살한', '태양과 같은 정열을 지닌 미친 화가' 라는 식의 전설이나 신화는 인간 빈센트의 삶을 찾아가는 우리에게 덫과도 같다.

지금으로부터 일백여 년 전 크리스마스 전날, 저녁 식사 후 산보를 하던 고갱의 등뒤에서 칼을 휘둘렀으나 상대에게 상처를 입히지 못하자 자신의 왼쪽 귀를 잘라 내었고, 그 뒤 마침내 자살해 죽었다는 끔찍한 전설. 이 얘기는

거짓말을 잘하는 고갱[1]이 한 소리여서 그대로 믿기 어렵다는 점은 본문에서 이미 밝힌 대로다. 그럼에도 불구하고 우리가 읽고 본 빈센트를 다룬 전기·소설·영화는 모두 고갱의 말을 착실히 따르고 있다. 그리고 어쨌든 그 전에 빈센트가 불교에 심취하여 스님처럼 머리를 깎고 그린 자화상을 볼 때면, 당시 그가 정신적·육체적으로 몹시 지쳐 있었음을 알 수 있다.

여하튼 그 '톨레랑스 사건'도 지나친 정열이나 정신분열적인 발작은 아니었다. 오히려 외면당한 사랑 때문이었다. 그리고 죽기까지의 짧은 시간을 그는 오직 그림에만 매달렸고, 그 2년 뒤에 37세의 나이로 그는 결국 죽었다.

그의 죽음은 극단적이고 절망적인 것으로 얘기되어 왔다. 처절한 유서와 마지막 유작으로 알려진 음울한 보리밭 그림이 그의 죽음을 더욱 절망적으로 장식했다. 그래서 그의 자살은 그의 삶에서 벗어날 수 없는 운명적인 요소로 과장되어 왔다.[2] 그러나 최근의 연구는 그때 발견된 메모가 유서가 아니고 보리밭 그림도 그 훨씬 전에 그려졌을지 모른다는 점을 밝히고 있다. 본문에서 이미 밝혔듯이 심지어 그의 죽음이 과연 자살인가에 대해서도 의문이 제기되고 있다. 또한 그가 띄운 마지막 편지는 지극히 안정된 상태에서 그림을 그렸음을 보여주고 있다.

여하간 매우 다채로운 생각과 폭넓은 관심 영역을 지녔던 빈센트는 한 마디로 유형화할 수 없는 인간이었다. 우리가 인정해야 할 것은 그가 정말 자살

1) 고갱 이전에 1891년, 옥타브 미르보Octave Mirbeau라는 극작가가 그런 소문을 퍼뜨렸다. 출처는 "Vincent van Gogh", Echo Paris(31 March 1891). Des artiste, I(Paris, 1922)에 재록됨.
2) 대부분의 전기가 그렇다. 게다가 전기가 아닌 책들에서도 그런 설명을 흔히 볼 수 있다. 예컨대 빈센트를 아웃사이더의 하나로 설명하는 콜린 윌슨Colin Wilson의 『아웃사이더』Outsider (이성규 역, 범우사, 1992)가 그 전형인데, 나는 그러한 설명이나 분석이 참으로 무의미하다고 생각한다.

했다고 해도 그 절망은 그의 사고를 지배한 여러 요소 중 하나에 불과했다는 것이다. 설령 그것이 운명적이었다고 해도 그의 삶이나 작품은 그러한 신비와 감상 없이 객관적으로 이해되어야 한다고 생각한다.

그런데 이렇게 왜곡된 빈센트의 마지막 순간은 우리에게 '저주받은 화가', '미치광이 화가', '광화사' 따위로 그를 정의하는 데 결정적인 요인으로 등장한다. 뿐만 아니라 이런 운명적인 열정이 화가의 전형인 것처럼 미화되어 왔다. 그래서 화가들은 적당히 미친 체해도 사회적으로 당연한 것처럼 허용되었고, 반대로 정상적인 화가는 진짜 화가가 아닌 것처럼 취급당했다. 그러나 빈센트의 삶은 우리가 그 자취를 더듬으면서 확인한 것처럼 반드시 그리고 오직 그런 광기에 가득한 삶만은 아니었다.

죽기 전 마지막 몇 년과는 달리 대부분의 생애를 빈센트는 지극히 정상적으로 보냈다. 요컨대 그는 미치지 않았다. 게다가 그의 정신 질환은 그의 그림과 무관하다는 의학적 연구가 이미 정설이 되고 있는 실정이다. 따라서 우리는 이제 빈센트의 삶은 물론이고 그를 신비화하거나 이상화하는 잘못된 화가상을 부정할 필요가 있다.

흔히 예술가는 과잉된 자아, 자의식의 낭비로 형상화된다. 그러나 빈센트의 자의식은 보통 사람의 그것보다 오히려 더욱 철저히 억제된 것이었다. 게다가 그는 평생 자기가 아니라 타인을 위해 희생하며 살았다. 사람들이나 예술에 대해 그가 견지한 유일한 태도는 아무런 조건 없이 자기를 버리는 철저한 자기 희생, 그리고 헌신이었다. 나는 그것이야말로 진정한 예술가의 삶이라고 생각한다. 다시 한 번 인용하지만, 만년의 빈센트는 이렇게 말한다.

제멋대로의 정열보다도 오히려 오직 약간의 예지를 갖는 것, 그 외에는 불필요하다.

빈센트는 전혀 이기적인 사람이 아니었다. 오히려 이타적인 사람이었다. 그는 가난한 사람들을 위해서 살고자 그들에게 빵과 옷을 다 내주고 자신은 굶주리고 헐벗었다. 비록 동생에게 얻어먹었으나 가난한 사람들을 위해 헌신했고, 마침내 그들을 위해 그들과 그들의 삶을 그리고자 했다. 나는 묻는다. 이러한 삶이 정상인가, 비정상인가? 이에 대한 판단은 이 글을 읽는 여러분의 몫이다.

그는 지금까지 알려진 바와는 달리 정상적으로 성장했다. 어려서부터 꾸밈없는 마음으로 자연에 심취했고, 평생 그 사랑을 실천했다. 어려서부터 학구적이었으며, 평생 책을 놓지 않았다. 모국어인 네덜란드어는 물론 영어와 불어 그리고 독일어에도 능통했고 라틴어와 그리스어도 공부한 바 있어 그 나라의 문학과 종교서들을 섭렵했다. 특히 디킨스와 스토 부인의 작품을 늘상 즐겨 읽었다. 또한 졸라와 도데, 모파상도 열심히 읽었다. 나아가 16세부터 화상 일을 하면서 유럽의 예술 전반에 정통했다. 그의 편지는 그가 얼마나 뛰어난 지성인이었는지를 확인시켜 준다.

흔히 빈센트는 아무런 교육도 받지 않은 천재적 화가로 말해진다. 하지만 우리가 한 발자국씩 좇아간 그의 삶은 또 다른 진실을 우리에게 말해 준다. 어린 시절 그에게는 자연을 자유롭게 그리도록 한 뛰어난 화가 선생이 있었다. 또한 27세에 그림을 처음 그렸을 때에도 훌륭한 친구와 스승들이 곁에 있었다. 빈센트는 그들의 지도를 솔직하게 받아들였고 지독하게 공부했다.

그런 지독한 공부 없이 광적인 천재성만으로 화가가 탄생한다는 신화는 참으로 잘못된 것이다. 바로 그림만 잘 그리면 된다는, 그림에만 신경 쓰면 된다는 신화이다. 나는 이러한 신화가 빈센트와 예술에 대한 잘못된 인식을 초래하는 원인이라 생각한다.

다른 전기에서는 철저히 무시되었지만, 나는 특히 그의 독서열에 주목하여 그가 읽은 책들을 상세히 언급했다. 또한 가능한 한 그가 지닌 사상의 궤적을 추적하고자 했다. 화상 일 이후 그는 교사와 전도사 등, 여러 직업을 겪으면서 세상살이를 충분히 경험했다. 그런 실제의 경험 없이 위대한 예술가는 탄생할 수 없다. 이 책에서 나는 어려서부터 평생에 걸친 그의 엄청난 독서열과 타인의 그림에 대한 깊은 이해, 그리고 다양한 세상 경험을 강조하고자 했다. 그 점을 무시하는 일반 전기[3]는 빈센트 예술의 비밀을 캐는 데 실패할 것이기 때문이다.

다시 묻는다, 그는 타고난 천재 화가였던가? 아니다. 그에게는 보통 사람들이 가지는 정도의 그림 재주도 없었다. 그는 단지 세상에서 가장 비참한 상황에 놓인 광부들에 대한 일체감에서 그림을 그리기 시작했다. 그때가 스물여덟이었다. 그제서야 겨우 데생 공부를 시작했다. 그러나 서투르기 짝이 없었다. 그리고 10년 세월, 그는 해가 떠서 질 때까지 그림만 그렸다. 나는 다른 전기들이 왜 이 점을 무시하는지 모르겠다. 그는 결코 천재가 아니었다.

3) 어린 시절을 일체 언급하지 않는 스톤의 전기는 물론 독서 등에 대해 아무런 언급도 하지 않는 폴라첵의 전기가 대표적인 보기이다. 특히 어린 시절부터의 특별한 개성이나 야릇한 광기만을 강조하는 후자는 나를 비롯하여 수많은 예술 소년들에게 잘못된 빈센트상 내지 화가상을 심어주었다. 예컨대 어린 시절 빈센트는 해를 노랗다고 보았다거나, 별이 낮공기처럼 밝다고 했다든가, 선량한 사람을 좋아하지 않는다고 말했다든가 하는 것 등이다.

또한 탄광에서의 경험은 그를 자본주의의 폐해에 눈뜨게 했고, 평생 그런 세상을 극복하고자 하는 신념으로 살았다. 그러나 이 또한 대부분의 전기에 서는 아예 무시되고 있다. 무엇보다도 그는 부르주아를 지향한 인간이 아니 었다. 그는 부르주아를 경멸했고 자본주의에 저항했다. 비록 사회주의에 동 조하거나 그 실천 운동에 투신한 적은 없으나 그는 자신만의 소박한 사회주 의적 정신으로 평생을 살았다.

그래서 그는 그림을 그렸다. 그는 부르주아를 위해 아름다운 그림을 그린 것이 아니었다. 부르주아가 보기에 그의 그림은 추하기 짝이 없었다. 그래서 부르주아 사회는 그를 죽음으로 몰고갔다. 어찌 보면 그는 부르주아 사회를 적대시했기에 그것에 의해 살해당했는지도 모른다. 그는 생애 단 한번도 부 르주아와 타협한 적이 없었다. 나는 이 점을 계속해서 강조했다. 그리고 이 점이야말로 이 책이 다른 책과 구별되는 점이다. 내가 굳이 또 한 권의 빈센 트 책을 쓰게 된 이유가 바로 이것이다.

나는 그의 사회주의관을 소박한 이타주의에 기초한 공동체주의 또는 톨스 토이식의 종교적 아나키즘으로 이해한다. 이는 빈센트가 살았던 당시에 널리 유포된 것이기도 했고 특히 그가 친했던 피사로나 쇠라, 시냐크는 물론 그가 존경한 밀레, 도미에나 쿠르베에게서도 볼 수 있는 것이었다. 이 점에 주목한 빈센트 연구자는 아직까지 한 사람도 없었기에 몹시 조심스럽게도 나는 이점 을 부각시켰다.

특히 그는 기성의 권위에 저항하는 아나키스트로서 전통적인 계급 예술이 었던 아카데미즘과 오리엔탈리즘, 그리고 부르주아의 냄새를 풍기는 인상파 나 추상화에 대해서도 저항했고, 밀레와 도미에의 농민화, 사회 풍자화라는

현실주의의 전통에 충실했다. 이 점은 미술사가들이 외면하는 부분을 바로잡고자 한 나의 노력이라고 보아주었으면 싶다.

둘, 화폭 위에 새겨진 보통 사람들의 삶

그는 화가로서는 참으로 늦은 나이인 30세에 본격적인 작업을 시작하여, 대단한 속필로 8년간 879점의 유화와 1천 점 이상의 데생과 수채화를 그렸다. 그러나 우리가 아는 대부분의 걸작은 마지막 4년에 집중되었다. 곧 고갱과의 사건 전후 2년씩이다. 그 사이에 그려진 〈의자와 담뱃대〉그림 76 는 이 세상 그림 중에서 가장 많이 복제된 작품이고, 빈센트 생전에 유일하게 팔린, 그것도 단돈 몇 푼에 팔린 〈해바라기〉그림 49 ▶221p는 이제는 세상에서 가장 비싼 그림이 되었다. 이 그림은 1987년에 4억 달러에 팔렸다. 그 밖에도 그의 그림은 모두 세계 최고 가격으로 거래된다.

그러나 그림 값은 그다지 중요하지 않다. 오히려 비난받아 마땅한 일이며, 부르주아를 경멸했던 빈센트에게는 참으로 아이러니컬한 얘기이기도 하다. 이 상황을 지하에 있는 빈센트는 어떻게 생각할까? 이 책을 쓰고 있는 나는 착잡하다. 우리의 친구 빈센트가 그런 것처럼……

다시 나는 이 책을 쓰는 스스로에게 묻는다. 왜 빈센트의 작품은 우리에게 감동을 주는가? 글의 창을 닫으려고 하는 지금 나는 이렇게 답한다. 그는 처음부터 보통 사람들을 주제로, 보통 사람들을 위하여, 보통 사람의 눈으로 그림을 그리겠다고 결심했고 평생 그 서약을 지켰기 때문이라고. 그리고 보통 인간이면서도 온갖 불행에 굴하지 않고 고뇌를 예술로 승화시켰기 때문이라고. 그렇다. 빈센트에게서 우리가 감동받는 이유는 이런 참다운 인간에게서

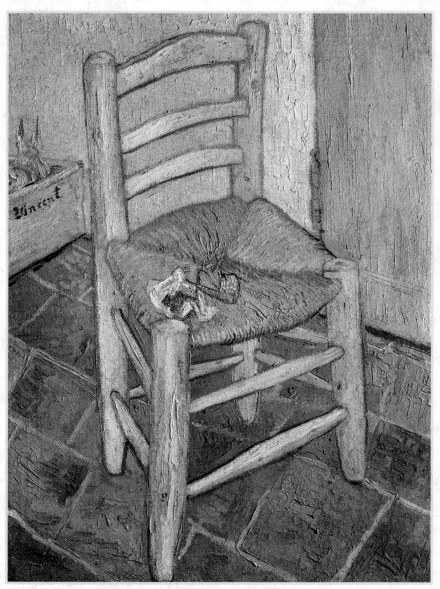

그림 76 의자와 담뱃대 | 1888~1889, 90×72cm, 런던, 테이트 갤러리

전해지는 풍부한 인간미 때문이지 결코 지금까지 알려진 대로 그가 미쳤다거나 광기로 그림을 그렸기 때문이 아니다.

나는 여러분과 함께 떠난 이 여행에서 그가 얼마나 정상적이었는지를 확인했다. 그의 편지는 그가 아주 정상적인 상태에서 자신의 모든 작품을 생산했음을 그야말로 분명하게 보여주고 있다. 그런데 지금까지 그 자신의 목소리는 철저히 무시되고 ,이른바 평론가들이나 미술사가들 또는 소설가들이나 시인들, 특히 화가들에 의해 그의 광기만이 과장되었다.

따라서 그의 그림은 재조명되어야 한다. 중요한 것은 역시 그의 그림이다. 그리고 여기서는 무엇보다도 그의 화염 같은 그림이 결코 광기의 소산이 아니라는 점이 중요하다. 그의 그림은 세상에 영합하여 아무 걱정 없이 잘 사는 행복한 사람들의 조화로운 심정을 나타내는 것이 아니다. 그것은 힘겨운 노동과 버거운 삶을 지고 살아가는 보통 사람들의 파열된 삶의 내면을 있는 그대로 아무런 꾸밈 없이 드러낸 것이다. 그것은 보통 사람들의 삶을 치열한 절규로 정직하게 표현한 것이다.

그의 그림은 단순하다. 그래서 그의 그림에는 힘이 있다. 구도도 색채도 형태도 묘선도 단순함을 추구했다. 그것은 인공적인 조작에 의한 가식적인 조화의 아름다움이 아니다. 그는 자신의 눈에 보이는 그대로의 풍경, 정물, 인물을 간단하고 쉽게, 그리고 빠르게 그렸다. 보통 사람이면 누구나 알아보게끔, 누구나 좋아하게끔 말이다.

그는 동양의 화가처럼 자유로운 선을 구사했다. 아니 더욱 거칠게 그어진 선은 동양화의 선보다 더욱 분명했다. 그리고 빨강, 노랑, 파랑을 거의 원색에 가깝게 사용했다. 구도도 원근법과 음영법을 파괴하여 멋대로 그렸다. 그

림자도 그리지 않았다. 형태와 색채를 명백하게 보이기 위해서였다. 그것은 단순미의 추구였다.

물론 당시의 보통 사람들에게는 거부당했다. 그들은 그것을 아름답다고 느끼지 못했다. 그들은 오히려 빈센트가 증오한 전통적이고 귀족적인 그림에 매료당했다. 어쩌면 지금도 그럴지 모른다. 지금 어떤 아이가 그처럼 그린다면 그는 미술 대학에 입학하기는커녕 초등 학교 미술 수업에서도 쫓겨날 것이다. 그만큼 이미 1백년 전에 빈센트가 구사한 것은 당대의 아카데미즘을 거부한 파격적인 것이었다.

그뿐인가? 우리가 주변에서 보는 저 잡다하고, 너절하며 얄궂게 황칠된 그림들은 과연 누구를 위한 그림들인가? 구상이니 추상이니 하는 모든 것이 빈센트가 거부한 그 그림들과 얼마나 다른가? 빈센트는 명백히 추상을 거부했다. 구상의 경우에도 밀레를 비롯한 몇 사람의 그림만 인정했다.

나는 빈센트가 농촌을 주로 그린 농민화가 밀레를 넘어서서 그 색채나 묘선 그리고 구도조차 민중의 것으로 단순하게 바꾼 점을 중시해야 한다고 생각한다. 아쉽지만 그런 점에서 나는 그의 그림을 충분히 이해하는 사람들이 그렇게 많지 않다는 생각도 가끔 한다.

빈센트는 세상에서 처음으로 보통의 자연과 보통의 사람들을, 보통 사람의 눈으로, 그리고 보통 사람의 손을 가지고, 참으로 자유롭게 그렸다. 그러한 자유 이외에는 그의 화염을 달리 이해할 수 없다. 그는 어떤 전통이나 규율에도 매이지 않았다. 장담컨대, 자유 정신이야말로 그의 삶과 예술의 핵심이다.

그러나 자유란 멋대로 그리는 것을 의미하지 않는다. 무엇을 위한 자유인가? 누구를 위한 자유인가? 왜 자유인가를 묻지 않으면 안 된다. 그것은 삶

의 문제이고 역사의 문제이다. 그것은 진실의 문제이고 가치의 문제이다. 그
것은 민중의 문제이고 체제의 문제이다. 빈센트는 평생 그것을 고뇌했고 그
것을 표현했다.

보통 그는 흔히 모더니즘이라고 불리는, 장식성이 강하고 세련되며 도시
적인 현대 미술의 선구자라고 한다. 그러나 사실상 그만큼 당시의 밀레를 비
롯한 몇몇 비현대적 화가들 — 현대 미술가들이 철저히 부정해 온 — 우리 식
으로 말하면 낡은 전통의 시골 화가들을 사랑한 사람은 없었다.

중고교 미술 교과서류의 상식으로는 빈센트를 흔히 인상파를 잇는 후기
인상파로 고갱, 세잔과 함께 분류한다. 그리고 인상파는 찰나의 시각적 인상
을 표현하는 것이고, 후기 인상파란 시각적 인상에 주관성을 더한 것이라고
들 한다. 그러나 이미 설명한 바와 같이, 인상파가 과연 그러한 것인가도 의
문이고, 나아가 빈센트가 단순히 주관적 인상을 강조한 화가에 불과했는지는
더더욱 큰 의문이다.

빈센트가 한때 인상파에 기울었고 그 해방의 기술을 익힌 것은 사실이다.
그러나 그것은 그의 영혼을 표현하는 하나의 기법에 불과한 것이었지 인상파
그 자체에 그리고 그들의 정신에 얽매인 것은 결코 아니었다. 뿐만 아니라
만년에는 그것을 격렬하게 비판하기도 했다. 따라서 그를 인상파 또는 후기
인상파라고 하는 틀 안에 가둘 수만은 없다.

인상파에서 비롯된 모더니즘이 현대 미술의 한 가지에 불과하고, 역사상
의 모든 예술이 지향한 세계가 절대 궁극적인 것이 아님이 밝혀진 오늘날, 과
거의 편견이 아니라 새로운 눈으로 빈센트의 삶과 예술을 살펴볼 필요가 있
다. 특히 그것은 오늘날 우리 화단 풍토에 시사하는 바가 매우 크다.

그 새로운 눈이란 보통 사람의 눈이다. 소수의 예술가가 아니라 대다수 민중의 눈이다. 바로 밀레를 비롯한 민중 화가들이다. 그가 빈센트라고 하는 첫 이름으로 서명한 것도 바로 민중을 위해 민중을 그리기 때문에 당연히 그 민중에게 친근하기 위해서였다.

그러나 역사는 그리 단순한 것이 아니다. 사실 민중 화가의 전통은 그 전부터 있었다. 우리의 초·중·고 미술 책이나 더욱 전문적인 미술사 책에서 깡그리 무시되어 온 하나의 위대한 전통이 있었다. 빈센트는 그들을 잘 알았고 평생 존경했으며 그들을 자기 식으로 재현하고자 평생을 두고 노력했다. 내가 보기에 그들의 영향이 인상파가 그에게 끼친 것보다도 훨씬 크다. 나는 빈센트가 살았던 자취를 좇아가는 이 책에서 그러한 전통을 재발견하고자 했다.

셋, 사랑과 희생의 인간

이 책은 그런 보통 사람의 눈으로 좇아간 빈센트의 삶과 예술에 대한 기록이다. 나는 화가도, 예술가도 아니다. 나는 빈센트의 삶과 예술을 사랑하는 보통 사람에 불과하다. 평소 나는 미술 전문 서적이 너무나도 어려워 질겁을 하곤 했다. 그래서 이 책에서는 그런 입장에서 벗어나기 위해 최근의 연구와 나름의 고흐 감상, 기행을 통해서 느낀 점을 충실히 전하고자 했다. 마치 배낭 하나 달랑 둘러메고 동무들과 어깨동무하고 떠나는 소풍처럼.

따라서 이 책은 미술가를 위한 전문 연구 서적이 아니다. 화가들이나 미술 학도들에게 읽히고자 하는 책이 아니다. 그래서 고답적이고도 신비적이며 전문적인 이야기는 과감하게 생략했다. 솔직하게 말하면 내가 그런 것을 잘 모르기 때문이기도 하다. 나는 이 책을 쓰면서 빈센트에 대한 모든 책을 읽고자

했으나 사실 별다른 도움을 받지 못했다.

그에 대한 전기류는 그를 황당하게 보이게 했고, 그림에 대한 전문서들은 그림을 더욱 알듯 모를듯하게 만들었다. 예컨대 앞에서 본 〈의자와 담뱃대〉 그림76 에 대해 세계에서 가장 권위 있다고 하는 해설을 보자. 좀 길지만(그래도 많이 줄였다) 세계적인 것이라니 읽어보자.

> …… 이 의자의 중요성에 대한 반 고흐의 확신은 우리가 그 존재의 신비를 느낄 때까지 우리 마음에 파고들며 우리를 사로잡는다. 의자와 같은 실체적인 대상이지만 불완전하게 그려져 있는 사물들 속에서 의자를 볼 때 이 신비감은 더욱 커진다. 그 어느 것도 관객을 위한 대상이 아니며 그 어느 것도 묘사를 위해 특별히 고른 것도 아니다. 우리는 대상들의 단순함 아래에서 의자 다리와 가로대들이 타일의 접합부와 불안하고 혼란스럽게 교차하면서 어렵게 공존하고 있는 모양을 만난다 — 대개 이것은 우연한 병치와 원근법, 관찰자의 이상한 시각에서 온 것으로 의자에 관한 우리의 지식에 대해서는 쓸모가 없으며 또 대개는 깨닫지도 못하는 복잡함을 결정짓는다. 그러나 모두가 그런 것은 아니다. 왜냐하면 의자의 비스듬한 자세는 주변 대상들로부터 의자를 자유롭게 하며, 또 이 엄격한 기하학적인 세계 속에서 인간의 자유를 암시하기 때문이다.
>
> — 샤피로, 92쪽.

나는 이러한 전문적인 해설에 대해 이의를 제기하고 싶지 않다. 나름으로 읽어볼 가치도 있을 테니까. 그러나 내가 보기에 그 그림은 아주 단순하게 노란색 중심으로 그려진 의자와 담뱃대를 그린 그림이다. 오랫동안 기다렸던 고갱이 와서 기쁨에 넘쳐 그린 정겨운 한 폭의 의자 그림일 따름이다. 누구나

앉아 쉴 수 있는 기분 좋은 나무 의자 말이다.

나는 그 그림을 보고 의자에 대한 지식 — 별 것도 없지만 — 이 쓸모 없다고 느끼지는 않았다. 의자는 피곤했을 때 쉬기 위해서 앉는, 참으로 편리하고 고마운 것에 불과하다. 빈센트는 자신의 방에 놓여 있는 그런 의자를 우연하게 보고서 자신이 생명의 상징이라고 생각한 노란색으로 그렸을 것이다.

이러한 설명은 사실 나의 설명이 아니라 빈센트 스스로 그 그림을 그리면서 쓴 편지의 내용이다. 그런데 왜 미술사가들은 화가의 의도와도 무관한 이상한 설명을 하는 것일까? 과연 빈센트는 이 그림에서 인간의 자유를 암시하고자 했을까? 우연하게 주어진 의자의 모양이나 바닥의 기하학적 무늬로 자유를 상징하고자 했을까? 이러한 설명은 빈센트의 다른 그림에도 해당되는 것일까?

여하튼 이 책은 빈센트의 그림을 전문적으로 설명하고자 하는 것도 아니므로 그림 수도 최대한 제한하고 설명도 간단하게, 상식적으로 하려고 했다. 그림만 잔뜩 집어넣고 그럴듯한 주관적인 설명을 너절하게 붙인 미술 책에 나는 신물이 난다. 나는 미술 책이 그러면 안 된다는 것을 보여주기 위해 그렇게 했다. 아니 모든 책이 그래서는 안 된다.

또한 불필요하게 보여지는 사진도 가능한 한 싣지 않았다. 빈센트의 전기마다 실려 있는 어린 시절 사진부터 가족 사진, 짝사랑한 여인들의 사진, 친구 화가들의 사진, 그가 살았던 집이나 술집 사진 등도 일체 싣지 않았다. 나에게는 그것들이 빈센트를 이해하는 데 아무런 도움이 되지 않는다고 생각되었기 때문이다.

이 책에서 택한 나의 기본적인 입장은 철저한 객관성을 유지하면서 빈센

트의 시대와 미술을 가능한 한 정확하게 보여주는 것이다. 곧 내가 쓴『시대와 미술』에서 설명한 방식과 같다. 따라서 그가 산 시대와 그 시대의 인물들을 함께 조명하려고 했다.

그래서 나는 이 책에서 그의 삶을 '이상한' 것으로 묘사하지 않았다. 말하자면 '보통 사람 빈센트'를 그리고자 한 것이다. 또한 그의 그림 역시 '보통 사람을 위한 보통 사람의 그림'으로 이해하고자 했다. 그의 그림은 그만의 것이자 우리 보통 사람의 것이므로 참으로 위대하고 창조적이라고 생각한다.

나아가 무엇보다도 나는 지금까지 철저히 무시된 그의 생각을 강조하고자 했다. 나는 자신이 산 시대를 철저히 고뇌한 사상가 또는 지성인으로서의 빈센트를 이 책에서 부각시키고자 노력했다. 그의 삶이나 그림은 바로 그 점을 기반으로 하여 이해되어야 하기 때문이다.

그래서 나는 인간 빈센트, 지성인 빈센트, 예술가 빈센트를 삼위일체로 하는 그의 전기를 쓰고자 노력했다. 그의 삶이 내가 모색하는 인간상 — 사랑과 희생의 인간 — 을 가장 이상적으로, 그리고 전형적으로 보여주기에 나는 이 책을 썼다. 그 세 가지 모습 중에서 정점에 있는 것은 물론 인간 빈센트이다. 지성인 또는 예술인 빈센트는 인간 빈센트의 다른 모습에 지나지 않는다.

그 삼위일체를 다시 각각의 삼위일체로 설명해 보자. 먼저 인간 빈센트의 삼위일체는 사랑, 생활, 그리고 고통이었다. 가족과 여인 그리고 친구들에 대한 사랑, 여러 직업을 전전하다 화가로 귀착되는 생활, 그리고 정신적인 갈등에 허덕이는 고통의 삼위일체가 그것이다. 특히 나는 직업 찾기에 실패한 빈센트가 탄광에서 격심한 파업에 참여한 직후, 화가로 변신하여 민중 화가로 살아가는 모습을 중심으로 그의 사랑과 고통을 삼위일체로 그렸다. 그가

화가로 변신하는 시기는 1880년 10월경 탄광촌을 떠날 때였다. 동생에게 보내는 편지도 중단했던 26세부터 27세까지의 1년동안 그는 너무나도 고독한 시기를 보냈다. 오랫동안 만나지 못한 테오가 형을 만나러 왔을 때 기쁜 마음으로 써내려간 빈센트의 편지를 보면, 그가 얼마나 외로워하고 있는지를 느낄 수 있다.

> 매우 긴 시간 동안, 걷는 자유조차 없는 상황에 처한 사람은 분명히 오랫동안 굶은 것만큼이나 고통스럽고 외로울 것이다. 다른 사람들처럼 나도 다정하고 애정어린 관계나 친밀한 우정이 필요하다. 나는 소화전이나 가로등과 같이 금속으로 만들어진 인간이 아니다. 그렇기 때문에 다른 현명하고 인격을 갖춘 사람들과 마찬가지로 공허감과 무엇인가 결핍된 느낌을 지울 수 없을 것이다. 이런 말을 하는 것은 네가 이번에 나를 찾아준 것이 너무 기뻤기 때문이다.

> 나는 우리 사이가 소원해지기를 바라지 않는다. 내가 정말로 너나 식구들에게 폐만 끼치고 부담이 된다면, 그래서 나 스스로를 침입자로 여기거나 불필요한 존재로 생각한다면, 나는 차라리 이 지상에서 사라지는 편이 나을 것이다.

> — 1879년 10월 15일, 테오에게 보낸 편지.

지성인으로서 빈센트는 아버지에게 물려받은 기독교와 어려서부터 독서로 익힌 민중 문학, 그리고 사회주의라고 하는 삼위일체로 형성되었다. 기독교라는 자기 희생과 이타적 봉사의 정신과, 디킨즈나 졸라 등으로 대표되는 당대의 민중 문학 내지 민중 사상이 두 중심 축이 되어 빈센트 나름의 사회주의를 형성했던 것이다. 그러한 기독교 정신과 인문 정신이 사회적으로 투영

된 통일체라는 점에서 사회주의는 평생을 두고 그의 삶을 지배했다. 물론 그는 나름의 사회주의에 대한 어떤 체계적인 이야기도 한 적이 없으나 나는 그 어떤 체계적인 사회주의보다도 그의 소박한 사회주의에 관심이 간다.

마지막으로 예술가로서 빈센트를 보자. 먼저 그 주제 의식 또는 내용을 형성한 네덜란드의 내면적 예술이 삼위일체의 한 축이라면, 밀레나 도미에를 중심으로 한 민중화와 시사 판화에서 받은 영향이 그 중심축이라 할 수 있다. 그리고 기법 또는 형식적인 면에서 인상파와 일본 판화에 의한 파리 시대 이후의 중요한 변화가 그의 예술의 마지막 축이었다. 종래 그의 예술은 곧잘 후기 인상파로 불려졌듯이 기법상의 특징을 중시하는 것으로 이야기되어 왔다. 그러나 나는 이러한 견해는 참으로 피상적인 것이라고 생각한다. 어린 시절부터 그는 종교적이고 사회적인 주제의 예술에 심취했다. 그 정점으로서 밀레와 도미에는 그의 최대 스승이었으며, 당시의 사회적 판화들을 중시하여 스스로 시사 판화가가 될 결심까지 했을 정도이다.

농부나 노동자의 모습은 장르로서 시작되었다. ─ 그러나 삽시간에 저 잊을 수 없는 거장인 밀레를 선두로 하고, 그것은 현대 예술 그 자체의 심장이 되었다. 그리고 앞으로도 그러하리라.
도미에와 같은 사람들은 높이 평가되지 않으면 안 된다. 그들은 선구자니까 ─ 사람들이 노동자나 농부의 모습을 그리는 일이 많아지면 많아질수록 나는 그만큼 더 기쁘다. 그리고 나 자신은 그 이상으로 흥미 있는 것을 모른다.
─ (홍순민, 108~113쪽.)

빈센트를 만나는 길

1. 빈센트와 만나는 길을 열다

하나 — 요한나

빈센트의 작품이 세계 최고의 천문학적인 가격으로 팔리는 지금, 그가 평생 무명 화가였고 죽었을 때도 누구 하나 그를 기억하지 않을 것으로 여겨졌다는 사실이 쉬 믿기지 않는다. 그가 죽었을 때 그의 작품은 네덜란드와 프랑스의 여기저기에 흩어져 방치되어 있거나, 선물로 받은 사람들의 집구석에 처박혀 있었다. 그것을 그 누구도 예술적 가치가 있는 것이라고는 생각하지 않았다. 오히려 그것을 혐오하는 사람들이 많았다. 그의 작품을 소장한 유일한 화상인 탕기조차 상업적 가치는 전혀 없다고 판단하여 지붕 밑 다락방에 처박아 두었다.

따라서 그의 작품이 지금처럼 세계 최고로 알려지게 된 것은 정말 기적과 같은 일이라고 할 수 있다. 얼마 전까지만 해도 그 누구도 인정하지 않은 작품을 세계의 모든 사람들이 몇 년만에 세계 최고의 예술품이라고 찬탄하게

된 것은 세기의 기적이 아니면 희대의 사기극임에 틀림없다. 이런 일은 인류의 역사에, 문화사에, 예술사에, 미술사에 아주 흔치 않다. 아니 빈센트의 경우 말고는 거의 없다고 해도 과언이 아니다. 도대체 예술이 무엇이길래 이렇게 그 평가가 달라질 수 있는가? 빈센트의 작품이 세계 최고라면 그가 죽기 전에 그의 그림을 보고서 쓰레기 취급한 사람들은 과연 예술과 미술, 아니 아름다움이라고 하는 것을 제대로 모르던 사람들이었는가?

그러나 기적은 없다. 아니 그냥 생기지 않는다. 기적은 만들어지는 것이다. 그것도 인간에 의해. 그 사람이 바로 테오의 미망인 요한나였다. 빈센트와 테오가 죽은 뒤 그녀는 빈센트가 남긴 550점의 유화와 수백 점의 소묘, 그리고 방대한 편지를 버리라고 하는 사람들의 소리를 듣지 않고 한 살 먹은 아들에게 아버지의 유산으로 물려주었다. 빈센트가 탕기나 듀랑-루에르에게 맡긴 그림도 돌려받았다. 만일 그녀가 그것들을 다 버렸다면 지금 우리는 빈센트를 전혀 알 수 없었을 것이다.

그러나 그녀 역시 그것들을 제대로 인정했거나 단 5일밖에 접하지 못한 빈센트를 이해해서가 아니었다. 남편이 죽고 난 뒤 단지 1년 반밖에 같이 살지 않았던 남편에 대한 아린 추억을 되살리고자, 그녀는 테오에 대해 한 줄이라도 쓰여져 있을까 하여 편지들을 열심히 뒤졌던 것이다. 그러는 가운데 그녀는 빈센트라는 인간을 조금씩 이해하게 되었다. 그러나 더욱 시급한 것은 미망인의 생활이었다. 그녀는 바로 네덜란드로 이사하여 암스테르담 부근의 작은 시골에 정착하고서 문예 주간지를 위한 번역 일을 시작했다.

둘 ─ 회고전

빈센트의 최초 회고전이 베르나르의 기획에 의해 1892년 파리에서 열렸다. 16점이 출품되었으나 아무도 관심을 갖지 않았다. 1889년과 1891년 사이에 앵데팡당전에 매년 그의 그림이 몇 점씩 전시되었고 화상 암브루아즈 볼라르Ambroise Vollard가 1895년과 1896년 전시회를 열었으나 여전히 큰 관심을 끌지 못했다.

그러나 네덜란드에서는 관심이 더욱 컸다. 100점 이상이 전시된 최초의 본격적인 기획전이 네덜란드의 상징파 화가들인 얀 투롭Jan Toolop과 롤란드 홀스트Roland Holst에 의해 암스테르담에서 열렸다. 그러나 네덜란드에서나 프랑스에서나 빈센트에 대한 관심은 상징파 화가로서였다.

마티스, 드랭, 브라망크와 같은 소위 야수파 젊은 화가들이 조금씩 관심을 가져 계속하여 1901년, 1905년, 1908년 그리고 1909년에 전시회가 거듭 열리면서 그의 이름이 조금씩 알려졌다. 야수파 화가들은 빈센트의 붓놀림과 색채에서 아나키즘적 경향을 발견했다.

1901년 화가와 재혼한 요한나는 남편의 도움을 얻어 1905년 암스테르담에서 전시회를 열었고, 같은 해 대규모의 후기 인상파전이 런던에서 열렸다. 빈센트의 작품이 21점 출품된 런던 전시회를 통하여 인상파와 구별되는 후기 인상파의 대표적인 화가로 그의 이름이 알려졌다.

그런데 독일에서는 그의 그림이 다른 나라에 비해 상당히 오랫동안 무시되었다. 1901년과 1902년 베를린과 뮌헨의 시세션Secession 전에 몇 작품이 소개되었을 뿐이다. 그러나 1910년 베를린의 파울 카시러Paul Cassirer 화랑에서 74점이 전시되었고, 1912년 독일 특별전에 108점의 빈센트 작품이 출품

되었다. 그 3분의 1은 독일인 소장품이었다. 독일에서의 전시회는 당시 그곳에서 막 생긴 표현파 화가들로 하여금 노르웨이의 뭉크와 함께 빈센트를 자기들의 선구자로 보게 만들었다.[1]

그 무렵 독일의 화상 카시러를 비롯하여 화상들이 처음으로 빈센트의 작품을 샀으나 그 가격은 참으로 형편없었다. 최초의 매매는 1894년 화상 볼라르가 단 한 점을 30프랑에 산 것이었다. 그 후 볼라르는 요한나와 경쟁을 하면서 빈센트의 작품을 찾아 다녔으나 이미 상당수는 손상되거나 없어진 상태였다.

1929년 뉴욕에서 현대 미술관 개막전으로 빈센트, 세잔, 고갱, 쇠라의 전시회가 열리면서 그는 현대 미술의 선구자로 평가되었다. 이어 1935년 같은 미술관에서 최초의 본격적인 회고전이 열렸다.

제2차 대전이 끝난 뒤에는 더욱 규모가 커진 전시회가 세계 곳곳에서 열렸다. 1946년 1백 점 이상의 작품을 전시한 대형 전시회가 스톡홀름에서, 그리고 1947년에 파리와 런던에서 열렸다. 그 후 세계 곳곳에 전시된 그의 작품은 마침내 그를 영웅적 화가로 부각시키는 계기가 되었다.

이러한 영웅화에는 수많은 화가들이 그를 찬양한 것에서도 비롯되었다. 그 전형은 빈센트를 화가적 개인주의라는 현대 전통의 전형이자 선구로 본 피카소, 그리고 방랑자로서의 화가에 대한 향수를 빈센트가 그린 자신의 방랑을 모사한 것으로 표현한 베이컨에서 찾을 수 있다.

1) W. Feilchenfeldt, Vincent van Gogh and Cassirer, Berlin:The Reception of van Gogh in Germany from 1910~1914, Zwolle, 1988.

셋 — 서간집, 화집 발간과 미술관 건립

요한나의 이야기로 돌아가자. 암스테르담에서 요한나는 편지 편찬 작업에 몰두했다. 날짜가 적히지 않은 6백여 통의 편지와 메모를 날짜순으로 정리한다는 것은 거의 불가능에 가까운 일이었으나 그녀는 그것을 기적처럼 해냈다. 그녀가 만든 두 번째의 기적이었다. 그러나 그의 생애가 상세히 알려지기 전에 그의 작품이 사람들에게 좀더 친숙해져야 한다고 생각하여 출간은 1914년까지 미루어졌다. 편지글 그대로 인쇄된 3권의 두꺼운 서간집은 요한나가 테오에게 들은 대로 빈센트의 삶을 회상한 서문으로 시작되었다. 그 후 쓰여진 모든 전기는 그 서문에 기초했다. 이 서간집은 시각 예술의 창조적 과정에 대한 가장 심오한 통찰을 가능하게 하는 역사적 문헌으로서 흔히 들라크루아의 일기에 비교된다.

1916년 요한나는 아들 부부를 따라 미국으로 가서 서간집의 영역英譯에 종사하다가 1919년 다시 네덜란드로 돌아왔다. 요한나는 빈센트의 작품을 조금씩 팔아 세계 모든 미술관에 전시해야 한다고 생각했으나, 그 소유자인 아들 빈센트 빌렘Vincent Willem은 앞으로 한 점도 팔지 않고 한 군데에 모으겠다고 선언하여 어머니와 충돌했다. 그러나 빈센트 자신도 작품이 흩어지는 것을 바라지 않았고, 결국 작품들이 한 곳에 모이게 되어 아들의 판단이 옳았음이 증명되었다.

1925년 테오에게 보낸 서간집 영역이 3분의 2 정도 끝났을 때 요한나는 죽었다. 영역판은 1927년에 간행되었다. 다른 가족과 화가들에게 보낸 편지들은 1952년부터 1954년 사이에 간행된 『빈센트 반 고흐의 편지』*De verzamelde brieven van Vincent van Gogh*가 크림펜Han van Crimpen과 베렌즈–알버트Monique

Berends-Albert의 편집에 의해 보충되었고, 그 영역판은 1958년 뉴욕 그래픽 협회에 의해 3권으로 간행되었다.[2]

네덜란드어판 서간 전집과 그 영역본은 어느 것이나 오류가 많은 것으로 지적되었다. 얀 헐스커Jan Hulsker가 그 여러 문제점을 지적하여 『미술관지』 Museumjournal에 수록한 바 있고, 보다 완전한 서간집이 1974년 암스테르담에서 간행되었다. 그 후 독일에서 6권으로 된 서간집도 간행되었다.

1977년 프랑스어로 쓰여진 편지의 원고가 팩시밀리로 간행되었고, 1990년에 최초로 완전하게 순서대로 편집되고 색인된 네덜란드어판 서간집인 『빈센트 반 고흐의 편지』De brieven van Vincent van Gogh가 1952~1954년판과 같이 크림펜과 베렌즈-알버트의 편집에 의해 4권으로 간행되었다.[3]

그것에 의해 빈센트 작품에 대한 새로운 체계적인 연구, 특히 얀 헐스커와 로날드 피크반스Ronald Pickvance에 의한 연구가 나타났다. 이어 1992년, 독일의 프랑크푸르트대학의 연구 집단에 의해, 정확한 작품 목록인 『반 고흐 색인』Van Gogh Indices [4]이 간행되었다.

가장 선구적인 작품 목록과 작품 번호 부여는 1928년, 드 라 파유J. B. de la Faille에 의한 것이었고,[5] 그 신판이 1970년에 나왔고 영역되었다.[6] 1977년에

2) The Complete Letters of Vincent van Gogh. 3 vols. Greenwich, CT:New York Graphic Society Books, 1958. Boston: New York Graphic Society, 1978.
3) The Hague: SDU.
4) Van Gogh Indices:Analytischer Schlüssel für die Schriften des Künstlers. Frankfurter Fundemente der Kunstgeschichte, Band 8. Franfurte am Main:Johann Wolfgang Goethe-Universität, 1992.
5) J. B. de la Faille, : L'Oruvre Vincent van Gogh: Catalogue raisonné, 4 vols, Paris, 1928, 2/1939.
6) The Works of Vincent van Gogh:His Paintings and Drawings, Amsterdam:Meulenhoff, 1970.

와서 헐스커는 새로운 시도를 했고,[7] 최근 도른과 파일헨펠트는 다시 새로운 시도를 하고 있다.[8]

1930년 빈센트 빌렘은 대부분의 작품을 암스테르담 시립 미술관에 영구 대여했다. 제2차 대전 후 그는 막대한 상속세가 부여될 것을 우려하여 정부와 타협해 빈센트 반 고흐 재단을 결성했다. 그 후 1973년 빈센트 반 고흐 국립 미술관이 세워졌다. 동시에 그동안 발간되지 않은 많은 편지들에 대한 연구도 가능하게 되었다.

테오와 그 미망인 요한나, 그리고 그 아들의 헌신적인 노력에 의해 빈센트가 세계적으로 알려진 것을 보면, 빈센트는 참으로 행복한 사람이라고 할 수 있다. 죽고 난 뒤에는 물론 살아서도 동생의 희생적 사랑은 참으로 대단한 것이었고, 사후 제수와 조카의 헌신도 대단했다. 제수는 그를 세상에 알렸고, 조카는 보통 사람 누구라도 백부의 작품을 감상할 수 있게 만들어 백부의 꿈을 실현했다. 빈센트의 삶을 절망이 아니라 행복하게 만든 것은 바로 이러한 보통 사람들이었다.

7) Jan Hulsker, The Complete van Gogh: His Paintings, Drawings, Sketches, New York:Harry N. Abrams, 1980, 1984. Translation of Van Gogh en zijn weg. Amsterdam: Meulenhoff, 1977.
8) Roland Dorn and Walter Feilchenfeldt, "Genuine or Fake: On the History and Problems of Van Gogh Connoisseurship," In Tsukasa Kodera, and Yvette Rosenberg, eds., The Mythology of Vincent van Gogh. Tokyo:Asahi;Amsterdam: Benjamins, 1993.

2. 빈센트와의 만남

하나 — 최근에 개최된 다양한 주제별 회고전

1970년대 이후 빈센트의 회고전은 특별한 주제 의식 하에서 다양하게 개최되었다. 그 중에서 중요한 것을 카다로그별로 정리하면 다음과 같다.

〈빈센트 반 고흐에 대한 영국의 영향English Influence on Vincent van Gogh〉 영국 노팅엄대학, 1974.

〈빈센트 반 고흐가 수집한 일본 판화Japanese Prints Collected by Vincent van Gogh〉, 암스테르담, 반 고흐 국립미술관, 1978.

〈아를의 반 고흐Van Gogh in Arles〉, 뉴욕 메트로폴리탄 미술관, 1984.

〈생-래미와 오베르의 반 고흐Van Goghin Saint-Rémy and Auvers〉, 뉴욕 메트로폴리탄 미술관, 1986.

〈네덜란드 미술품 수집으로 본 반 고흐 : 종교-인간성-자연Vincent van Gogh: Religion-Humanity-Nature〉, 오사카 국립미술관, 1986.

〈브라반트의 반 고흐: 에텐과 누에넨으로부터의 회화와 소묘Van Gogh in Brabant: Paintings and Drawings from Etten and Nuenen〉, 네덜란드, 헤테로겐보슈, 북브라반트 미술관, 1987.

〈반 고흐와 밀레Van Gogh & Millet〉, 암스테르담, 반 고흐 국립미술관

〈파리의 반 고흐Van Gogh a Paris〉, 파리, 오르세미술관, 1988.

둘 — 빈센트 연구사

빈센트에 관한 책은 그 이름 목록만으로도 하나의 책이 될 정도로 방대하

다. 세계 각국에서 쏟아져 나온 그 방대한 목록을 여기서 열거할 필요는 물론 없겠다. 필요한 전문가는 웬만한 빈센트 화집을 사 보면 잘 알 수 있기 때문이다. 여기서는 우리 나라 말로 번역되었거나 번역되지 않아도 반드시 언급할 필요가 있는 정도의 책만 소개한다.

우선 대중적인 책으로는 이미 머리말에서도 소개한 마이어-그레페의 전기와 스톤의 소설풍 전기를 들 수 있다. 머리말에서 밝혔듯이 둘 다 이미 우리말로 번역되었다. 전자는 1920년대에 독일에서 나오자마자 베스트셀러가 되었고, 수많은 나라 말로 번역(한국어판이 나온 1990년까지)되었다. 그러나 1934년에 나온 후자는 미국에서 선풍적인 인기를 끌었고, 전 세계어로 번역(한국어판이 나온 1981년까지)되었으며 1956년에 영화화되었다.

두 책은 참으로 흥미 있어서 그것들로 인하여 빈센트는 예술의 슈퍼 히어로, 예술에 몸을 바친 순교자, 고독한 인간, 별종의 인간, 신성한 광기로 창작하고 변화무쌍한 삶을 캔버스에 쏟아 부은 화가라는 이미지가 널리 퍼졌다. 그러나 전문가들은 그 대중서들이 역사적 사실을 경시하고, 빈센트가 하고자 한 것과 그 이유에 대한 빈센트 자신의 설명을 의도적으로 무시했다고 비판했다.

그러나 학자들에게도 책임이 없는 것은 아니었다. 빈센트를 모더니즘의 영웅으로 받들고, 19세기의 아카데미나 살롱에 도전한 투사로 묘사하며, 당시 속물로 뒤덮인 화단에 의해 희생된 자라고 한 것은 바로 학자들이었기 때문이다. 그 대표적인 사람이 본문에서도 언급했듯이 빈센트를 '고독한 인간'으로 묘사한 알베르 오리에였다. 그의 논문은 지금은 잊혀졌으나 그가 남긴 빈센트에 대한 이미지는 지금까지 학자들을 망령처럼 지배하고 있다.

학자들의 가장 큰 문제점은 현대 미술의 역사에서 빈센트를 강조하고자 그가 밀레나 브르통 그리고 메소니에와 같은 근대 화가들로부터 받은 영향을 경시하거나 아예 무시했다고 하는 점이다. 그 극단적인 학자는 필립 제임스Philip James였다. 프랑스에서 최초로 1916년에 나온 빈센트 연구서인 듀레의 『반 고흐-빈센트』Van Gogh-Vincent도 현대 화가로서의 개인적인 형성에만 주목했다.

물론 그렇지 않은 학자들도 있었다. 특히 네덜란드에서는 19세기 말 예술과 사회의 관련을 중시한 드 메스터Johannes de Meester나 반 엔덴Frederick van Enden과 같은 학자들이 빈센트의 사회적 성격을 중시했고, 전자는 빈센트가 본능의 화가가 아니라 "자연과 삶에 대한 그 자신의 독특한 개념을 표현하는 가장 적절한 기회를 그의 그림에서 발견했다"고 썼다.

19세기 말 빈센트는 냉정한 사회의 희생자에서 또 하나의 니체로 부각되기 시작했다. 앙드레 마송은 빈센트를 니체와 랭보에 비유하여 검은 태양을 추구한 세기말의 경향을 가장 잘 나타내는 예술가로 손꼽았다는 점은 본문에서 이미 설명했다.

예컨대 평생을 빈센트 연구에 바친 마르크 에도 트랄보였다. 『반 고흐 연구』Van Goghiana라는 잡지도 낸 적이 있는 그가 1969년에 쓴 방대한 전기는 가장 탁월한 연구 성과였다. 그러나 많은 오류가 있고 게다가 상당히 멜로 드라마틱하여 문제가 되기도 했다.

그 후 많은 새로운 연구들이 이어졌다. 여기서 특기할 사실은 그 연구들이 전문가들이 아니라 빈센트에 매혹된 보통 사람들인 아마추어들에 의해 행해졌다고 하는 점이다. 예컨대 런던의 우체국 직원인 폴 찰크로프트Paul Chalcroft

는 틈만 나면 빈센트의 그림을 모사한 매니아로서 빈센트의 영국 생활을 철저히 조사하여 많은 새로운 사실을 밝혔다. 예컨대 1971년 그는 빈센트가 사랑한 여인의 이름이 우르술라가 아니라 외제니였다는 점을 발견했다.

이러한 성과들에 의해 빈센트 이해에 몇 가지 중요한 변화가 생겼다. 가장 중요한 것은 빈센트 자신에 의해 빈센트를 이해하자고 하는 것이었다. 그 결과 빈센트 예술의 원천에 대한 새로운 견해나 종래는 무시된 빈센트의 파리 시대가 화가로 성장하는 데 결정적인 역할을 했다는 새로운 의견이 나타났다. 그리하여 그의 작품을 각 시대별로 살펴보는 전시회도 열렸다. 가장 주목할 만한 최근의 연구는 빈센트의 모든 작품을 빈센트 자신의 의도에 따라 재해석한 에버리트 반 의테르트Everet van Uitert에 의한 박사 학위 논문[9] 이다. 이는 1990년 열린 대형전시회에서 방대한 두 권의 카탈로그로 체계화되었다.[10]

그러나 최근의 연구 경향 가운데 더욱 주목되는 것은 빈센트 신화화를 비판하는 작업들이다. 머리말에서도 언급한, 역사적 연구에 충실했던 하머허를 비롯하여, 빈센트와 테오 사이의 신화를 해체한 헐스커의 두 사람에 대한 전기,[11] 성자로 미화된 빈센트상을 해체한 의테르트,[12] 코데라, 로젠버그[13] 그

9) Vincent van Gogh in Creative Competition. Ph. D. diss., Zutphen : Nauta, 1983.

10) Everet van Uitert, Louis van Tilborgh, and Sjraar van Heugten, Vincent van Gogh : vol. 1 Paintings & vol. 2 Drawings, Amsterdam : Rikksmuseum Vincent van Gogh, 1990.

11) Han Hulsker, Vincent and Theo van Gogh : A Dual Biography, Ann Arbor, MI : Filler, 1990.

12) Everet van Uitert, "De legendevorming te bevorderen : Notities over Vincent van Gogh." : In Rond de roem van Vincent van Gogh, pp. 15～27, Amsterdam : Rijkmuseum Vincent van Gogh, 1977.

13) Tsukasa Kodera, and Yvette Rosenberg, eds., The Mythology of Vincent van Gogh. Tokyo : Asahi; Amsterdam : Benjamins, 1993.

리고 19세기 말부터 20세기 초엽의 빈센트 비평의 신화적 요소를 해체한 제 멜[14] 등의 연구가 그 대표적 업적이었다.

셋 — 빈센트의 만년에 대한 새로운 연구

빈센트 연구에서 예술 분야와 마찬가지로 중요한 것이 그의 정신 상태에 관한 것이었다. 지난 1세기, 그의 정신병을 해명하여 그림과 관련지우고자 한 수많은 가설이 발표되었으나, 저자 자신의 정신 상태를 의심할 수밖에 없을 정도로 유치한 것도 많았다. 앞에서 인용한 바 있는 마이어 샤피로 같은 미술사가도 '발작이 다가온다고 느꼈을 때 그는 기관차처럼 그림 앞으로 달려갔다'[15]라는 근거 없는 소리를 했다.

그러나 지금은 그의 병과 그의 그림은 무관하다고 하는 결론에 이르고 있다. 그 결과 고립된 '성스러운 광인 바보', '미친 예술가 성인' 따위의 잘못된 빈센트 이미지는 이제 불식되었다. 그의 정신병은 유전성 간질이었다. 그와 테오, 그리고 누이동생 윌헬미나까지 그 병으로 고생하다가 죽었다.

빈센트의 마지막 삶에 대한 최근의 연구로서 가장 중요하게 수정을 가한 것은 얀 헐스커가 이제껏 유서라고 믿어진 마지막 편지에 관한 것이다. 자살한 빈센트의 주머니에서 테오가 발견한 그 편지는 단순한 편지 초고에 불과한 것으로 빈센트가 쓰다가 그만둔 것이었다. 실제로 보내진 편지는 1890년 7월 23일에 테오가 오베르에 오기 전에 받은 것이었다. 그 편지를 보면 빈센

14) Carol M. Zemel, The Formation of a Legend : van Gogh Criticism 1890~1920, An Arbor, MI : UMI Research Press, 1980.
15) 마이어 샤피로, 김윤수 역, 『현대미술사론』, 까치, 1989, 112쪽.

트의 마음은 매우 안정되어 그가 그림에 열중하고 있었음을 알 수 있다. 이렇게 본다면 그의 최후에 대해서 재고해야 할 부분들이 많아진다. 예컨대 두 점의 보리밭 그림은 그의 유작이 아닐 수도 있다. 사실 그것들이 유작이라고 하는 아무런 증거가 없다. 빈센트는 23일 편지에서 도비니의 정원, 초가 지붕집, 비 온 뒤의 넓은 보리밭을 그린 두 장 등, 네 개의 그림을 곧 보내겠다고 썼다. 따라서 보리밭이 아니라 도비니의 정원 그림을 마지막 작품이라고 볼 수도 있다. 만일 그렇게 본다면 빈센트의 전체적인 이미지는 상당히 달라질 수 있을 것이다. 사실 빈센트는 오베르에 도착하자마자 도비니의 집과 정원을 그리겠다고 생각했고 6월에 그곳에서 수채 스케치를 했다.

여하튼 이러한 재검토가 여기서 중요한 것은, 빈센트가 지극히 다채로운 생각을 가졌고 폭넓은 관심 영역을 지녔기에, 단 한 마디로, 단 하나로 유형화될 수 없는 인간이라는 것을 이해하게 한다는 점이다. 자살을 초래한 절망도 그의 사고를 지배한 여러 요소 중에서 하나에 불과했다는 것을 우리는 알 필요가 있다. 자살에 의해서도 이 사실은 변화될 수 없다.

빈센트의 정신 착란 문제에 관심 있는 사람들도 역시 수많은 문헌을 찾을 수 있다. 본문에서도 설명했듯이 빈센트 자신과 생전(1889년)에 그를 진단한 의사들(레이Rey와 페이런Peyron)은 그의 증세를 간질이라고 보았다. 그러나 우리나라에서도 실존주의 철학자로 저명한 칼 야스퍼스Karl Jaspers(1883~1869)는 1922년 잡지에 발표한 논문 "스트린드베리와 반 고흐(Strindberg Und Van Gogh, versuch einer pathoigraphischen Analyse unter vergleichender Heranziehung von Swedenborg und Hoeldeflin)"에서 빈센트의 만년 그림들이 조잡하게 퇴화했다는 것을 근거로 하여 빈센트의 증상을 정신 분열증이라고 보았다. 그러나 만년

의 그림을 그렇게 볼 수 있느냐에 대해서는 의문이 있다. 또한 빈센트는 스스로 병세를 알고 입원하는 등 보통의 정신 분열증과는 다른 현상을 보였다. 야스퍼스도 자신의 병에 대한 적극적인 대처 태도, 꾸준한 자기 관찰, 통제를 위한 노력 등을 빈센트 정신 분열증의 특징으로 지적했다.[16]

그리고 이에 관한 탁월한 연구로는 프로이트Sigmund Freud의 딸인 안나 프로이트Anna Freud가 서문을 쓴 나게라H. Nagera의 『빈센트 반 고흐, 심리학적 연구』Vincent Van Gogh, A Psychogical Study(1967)가 있다. 최근 이러한 업적들을 망라한 것으로는 도렌Elmyra van Dooren의 연구가 있다.[17]

넷 — 위작偽作 문제

다른 화가들의 그림을 후대 사람들이 비슷하게 그려 진짜로 속이는 문제가 가끔 발생하나 빈센트의 경우는 특히 그러하여 그 문제만을 연구하는 학자들이 등장할 정도이다. 그 자체에 대해서 흥미를 가질 필요는 없으나, 그러한 연구 결과 중에서 빈센트 작품의 특징을 정확하게 열거하는 수확이 있었고, 그 내용은 빈센트를 이해함에 있어 중요하므로 소개할 필요가 있다.

첫째, 그 구도는 언제나 현실과 자연에서 채택되었으므로 결코 있을 수도

16) 이러한 경향의 최근 연구로는 Wilfred N. Arnold, Vincent van Gogh: Chemicals, Crises, and Creativity, Boston: Birkhauser, 1992: Wilfred N. Arnold and L. S. Loftus, "Vincent van Gogh's illness: Acute Intermittent porphyria?" British Medical Journal 303(1991): pp. 1589~1591. 그리고 심리학적 관점에서 쓰여진 빈센트의 전기로는 Albert J. Lubin, Stranger on Earth: A Psychogical Biography of Vincent van Gogh, New York: Holt, Reinhart, and Winston, 1972가 있다.

17) Elmyra van Dooren, "Van Gogh: Illness and Creativity," In Tsukasa Kodera, and Yvette Rosenberg, eds., The Mythology of Vincent van Gogh., pp. 325~345, Tokyo: Asahi;Amsterdam: Benjamins, 1993.

없는 테마의 결합이 아니다.

둘째, 지극히 작은 세부 묘사에 대해서는 무관심하다.

셋째, 일반적으로 캔버스의 4분의 3 높이에 수평선 또는 지평선을 두었다.

넷째, 자주 밝은 색조와 어두운 색조의 양 극단이 사용되고 있다.

다섯째, 일반적으로 차가운 색이 지배적이다.

여섯째, 그림 그리기 마지막에 윤곽선을 그리는 습관이 있다.

일곱째, 일반적으로 가장 주의를 끄는 부분을 화면 중앙에 둔다.

여덟째, 중앙부에 가장 많은 붓질을 가한다.

아홉째, 붓을 사용하는 방향은 드러난 면의 방향에 따라 변한다.

다섯 ― 빈센트 영화 보기[18]

빈센트만큼 그 삶이 많이 영화화된 예술가는 다시 없다. 그만큼 그의 삶이 극적이라는 것이겠다. 그리고 그의 전기 영화는 모두 세계적인 영화 감독들에 의해 만들어진 그야말로 또 다른 예술 작품이란 점에서도 주목할 필요가 있다. 그러나 영화는 반드시 역사적인 사실의 재현을 기도하지 않는다. 따라서 빈센트의 삶을 사실 그대로 재현했다고 볼 수 없다. 대신 그 나름의 기법으로 새로운 감동을 준다.

먼저 우리 나라에서도 비디오로 볼 수 있는 극영화 3편을 보자.

빈센트와 이름이 같은 빈센트 미넬리Vincente Minnelli(〈지지〉Gigi, 〈파리의 미국인〉An American in Paris 등을 감독)가 감독하고 커크 더글러스와 앤서니 퀸이 정말 흡사

18) Vincent van Gogh on Film and Video: A Review, 1948~1990, Amsterdam: Stichting Van Gogh, 1990.

하게도 각각 빈센트와 고갱을 연기한 〈삶의 불꽃〉Lust for Life은 스톤의 소설을 각색하여 1956년에 제작된 것으로, 보리나주 이후 빈센트 사망까지의 시기를 다룬 고전적인 빈센트 전기 영화이다. 123분의 거작이다.

지금까지 제작된 빈센트 영화 중에서 빈센트와 가장 닮아 보이는 커크 더글러스의 연기는 대단한 열연으로 칭송받았다. 그러나 그 특유의 너무나도 과장된 연기가 빈센트의 내면을 표현하기에는 문제가 있었다. 소위 헐리우드 액션 스타인 그의 강인한 체구나 얼굴은 빈센트의 고뇌와 고독을 표현하기에는 너무나도 사나이답다. 오히려 이 작품으로 아카데미 남우조연상을 받은 앤서니 퀸의 연기가 더 자연스럽다. 딱딱한 느낌의 테오역은 제임스 도날드 James Donald가 맡았다.

보나푸는 그 영화에서 빈센트의 그림을 우편 배달부 룰랭이 거리낌없이 살펴보는 장면처럼 현실을 약간 왜곡한 부분이 많다고 지적한 적이 있다.[19] 그러나 나는 이 점에서는 별 문제가 없다고 생각한다. 또한 영화에서 설령 그런 부분이 있다고 해도 그것은 어디까지나 영화식 표현으로 보아주어야 할 것이다.

모리스 피알라Maurice Pialat가 감독하고 자크 뒤트롱Jacques Dutronc이 빈센트로 연기한 〈빈센트〉Vincent는 1990년 작품으로 본래는 140분에 이르는 거작이나 국내판 비디오는 90분용으로 무식하게 잘려 무슨 얘기인지도 모를 정도이니 하품만 나오게 한다. 여하튼 원작은 오베르 시절 마지막 6일간의 빈센트와 그 주변 사람들을 집중 조명한 걸작이다. 자크 뒤트롱은 커크 더글러스보다는 약한 체구와 내성적인 마스크를 갖추었으나 너무 지적이고 세련되

19) 보나푸2, 76쪽.

어 독특한 야성을 풍기는 빈센트의 체취를 표출하기에는 부족하다.

〈매시〉MASH 등으로 우리에게도 널리 알려진 로버트 알트만Robert Altman이 감독한 1990년의 〈빈센트와 테오〉Vincent and Theo(비디오명은 〈빈센트〉)는 팀 로스 Tim Roth와 폴 리즈Paul Rhys가 형제를 연기한 심리극적인 영화로서 대단히 흥미롭다. 조금은 야비하고 속된 분위기를 풍기는 팀 로스 역시 빈센트 역으로 그다지 적합하지 않으나 커크 더글러스보다는 빈센트의 이미지에 더욱 가깝다.

이 영화도 미넬리의 그것처럼 보리나주 시절부터 죽기까지를 다루고 있다. 게다가 다른 빈센트 소설이나 영화와는 달리 화가로서의 빈센트와 화상으로서의 테오를 극명하게 비교한 점에서 흥미롭다. 보리나주 시절, 빈센트가 화가가 되고자 하는 것을 테오가 비웃는 것부터 시작하여 당시의 썩은 화랑 분위기를 잘 보여준다. 그리고 기술에 탐닉하는 당시의 썩은 화가들을 노동자라고 부르짖는 빈센트와 대조시킨다. 아울러 의사 가셰도 위선적으로 묘사되고 있다.

일본의 구로사와 아키라黑澤 明가 1990년에 제작한 〈꿈〉은 빈센트를 그 일부로 다루었으나 몹시 추상적이므로 그의 삶을 살피기에는 문제가 많고 느낌만을 알 수 있다. 그런데 이 작품은 우리 나라에서는 비디오로 나오지 않았다.

가장 최근인 1996년에 제작된 잭 라일리Jack Reilly의 〈버림받다〉Forsaken는 역시 우리 나라에서는 출시되지 않았으나 제랄드 에머릭Gerald Emerick 주연으로 오베르 시절의 마지막을 다루었다. 오베르 현지가 아니라 캘리포니아 남부에서 촬영되어 약간 맛이 다르고 빈센트의 죽음에 대한 스톤류의 고전적

해석에 입각하여 문제가 많으나 흥미 있는 영화이다.

유명한 다큐멘터리로는 폴 콕스Paul Cox가 1988년에 만든 〈빈센트: 빈센트 반 고흐의 삶과 죽음〉Vincent : The Life and Death of Vincent Van Gogh이 있다. 저명한 영국 배우인 존 허트John Hurt가 해설한 이 작품은 매우 독특하고 개성적인 다큐멘터리로서 편지를 중심으로 한 설명과 작품을 연결시켰다.

나는 빈센트를 소재로 한 수많은 연극, 뮤지컬, 오페레타 등에 대한 소개는 생략하려 한다. 지난 1세기 동안 여러 나라에서 끊임없이 공연된 그 작품들은 그 목록만으로도 이 책 한 권을 다 채울 정도이기 때문이다.

여섯 — 빈센트 그림 찾기

영화로 만족하지 못하면 직접 빈센트 순례 또는 기행을 할 수도 있다. 그러나 사면이 막힌 극동의 반도에서 살기에, 유럽에 가려면 1백만 원대 이상의 비행기표부터 사야 하므로 우리에게 순례는 좀 사치스러운 이야기일지 모른다. 그러나 빈센트를 직접 보고자 하는 사람들을 위해 최소한의 기본적인 안내를 한다.

빈센트 작품의 수집은 그의 고국인 네덜란드에서 가장 철저하게 이루어진 것은 당연한 일일지도 모른다. 먼저 암스테르담의 빈센트 반 고흐 국립미술관 Rijksmuseum Vincent van Gogh을 찾아 보자. 암스테르담 공항에서 택시로 20분 정도 걸리는 시내, 국립미술관과 시립미술관 사이에 있다. 주위는 붉은 벽돌의 옛날 건축들이 늘어서 있어 1973년에 개관된 현대식 건물인 그곳은 약간 생경해 보이기도 한다. 로비를 비롯한 모든 방이 넓은 유리창으로 비치는 자연광으로 밝은 것이 인상적이다. 빈센트가 남긴 유화 870점 중 200점, 소묘

1,200점 중 580점, 7권의 스케치북, 편지 600여 점 등이 이곳에 있다. 또한 빈센트가 수집했던 수백 점의 복제화, 여러 편지와 트랄보 문고를 비롯한 각종 자료, 체계적인 도서관이 있다. 이 미술관은 1988년 이래 학술 잡지인 Cahiers Vincent 시리즈와 계간 잡지인 Van Gogh Bullentin을 간행하고 있다.

이 미술관의 1층(우리 식으로는 2층에 해당한다)은 〈감자를 먹는 사람들〉을 비롯한 1880년~1887년의 초기 작품 20여 점, 2층은 〈새가 나는 보리밭〉 등의 1887년~1890년의 후기 작품 30여 점, 3층은 데생과 수채화, 4층은 빈센트가 좋아한 사람들과 그 친구들의 작품들을 소장하고 있다. 곧 렘브란트, 밀레, 베르나르, 툴루즈-로트렉 등이다. 모든 작품 밑에는 간단한 설명이 적혀 있다.

이어 암스테르담에서 자동차로 한 시간 반 정도 걸리는, 오테를로의 호헤 페르웨 국립공원 안에 크뢸러 뮐러 국립미술관Rijksmuseum Kröller-Müller이 있다. 숲속에 자리잡은 이 미술관은 뛰어난 수집가인 헬레나 크뢸러 뮐러Helene Kröller-Müller에 의해 만들어진 것이다. 1909년부터 빈센트의 작품을 집중적으로 수집한 그녀는 또 한 사람의 요한나였다.

이 미술관은 유화 755점, 조각 275점, 기타 대량의 판화와 데생을 소장하고 있다. 빈센트의 작품은 유화 89점, 소묘 184점 등, 273점이다. 전시장은 천정부터 바닥까지 유리여서 마치 숲속을 걷는 기분이다. 중간의 큰 방과 주위의 작은 방 6개로 구성되나 40여 점의 빈센트 작품은 큰 방에 있다. 여기는 〈밤의 카페〉, 〈우편배달부〉, 〈지노 부인〉, 〈룰랭 부인〉, 〈아를의 다리〉, 〈해바라기〉를 위시한 유화만이 아니라 세계 최대의 소묘 컬렉션이 있다. 그런데 작품 관리상 일정 기간마다 교체 전시되므로 자주 가보아야 한다.

네덜란드 외의 컬렉션으로는 의사 가세가 수집한 것이 가장 유명하다. 1909년 그가 죽은 뒤 아들인 폴이 1949년부터 조금씩 루브르에 기증하기 시작한 것이 지금은 1986년에 개장된 오르세Orsay 미술관에 소장되어 있다. 이곳은 19세기 미술의 전당이므로, 당대의 다른 걸작들과 함께 빈센트를 감상할 수 있다고 하는 점에서, 빈센트 반 고흐 국립 미술관에서 그의 작품만을 보는 느낌과는 다르다. 빈센트 자신이 그 시대의 아들이었고, 그가 수많은 19세기 걸작들에서 영향을 받은 점을 고려하면, 오르세에서의 시대적 감상법이 더욱 적절한 것인지도 모른다.

그 밖에도 빈센트의 그림은 세계 곳곳에 흩어져 있다. 세계적으로 알려진 곳이라면 웬만한 미술관에도 그의 그림은 반드시 있다. 한두 점 있는 곳까지 들자면 한이 없으니 여기서는 3점 이상 소장한 곳만을 들어 둔다.

프랑스	파리, 로댕 미술관
영국	에딘버러, 스코틀랜드 국립미술관
	런던, 국립미술관 및 테이트 미술관
독일	웃베르탈, 폰 데르 하이트 미술관
	에센, 폴크방크 미술관
	뮌헨, 바이에른 국립회화관
네덜란드	헤이그, 시립미술관
	로테르담, 보이만스 미술관
스위스	빈테르톨, 오스카 라인하르트 콜렉션
	취리히, 취리히 미술관
	바젤, 바젤 미술관

러시아	모스크바, 푸시킨 미술관
덴마크	코펜하겐, 니 카르르스페르그 미술관
미국	보스턴, 보스턴 미술관
	클리블랜드, 클리블랜드 미술관
	시카고, 시카고 미술연구소
	세인트루이스, 시립미술관
	디트로이트, 디트로이트 미술연구소
	뉴욕, 현대미술관 및 메트로폴리탄 미술관
	메리온, 번즈 재단
	워싱턴, 국립미술관
브라질	상 파울로, 상 파울로 미술관

일곱 — 빈센트, 그 삶의 자취를 좇아서

미술관과 달리 빈센트가 살았던 곳을 찾아 보는 것도 흥미 있고 유익하다. 그런데 그가 흥미를 느꼈던 도시의 변모하는 모습은 이미 개발의 파도에 휩싸여 빈센트가 살던 당시의 모습을 모두 상실했다. 그래도 그의 흔적이나 그림에 남아 있는 모습을 찾아보기란 그다지 어렵지 않다. 먼저 그의 고향을 찾아보자.

준데르트에는 아직도 교회가 남아 있다. 그가 다닌 틸부르크 중학교의 성 城과 같은 건물은 지금 시골 시청사로 사용되고 있다. 빈센트가 사랑한 시골 분위기를 아직도 간직하고 있는 보기 드문 곳인 누에넨에는 교회, 목사관, 풍차, 시골집 등이 남아 있고 그 모든 곳에는 상세한 안내가 붙어 있다.

런던에는 브릭스턴의 핵크포드 거리에 하숙집 로웨이의 집, 슬레이드-존

스 목사의 집, 트윅켄햄 교회가 남아 있다. 파리에는 루픽 거리에 아파트가 남아 있고 몽마르트르는 아직도 빈센트 시대의 내음을 풍기고 있다. 네덜란드 남부의 보리나주에는 탄광은 폐쇄되어 없어졌으나 그가 설교한 살롱 뒤 베베는 아직도 있다.

그러나 그 어디보다도 반드시 가보아야 할 곳은 남프랑스인 프로방스이다. 비록 그의 작품은 단 한 점도 없으나 그가 본 풍경이 아직도 남아 있기 때문이다. 먼저 아를. 제2차 대전으로 폭파된 노란 집은 오랫동안 방치되었다가 1989년 개장되어 문화 센터와 도서관이 되었다. 다음 빈센트가 잠시 들린 지중해안 생마리드라메르에는 옛 모습이 거의 없으나 생-레미 병원은 옛날 그대로의 외관을 유지하고 있다.

마지막으로 반드시 가보아야 하는 곳은 파리에서 한 시간 정도 걸려 기차로 쉽게 갈 수 있는 오베르-쉬르-우아즈이다. 지금도 매우 아름다운 마을인 그곳은 빈센트가 살았던 시대와 거의 달라지지 않았다. 라브의 카페, 시청, 가셰의 집, 교회, 넓은 보리밭으로 통하는 작은 길 등을 상세한 안내판으로 찾을 수 있다. 그곳을 지나면 동구 밖에 4각의 묘지가 있다. 이곳은 본래 무덤이 아니었으나 가셰가 빈센트를 그곳에 옮겨 묻었고, 1914년 요한나가 테오를 유트레히트에서 이곳으로 이장하여 형 옆에 묻었다. 그리고 요한나가 가셰의 집 뜰에서 가져온 담쟁이 덩굴, 빈센트가 언제나 가장 좋아했던 그 잔가지가 백년 동안 묘지를 가득 덮을 정도로 무성하게 자랐다.

담쟁이 덩굴은 우리 나라에도 흔하다. 돌담이나 바위 또는 나무 줄기에 붙어 자라는 그것은 우리 나라 전역에서 사시 사철 자란다. 한스 카로사Hans Carossa는 〈죽음의 찬가〉에서 이렇게 노래했다.

얼음 얼어붙은 절벽 한 중간에
상록의 담쟁이는 덩굴을 벋고

담쟁이는 의지의 상징이다. 그의 해바라기도 의지의 상징이다. 결코 부패하지 않고 체념하지 않는 의지의 상징이다. 흔히들 우리의 삶을 한과 눈물, 체념과 실의에 가득 찬 음지의 그것이라고들 말한다. 이제 나는 그것을 부정한다. 설령 음지에 살았더라도 우리는 언제나 양지를 지향한다. 빈센트보다 2년 빨리 그의 고향 가까이에서 1855년에 태어난 벨기에 시인 베르하렌Emile Verhaeren은 이렇게 노래했다.

하늘 보다도 밝고 키 큰 해바라기
불꽃 같은 꽃잎으로 에워져 있는
그 해바라기 꽃의 무리가
뾰쪽한 날카로움을 드러내며
우리들 마음에 불을 지르는 것을

그림색인

그림목록